U0330190

广东哲学社会科学成果文库
Guangdong Achievements Library
of Philosophy and Social Sciences

粤剧曲体研究

YUEJU QUTI YANJIU

孔庆夫　著

中山大学出版社
SUN YAT-SEN UNIVERSITY PRESS

·广州·

图书在版编目（CIP）数据

粤剧曲体研究 / 孔庆夫著 . —广州：中山大学出版社，2024.8
（广东哲学社会科学成果文库）
ISBN 978-7-306-08094-3

Ⅰ . ①粤…　Ⅱ . ①孔…　Ⅲ . ①粤剧—戏曲音乐—曲式学—研究
Ⅳ . ① J643.565

中国国家版本馆 CIP 数据核字（2024）第 090899 号

YUEJU QUTI YANJIU

出 版 人：王天琪
策划编辑：金继伟
责任编辑：林梅清　管陈欣
封面设计：曾　斌
责任校对：凌巧桢
责任技编：靳晓虹
出版发行：中山大学出版社
电　　话：编辑部　020-84111996，84113349，84111997，94110779，84110776
　　　　　发行部　020-84111998，84111981，84111160
地　　址：广州市新港西路 135 号
邮　　编：510275　传　　真：020-84036565
网　　址：http://www.zsup.com.cn　E-mail:zdcbs@mail.sysu.edu.cn
印 刷 者：佛山家联印刷有限公司
规　　格：787mm×1092mm　1/16　13.75 印张　250 千字
版次印次：2024 年 8 月第 1 版　2024 年 8 月第 1 次印刷
定　　价：88.00 元

《广东哲学社会科学成果文库》
出版说明

　　《广东哲学社会科学成果文库》经广东省哲学社会科学规划领导小组批准设立，旨在集中推出反映当前我省哲学社会科学研究前沿水平的创新成果，鼓励广大学者打造更多的精品力作，推动我省哲学社会科学进一步繁荣发展。它经过学科专家组严格评审，从我省社会科学研究者承担的、结项等级"良好"或以上且尚未公开出版的国家哲学社会科学基金项目研究成果，以及广东省哲学社会科学规划项目研究成果中遴选产生。广东省哲学社会科学规划领导小组办公室按照"统一标识、统一封面、统一形式、统一标准"的总体要求组织出版。

广东省哲学社会科学规划领导小组办公室

2017年5月

序

黄天骥

在我国三百六十多种的地方戏曲中，粤剧占有重要的位置。若干年前，当我坐火车从北而南进入广东，过了坪石镇，车厢里便播放粤曲。那优美婉转的乐声让人心神欲醉，乘客们也都知道，这意味着进入岭南的地界了。

"文革"前，由马师曾和红线女主演的粤剧电影《关汉卿》，一旦播出，风靡全国。不久，红线女所唱的《卖荔枝》《昭君出塞》等粤曲，又让全国听众和海外同胞听得心旷神怡。改革开放后，昆曲和粤剧先后被联合国教科文组织确定为"人类非物质文化遗产代表作"，这是很有道理的。如果说昆曲更多是保留了我国古老的戏曲传统，那么粤剧则是我国戏曲领域中既保留了传统特色，又融合了各地方戏甚至外来文化发展而成的剧种。

我出生在广州，抗战胜利后，有一段时期，刚好粤剧著名的小提琴演奏家骆津，就住在我老家的隔壁。他天天在阳台上练琴，优美的旋律让我对粤剧粤曲产生了浓厚的兴趣。大学毕业留校工作后，我也在报刊上发表一些评论粤剧的文章。时任广东戏剧家协会会长的李门和梅仲清等先生，认为"孺子可教"，便吸收我为广东戏剧家协会的理事，让我有机会向粤剧编剧家、导演和剧评家如陈酉名、陈仕元、萧荻等老师，学到了一些有关粤剧的皮毛知识。当然，我也读过一些专家所写有关粤剧的文章和论著，但总觉得未能说得清楚。究其原因，恐怕是当时一些粤剧专家还没有能够从音乐理论的角度，研究和分析粤剧特性的各种问题。

近日，读了孔庆夫君所著《粤剧曲体研究》一书，知道他对粤剧的形成发展，以及粤剧吐字与唱腔关系等许多问题，都有深入的研究。也让我从乐理上，对有关粤剧的许多疑难问题，获得了豁然开朗之感。庆夫从"地态""心态""史态""语态""乐态"等多个方面，考察了粤剧形成和发展的过程，以及岭南文化和粤语音韵等多方面的特点，论述了粤剧之所以成为"粤剧"的各种问题，资料是丰富的，论据是充分的。特别

是，庆夫对我国各地的地方戏，也有过认真的考察，并且能够根据各地学者的研究成果和粤剧作出对比和分析，这就让读者和粤剧爱好者，更可能通过比较，而加深对于粤剧曲体的认识。

粤剧是岭南文化的重要部分，是岭南文化最具代表性的象征。反过来，岭南文化的方方面面，又建构了粤剧的特质和发展的趋势。

从我国早期戏曲的发展史来看，秦代以来，由于中原地区各个朝代或有发生战乱，大量居住在中原地区的汉族人民流入岭南，而广州地区的原住民也大量吸收和保存了包括在语言方面的中原文化。在明代后期，中原的戏曲和南戏传入广州，让珠三角地区出现"广东大戏"。到清代的中后期，"志士班"出现，广州的艺人逐步把粤语用于戏曲表演。由于粤语更多保留了中原地区的传统的语言声调，在语音上有多至九个音韵，这就使得粤剧的曲体比其他地方戏更多地保留了古汉语中所具有的抑扬顿挫的特色。就这一点而言，广州话更多地保留了中华文化的传统。

20世纪二三十年代，珠三角作为濒海地区，容易吸收外来文化。有些粤剧艺术团体，甚至使用与人声最为吻合的小提琴作为粤剧伴奏的主要乐器，这又丰富了粤剧曲体的表现能力。因此，在曲体方面，粤剧既保留了中华艺术的传统，又敢于融合优良的外来文化，从而构成了粤剧曲体所特有的表现能力。广州人民常说观看粤剧的时候，粤曲动听，让人"听出耳油"，这俗谚正说明粤剧粤曲真能让观众在听觉上获得更多的审美享受。庆夫从乐理的角度对粤剧曲体作了深入的分析，这对粤剧音乐性的研究，提供了宽广的视野。

庆夫曾在武汉音乐学院学习，硕士毕业后，又在中山大学中文系中国非物质文化遗产研究中心攻读，并获得博士学位。良好的音乐训练以及在听觉上敏锐的审美能力，使他很快能够学会粤语，听懂粤剧。并且，他对粤剧粤曲饶有兴趣。正因为他在乐理方面具有良好的修养，因此能够对粤剧曲体做出深刻的研究。

记得在1987年左右，时任校长李岳生教授，忽然打电话给我，命我到他在大钟楼里的办公室。刚坐下，李校长说，他想在中大建立艺术系，征求我的意见。我知道作为综合性大学，建立艺术系的重要性，当然表示赞成。谁知李校长说："成立艺术系，就由您兼任组织筹建。"我大吃一惊，因为当时我正任中文系主任，工作十分繁忙，还兼着研究生院副院长的职责。我哪里有三头六臂的本事？何况在艺术上，我只属粤语所谓"半桶水"，哪能胜任？于是立刻拒绝。李校长无法说服我，此事遂寝。直到前几年，学校才成立艺术学院。它的建立，除了为国家培育专业的艺术人

才外，还肩负着提高全校师生艺术修养的职责，更好地完成"德、智、体、美、劳"的教育方针。

现在，庆夫在中大艺术学院工作，并任职为副院长，有机会发挥所长，相信他一定能担负起为国家培育艺术人才的任务。

庆夫在中大中文系学习期间，我曾有机会和他常在一起，共同学习研讨；也知道他勤奋攻读，工作认真。在音乐理论和文化修养方面经受过专业训练的他，教学和科研工作自然胜任有余。学无前后，达者为先。在其大作《粤剧曲体研究》即将面世之际，庆夫嘱我作序，实际上也是让我得到一次学习的机会。谨此希望他在音乐和非物质文化遗产的教学研究方面，有更大和更深的发展。

2024年11月20日
于中山大学

前　言

　　一部戏曲史就是一部戏曲曲体的形成、变革与发展史。

　　以剧种音乐作为研究对象，除了要研究该音乐对象的"内部本体"问题，还要研究形成该"内部本体"的诸多外部客观环境与条件。外部环境对剧种音乐"内部本体"的形成、发展和变革具有极大的制约、影响或推动作用。

　　二十多年前，当我在武汉音乐学院读大学时，著名的戏曲音乐学者刘正维教授在给我们上课时就提出了著名的传统音乐研究的"五态论"，给我们留下了深刻的印象和影响。即从逻辑上看，人类的一切活动都首先要受制于特定的地理环境，包括森林、高山、江河、大海、沙漠、平原等不同的"地态"，这是"顺其自然"。特定的地理环境必然会塑造出该属地族群特定的心理状态，包括性格、气质、对客观的追求、对周围的态度、对传统的观念等等，以形成不同的"心态"，这叫"存在决定意识"。特定的"地态"和"心态"，会促使该地族群创造一定的历史，或扎根于本土生产、或致力于外地开发，或以文为本、或以武相侵，或取之有道、或巧取豪夺，等等，从而造就了该族群特有的"史态"。而族群内部的交流手段，除了肢体动作外就是语言表达，族群语言的语词形态、语句组合、语调高低、语音声调、音韵平仄等，就形成了该族群所特有的"语态"。

　　不同的外部环境会从不同的方面创造、制约或影响该地族群所特有的音乐形态——"乐态"。因此，特定的地理环境结构、民俗心理趋向、历史发展进程、语言结构特征等作为戏曲"乐态"形成所必不可少的外部环境和条件，其相互之间互为因果、相互作用又相互影响，并会对具体剧种的曲体构成、声腔唱段和音乐特点等产生直接的影响。

　　如此一来，鉴于不同变量的"外部环境"会对戏曲曲体的"内部本体"产生能够左右其性质的趋势性影响。本书拟从粤地地理环境结构（地—人—音）、粤剧发展历史（商—戏—行—班）、粤人观剧习俗（爱—禁—杀—默）、粤语九声音韵（腔格—调值—创腔逻辑）等不同的角度，来论述粤剧曲体的形成、发展、结构、特点与具体唱段的"字—腔"关系。

目　　录

第一章　广东戏曲音乐地理图谱
与"地—人—音"关系①

　　《礼记·乐记》载，"凡音之起，由人心生也。人心之动，物使之然也。感于物而动，故形于声。声相应，故生变，变成方，谓之音。比音而乐之，及干戚羽旄，谓之乐。乐者，音之所由生也，其本在人心之感于物也"。这段文字常被引用以说明音乐和情感的关系，即"音"由"心"起。如果"长言之"与"嗟叹之"已不足以表达情感，就必然要"形于声"；若歌唱还不足以表达，就只能"干戚羽旄"用舞蹈来表现了。所谓"言之不足，故长言之；长言之不足，故嗟叹之；嗟叹之不足，故不知手之舞之，足之蹈之也"，即为此意。

　　但此文字并不只表达了音乐和情感的关系，其同时也强调了"物"（客观环境）为"声"（音乐）之基础，即"物使之然也"。"音"虽由"心"起，但"心"需要"感于物而动"，后才能"形于声"。因此，如果要对音乐产生的先后关系做整体上的把握，大抵为"物使→人心→音起"的依次顺序。如此一来，以"物"为代表的客观环境在"人"和"音"的关系中就起到了触发性的基础作用，并由此引发了一场关于"音乐地理"的学术思考。

　　从广东戏曲音乐的"地—人—音"关系来看，山脉的屏障作用与水系的通道作用表现明显。省界的"三岭"（丹霞山脉、九连山脉、云开大山脉）屏障使粤赣、粤湘、粤桂所"储存"的戏曲类型存在较大差别；而市界的"三岭"（莲花山脉、罗浮山脉、云雾山脉）屏障则将广东省"阻隔"成了不同的戏曲音乐区。省际的"四江"（东江、西江、北江、韩江）水系通道将闽、赣、湘、桂的戏曲音乐带入广东，并与流经地区的戏曲音乐产生互融；而省内的珠江水系通道则在吸收粤中、粤北、粤西戏曲音乐元素的同时，也将以粤剧音乐为代表的音乐形态反向流布到上述地区。基于"六岭"

　　① 本部分曾节选以《广东戏曲音乐地理图谱与"地—人—音"关系》为题，发表于《广西民族大学学报（哲学社会科学版）》2020年第4期，特此说明。

与"四江"的地理形态，结合广府民系、福佬民系、客家民系在广东省境内的地理分布，并参照属地戏曲对象的音乐特点等，可将广东省划分为具有鲜明"地—人—音"关系特点的五大戏曲音乐储存区。

第一节　中国音乐地理学与广东戏曲音乐地理

20世纪80年代以来，受中国古典美学"心物关系论"及西方民族音乐学的影响，许多音乐学者开始进行"中国音乐地理学"的研究，并取得了丰硕成果。

一、中国音乐地理学

1980年和1987年，杨匡民以地域分布、方言声调、民歌旋律特点等为依据，将湖北省划分为鄂东南、鄂东北、鄂中南、鄂西南、鄂西北五大民歌色彩区[①]。1982年，江明惇从地域地形、文化传统、方言语音等角度将我国民歌划分为江南、闽粤台、湘鄂、西南、西北、华北、东北、江淮八个色彩区[②]。1983年，苗晶通过地属、族属、风格等角度将我国北方汉族民歌划分为东北部（山东、河北、辽宁、吉林、黑龙江）和西北部（山西、内蒙古、陕北、甘肃、宁夏、青海）两个近似色彩区[③]。1985年起，黄允箴先后发表了四篇相关论文论述了汉族民歌的色彩区划分及方法论问题，并将北方色彩片划分为陕甘、豫西、晋中、山东和东北五个色彩中心[④]。1985年，苗晶、乔建中以地理背景、文化背景、人口变迁、地域区划等为依据，将汉族民歌划分为东北部平原、西北部高原、江淮、江浙平原、闽台、粤、江汉、湘、

[①] 杨匡民：《湖北民歌的地方音调简介——湖北民歌音调的地方特色问题探索》，载《音乐研究》1980年第3期；《民歌旋律地方色彩的形成及色彩区的划分》，载《中国音乐学》1987年第1期。

[②] 江明惇：《汉族民歌概论》，上海文艺出版社1982年版，第8页。

[③] 苗晶：《我国北方汉族民歌近似色彩区的划分》，载《中央音乐学院学报》1983年第3期。

[④] 黄允箴：《论北方汉族民歌的色彩划分》，载《中国音乐学》1985年第1期；《汉族人口的历史迁徙与南方汉族民歌的色彩格局》，载《中国音乐学》1989年第4期；《论"采茶家族"——一首"采茶歌"的流变》，载《中国音乐学》1994年第1期；《变宫的轨迹——民族传承的"旋律基因"探幽》，载《中国音乐学》2002年第4期。

赣、西南高原、客家十一个民歌近似色彩区①。1989年，沈洽结合地理学、文化史学和方言学的分类将汉族传统音乐划分为西北、东北（含黑吉辽、冀鲁豫）、西南、华中、江南、江淮、东南（含闽台、粤桂、赣粤闽）七个音乐文化区②。1990年和1997年，乔建中以地理因素、表层关系、深层关系和储存关系为依据将我国民间音乐划分为齐鲁、燕赵、三晋、秦陇、关东、巴蜀、楚、吴越、江淮、滇黔、百越、闽台、藏、内蒙古草原、新疆十五个音乐文化区，并从地理、历史（古代文化）和语言（方言方音）三个方面论述了各个音乐文化区的生成因素③。1993年，刘正维按戏曲声腔的地态、心态、语态、乐态等地方性特征将中国戏曲划分为西北、东北、江南、南岭、中央五大腔式板块④。1998年，杜亚雄从地理环境因素出发，将我国少数民族音乐划分为北方草原、黄土高原、中亚绿洲、西藏高原、云贵高原、中南丘陵、东南山地、台湾山地八个音乐文化组⑤。1998年，胡企平从音乐审美的角度将汉族传统音乐划分为西北、西南、华北东北、华中、江淮、江南、华东、华南和客家九个近似区域，并分别对各近似区域的音乐调式、音阶旋法、节拍节奏等形态进行了分析和总结。上述学者搭建了"中国音乐地理学"的框架雏形，但基于音乐学的研究本位，研究成果更多集中在调式、旋律、节奏、旋法等音乐本体形态方面，对于形成该音乐色彩区的"地—音""地—人"关系则较少涉及。

1998年，乔建中正式提出了"中国音乐地理学"的学术概念，把中国地理地貌为中国传统音乐所提供的发生、发展环境，中国传统音乐的空间分布及其与地理环境之间的依存关系作为文化地理学中音乐地理学研究的三个方面，将"文化—地理—人"的学术逻辑带入"音乐—地理—人"的探讨之中，正式构建了"中国音乐地理学"的理论框架⑥。2005年王耀华、乔建中将"音乐地理学"正式定义为"以音（乐）—地（理）关系为理论

①　苗晶、乔建中：《论汉族民歌近似色彩区的划分》，载《中央音乐学院学报》1985年第1期、第2期。

②　沈洽：《中国——汉民族的音乐》，载《日本的音乐·亚洲的音乐》别卷，东京岩波书店1989年版。

③　乔建中：《音地关系探微——从民间音乐的分布作音乐地理学的一般探讨》，见《民族音乐》第3辑，香港大学亚洲研究中心1990年版；乔建中：《试论中国音乐文化分区的背景依据》，载《中国音乐学》1997年第2期。

④　刘正维：《戏曲腔式及其板块分布论》，载《中国音乐学》1993年第4期。

⑤　王耀华、伍湘涛：《音乐鉴赏》，高等教育出版社1998年版，第148–168页。

⑥　乔建中：《论中国传统音乐的地理特征及中国音乐地理学的建设》，载《中央音乐学院学报》1998年第3期。

基础，探讨各种音乐现象（主要是传统音乐各门类）的空间分布、变化、扩散以及人类音乐活动的地域性结构的形成和发展规律的科学"①。

此后，"中国音乐地理学"的研究被业界迅速关注。从中国期刊网的收录来看，2006年以来以"音乐地理"为主题的论文发表量已经突破100篇。其中具有代表性的有：方建军从考古学的角度，依据商周乐器的出土方位将商周时期的音乐划分为中原、西北、北方、东方、西南、南方和东南七个音乐文化区②；薛艺兵等将江苏省划分为楚汉、维扬、金陵、苏吴四大音乐地理文化区③；黄虎研究了陕西民间音乐的地理特征④；关意宁以陕北说书为对象研究了音乐文化区域分布的地图绘制问题⑤；李砚以菏泽地方戏为对象研究了地理环境与民间音乐的储存问题⑥；江静论述了区域音乐研究与音乐类非遗项目的整体性保护问题⑦；向文等对湖北田歌的地理分布进行了GIS（地理信息系统）研究⑧；杨高鸽研究了晋陕黄土高原的音乐地理问题⑨；张晓虹研究了汉水流域传统音乐文化形成的历史地理问题⑩；等等。

二、广东戏曲音乐地理

截至2019年底，广东戏曲音乐地理的研究比较薄弱，中国期刊网目前仅收录15篇文章。2013年，冯明洋以族群、族语、方言、地域、民歌音调等为依据，将岭南传统音乐划分为粤文化区、桂文化区、琼文化区三大音

① 王耀华、乔建中：《音乐学概论》，高等教育出版社2005年版，第311页。

② 方建军：《商周乐器地理分布与音乐文化分区探讨》，载《中国音乐》2006年第2期。

③ 薛艺兵、吴艳：《江苏传统音乐文化地理分布研究》，载《音乐艺术（上海音乐学院学报）》2008年第3期。

④ 黄虎：《陕西民间音乐的地域特征与生成背景》，载《星海音乐学院学报》2012年第4期。

⑤ 关意宁：《关于音乐文化区域分布地图有效绘制问题的思考——以陕北说书为例》，载《星海音乐学院学报》2012年第4期。

⑥ 李砚：《地理环境与戏曲的扩散——对菏泽地方戏的音乐地理学探讨》，载《星海音乐学院学报》2012年第4期；李砚：《再探地理环境与民间音乐之储存关系——以菏泽地区民间音乐为例》，载《中国音乐》2015年第2期。

⑦ 江静：《区域音乐研究视野下音乐类"非遗"项目整体保护的可行性分析——围绕"非遗生态保护区"建设的理论思考》，载《艺术百家》2014年第1期。

⑧ 向文、蔡际洲：《湖北田歌结构的地理分布——地理信息系统（GIS）用于音乐学研究的初步尝试》，载《黄钟（武汉音乐学院学报）》2015年第1期。

⑨ 杨高鸽：《中国音乐地理——晋陕黄土高原区》，载《中央音乐学院学报》2015年第1期。

⑩ 张晓虹：《汉水流域传统音乐文化形成的历史地理背景》，载《黄钟（武汉音乐学院学报）》2016年第1期。

乐文化区①。

　　另有14篇文章为同一课题组的系列性研究成果，行文风格具有同一性，分别论述了中山咸水歌的地域风格②，梅州客家山歌的地域特点③，沙湾镇何氏家族广东音乐风格形成的地理环境与家族渊源④，潮州大锣鼓生存的地理空间问题⑤，陆丰正字戏风格形成的地域因素⑥，潮州筝派艺术风格的地理环境和人文环境⑦，潮剧与潮汕人文地理之间的关系⑧，粤剧与粤语方言的地域分布问题⑨，雷剧与雷语方言的地域分布问题⑩，广东汉乐的地理环境与文化空间问题⑪，粤北采茶戏与粤北自然、文化、政治、宗教的关系⑫，中山咸水歌与中山地理、人文环境的关系⑬，汕尾渔歌与汕尾海洋地理环境的关系⑭，白口莲山歌与中山文化生态、文化景观的关系⑮，等等。

―――――――――

① 冯明洋：《岭南区域音乐文化研究导论》，载《星海音乐学院学报》2013年第3期。

② 马达、李小威：《中山咸水歌的生态环境系统解读》，载《艺术百家》2015年第6期。

③ 贺连花、马达：《人文地理学视域下的梅州客家山歌初探》，载《广州大学学报（社会科学版）》2015年第12期。

④ 马达、梁倩静：《人文地理学视域下沙湾镇何氏家族广东音乐风格形成之研究》，载《音乐探索》2015年第4期。

⑤ 何怡雯、马达：《音乐地理学视域下潮州大锣鼓生存空间探析》，载《歌海》2016年第2期。

⑥ 张珊珊、马达：《音乐地理学视域下的广东陆丰正字戏生存缘由研究》，载《星海音乐学院学报》2016年第1期。

⑦ 马达、邹宏敏：《文化地理学视域下潮州筝派音乐风格形成缘由研究》，载《艺术百家》2016年第2期。

⑧ 马达、张姗姗：《文化地理学视域下潮剧与广东潮汕文化区的音地关系研究》，载《艺术百家》2016年第4期。

⑨ 马达、骆丹：《音乐地理学视域下广东粤剧形成路径与生存缘由探析》，载《艺术百家》2017年第3期。

⑩ 林威、马达：《文化地理学视域下雷剧艺术的形成与生存探析》，载《星海音乐学院学报》2017年第1期。

⑪ 马达、马梦楠：《文化地理学视域下广东汉乐的生存缘由研究》，载《音乐探索》2017年第3期。

⑫ 马达、高群：《文化地理学视域下粤北采茶戏生存缘由研究》，载《艺术百家》2018年第1期。

⑬ 马达、杨华丽：《音乐地理学视域下中山咸水歌生存缘由研究》，载《南京艺术学院学报（音乐与表演）》2019年第4期。

⑭ 马达、毕淑婷：《音乐地理学视阈下广东汕尾渔歌生存缘由研究》，载《艺术百家》2019年第4期。

⑮ 马达、贾思阳：《音乐地理学视域下白口莲山歌生存缘由研究》，载《音乐探索》2019年第3期。

总体而言，从宏观的"中国音乐地理学"研究来看，目前尚缺少对于广东戏曲音乐地理的研究。而从"广东戏曲音乐地理"研究来看，冯明洋的研究主要集中于方法论，研究范围虽则涉及粤、桂、琼三地，但未进行广东戏曲音乐的"地—人—音"关系研究。另14篇文章均为从特定地域的音乐对象出发，研究了该音乐对象与所在属地地理环境、人文环境之间的关系，虽有涉及音乐地理学中的"地—音"关系，但对其中的"地—人"与"人—音"关系则论述较少。而该系列文章囿于选题视域，均未能进行广东全省的地域形态、民系分布、音乐特点之间的"地—人—音"关系研究。而这一点，正是本章的核心内容。

第二节　"六岭"：粤地戏曲音乐传播的天然屏障

从乔建中先生的观点阐述开来，地理环境中天然的山脉和水系在文化的起源、发展和流变过程中的功能和所扮演的角色是截然不同的。大规律上看，山脉多为隔断、分割和阻挡文化传播的屏障，具体到广东戏曲音乐地理图谱来看，"六岭"的屏障作用表现明显。

从广东山势地理图谱上看，大抵可以分为"六岭"，即粤北、粤西北与湖南省接壤的丹霞山，粤北、粤东北与江西省接壤的九连山，粤西、粤西南与广西壮族自治区接壤的云开大山三座省界山脉，以及广东省内分开粤东韩江三角洲与粤中地区的莲花山，分开粤中地区与珠江三角洲的罗浮山，分开珠江三角洲与粤西地区的云雾山（含天露山）三座市界山脉（见表1-1）。"六岭"的天然屏障使两麓属地在戏曲类型的选择上存在较大差别。

表1-1　"六岭"的地理结构

山脉名称	地理结构
丹霞山脉	粤湘两省的分界山脉。位于粤北韶关仁化县境内，总面积约292平方公里，主峰大石峰海拔618米，其他山峰海拔多在300～500米之间。北麓与湖南宜章的莽山相连，东麓与江西赣州的大庾岭相连。丹霞山脉与整个南岭山系形成了粤湘、粤赣之间的天然屏障

续表1-1

九连山脉	粤赣两省的分界山脉。位于赣南与粤北、粤东北交界之处，呈东北—西南走向，其主峰黄牛石位于江西龙南县境内，海拔1430米，因环连赣粤两省九县并有99座山峰相连而得名九连山。北麓与江西赣南的龙南、全南、定南三县接壤，东麓与福建武夷山脉相连，西麓与粤北韶关的翁源县接壤，南麓与韶关新丰、清远英德接壤，形成了粤赣之间的天然屏障
云开大山脉	粤桂两省的分界山脉。位于桂东南与粤西交界之处，呈东北—西南走向，辖桂南梧州、玉林多个县市，向西南延伸经过粤西郁南、罗定及茂名信宜，直至湛江廉江。其最高峰大田顶海拔1704米，其他超过1000米海拔的山峰还有20余座，形成了桂粤之间的天然屏障
莲花山脉	莲花山脉，粤中与粤东韩江三角洲的分界山。粤东第一高峰，呈东北—西南走向，东北麓起源于梅州大埔的粤闽两省交界之处，西南麓至惠州惠东。主峰位于汕尾海丰的莲花山，海拔1337.3米，另有海拔1000米以上的山峰17座，形成了粤中与韩江三角洲之间的天然屏障
罗浮山脉	罗浮山脉，珠江三角洲与粤中的分界山。位于惠州博罗县西北，由罗山与浮山合抱而成，并与九连山南麓相连。横跨惠州博罗、龙门和广州增城三地。总面积260多平方公里，除主峰飞云顶海拔1296米外，另有430余座大小山峰，形成了珠江三角洲与粤中之间的天然屏障
云雾山脉	云雾山脉，珠江三角洲与粤西的分界山。粤西第一高峰，也是珠江水系和鉴江水系的分水岭。位于云浮市云安区内，云浮市因此山而得名"云浮"。云雾山与云开大山余脉相连，并云开大山并列呈东北—西南走向，由十余座海拔超过1000米的山峰组成，有很多余峰为粤西各县市之间的自然分界

一、省界山脉屏障与戏曲类型分属

其一，粤北地区丹霞山以北的湘南郴州地区以昆剧（湘昆）、花鼓戏、祁剧、花灯戏等为主要戏曲类型，尤以湘昆和花鼓戏为主；丹霞山以南的粤北韶关地区以采茶戏、花灯戏、粤北山歌剧、粤曲等为主要戏曲类型，尤以采茶戏和花灯戏（灯调）为主，极少有昆剧更无湘昆。

其二，粤东北地区南岭山麓九连山以北的江西赣南地区以客家山歌、赣南采茶戏、木偶戏和半班戏等为主要戏曲类型，并尤以采茶戏、客家山歌为主；九连山以南的广东河源地区虽也唱采茶戏和客家山歌，但以花朝戏①、汉调木偶戏等为主要戏曲类型。

其三，粤西地区云开大山西麓的广西玉林地区以牛娘剧、哐戏、鹩剧、桂南采茶戏和玉林八音（桂南八音）等为主要戏曲类型，并尤以牛娘剧、哐戏为主；云开大山东麓的粤西云浮市和茂名市虽然也有哐话（客家方言的一种）方言区，但哐戏在云开大山东麓并不流行，而以粤剧、鬼仔戏（高州木偶戏）、跳花棚（化州傩舞戏）、八音和渔歌（茂名）等戏曲类型为主。

二、市界山脉屏障与戏曲类型分属

其一，粤东莲花山以东为"粤东三市"（潮州市、汕头市、揭阳市）、汕尾市和梅州市东南部组成的韩江三角洲地区。韩江三角洲地区以潮州戏（潮剧）、潮州锣鼓、潮州丝弦、潮州歌册，以及汕尾市的正字戏、西秦戏、白字戏等为主要戏曲类型，并尤以潮剧为盛。但在莲花山以西由梅州市西部、河源市、惠州市、韶关市东南部（新丰县、翁源县）组成的粤中地区却难见潮剧身影。其中梅州市尤以客家山歌、广东汉剧，河源市尤以花朝戏、汉调木偶戏，惠州市尤以客家山歌、渔歌，韶关东南部尤以采茶戏等为主要戏曲类型。

其二，粤中罗浮山以东及以北与莲花山脉以西之间，由梅州市西部、河源市、惠州市、韶关市东南部（新丰县、翁源县）等所组成的粤中地区主要以客家山歌、广东汉剧、花朝戏、汉调木偶戏及渔歌等为主要戏曲类型。而罗浮山脉以南及以西则进入了珠江三角洲地区。珠江三角洲地区以粤剧、粤曲、南音（粤地）、龙舟、河调、木鱼、咸歌等为主要戏曲类型，并尤以粤剧为盛。

其三，粤西云雾山（含天露山）的东侧为珠江三角洲地区，其西侧和南侧为由茂名、湛江、云浮、阳江四市组成的粤西地区。粤西地区以禾楼舞、连滩山歌（云浮市），鬼仔戏、跳花棚（茂名市），客家山歌、渔歌（阳江市），雷剧、粤西白戏、粤剧（湛江市）和八音（全粤西地区）等为主要戏曲类型。

① 河源地区传统戏曲剧种之一，紫金山区的民间戏曲。其源于紫金县乡村的"神朝"祭祀仪式，用客家语演唱，流行于广东省东部及东北部客家地区。

从大规律上看，省界山脉屏障的存在使丹霞山脉南北的粤湘两麓、九连山脉南北的粤赣两麓、云开大山东西的粤桂两麓在主要戏曲类型的选择和储存上差别较大。与此同时，虽为省内接壤地区，但市界山脉屏障的存在也使莲花山脉东南与西北两麓的粤东与粤中地区、罗浮山脉东北与西南两麓的粤中与珠三角地区、云雾山脉东北与西南两麓的珠江三角洲与粤西地区等，在主要戏曲类型的选择和流布上也存在较大差别。

第三节 "四江"：粤地戏曲音乐传播的天然通道

从乔建中先生的观点阐述开来，地理环境中天然的山脉和水系在文化的起源、发展和流变过程中的功能和所扮演的角色是截然不同的。从小规律上看，水系多为促进、过渡和融合文化传播的通道，具体到广东戏曲音乐地理图谱来看，"四江"的通道作用表现明显。

虽然"六岭"对省界和省内的戏曲音乐传播起到了天然的屏障作用，但广东省内水系发达，珠江水系的三大支流东江、北江、西江以及粤东的韩江均由外省流入。省际水系的天然地理通道将赣、湘、桂、闽的戏曲音乐文化带入广东，并与"四江"流经地区（见表1-2）的戏曲音乐产生交流、影响和融合。而珠江三角洲地区更是水网密布且四通八达，不但可以通过水系通道吸收粤东、粤中、粤北、粤西的戏曲音乐，还可以通过此通道将珠江三角洲的戏曲音乐反向流布到粤东、粤中、粤北和粤西地区。如此一来，省界水系和省内水系在广东戏曲音乐的发展过程中，就发挥了小规律的通道性作用。

表1-2 "四江"的地理分布

水系名称	水系地理分布
韩江水系	韩江，干流全长470公里，古称员水、恶溪、鄂溪等。发源于福建省宁化县武夷山南麓，闽称汀江。汀江呈北南走向，流经福建省的长汀、武平、上杭、永定等县后，进入广东省梅州市的大埔县。在大埔县的三河坝吸纳支流梅江，合流后称为韩江。韩江在流经梅州市的平远、蕉岭、梅州、兴宁、五华、大埔、丰顺等七县，揭阳市的揭西县，以及潮汕地区的潮州、澄海和汕头等县市之后，在韩江三角洲分东溪、西溪和北溪汇入南海

续表1-2

水系名称	水系地理分布
东江水系	东江，珠江水系三大支流之一，干流全长523公里，古称湟水、循江、龙川江等。发源于江西省寻乌县桠髻钵山，呈东北—西南走向。流经广东省河源市的龙川、东源、紫金等县后进入惠州市，在流经惠州市博罗县之后吸纳支流西枝江，继续向西流入东莞市的石龙镇之后，汇入珠江三角洲水系。东江干流在龙川县合河坝以上称寻邬水，在汇流贝岭水之后始称东江
北江水系	北江，珠江水系三大支流之二，干流全长582公里，古称溱水。北江有三个源头，由东至西分别为起源于江西省信丰县石溪湾的浈江、起源于江西省崇义县的锦江和起源于湖南省临武县三峰岭的武江，三个源头分别形成北江的上流支流，在韶关市武江区沙洲尾一带汇合，形成北江。北江为北南走向，在穿过韶关市的南雄、始兴、曲江及韶关市区之后，进入清远市，并在清远市的英德市，先后吸纳东岸的支流滃江和西岸的支流连江，后南行进入肇庆市，并在下辖的四会市吸纳支流绥江后，在佛山市三水区的思贤滘与西江合流，汇入珠江三角洲水系
西江水系	西江，珠江水系支流之三。西江干流全长2214公里，发源于云贵高原，流经贵州省、广西壮族自治区，在广西梧州吸纳支流桂江后进入广东省。在广东省封开县吸纳支流贺江后一路流向东南，在云浮市郁南县吸纳支流罗定江，在肇庆市高要区吸纳支流新兴江，然后在佛山市三水区的思贤滘与北江合流，汇入珠江三角洲水系

广东省除了以上四大水系之外，还有揭阳市的榕江、汕尾市的螺河、阳江市的漠阳江、茂名市的鉴江等诸多水系，但此类水系均属于独立水系，不属于珠江水系网，也不属于韩江水系网。

一、韩江水系通道与戏曲类型流布

从韩江上游的汀江来看，闽西三明、龙岩两市最具代表性的地方戏曲为闽西山歌剧。而闽西山歌剧在吸收了闽西各县山歌、小调、竹板歌、鼓吹等音乐唱腔、曲调、剧目的同时，也吸收了下游梅州客家山歌及梅州广东汉剧的音乐元素。如"两地的山歌都是'七言四句'体，结构相似，内容都以爱情山歌为主"且"汉乐、庙堂音乐，民间说唱竹板歌等，梅江、

汀江两地都存在许多互相提吸、采借现象"①。两地在音乐类型上的相似性，除去同属客家的大环境外，韩江及其上游汀江所形成的水系通道，也是闽西北和粤东南戏曲音乐能够相互吸收、储存和流布的重要原因。

从韩江下游来看，韩江三角洲的"粤东三市"因韩江由北至南纵穿潮州市与汕头市，再因榕江（韩江支流）由西北至东南横穿揭阳市与汕头市，在韩江三角洲形成了纵横两道水系而将三地连成一片。因此"粤东三市"在潮剧、潮州锣鼓、潮州丝弦、潮州歌册等戏曲类型的储存上具有一致性。反观汕尾市，虽同处于韩江三角洲的潮汕地区，但其境内的螺河并没有与韩江或榕江（韩江支流）相通，失去了天然的水系通道。其三大稀有剧种——正字戏、西秦戏、白字戏，均被储存在了汕尾市境内而极少流布到"粤东三市"之中。而"粤东三市"的潮剧等艺术类型同样因为水系通道的缺少也极少流布到汕尾市地域。

二、东江水系通道与戏曲类型流布

从东江上游来看，江西省寻乌、安远两县作为东江的两个源头，其在戏曲形式上以客家山歌、采茶戏为主。虽然赣粤两地有九连山相隔，且九连山以南的河源地区以花朝戏、汉调木偶戏为主要戏曲类型，但东江水系的天然通道使赣南的客家山歌和采茶戏"经三南，即全南、定南、龙南传至粤中东江流域"②，以致在河源地区同样有客家山歌和采茶戏流布。

从东江下游来看，水系通道沿线的惠州中北部地区仍有客家山歌分布，但东江在惠州中南部与西东走向的珠江水系汇流后就进入了珠江三角洲地区，戏曲类型就开始以粤剧为主。

三、北江水系通道与戏曲类型流布

从北江上游来看，北江的两大支流武江源于湘南，浈江源于赣南，水系通道的存在对三地之间的戏曲传播起到了小规律的流布作用。基于山岭屏障与水系通道同时存在的地理因素，再由于粤北、湘南、赣南接壤之处均属客家地区等族群因素，这一地区在客家山歌、采茶戏、花灯戏等戏曲形式上也存在相互的吸收和互融。如"粤北采茶戏的演唱方言跟赣南采

① 赖雨桐：《略论梅江文化与汀江文化的渊源关系》，载《广东史志》1998年第1期。
② 黄莉丽：《客家人与采茶戏关系探微》，载《艺术评论》2008年第12期。

茶戏一样，都采用客家话，我们从歌词可以看出，里面有大量的衬词，如呀、哩介、那个、哩介等"[1]，"粤北采茶戏吸收祁剧的音乐成分是在伴奏、间奏音乐方面，如八板头"[2]等。

从北江下游来看，其流经清远市后所吸纳的潖江和连江支流地区仍有采茶戏分布；后南行进入肇庆市吸纳绥江支流后就进入了珠江水系网，该地区的戏曲类型就开始以粤剧、粤曲为主。

四、西江水系通道与戏曲类型流布

西江是珠江最大的支流，其全长2214公里，发源于云贵高原，流经贵州省、广西壮族自治区。在广西壮族自治区梧州市吸纳支流桂江后进入广东省。在广东省封开县吸纳支流贺江后一路流向东南，后在云浮市郁南县吸纳支流罗定江，在肇庆市高要区吸纳支流新兴江，在佛山市三水区与北江合流汇入珠江水系网。

由于西江水系通道的存在，下游粤西地区对上游桂南地区的许多戏曲类型也有吸收和储存。如"云浮八音"以及在整个粤西地区都有流布的"八音"与桂南的"玉林八音"之间，"高州木偶戏"与广西玉林的"古装木偶戏"之间，以及广西桂剧、邕剧与广东粤剧之间，等等，大抵都是基于西江水系通道的小规律作用，而形成的下游地区对上游地区流布而来的戏曲类型的"储存"。

五、珠江水系通道与戏曲类型流布

外省入粤的省界四大水系中有三大水系汇流到了珠江水系网（东江、北江、西江）。而与东江、北江、西江三大水系顺流而下的赣、湘、桂的很多戏曲类型，也因三大水系的通道作用而被流布、吸收、融入珠江三角洲的戏曲储存之中，如粤剧声腔中所包含的赣剧和弋阳腔元素、湘剧和祁剧元素、邕剧和桂剧元素等。

另外，基于珠江三角洲纵横密布的水系通道，其属地九市（广州、

[1] 马达、高群：《文化地理学视域下粤北采茶戏生存缘由研究》，载《艺术百家》2018年第1期。

[2] 范晓君：《广东"采茶"音乐文化研究》，中国社会科学出版社2013年版，第85-86页。

深圳、佛山、东莞、中山、珠海、惠州、江门、肇庆）以广州为原点，其余八市的传统戏曲和传统音乐在保持其本体类型、结构和形式的同时，也大都被广府大戏（粤剧）吸收和储存。如粤剧声腔中包含的木鱼歌、咸水歌、渔歌、竹板歌、南音（粤地）元素等。与此同时，广府大戏（粤剧）又以珠江水系通道向广州之外的八市逆向流布，从而使其成为珠江三角洲地区相互吸收、共同储存的戏曲类型。

总体而言，在大规律上，省界"三岭"形成了粤赣、粤湘、粤桂之间戏曲音乐交流的天然屏障，并在山脉两麓形成了各有重点且差别较大的戏曲类型；市界"三岭"则将广东省天然阻隔成了韩江三角洲（粤东）、粤中、粤北、粤西及珠江三角洲等五大戏曲音乐储存区，并形成了各自相对独立的"地—人—音"关系。在小规律上，省际"四江"水系通道及省内珠江水系通道的存在，又让粤闽、粤赣、粤湘、粤桂之间以及省内五大戏曲音乐储存区之间，在各自"储存"的基础上形成了相互影响、交流和互融的戏曲类型及"地—人—音"关系。

第四节　粤地戏曲音乐中的"地—人—音"关系

广东省是56个民族齐全的省份，截至2023年，常住人口约1.27亿，其中汉族人口占比97.46%[①]，按语言、文化、习俗、聚居等因素可将其划分为广府、福佬、客家三大民系。广府民系以粤语、粤剧、粤曲、粤菜为传统文化核心，主要聚居在珠江三角洲地区，少数聚居在粤西、粤北、两广交界之处以及桂东南的北海、合浦、北流、梧州、钦州等地，因此桂东南地区也流行粤剧。福佬民系以潮语、潮剧、潮州茶、潮汕菜为其传统文化核心，主要聚居在粤东韩江三角洲地区、粤闽交界之处以及闽西、粤西等地区，因此闽西地区也流行潮剧。客家民系为广东三大民系中的散居族群，其以客家话、客家山歌、客家围龙屋、客家菜等为其传统文化核心，主要聚居在粤湘、粤赣、粤桂接壤的南岭山区以及粤东莲花山、粤中九连山与罗浮山、粤西天露山与云雾山等广东境内的山区地带。

① "广东省"条目：https://baike.so.com/doc/2671265-2820914.html，访问日期：2024年11月8日。

一、广东五大戏曲音乐储存区

基于广东省"六岭"与"四江"的地态，结合三大民系在广东省境内的地理分布，从"地—人—音"角度出发，自东至西，可将广东省划分为韩江三角洲潮剧储存区、粤中客家山歌与广东汉剧储存区、粤北采茶戏储存区、珠江三角洲粤剧储存区、粤西混合戏曲储存区五大戏曲音乐储存区（见表1–3）。

表1–3　广东戏曲音乐五大地理储存区

储存区	地理坐标
韩江三角洲潮剧储存区	粤东莲花山脉以东的粤东三市（潮州、汕头、揭阳）、莲花山以南的汕尾、莲花山以北的梅州东南部、闽西三市（厦门、龙岩、漳州）的大部分地区
粤中客家山歌与广东汉剧储存区	莲花山脉与罗浮山脉之间的梅州西部、河源大部、惠州北部等毗邻和接壤地区
粤北采茶戏储存区	粤北、湘南、赣南及桂东北的南岭连片区域
珠江三角洲粤剧储存区	以广州为辐射中心的珠江三角洲九市（广州、深圳、佛山、东莞、中山、珠海、惠州、江门、肇庆）及中国香港、中国澳门
粤西混合戏曲储存区	西江以南、云雾山（含天露山）与粤桂云开大山之间粤西四市（茂名、湛江、云浮、阳江）的一大片区域（包括雷州半岛）

上述广东戏曲音乐五大地理储存区的划分，只是从宏观上依据该区域地理特征中最有代表性的剧种而作出的划分，具有典型代表性而不具排他性。如粤剧在广东省全境都有流布，但主要以珠江三角洲地区为主。粤东韩江三角洲地区虽也唱粤剧，但却是以潮剧为主。粤中梅州西部、河源大部、惠州北部等地虽也唱粤剧，但却是以客家山歌和广东汉剧为主。而在粤西储存区中，由于该区域在语言上同时使用粤语、哎话、黎语、雷州话、海话、闽话等方言；在民系上为广府人、福佬人、客家人的混居；在

民族上为汉族与粤西壮族、瑶族、侗族等多民族杂居等，众多因素的同时存在使粤西成为混合戏曲储存区。虽然南派粤剧在粤西地区也有突出的影响力，但并不在当地的戏曲类型中占据主要地位，且粤西四市各有互不相同的主要戏曲类型。

二、"地—人—音"关系

从五大戏曲音乐储存区的地理地貌、人文传统、民系分布、语言形态和主要戏曲类型的音乐本体结构来看，其"地—人—音"关系如下（见表1-4）：

表1-4　广东戏曲音乐五大储存区的"地—人—音"关系

储存区		"地—人—音"关系
韩江三角洲潮剧储存区	地	与闽接壤，韩江纵贯，背山面海，水系发达
	人	福佬民系，潮话闽语，重商重文，精细开拓
	音	主要戏曲：潮剧 旋律特点：轻三六、重三六、活三五、反线等 调式特点：宫调式为主，徵调式为辅 腔式特点：多腔式综合形态
粤中客家山歌与广东汉剧储存区	地	与赣接壤，东江纵贯，两山纵横，丘陵众多
	人	客家为主，客汉混居，低调中庸，崇文尚武
	音	主要戏曲：客家山歌、广东汉剧 旋律特点：即兴编唱、一曲多词 调式特点：徵调式、羽调式为主，宫调式为辅 腔式特点：多为板起2＋2＋3结构的七字四句式
粤北采茶戏储存区	地	接壤湘赣，北江汇流，三省通衢，丘陵横布
	人	客家民系，民族众多，瑶畲为主，重宗重教
	音	主要戏曲：采茶戏 旋律特点：曲牌连缀、带帮腔 调式特点：徵调式为主，商调式为辅 腔式特点：多为板起单腔式

续表1-4

储存区		"地—人—音"关系
珠江三角洲粤剧储存区	地	三江汇流，水系密布，语言复杂，经济发达
	人	广府民系，生活富裕，开放务实，兼容并蓄
	音	主要戏曲：粤剧 旋律特点：梆子、二黄、曲牌、说唱的多曲体融合 调式特点：宫、徵、商的多调式融合 腔式特点：板起、眼起、柠眼起的多腔式融合
粤西混合戏曲储存区	地	与桂接壤，两山纵横，依山面海，稻渔相间
	人	福客民系，民族混居，方言复杂，尚义重礼
	音	戏曲形态：混合戏曲文化区 以粤剧、八音（全粤西）和禾楼舞（云浮）、鬼仔戏（茂名）、客家山歌及渔歌（阳江）、雷剧（湛江）为主；调式、板式、腔式均具混合特点

　　广东戏曲音乐五大地理储存区之间的音乐形态各有侧重，虽有联系但彼此不同。如在粤东韩江三角洲储存区盛行的潮剧就常以【轻三六调】[①]表现欢快、愉悦，以【重三六调】[②]表现庄穆、沉重，以【活三五调】[③]表现悲怨、幽恨，以【反线调】[④]表现轻松、明快等，且潮剧唱段多为每支曲牌（唱段）用一个调，极少混杂、犯调，这一点与珠江三角洲储存区中粤剧音乐的多曲体结构有很大区别。粤剧音乐中没有【轻三六调】【重三六调】【活三五调】【反线调】的概念，虽然其常用的"乙反调"（苦喉）"5-6-↓7-1-2-3-↑4-5"与潮剧【活三五调】在表现剧中人物悲怨、幽恨等情绪时有相近之处，但粤剧"乙反调"并不像潮剧【活三五调】不用"6""3"两音，而只是少用（不避免）"6""3"两音。

　　另外，由于粤剧是以梆子腔、二黄腔、曲牌腔和粤地说唱腔等共同

① 【轻三六调】：音乐旋律避免"7""4"两音，以"6-1-2-3-5"为旋律主音。

② 【重三六调】：音乐旋律避免"6""3"两音，以"↓7-1-2-↑4-5"为旋律主音。

③ 【活三五调】：俗称【活五调】，音乐旋律避免"6""3"两音，以"5-↓7-1-2-↑4"为旋律主音。

④ 【反线调】：【轻三六调】的变体，音乐旋律避免"7""3"两音，以"6-1-2-4-5"为旋律主音。

构成的多曲体音乐形态，因而也几乎不存在每支唱段只使用一种声腔的案例。潮剧与粤剧虽在剧目、范式、排场、表演形式等方面存在千丝万缕的联系，但两者在音乐形态上还是存在很大的差别。这差别也体现出了广州与潮州、广府民系与福佬民系在音乐美学的选择和认可上不同的"地—人"和"人—音"关系。

同理，在多为客家人居住的粤中储存区中，广东汉剧【二黄】与粤剧【二黄】之间，在粤中储存区、粤北储存区与粤西储存区均有流布的客家山歌之间，以及在粤西四市均为流行的八音之间等，都基于不同的"地—人"关系，而使得同一剧种之间的"人—音"关系呈现出既联系又区别的状态。

三、余论

总体而言，广东戏曲音乐地理图谱中的省界"三岭"使粤赣、粤湘、粤桂所储存的主要戏曲类型存在较大差别；市界"三岭"使广东省形成了各具"地—人—音"特点的五大戏曲音乐储存区。省际"四江"将闽、赣、湘、桂的戏曲音乐带入广东，并与流经地区的戏曲音乐产生互融；省内珠江水系通道则在吸收粤中、粤北、粤西戏曲音乐元素的同时，也将以粤剧音乐为代表的音乐形态反向流布到了粤中、粤北和粤西地区。

而从广东省第一大剧种——粤剧的音乐发展史来看，其虽然被"储存"在珠江三角洲地区，但其现存音乐中也包含了丰富的"地—人—音"元素。若从"山脉屏障"的大规律与"水系通道"的小规律来看，梆子腔大抵产生在阴山山脉以南、秦岭山脉以北、祁连山脉以东的西北储存区并随黄河水系通道流布在山、陕、豫、鲁等省，那它为什么能够"翻山越岭"出现在数千公里之外的珠江三角洲地区，并被粤剧吸收、衍变为"粤剧梆子腔"？而二黄腔大抵产生在秦岭山脉以南、大别山山脉以西、雪峰山脉以北的皖鄂赣储存区并随长江水系通道流布到皖、苏、浙、沪等地，那它为什么也能够出现在千里之外的珠江三角洲地区，且同样被粤剧吸收、衍变为"粤剧二黄腔"？

这一点，大抵得益于"人"的"搬运"。正是因为"人"的存在，才能够突破"山脉屏障"的大规律，将不同地理储存区中的戏曲类型和戏曲音乐，不仅仅通过"水系通道"的小规律，更通过"人"的主观劳动和创造，将其从"本地"搬运到"外地"，在"外地"生根发芽并形成新的"音"。当然，这是中国音乐地理学及中国戏曲音乐发展、流布与衍变中更为宏观的"地—人—音"关系。

第二章 "商—戏—行—班"与粤剧曲体的交融演进

从粤剧发展史来看,商帮、戏班和戏曲行会在明清以降,对粤剧的形成和发展起到了至关重要的作用。自乾隆二十二年(1757)高宗下令"限广州一口通商"之后,广州就成为清朝对外贸易的最大商港,全国各地的商帮和货物都集中在此地进行贸易。"商路即戏路",随着各省商帮入粤,戏班也紧随商帮入粤掘金,以致乾隆三十年"外省戏班有成百个流寓广州"[①]。而外省戏班入粤以后,出于自身演出市场、安全保障和业务扩展等方面的考虑,成立了戏班行会。戏班行会的成立,既见证了随商入粤戏班的变化过程,也促进了外省戏班声腔在广州的互鉴、粤地化以及与本地戏班的互融。

第一节 商帮入粤:明清时期粤剧发展的核心动力

商帮,指中国历史上以出生地缘为基础,以血缘、亲缘、乡缘等为纽带,以在异地互帮互助为目的而联系在一起的商人群体。从史学界、经济学界、人类学界的观点来看,中国明清时期大抵有十大商帮,分别是山西商帮、陕西商帮、山东商帮、徽州商帮、江右商帮、宁波商帮、洞庭商帮、龙游商帮、福建商帮和广东商帮。从商帮地缘与戏曲储存区的对应关系来看,山西、陕西、山东三大商帮出自黄河水系通道的"梆子腔系"储存区;徽州、江右、宁波、洞庭和龙游五大商帮出自长江水系通道的"二黄腔系"储存区;福建、广东商帮出自珠江水系通道的"混合腔系"储存区。除本土广东商帮以外,另九大商帮均在明清时期入粤。

① 冼玉清:《清代六省戏班在广东》,载《中山大学学报(社会科学版)》1963年第3期。

一、黄河水系"梆子腔系"储存区商帮入粤

山西商帮。山西商帮史称晋商，是明清时期最大的商帮，尤其以乾嘉道三朝最为鼎盛，多以盐业、布匹、烟草、茶叶等为贸易对象，并创立了中国历史上第一家票号——日升昌，其网点遍布全国，素有"汇通天下"之名。山西商帮在清中期入粤。即：

> 南则汉江之流域，以至桂粤，北则满洲、内外蒙古，以至俄之莫斯科，东则京津、济南、徐州，西则宁夏、青海、乌里雅苏台等处，几无不有晋商足迹。[①]

此外，康熙在南巡时也曾谈到晋商行商的地域之广和从业人员之多，即：

> 朕闻东南巨商大贾，号称辐辏，今朕行历吴越州郡，察其市肆贸迁，多系晋省之人，而土著盖寡。[②]

陕西商帮。山陕风俗一致，语言相近，习惯相同，历有联合经商的传统，共称"山陕商帮"。陕西商人在明代"开中法"[③]以获"盐引"的政策下与山西商人结伴起家。明清时期，山陕商人也多到广州、佛山进行贸易。据《佛山忠义乡志》载，山陕商人在佛山开设"商行达192家，在升平街建有山陕会馆、西货行会，又在西边头建有山陕福地"[④]等。

山东商帮。明清时期山东商帮的影响力不如山陕商帮，山东商人起初的经营范围主要在鲁地，后逐渐向全国蔓延。向北可至东三省及俄罗斯，向西可至河南、河北地区，向南可至"长江中下游的汉口、芜湖、南京、苏州、上海等地，此外，沿海路到达闽、广以及日本、朝鲜、东南亚各

① 牛贯杰：《17—19世纪中国的市场与经济发展》，黄山书社2008年版，第222页。

② 《东华录》，见牛贯杰《17—19世纪中国的市场与经济发展》，黄山书社2008年版，第222页。

③ 按："开中法"政策，即让商贩运送以粮食为主的军需到国家指定仓库，以解决明代防范北方蒙古的边防驻军的军需补充，后再换取盐引，获取盐引后，才能够将食盐贩卖到其他地区。明代"开中法"最早在山西实施，致使山西商人迅速成为贸易大户。

④ 〔清〕道光《佛山忠义乡志》卷五《风俗》，见前揭牛贯杰《17—19世纪中国的市场与经济发展》，第231页。

国"①等。

二、长江水系"二黄腔系"储存区商帮入粤

徽州商帮。徽州商帮指古徽州地区的商人团体，从明代成化、弘治年间开始贸易竹、漆、砚、纸等土产，后逐渐开始贸易茶叶、盐，以及经营典当行等。明末清初时入粤贸易。即"扬州80名客籍盐商中，有60名徽商……清代两淮盐商八总商中，'歙人恒占其四'，通过盐业生意，徽商完成了资本原始积累，于清中期达到鼎盛"②，另有"东抵淮南，西达滇、黔、关、陇，北至幽燕、辽东，南到闽、粤"③等。

江右商帮。江右商帮即江西商帮，以小本经营、资本分散、小商小贩、手艺精湛为经商特点，主要以陶瓷、粮草、药材、文房等为贸易对象。由于江西移民历史久远，因此，其经商线路遍布全国且惯于在经商之地留籍。即"商贾工技之流，视他邑之多，无论秦、蜀、齐、楚、闽、粤，视若比邻，浮海居夷，流落忘归者十常四五"④，另有"俗多商贾，或弃妻子徒步数千里，甚有家于外者，粤、吴、滇、黔，无不至焉，其客楚尤多，穷家子自十岁以上即驱之出，虽老不休"⑤等。江右商帮在完成原始积累后，大都在流寓之地建立万寿宫，万寿宫是江西商帮的会馆及独特标志。以各地的万寿宫为联系纽带，江西商帮迅速发展，成为明清时期粤地商业的重要组成部分。

宁波商帮。宁波商帮海上经商历史悠久，明清时期常禁海，宁波商人无法进行海上贸易，转为与内陆北京、天津、上海、广州、汉口等地进行贸易。《同治七年浙海关贸易报告》载："宁波1868年草席出口比1867年多达近5000张。每张长6尺，100张为1捆。9/10乃是经上海运广州……同年广州又从宁波进口每张2码之席子166000张，合计332000码。"⑥直至鸦

① 李鑫生：《鲁商文化与中国商帮文化》，山东人民出版社2010年版，第38页。

② 前揭牛贯杰《17—19世纪中国的市场与经济发展》，第227页。

③ 前揭牛贯杰《17—19世纪中国的市场与经济发展》，第227页。

④ 〔明〕万历《南昌府志》卷三《风俗》，见江右集团、南昌大学《江右商帮》，宁波出版社2013年版，第213页。

⑤ 〔明〕崇祯《清江县志》卷一《舆地·风俗》，见江立华、孙洪涛《中国流民史（古代卷）》，安徽人民出版社2001年版，第243—244页。

⑥ 〔清〕包腊：《同治七年浙海关贸易报告》，见冀春贤、王凤山《明清地域商帮兴衰及借鉴研究——基于浙江三地商帮的比较》，郑州大学出版社2015年版，第95页。

片战争以后，虽然上海成为新的贸易中心，大批宁波商人北上聚集上海进行贸易，但也同时南下与广州进行频繁的贸易，即"宁波商人贩运当地的药材、棉花、草席及土特产到广州，并从广州进口糖、丝绸、扇子、工艺品、藤、烤烟、龙眼等货物，贸易异常活跃"①。

龙游商帮。龙游商帮虽冠以"龙游"之名，实则包含了龙游、开化、西安、江山、常山等衢州府所属五县的商人。龙游地处浙闽赣交界之处，自古为"入闽要道"。交通枢纽之便使其"邑当孔道，舟车所至，商货所通，纷总添溢"②。另一方面"龙游地硗薄，无积累，不能无贾游"③，以致"龙丘之民多向天涯海角，远行商贾，几空县之半"④，"北乡之民，率多行贾四方，其居家土著者，不过十之三四耳"⑤等。如此一来，至晚从明天启年间开始"龙游商人不仅活跃于江南、北京、湖南、湖北和闽粤诸地，而且一直深入到西北、西南等偏远地区，甚至到了海外"⑥。

洞庭商帮。此"洞庭"不是湘鄂交界的洞庭湖，而是指今江苏省苏州市太湖中的两座岛屿（以太湖中的洞山和庭山为界线，在其西者称洞庭西山，在其东者称洞庭东山）的合称。洞庭西、东两山与明清时期最发达的"苏松常嘉湖"（苏州、上海、常州、嘉兴和湖州）五府相毗邻，域内水系通道发达，加之又与长江、京杭大运河相连，洞庭商人从万历年间开始走向全国，并到广东进行贸易。如明嘉靖壬戌状元申时为东山大贾翁笾撰文，有载：

> 君少挟赀渡江逾淮，客清源。清源百货之辏，河济海岱间一都会也。乃治邸四出，临九逵，招徕四方贾人至者辐属，业蒸蒸起已。察子弟僮仆，有心计强干者，指授方略，以希缕（棉纱）、青靛、棉花

① 前揭冀春贤、王凤山《明清地域商帮兴衰及借鉴研究——基于浙江三地商帮的比较》，第95页。

② 徐复初：《重建县治记》，见万斌《我们与时代同行：浙江省社会科学院论文精选（2000—2005年）》，杭州出版社2006年版，第261页。

③ 陈学文：《称雄于明清时期的龙游商帮》，见徐王婴、杨轶清《商帮探源》，浙江人民出版社2007年版，第54页。

④ 李吉安：《瀫水吟波：衢州水文化》，商务印书馆2016年版，第156页。

⑤ 乾隆《龙游县志》卷四《田赋》，见叶建华《浙江通史》第8卷《清代卷（上）》，浙江人民出版社2005年版，第154页。

⑥ 前揭冀春贤、王凤山《明清地域商帮兴衰及借鉴研究：基于浙江三地商帮的比较》，第51页。

货贩，往来荆襄、建邺、闽粤间……海内有"翁百万"之称。[①]

三、珠江水系及闽台"混合腔系"储存区商帮入粤

福建商帮。福建商帮主要经营海上贸易与对台贸易，在明清两代达到全盛。在对广州十三行的贸易中，福建商帮也具有极其重要的地位。如《雍正朝汉文朱批奏折汇编》载：

> （1732年）洋行共有一十七家，惟闽人陈汀官、陈寿官、黎关官三行，任其垄断，霸占生理。内有六行系陈汀官等亲族所开，现在共有九行，其余卖货行店，尚有数十余家，倘非钻营汀官等门下，丝毫不能销售。凡卖货物与洋商，必先尽九家卖完，方准别家交易。[②]

综上所述，无论是黄河水系的山西商帮"南则汉江之流域，以至桂粤"，山陕商帮"在佛山开设商行192家，在升平街建有山陕会馆"，山东商帮"沿海路到达闽、广"，还是长江水系的徽州商帮"南到闽、粤"，江右商帮"粤、吴、滇、黔，无不至焉"，宁波商帮在宁波与广州之间"贸易异常活跃"，龙游商帮"活跃于江南、北京、湖南、湖北和闽粤诸地"，洞庭商帮"往来荆襄、建邺、闽粤间"，以及福建商帮"闽人陈汀官、陈寿官、黎关官三行，任其垄断，霸占生理"等，都表明了在明清时期，十大商帮中的九大商帮（广东商帮为本地商帮，本身就在广州）均与广州有密切的商贸联系。同时，虽不为十大商帮之列，但借助地缘优势的湘、桂商人和商帮与广州的贸易也十分密切。

如此一来，在前贤"商路即戏路"的戏曲传播线路的学术判断上，本书认为：从戏曲剧种的传播与流布来看，商业贸易不仅仅是戏曲传播走向的重要原因，在某种程度甚至可以将其作为"核心动力"。就粤剧曲体结构的形成和发展来看，明清时期九大商帮纷纷入粤贸易，势必会推动、加强或直接带来九大商帮属地的剧种、戏班、伶人、唱腔的入粤。

① 〔清〕王维德：《林屋民风》卷九《人物》，见吴仁安《明清江南望族与社会经济文化》，上海人民出版社2001年版，第229页。

② 〔清〕《雍正朝汉文朱批奏折汇编》，江苏古籍出版社1986年版，第934页。

第二节　戏班入粤：粤剧多曲体声腔结构
形成的直接原因

明清时期外省剧种入粤，会直接涉及粤剧的起源问题。那么，粤剧到底起源于何时呢？

一、有关粤剧起源的思辨

关于粤剧的起源，一直以来都是粤剧学术界的热门论点，但蒙昧难考，见解颇多，尚未有公论。大抵来看，有以下三种意见。

其一，南戏说。认为粤剧起源于南戏的主要代表有陈非侬、麦啸霞和陈铁儿等学者。陈非侬认为"南宋初期，广东是没有戏剧的。南宋末期，南戏传入广东，成为最早的粤剧"[①]。麦啸霞认为"广东戏曲，盖导源于南而合流于北者也……蜕变于昆曲而导源于南剧"[②]。陈铁儿认为"粤剧自宋末传来两广，差不多有六百年历史"[③]。

其二，明代说。认为粤剧起源于明代的主要代表有梁威、赖伯疆和黄镜明等学者。如梁威认为"明代中叶出现有本地班的'广腔'，明末开始形成了粤剧，距今有四百多年的历史"[④]。此外，赖伯疆、黄镜明认为：

> 粤剧艺人世代相传，明万历年间，在佛山镇的大基尾就创建了早期粤剧戏班的行会组织"琼花会馆"，并在其附近的汾江之滨建造了"琼花水埗"……琼花会馆的建立表明在明万历年间，粤剧队伍的人数已经相当可观，以至有建立艺人组织机构的必要，粤剧发展至此已经基本成为一个大剧种了。[⑤]

① 陈非侬：《粤剧的源流和历史》，见广东省戏剧研究室《粤剧研究资料选》（内部资料），1983年版，第122页。

② 麦啸霞：《广东戏剧史略》，见广东省戏剧研究室《粤剧研究资料选》（内部资料），1983年版，第4-11页。

③ 黄兆汉、曾影靖：《细说粤剧——陈铁儿粤剧论文书信集》，香港光明图书公司1992年版，第24页。

④ 梁威：《粤剧源流及其变革初述》，见《广州文史资料》第42辑《粤剧春秋》，广东人民出版社1990年版，第6页。

⑤ 赖伯疆、黄镜明：《粤剧史》，中国戏剧出版社1988年版，第8页。

其三，清代说。认为粤剧起源于清代的主要代表有欧阳予倩、顾乐真、南江、何国佳等学者。如欧阳予倩认为：

> 许多的徽班把梆子、二黄带到广东，由外江班全盛渐成本地班与外江班并立，再成为彼此合并，最后本地班独盛。粤剧遂成为独具风格，特点鲜明的大型地方戏曲……广东本地班和外地班并立的时候可以看作粤剧奠定基础的时候。①

顾乐真与南江分别认为：

> 粤剧大概形成于清代乾隆、嘉庆年间，可能比桂剧早几十年。②

> 光绪二年（1876），广州成立"八和会馆"（粤剧同业工会），入会的全是满158人的粤剧大班，"粤剧"这个名衔从此给人普遍称呼了。③

此外，何国佳认为粤剧起源于清道光年间：

> 粤剧是个"杂种仔"，有多个"父亲"，是多"精子"的"混合物"：初期的板腔曲调由梆子、二黄、西皮、乱弹、牌子组成；击乐以"岭南八音"的大锣、大鼓、大钹为主；武场是南拳技击；表演则是岭南独有的"排场""程序"等等，这些来自各方面的"精子"，在岭南这个"母体"体内怀胎数百年后，到距今大约140年前的道光年间，才产下这个头戴"广府大戏"桂冠，脚踏南派武打短鞋，身披"江湖十八本"大袍，手打大锣大鼓，口唱戏棚官话"咕吱哐"的粤剧"童子"。④

本书不同意南戏说与明代说，同意清代说。理由如下：

其一，南戏说之"南宋末期，南戏传入广东""自宋末传来两广"等表述，只能说明在宋代南戏来到了广东，广东有唱南戏，但并不能将南戏认定为粤剧的前身。同一时期南戏也流布于桂、湘、鄂等地，如同我们也

① 欧阳予倩：《一得余钞》，作家出版社1959年版，第252—253页。
② 顾乐真：《皮黄在广西的传播与发展》，载广西艺术研究所《两广粤剧邕剧历史讨论会论文集》，第99页。
③ 南江：《粤剧与"过山班"》，载《粤剧研究》1988年第2期。
④ 何国佳：《粤剧历史年限之我见》，载《粤剧研究》1989年第4期。

无法认定南戏就是桂剧、湘剧和汉剧的前身一样。否则，可能全国的地方戏曲都要适用于"南戏源流说"了，这并不科学。而"蜕变于昆曲而导源于南戏"一说，实在太过宽泛，既难辨其伪，又难举其证。

其二，明代说之"明代中叶出现'广腔'"。那么，"广腔"到底是什么腔？从词源上看，"广腔"一词最早出现在雍正十一年（1733）刊刻的《粤游记程》的"序文"中，有载：

> 广州府题扇桥，为梨园之薮。女优颇众，歌价倍于男优。桂林有独秀班，为元藩台所题，以独秀峰得名，能昆腔苏白，与吴优相若。此外，俱属广腔，一唱众和，蛮音杂陈，凡演一出，必闹锣鼓良久，再为登场。[①]

从文字来看，这里说的"广腔"在逻辑上有两个层面。首先是指除桂林独秀班以外的所有广州演出戏班，即指"戏班"。其次是"一唱众和，蛮音杂陈，凡演一出，必闹锣鼓良久"但不能"昆腔苏白"的"俱属广腔"，即指"演唱形式"。从"此外"两字来看，"广腔"是不能"昆腔苏白"的。从"一唱众和"来看，"广腔"疑似"高腔"。从"蛮音杂陈"来看，"广腔"又貌似不止一地曲种，而为多地曲种的"杂陈"。从"必闹锣鼓良久"来看，"广腔"又与粤地"土戏"接近。如此一来，"广腔"到底是什么腔？貌似从"广腔"这个词第一次出现时，尚就缺乏明确指向。正如康保成师所言，"广腔"本身已模糊难辨，若再将"广腔"论为粤剧的起源，则更是一笔糊涂账。

其三，明代说之"琼花会馆的建立表明在明万历年间，粤剧队伍的人数已经相当可观，以至有建立艺人组织机构的必要，粤剧发展至此已经基本成为一个大剧种了"[②]。此论述在逻辑上行不通，至少有两条理由：

其一，琼花会馆一说只存在于粤剧行"未有八和，先有吉庆，未有吉庆，先有琼花"的传说之中，既无正史可征，亦无文物可证（现有少量文献、实物大都指向琼花会馆成立于清乾隆时期）；而所及"大明万历琼花水埠"的石碑，同样只是存在于传说之中，无人见过或仅有黄君武先生见过（《八和会馆馆史》黄君武口述）。不敢轻易结论琼花会馆是建于明

① 〔清〕绿天：《粤游记程》，见中国戏剧家协会广东分会、广东省文化局戏曲研究室《广东戏曲史料汇编》第1辑（内部资料），1963年版，第17页。

② 前揭赖伯疆、黄镜明《粤剧史》，第8页。

代，还是建于清代。以还未被证据锁定的明代琼花会馆传说论之为粤剧起源，貌似有欠妥当。

其二，假设琼花会馆真的在明代存在过，那也只能证明代万历年间"粤剧队伍的人数已经相当可观，以至有建立艺人组织机构的必要"，而并未提及这一时期"人数已经相当可观"的粤剧队伍所唱何腔，"机构"与"唱腔"属于两个完全不同的领域，不具有必然联系。

综合以上分析，在结合本书所分析之粤剧为"梆子、二黄、曲牌、粤地说唱"的综合性多曲体声腔音乐结构来看，本书认为：粤剧只可能起源于清代，且起源于乾隆二十二年（1757）高宗下令"限广州一口通商"之后。

二、清朝乾隆时期外省剧种入粤

清初以前，广东地区就有外来剧种，且本地也有演戏，但大都零散，且尚未形成足以构成萌生新剧种（粤剧）的土壤。如在南越王墓的出土文物中，有大量的钟、鼓、瑟、磬、钲等礼乐用器，且出土有"官伎"二字的瓦当，可证明在秦汉时期，粤地就已有官方职业艺人存在。宋人所编《太平广记》有载："（贞元年间）时中元日，番禺人多陈设珍异，集百戏于开元寺。"[1]则表明唐时粤地已有繁盛的戏剧演出。清人所编《续资治通鉴》有载宋时粤地观戏之况，如：

> 广州多蜑、猺，杂四方游手，喜乘乱为寇夺。上元然灯，有报蕃市火者，少连方燕客，作优戏，士女聚观以万计，其像请罢燕，少连曰："救火不有官乎？"作乐如故。[2]

宋代粤地"优戏"演出"聚观以万计"的规模之大，而"救火不有官乎，作乐如故"则体现了粤地对"优戏"的痴迷。

明人徐渭所著《南词叙录》有载："今唱家称弋阳腔，则出于江西，两京、湖南、闽、广用之。"[3]现存刊本《新编全像南北插科忠孝正字刘希必金钗记》、潮剧刻本《新刻增补全像乡谈荔枝记》《摘锦潮调金花女大

① 〔清〕李光地等：《御定月令辑要》卷十四《鲍姑艾》，见《景印文渊阁四库全书》第467册。

② 〔清〕毕沅：《续资治通鉴》，中华书局1957年版，第1014–1015页。

③ 〔明〕徐渭：《南词叙录》，见《中国古典戏曲论著集成（三）》，中国戏剧出版社1959年版，第242页。

全》等，以及1958年在汕头地区出土的手抄演出本《蔡伯喈琵琶记》，其"已本"第一页纸背上写有"嘉靖"二字，第二页装订线处有"明"字等都表明，最晚在明代嘉靖以前，广东地区已有南戏上演。

南戏是最早进入广东的戏曲剧种，这一点毋庸置疑，且从现存粤剧中的众多剧目和唱腔曲牌中，也可以轻易发现南戏的踪迹。但真正使粤剧曲体成为"综合性多曲体"结构的，还是在清代乾隆二十二年（1757），清高宗下令"限广州一口通商"之后。

从"限广州一口通商"（1757）开始至鸦片战争（1840）前的80余年间，广州是清朝最大的对外港口，全国各地的货物大都集中在广州一口输出，主要以茶叶、瓷器、丝织品、布匹、糖等为大宗。而出口量最大的茶叶、瓷器、丝织品等，多数不为广东所产，而多由外地商贩运来，广州"阿城大舶映云日，贾客千家又百家"[①]，可谓天下商贾聚处。

具体来看，茶叶主要来自徽、鄂、湘、闽等地，由当地商帮贩运至广州。如乾隆四十三年（1778）广东十三行巡抚李湖上折朝廷称"茶叶一项，向于福建武夷及江南徽州等地采买，经由江西运入粤省"[②]。

而丝、丝织品主要来自江浙地区，由江浙商帮贩运而来。如：

> 惟外洋各国夷船到粤贩运出口货物，均以丝货为重。……至少之年，亦卖至三十余万两之多。其货均系江浙等省商民贩运来粤，卖与各行商，转售外夷。[③]

瓷器主要来自江西，且多由江右商帮贩运至广州。如：

> 我国古代外销的瓷器，具有特殊风格的尚多，此不过举出一些作例子，但这种外销的瓷器从技术上、质量上研究，已能肯定是属于由浙江至广东沿海地带的华南窑产品。另外由昌江而至赣江，经大庾岭一段短程陆路再从浈水、北江为交通主干达广州而外销的景德镇窑，根据各种外销瓷器的标本可辨别其窑址分布是很广泛的。[④]

① 黄镜明：《广东"外江班"、"本地班"初考》，见中国艺术研究院戏曲研究所《戏剧研究》编辑部编《戏剧研究》第22辑，文化艺术出版社1987年版，第155页。

② 梁嘉彬：《广东十三行考》，广东人民出版社1999年版，第139页。

③ 乾隆二十四年（1759）两广总督李侍尧奏折，载故宫博物院文献馆《史料旬刊》1986年第5期，第158页。

④ 韩槐準：《谈我国明清时代的外销瓷器》，载《文物》1965年第9期。

以景德镇的瓷器市场为例。景德镇的瓷器是江右商帮经营的一个重要的本土行业，16世纪下半叶，中国瓷器大规模出口欧洲、日本和西属美洲。①景德镇瓷器的外销量为中国全部外销瓷器的一半，而江右商人是从事景德镇瓷器出口贸易的一支重要力量。②

仅茶叶、丝绸和瓷器三项，就吸引了大量徽州商帮、江右商帮、福建商帮、江浙商帮、湖南商帮等入粤贸易。

山陕商帮则直接在佛山开设"商行192家，在升平街建有山陕会馆、西货行会，又在西边头建有山陕福地"③，并在广州开设"日升昌"票号分庄。④如此一来，各地戏班自然追随商帮入粤演戏掘金。广州商业繁茂，歌舞兴旺，珠江风月，花艇歌妓，以供商帮"欢娱"。如屈大均《广东新语》有载：

> 广州濠水，自东西水关而入，逶迤城南，径归德门外。……隔岸有百货之肆、五都之市，天下商贾聚焉，屋后多有飞桥跨水，可达曲中，燕客者皆以此为奢丽地。……当盛平时，香珠犀象如山，花鸟如海，番夷辐辏，日费数千万金，饮食之盛，歌舞之多，过于秦淮数倍。⑤

由于入粤商货只是交与十三行转售，并不是直接交易，必须等十三行卖掉以后商人才能返回，即"夷人到广，货物繁多，虽不能一时全数销售，但各省客商来广装买洋货者，亦复不少"⑥。入粤贸易的商帮必须在广州寄住，以等待货金。而商人们手握重金，又处在广州这一繁华奢靡之地，买曲听唱以作消遣自成自然。而由于入粤商帮来自不同的地区，寄住广州时必多爱听家乡戏班唱戏。如：

> 江浙帮商人，必然爱看爱听昆腔……安徽商帮必然爱听徽剧……

① 陈阿兴、徐德云：《中国商帮》，上海财经大学出版社2015年版，第112页。
② 刘锦藻：《清朝续文献通考》卷三八六《民国十通本》，浙江古籍出版社1988年版。
③ 前揭牛贯杰《17—19世纪中国的市场与经济发展》，第231页。
④ 张正明、张舒：《晋商经营智慧》，山西经济出版社2015年版，第167页。
⑤ 〔清〕屈大均著，李育中等注：《广东新语注》，广东人民出版社1991年版，第420页。
⑥ 梁嘉彬：《广东十三行考》，广东人民出版社2009年版，第141页。

赣剧两班62人，半供江西商帮观赏，湘剧一班26人，多供湘人观看。[1]

如此一来，本书认为：最晚从乾隆二十七年（1762）开始，徽剧戏班、昆剧戏班、梆子戏班、湘剧戏班、祁剧戏班、赣剧戏班、桂剧戏班、汉剧戏班等大举入粤，为粤剧后来的综合性多曲体结构的粤剧曲体的形成奠定了基础。

三、外江梨园会馆碑记中的入粤戏班

对于乾隆时期外省戏班入粤，最为直接、详细且可靠的证据为广州"外江梨园会馆"所存从乾隆二十七年（1762）所立"建造会馆"始，直至光绪十二年（1886）所立"重修梨园会馆"止的十二块碑记。[2]虽然这十二块碑记的主要功能，是对外江梨园会馆在建造、修缮、维护或重修之时，对信众捐银数量、姓名及所属戏班的记录。但从记录中，可以发现和了解清代乾嘉道三朝外省戏班在广州的相关信息。

1. 乾隆二十七年（1762）立建造会馆碑记

从碑记一"建造会馆碑记"（1762）来看，当时已经有昆班（太和班、保和班）、梆子班（豫鸣班、瑞祥班、永兴班、金成班）和桂班（推测"丹桂香"为桂班）的名字存在。昆班自然是唱南戏为主，豫鸣班自然是唱梆子为主，瑞祥班、永兴班、金成班自然也是唱山陕梆子为主。

如果推理"丹桂香"为桂班成立，大抵也可以推断其以唱皮黄腔为主。即：

明末清初广西已有昆腔，后高腔和弋阳腔又相继传入，相互融合而形成以弹腔（即皮黄）为主的高、昆、吹、杂等五种声腔艺术的桂

① 冼玉清：《清代六省戏班在广东》，载《中山大学学报（社会科学版）》1963年第3期。

② 按：参见中国戏剧家协会广东分会、广东省文化局戏曲研究室《广东戏曲史料汇编》第1辑（内部资料），1963年版，第36—65页。十二块碑记分别为：1. 清乾隆二十七年（1762）立建造会馆碑记；2. 清乾隆三十一年（1766）立碑记（未名）；3. 清乾隆四十五年（1780）立外江梨园会馆碑记；4. 清乾隆五十六年（1791）立重修梨园会馆碑记；5. 清乾隆五十六年（1791）立梨园会馆上会碑记；6. 清嘉庆五年（1800）重修圣帝金身碑记；7. 清嘉庆十年（1805）立重修会馆碑记；8. 清嘉庆十年（1805）立重修会馆各殿碑记；9. 清嘉庆十六年（1811）立重修大士殿碑记；10. 清道光三年（1823）立财神会碑记；11. 清道光十七年（1837）立重起长庚会馆碑记；12. 清光绪十二年（1886）立重修梨园会馆碑记。

剧……由于它的产生和发展与徽剧、汉剧、湘剧、祁剧都有着密切的血缘关系，所以它的剧目多与皮黄系统的兄弟剧种相似……桂剧声腔以"弹腔"为主，兼有"高腔""昆腔""吹腔"以及杂腔小调，其"弹腔"则分"南路"（二黄）、"北路"（西皮）两大类。①

如此一来，从碑记一"建造会馆碑记"（1762）至少可证，最晚在乾隆二十七年（1762）以前，广州剧坛已经有昆腔、梆子腔（南北线梆子腔兼有）和二黄腔的戏曲剧种和声腔曲体的存在。

2. 乾隆三十一年（1766）立碑记（未名）

从碑记二"未名碑记"（1766）来看，当时已有湘班（集湘班）、昆班（姑苏红雪班）的存在，且本书推理该碑刻中的"集唐班"为"山陕班"，理由如下：

> 清朝中叶，据统计山陕商人在该镇（佛山镇）开设的商行有192家，并在升平街建有山陕会馆和西货行会馆，又在西边头建有山陕福地。②
>
> 山陕商人通过商路的传播，这也是秦腔传播最广、时间持续最久的方式。山陕商帮的足迹遍及全国，逐步形成了通往各地的数条商路，且所到之处大都建有行帮性的同乡会馆，会馆内多数建有戏台，定期和不定期的秦腔戏班演出成为会馆功能的一部分。山陕商帮在商路上大量兴建会馆为秦腔的传播打开了一条条戏路。③

既然在清中期，山陕商帮不仅在广州大开商路，且建立了"山陕会馆""行会馆""山陕福地"等实体机构，而"会馆内多数建有戏台，定期和不定期的秦腔戏班演出成为会馆功能的一部分"，再从后续碑记三（"外江梨园会馆碑记"）中的题跋"一议：来粤新班，俱要上会入公。如有充官班不上会，官戏任唱，民戏不准。"④来看，山陕商帮入粤→佛山建立山陕会馆→山陕会馆唱戏→来粤新班俱要入会→山陕戏班入会捐银→捐银后刻"集唐班"名号的逻辑是合理的。

① 李汉飞：《中国戏曲剧种手册》，中国戏剧出版社1987年版，第609–610页。
② 张海鹏、张海瀛：《中国十大商帮》，黄山书社1993年版，第93页。
③ 宋俊华：《山陕会馆与秦腔传播》，载《文艺研究》2006年第2期。
④ 傅谨：《京剧历史文献汇编（清代卷）》卷八，凤凰出版社2011年版，第363页。

如果推理"集唐班"为山陕戏班成立（山陕戏班自然是唱梆子为主）。那么，最晚在乾隆三十一年（1766），昆腔、梆子腔和皮黄腔也同时存在于广州戏坛。

3. 乾隆四十五年（1780）立外江梨园会馆碑记

从碑记三"外江梨园会馆碑记"（1780）来看，这一时期徽班在广州剧坛中占据主流地位，在捐银的戏班数量（9/13）与捐银人数（287/410）中，均占比接近七成。同时，这一时期赣班也开始有捐银记录，其捐银戏班数量为2个（江右江易班、江西贵华班），捐银人数为62人。而湘班和昆班各只有1个戏班捐银，捐银人数分别为36人和25人。以外，并无其他戏班的捐银记录。

由此可见，在这一时期，以徽班为代表的二黄腔成为广州剧坛的主流。另一方面，此碑刻另有记：

> 粤省外江梨园会馆创造于乾隆二十四年，钟先廷及各班建立。后，刘守俊等不忍坐视荒芜，十三十四年暨四十年，邀同各班捐费休整二次，奈此时来广贸易者寡，偶少助，公项不敷，以致神台前后，俱缺费迟搁，幸迩来接踵至省约有十余班……是以共议出首事……复议重修，讵众班闻风即踊跃争先，捐银千金，自庚子春兴工修理，至夏六月告竣。[①]

乾隆三十至四十年间，因为十三行官吏的骄奢淫逸及苛税勒索等，以致外省商帮"来粤贸易者寡"，"贸易者寡"直接影响了主要依附商帮掘金的入粤戏班。戏班生意惨淡，以致刘守俊两次邀各班捐银以修缮会馆，均以"偶少助，公项不敷，以神台前后，俱缺费迟搁"而未成功。

直至乾隆四十年以后，官吏贪腐得到整治，各省客商入粤贸易恢复，戏班才又"接踵至省约有十余班"并向梨园会馆"踊跃争先捐银千余金"，才能完成会馆的修缮。此碑文直接体现了"商路"与"戏路"的依附关系。

4. 乾隆五十六年（1791）立重修梨园会馆碑记、梨园会馆上会碑记

从碑记四"重修梨园会馆碑记"和碑记五"梨园会馆上会碑记"来看，这两块碑记立于同一年（1791），两块碑文共立捐银戏班为64个，捐银人数为223人。其中以湘班捐银戏班数量最多（见表2-1）。

① 前揭中国戏剧家协会广东分会、广东省文化局戏曲研究室《广东戏曲史料汇编》第1辑，第43页。

表2-1　碑记四、碑记五捐银戏班、人数统计表

捐银戏班来源	数量（个）	比例（%）	捐银人数（人）	比例（%）
湘班	22	34.4	45	20.2
昆班	16	25	31	13.9
徽班	11	17.2	28	12.5
赣班	5	7.8	35	15.7
未名班	10	15.6	84	37.7

从表2-1可以看出，前一时期（1780）在广州剧坛占据主导声腔地位的徽班，已经被湘班代替。而湘班也从前一时期的只有一个戏班捐银，发展到了该时期（1791）的22个戏班捐银，明显超过了其他戏班。这一情况的出现，大抵与湘帮入粤贸易的日益便利与日益繁盛有关。粤北韶关与湘南郴州在地理上接壤，且郴州临武县的武江连通韶关的北江（珠江支流），两地之间可以通过水路运送货物，因此，湘南郴州历来就是粤湘两地的商品交换地。

另一方面，"限广州一口通商"之后，内地各省的丝、茶等商品，在运送到广州前大都集中在湖南湘潭装箱，通过水路运至湖南郴州，再通过陆路翻越南岭，然后通过韶关境内的水路至广州，交与十三行进行海外贸易。

如此一来，湘粤之间除了武江→北江→珠江的水路通道之外，还以湘潭→南凤岭→广州之间的数十万挑夫通过"湘粤古道"翻越南岭，徒步在两地之间运送货物。这种状况从清中期一直延续到20世纪以后，即"湘潭及广州间商业异常繁盛，交通皆以陆，劳动工人肩货往来于南凤岭者，不下十万人"①。很明显，湘剧戏班在这一时期入粤数量的剧增与同时期湘粤之间的商贸繁荣关系密切。

5. 嘉庆五年（1800）重修圣帝金身碑记

从碑记六"重修圣帝金身碑记"（1800）来看，这一时期，捐银戏班中没有昆班的出现。安徽班有两个戏班共12人捐银，江西班有两个戏班共7人捐银，湖南班有一个戏班共9人捐银，还有一个未名班派的戏班（长庚班，疑似徽班）捐银。但"长庚班"捐银之后的留名为"众信"，既未署

① 胡德坤、宋俭：《中国近现代史纲要》，武汉大学出版社、湖北人民出版社2006年版，第41页。

"班派"也未署伶人姓名。推测这一现象，可能是"长庚班"在当时广州剧坛已经相当有名，无人不知，即使不署名，世人也能知晓。

如此一来，大抵可以推断，这一时期以徽班、湘班和赣班为代表的二黄腔，延续广州剧坛主流。

6. 嘉庆十年（1805）重修会馆碑记、重修会馆各殿碑记

从碑记七"重修会馆碑记"和碑记八"重修会馆各殿碑记"来看，这两块碑记立于同一年（1805）。碑记七中除了有6个戏班以"众姓"名义捐银以外，还有单正礼以"湖南衡州府衡阳县"的名义捐银一百两，以及另有两人分别以个人名义捐款五圆。

值得注意的是：这并不是单正礼的第一次捐银。从碑记四至碑记十中，都有单正礼的捐银记载（见表2-2）。

表2-2 单正礼捐银信息

碑记	捐银金额	捐银名义
碑记四 "重修梨园会馆碑记"（1791）	捐银两大圆	瑞华班
碑记五 "梨园会馆上会碑记"（1791）	捐银五十两	瑞麟班
碑记六 "重修圣帝金身碑记"（1800）	共同捐银十五大圆	首人（个人）
碑记七 "重修会馆碑记"（1805）	捐银一百两	湖南衡州府衡阳县
碑记八 "重修会馆各殿碑记"（1805）	共同捐银一百大圆	瑞华班
碑记八 "重修会馆各殿碑记"（1805）	捐银五十八大圆	瑞麟班
碑记九 "重修大士殿碑记"（1811）	不详	个人
碑记十 "财神会碑记"（1823）	捐银十两	湖南瑞麟班

上表可见，从碑记四"重修梨园会馆碑记"（乾隆五十六年，1791）至碑记十"立财神会碑记"（道光三年，1823）的30余年间，湘人单正礼分别以"瑞华班"、"瑞麟班"和"个人"的名义，持续向"外江梨园会馆"捐银，且经常数额巨大。这一事项的存在，间接说明了三个问题：

其一，乾嘉道三朝，广州不仅商贸繁荣，戏班的收入也很丰厚（单正礼1805年个人捐银一百两）。

其二，湘剧戏班在广州域颇受欢迎，且演剧市场很大，可以持续演出30余年（碑记所载时间跨度为1791—1823年，实际年限可能更长）。

其三，从单正礼捐银名义［瑞华班→瑞麟班→首人（个人）→湖南

衡州府衡阳县→瑞华班→瑞麟班→个人→湖南瑞麟班]的变换来看，在这30余年中，其可能承担了戏班"经纪人"的角色。而"经纪人"角色的存在，也在客观上证明了这一时期广州剧坛的繁盛，以及湘班在广州的长时间受欢迎程度。

另一方面，从碑记七"重修会馆碑记"和碑记八"重修会馆各殿碑记"所记共16个捐银戏班来看：湖南班至少有8个戏班（瑞华班2次、贵和班2次、瑞麟班2次、福寿班1次、天福班1次），以及单正礼（湘籍个人捐银）；江西班至少有4个戏班（贵华班2次、绮春班2次）；另在其他未落班名的戏班中（高升班、庆泰班、长春班2次）也不排除有湖南班或江西班的存在。

如此一来，可以发现湖南班和江西班已成为这一时期广州剧坛的主流力量，那么，也就意味着二黄腔继续为广州剧坛的主要声腔。

7.　嘉庆十六年（1811）立重修大士殿碑记

从碑记九"重修大士殿碑记"（1811）来看，该碑记共记录捐银人数66人（刘文林、刘林富二人姓名重复出现，应实为64人），但均未落戏班名。对比前八块碑记，可以发现捐银名单中有湘班（单正礼等）、湖南贵和班（唐中和等）、江西贵华班（段芝雅等）、江西绮春班（杨文谟等）。

由此可见，在这一时期的广州剧坛，还是以湖南班和江西班为主。换言之，也还是以二黄腔为主。

8.　道光三年（1823）立财神会碑记

从碑记十"财神会碑记"（1823）来看，该碑记共记录捐银戏班4个[①]；以及未落班名的捐银个人40人以上（另还有五处姓名处，碑刻模糊，无法辨认）。

同理，这一时期中，湖南戏班和二黄腔，仍然是广东剧坛的主流之一。

9.　道光十七年（1837）立重起长庚会馆碑记

从碑记十一"重起长庚会馆碑记"（1837）来看，该碑记共记录捐银戏班5个，共49人。其中，江西戏班两个共17人（贵华班10人、绮春班7人）、湖南戏班1个7人（福寿班），而洪福班（9人）和福华班（16人）在碑记中首次出现，应该为新入粤戏班。从本碑记条例之四"自此后新收徒弟上会底银二圆"以及碑记尾"以上每人另会底银一圆"来看，该碑记捐

① 瑞麟班（湖南）单正礼；福寿班（湖南）宋喜元；长春班王瑞香；庆泰班彭彩臣。

银戏班中的伶人大多为新上会。

由此可以推断，这一时期的广州剧坛，陆续有老戏班开始退出，也有新戏班和新伶人入坛上会。

10. 光绪十二年（1886）立重修梨园会馆碑记

从碑记十二"重修梨园会馆碑记"（1886）来看，这一时期广州剧坛出现了显著的变化。该碑记共记录捐银戏班17个，除了连升班为湘班以外，出现了以本地戏班行业组织吉庆公所、尧天乐班等为代表的捐银戏班。

按碑记所载，本次重修：

> 共集资三千一百多元（折白银二千二百余两），比初建时耗多一倍有余。过去历次重修都没有本地班参加，而这次捐款的则有本地班的同业组织吉庆公所，本地班（尧天乐班）和本地艺人（如总生七等）。①

另一方面，各新入碑戏址在以班名捐银之后，还捐助"各伴助银"若干（"各伴助银"大抵为本戏班班主按戏班成员数量所捐的入会底银），如"连喜班"主助银一百大圆，另"各伴助银五十大圆"；"艳福班"主助银十两，另"各伴助银四十大圆"等。再一方面，从碑记所载未落班名的495人所捐银的数量来看，有梁善十、李闰等240余位捐银者捐银一圆（大抵为初次上会的底银）。

如此一来，本次碑记所记录的捐银戏班和捐银人，几乎全为新上会戏班和新上会伶人，且以本地戏班组织吉庆公所和尧天乐班为主。

由此可以推断，在广州剧坛辉煌了120余年的外地戏班此时已徒有其名，本地班强势崛起，已逐渐取代外地戏班而成为广州剧坛的新霸主。

究其主要原因，大抵为1842年鸦片战争失败以后，清政府被迫签订丧权辱国的《南京条约》，改广州"一口通商"为"五口通商"，即"开放广州、福州、厦门、宁波、上海五处为通商口岸"②，广州失去了自乾隆二十二年（1757）开始的"限广州一口通商"的唯一商贸港口地位，商帮贸易被分化，入粤商帮变少，而跟随商帮入粤淘金的戏班自然变少或难以为继。

商路即戏路，鸦片战争之后入粤商帮的陆续减少，自然带动了入粤戏班的逐渐退出。自此，广州剧坛正式进入了本地戏班时代。

① 《中国戏曲志·广东卷》编辑委员会编：《中国戏曲志·广东卷》，1987年版，第453页。

② 熊月之等：《大辞海·中国近现代史卷》，上海辞书出版社2013年版，第3页。

第三节　行会成立：粤剧从"禁止"到"中兴"的组织保证

由上文可知，在第十一块碑记（1837）与第十二块碑记（1886）之间的50年时间内，入粤外地戏班逐渐衰退，广州本地戏班日渐兴盛。这一时期先后建立了吉庆公所（同治七年，1868）和八和会馆（光绪八年，1882）等专门负责粤剧演出的戏行。

一、对琼花会馆的存疑

从同治十年（1871）粤剧正式解禁[①]后的戏行来看，最具影响力的为吉庆公所和八和会馆。虽在粤剧行内长期流传"未有八和，先有吉庆；未有吉庆，先有琼花"一说，但有关琼花会馆的存在，目前来看大都为"相传"之说，既缺乏史料可参，也缺少实物可证。且有关琼花会馆传说中的"大明万历琼花水埗"碑石，也只是传说有人见过，或仅有黄君武一人见过[②]（《八和会馆馆史》黄君武口述史）。目前学术界有关琼花会馆的叙述和论证，大都引用麦啸霞先生于1940年所撰《广东戏剧史略》中的相关说法。

结合黄君武口述的《八和会馆馆史》，麦啸霞的《广东戏剧史略》，《汾江竹枝词》所载"梨园歌舞赛繁华，一带红船泊晚沙。但到年年天贶节，万人围住看琼花"[③]，《梦华琐簿》所载"广州佛山镇琼花会馆，为伶人报赛之所，香火极盛"[④]及有证可鉴的《佛山忠义乡志》（1754）中"琼花会馆在大基尾"的词条（图2-1），以及该志书所附"乡域图"所标明的

① 按：道光三十年（1850）太平天国起义爆发。咸丰四年（1854），粤剧名伶李文茂率领粤剧伶人参与起义。后建立大成国，年号洪德，并铸造"洪德通宝"钱币等。自李文茂事件发端以来，因其粤剧伶人身份，粤地官府对粤剧场馆、伶人等，进行了大规模的禁止、烧毁和屠杀。以致咸丰五年至同治十年（1855—1871）间，粤剧被迫"中断"了15年。后经过粤剧先贤邝新华和勾鼻章多次努力，粤剧才于同治十年（1871）正式解禁。

② 《八和会馆馆史》，见政协广东省委员会办公厅、广东省政协文化和文史资料委员会编《广东文史资料精编》，中国文史出版社2008年版，第312—317页。

③ 〔清〕梁序镛：《汾江竹枝词》，见王泸生《粤剧史话》，社会科学文献出版社2015年版，第15页。

④ 〔清〕杨懋建：《梦华琐簿》，见张次溪《清代燕都梨园史料正续编》，中国戏剧出版社1988年版，第373页。

琼花会馆位置（图2-2），再结合本书行文的相关材料等，本书对琼花会馆存疑，理由有三：

图2-1 乾隆十九年《佛山忠义乡志》

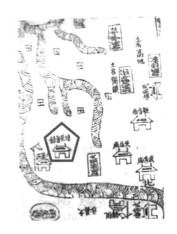

图2-2 乾隆十九年《佛山忠义乡志》后附"乡域图"

其一，琼花会馆到底为何时所建？是传说中的明代万历年间，是有证可考的清代乾隆年间，还是其他时间？（按：明代时期佛山仅见于记载的会馆是"广韶会馆"①，并无琼花会馆记录可辑。）

其二，琼花会馆到底为何人所建？所建目的为何？

其三，结合明清时期佛山的经济、商业、商行、会馆史等来看，琼花会馆到底是戏曲行会馆，武术行会馆，工商业行会馆，还是祭祀庙堂？本

———————————

① 罗一星：《明清佛山经济发展与社会变迁》，广东人民出版社1994年版，第333页。

书行文的前期材料，对上述琼花会馆的不同性质均有所指。

由于本书行文所存疑问，再由于本节主要论述清晚期粤剧解禁之后的粤剧戏行会馆，而琼花会馆依传说建于明代中叶（万历年间），两者在时间上相差甚远。因此，本节暂不讨论琼花会馆，仅作存疑之问，后再专文详解。

二、吉庆公所

李文茂事件（参加天平天国）以后，清廷迁怒、迫害并追杀粤剧艺人，粤剧艺人颠沛流离，居无定所，处境艰难。传说当时有一位叫李从善的先生，十分同情粤剧艺人的遭遇，就把自己在广州黄沙同吉大街（现大同路路口）原本已经租给米铺开店的房屋收回，给粤剧艺人使用，并命名为"吉庆公所"。戏班后人为了感恩和纪念李从善先生，就在吉庆公所内设立"皇清李从善先生神位"的龙牌，将其供奉。

吉庆公所起初为粤剧艺人的"避难所"，但也承接外省戏班入粤演出和本地戏班（红船班）演出的代理。粤剧名伶谢醒伯、李少卓曾口述回忆：

> （吉庆公所）为红船班与主会办理订戏签约的专门机构……既有点像现在的演出公司，又有点像现在的公证处。也就是说既起安排演出日程的作用，又起监护合同执行的作用，是主会与红船班联系的桥梁。[①]

> 吉庆公所是广州市明清时的承接外省（外江班）来广州演出，同时也代理粤剧的代表接戏，订立合同等收取佣金。……同治六年（1867），在广州长堤承祥坊同德大街，购置空地一块，面积共有三百八十余亩，兴建规模宏大的"吉庆公所"，直至光绪十年（1884），才全部落成。"吉庆公所"除了承办外江班来广州演出外，还接洽各县主会与粤剧演出抽取佣金作公证人。[②]

吉庆公所不仅承接"订戏"业务，而且戏行的其他活动。如：

① 谢醒伯、李少卓口述，彭芳记录整理：《清末民初粤剧史话》，载《粤剧研究》1988年第2期。

② 胡振（古冈）：《广东戏剧史·红伶篇》之四，利源书报社有限公司2002年版，第50页。

八和会馆建成前，戏行曾在同德街设有一个同善堂，作为全行公众活动对外营业的场所（后来改为吉庆公所，吉庆公所只供各班与各乡主会定戏之用）。举凡戏行的营业活动，如艺人的接班，各乡庙会的订戏及艺人的收徒传艺等，都须在这里签约，订合同。八和会馆筹建期间的筹款事务，亦统由它负责。①

光绪十八年（1892）八和会馆建立以后，吉庆公所仍为八和会馆的一个营业部门。但为避免官府以"琼花余孽"的罪名再度搜捕，各戏班起初在吉庆公所中都以"京都某地外江某记"为班牌，且在合同所证时多以"京戏""梆黄"等外地戏班代替。如"光绪年间，粤剧戏班假'京班'的名义已恢复到30余个"②。而不标明"粤剧"（按：直至1925年，后由八和会馆监委千里驹建议，才正式恢复"粤剧"本名）。即：

> 同治六年（1867），艺人们商议在黄沙（今荔湾区）述善前街承梓里与永兆坊之间修建吉庆公所，作为雇请戏班的"主会"与戏班"班方"交易之所，翌年建成。③

同治十年（1871）粤剧正式解禁以后，吉庆公所在粤剧行内拥有很大的权力。所内悬挂"水牌"［即各戏班的班牌。包括戏班的班名、演员、擅演剧目等，供前来买戏的"主会"（雇主）选择］，"主会"选中"水牌"以后，需要在公所内签订演出合同（合同具体包括戏班演出的地点、时间、主演、剧目、戏金金额等）。公所负责双方的监督、监管与协调，并按合同所定戏金收取百分之二的佣金（戏班与"主会"各出百分之一）。入所戏班各派出一名"接戏员"在吉庆公所住所工作，参与该班的订戏过程。

有了吉庆公所之后，粤剧戏班业务蒸蒸日上，粤剧从业人员不断增多，经费也越来越多。在前文所述光绪十二年（1886）"重修梨园会馆碑记"中，吉庆公所就"助银一百大员"，捐银数目之巨居各班之首。当时，粤剧行大老倌邝新华、独脚英、林三等人为保障戏班的业务，加强戏行的团结，再加之他们一直有恢复戏班行会的愿望，就商议筹建更大的粤

① 前揭广东省政协文化和文史资料委员会《广东文史资料精编》，第49页。
② 前揭广东省政协文化和文史资料委员会《广东文史资料精编》，第47页。
③ 贡儿珍：《广州非物质文化遗产志（下）》，方志出版社2015年版，第1457页。

剧行会组织——八和会馆。

三、八和会馆

关于八和会馆，本书存有两个疑问：

1. 八和会馆建于何时

关于八和会馆的建成时间，现大抵有四种说法：

其一，建于光绪二年。如谢醒伯口述史有载："广州的八和会馆建于光绪二年，是粤剧艺人的福利机构，有点像现在的工会性质。"[①]

其二，建于光绪八年。如黄君武口述史有载："八和会馆落成于光绪八年（或九年）。"[②]（按：光绪八年、九年，即1882、1883年。）《中国戏曲志·广东卷》也采用了这一说法，"粤剧八和会馆，成立于清光绪八年（1882），是粤剧艺人继琼花会馆后建立的行会组织，倡建者是邝新华等人，地址在广州黄沙"[③]。

其三，建于光绪十五年。《中国国粹艺术通鉴》有载："经过近十年筹备和建设，终于在光绪15年（1889）完工，取名'八和会馆'。"[④]粤剧名伶任俊三持同样的观点，即"光绪十五年（1889）八和始落成"[⑤]。

其四，建于光绪十八年。赖伯疆、黄镜明的《粤剧史》有载："当时，戏行中人觉得为了加强团结，保障戏班营业正常开展，有必要恢复戏班的行会组织，于是，由邝新华、独脚英、林之等人建议，筹办建筑'八和会馆'，选定馆址之后即动工，直至光绪十八年（1892）'八和会馆'才正式建成（馆址即现在广州铁路南站的工人宿舍）。"[⑥]而在粤剧老艺人刘国兴（豆皮元）的回忆录中也采用了这一说法，即"我是光绪三十年（1904）落班演戏的，八和会馆已于光绪十八年（1892）建成，馆址即现在的广州铁路南站的工人宿舍"[⑦]。

①　谢醒伯、李少卓口述，彭芳记录整理：《清末民初粤剧史话》，载《粤剧研究》1988年第2期。

②　前揭广东省政协文化和文史资料委员会《广东文史资料精编》，第314页。

③　《中国戏曲志·广东卷》编辑委员会编：《中国戏曲志·广东卷（五）》，1987年版，第136页。

④　邹博：《中国国粹艺术通鉴·传统戏剧卷》，线装书局2011年版，第379页。

⑤　任俊三：《琼花八和历史拉杂记》，载《南国红豆》2000年第2、3期合刊本。

⑥　赖伯疆、黄镜明：《粤剧史》，中国戏剧出版社1988年版，第322页。

⑦　前揭广东省政协文化和文史资料委员会《广东文史资料精编》，第49页。

以上四种说法，本书认为八和会馆"建于光绪十八年（1892）"较为可靠。理由有二：

其一，从前文所述外江梨园会馆《重修梨园会馆碑记》（1886）所刊刻的捐银戏班来看，当时的粤剧行会组织为吉庆公所，不是八和会馆。如此一来，在光绪十二年（1886）以前八和会馆应该还没有建立。

其二，如果在光绪十二年（1886）以前，八和会馆还没有建立的推理成立，那么基于八和会馆建立所需经费之巨的筹款、选址、建成等要"经过近十年的筹备和建设"。虽然可能不要十年，但说其在短短的三年内，即"光绪十五年（1889）八和始落成"，其操作难度颇大，可信度不高。八和会馆"建成于光绪十八年（1892）"，则较为可信。

2. 谁是八和会馆的第一任主事人

关于八和会馆的第一任主事人（会长）是谁，目前存在争议。观点有三：

其一，认为第一任会长为邝新华。这一观点也是目前粤剧界和粤剧学术界较为普遍认同观点。即："八和会馆在辛亥革命前，采用行（戏行）长制。行长、副行长由董事公推，例由退休的名艺人担任。首任行长是上面提到的新华。"[①]

"八和会馆落成，公推邝殿卿（即新华）为会首。"[②]"成立八和会馆后，实行行长制，第一位行长是邝殿卿。"[③]后世粤剧行的演员及粤剧研究学者也大都认同此观点。

其二，认为第一任会长为独脚英。持此观点的主要是任俊三。即"邝新华的徒弟任俊三虽然也承认乃师重建'八和'鞠躬之伟，也是广府戏班实际上的领袖，然而却也认为他（邝新华）并未担任过八和会馆的行长，首任行长是独脚英。任俊三师事新华14年，他所说的事实应是值得考虑的"[④]。对于这一观点，余勇博士在其博士论文《明清时期粤剧的起源、形成与发展》中也有提及。

其三，认为邝新华从未担任过任何一届八和会馆的会长。持此观点的主要是陈超平。即：

① 前揭广东省政协文化和文史资料委员会《广东文史资料精编》，第52页。
② 前揭广东省戏剧研究室《粤剧研究资料选》，第24页。
③ 前揭广东省政协文化和文史资料委员会《广东文史资料精编》，第315页。
④ 赖伯疆：《广东戏曲简史》，广东人民出版社2001年版，第183页。

认为邝新华对兴建八和会馆新馆所有功和对粤剧中兴起过很大作用，就以为邝新华是当然的"创会第一会长"！这是想当然的主观猜想和愿望。实际上，邝新华从未担任过八和会馆的任何一届会长，只是行内行外公认他执粤剧全行之牛耳。[①]

虽然目前对邝新华是第一任八和会馆的会长，在粤剧行和学术界已经形成了一定程度上的"共识"，但任俊三和陈超平的观点，也需要得到关注和被考虑。

综合来看，在李文茂起义兵败之后，粤剧戏行、戏班、艺人等都遭受了严重的打击和中断。粤剧前辈们经过各种努力，通过建立吉庆公所、八和会馆等粤剧行业组织的一系列活动，逐渐恢复、维持和保障了粤剧戏班的业务、人员和艺术水平，为粤剧从"禁止"到"中兴"提供了组织保证。

第四节　班社培养：粤剧从"中兴"到"兴盛"的基础结构

虽然八和会馆的建立，逐渐实现了粤剧戏行的复苏，提供且保障了粤剧伶人的演出市场，实现了粤剧从"中断"到"中兴"的第一步。但真正实现粤剧戏行从"中兴"到"兴盛"的第二步，则是八和会馆建立以后，由八和会馆和其他机构所举办的"细班"（少儿班）。其为后续的粤剧"兴盛"提供了强大的人才储备。

另一方面，辛亥革命前后"志士班"和"省港班"的出现，不但创作、编剧和演出了大量具有特定内容的粤剧新作品，而且在粤剧声腔、表演、舞美等方面，也极大地推动了传统粤剧演出方式的变化和改革。细班、志士班、省港班共同推动了粤剧从"中兴"阶段发展到"兴盛"阶段。

一、细班

细班是相对于中班、大班而言的科班培训机构，其多为10岁以上、18

① 陈超平：《粤剧管见集》，羊城晚报出版社2017年版，第137页。

岁以下的学徒，所以称为细班（又称细老哥班、童子班）。从粤剧发展史来看，清末民初至新中国成立以前，较为著名的细班情况可见表2-3。

表2-3　清末民初至1949年广州较为有名的粤剧细班①

	庆上元班	
1	主办人	兰桂、华保
	时间/地址/人数	咸丰年间/富商伍紫垣的溪峡私家花园（今海珠区）/人数不详
	出自该戏班的名伶	武生邝新华、花旦娇婆梅、小武崩牙启、小男丑生鬼保、生师爷伦、小生杨伦等
	乐群英班	
2	主办人	金山和、张清
	时间/地址/人数	民国六年（1917）/佛山南海/60余人
	出自该戏班的名伶	林超群、冯显荣、梁秉铿、金枝叶、白山富、冯展图等
	超群乐班	
3	主办人	周锦波、陶三姑
	时间/地址/人数	民国七年（1918）/广州德和大街/75人
	出自该戏班的名伶	因局势动荡，后迁至新加坡，八个月后该班解散
	采南歌班	
4	主办人	陈少白、韩善甫、潘景文等
	时间/地址/人数	光绪三十年至三十一年（1904—1905）/广州河南海幢寺诸天阁/80人
	出自该戏班的名伶	靓元亨、杨州安、戴谦吉、赛子龙、利庆红、靓荣、余秋耀、新丽湘、冯公平等
	新少年班	
5	主办人	布瑞伦、唐少波等
	时间/地址/人数	光绪三十三年至宣统元年（1907—1909）/广州梯云桥脚（今丛桂路附近）/80人
	出自该戏班的名伶	武生新珠、花旦满堂害、小武擎天柱、寸度帘、新三凤、擎天德等

① 参见《中国戏曲志·广东卷》编辑委员会编《中国戏曲志·广东卷（五）》，1987年版，第3—12页。

续表 2-3

6	教戏馆	
	主办人	老艺人、失业艺人
	时间/地址/人数	清末民初/广州清平路和珠玑路一带/不详
	出自该戏班的名伶	马师曾曾在黄沙清平路牛奶桥的教戏馆学戏
7	少英雄科班	
	主办人	花江鼓、杨州安、兰花米等
	时间/地址/人数	民国初年至四年（1911—1915）/东莞彰彭/70人
	出自该戏班的名伶	李松坡、钟卓芳等
8	芳村花地孤儿院儿童班	
	主办人	孤儿院
	时间/地址/人数	民国十三年至十五年（1924—1926）/广州芳村花地/100余人
	出自该戏班的名伶	罗品超、邓丹平等人曾在此学戏
9	广东优界八和粤剧养成所	
	主办人	袁德埙
	时间/地址/人数	民国十六年至十九年（1927—1930）/梯云路/70余人
	出自该戏班的名伶	罗品超、黄鹤声、邓丹平、张活游、陈西名等
10	广东戏剧研究所戏剧学校演剧系歌剧班	
	主办人	欧阳予倩、洪深
	时间/地址/人数	民国十八年至二十年（1929—1931）/广州泰康路廻龙上街/50余人
	出自该戏班的名伶	罗品越、黄鹤声曾在该校学戏
11	戏剧职业学校	
	主办人	黎奉缘
	时间/地址/人数	民国二十年（1931）/广州市西湖路教育会（今南方剧院旧址）/人数不详
	出自该戏班的名伶	不详

上述细班所培养的邝新华、林超群、马师曾、罗品超等学员，都是后续粤剧行内大佬倌级别的名伶，细班为粤剧的发展提供了强大的人才储备。

二、志士班

辛亥革命前后约20年间，广东剧坛（包括中国香港和中国澳门），出现了一大批（约30余个）以宣传革命思想、揭露封建官僚罪恶、排斥封建专制虐政的粤剧戏班，粤剧史上称之为"志士班"。

> 这些班社计有：采南歌班、优天社（后改名忧天影，也曾叫甲子优天影或复活优天影社）、振天声班、振南天班、天演台班、现身说法台（或叫现身说法社）、新国风班、正国风社、司天铎社、木铎剧社、琳琅幻境社、天人幻境社、光华剧社、清平乐社、达观乐社、仁风社、仁声剧社、霜天钟社、警晨钟社、惊睡钟社、钟声杜、钟声慈善社、啸闻俱乐部、镜非台社、民镜社、人镜社、民乐社、共和钟社、国魂警钟社、非非影社、天人乐观社、移风社、士工剧社、真相剧社、新天地社、钧天乐社、天南化宇话剧社、醒天梦社等。[1]

志士班的政治目的很明确，即"借古代衣冠，实行宣传党义；娱今人耳目，犹应力挽颓风"[2]。其中坚成员大多既具有革命党人革命意识，同时又具有编剧、演剧的能力和技术。如冯自由《广东戏剧家与革命运动》一文中，就记录了以"黄鲁逸、黄轩胄、姜魂侠、郑君可、陈铁军、区明博、卢骚魂、李孟哲、庞一凤、黄咏台"[3]等为代表的志士班成员百余人。

孙中山先生在1909年3月8日写给缅甸仰光同盟会分会会长庄银安（吉甫）的回信中，也表达了对志士班、对"实开粤省剧界革命之先声"革命精神的赞许和认可。如：

> 吉甫仁兄大鉴：花月初六日并押初七日两函，已经收到。汉民

① 前揭赖伯疆、黄镜明《粤剧史》，第23页。
② 谭元亨：《广府文化大典》，汕头大学出版社2013年版，第502页。
③ 冯自由：《广东戏剧家与革命运动》，载《革命逸史》1943年第2集，见前揭赖伯疆、黄镜明《粤剧史》，第25页。

兄想已到抵多日，当有一翻鼓振矣。来信云会底金不能改章，此事可与汉民详商，通融办理就是。振天声初到南洋，为保党造谣，欲破坏。故到吉隆坡之日，则有意到庇宁演后，就近来贵埠，乃到芙蓉埠之后，同志大为欢迎，其所演之戏本亦为见所未见，故各埠从此争相欢迎，留演至今，尚在太平、霹雳各处开台，仍未到庇宁。到庇宁之后，则必出星加坡，以应振武善社延请之期。现闻西贡亦欲请往。故该班虽不到贵埠，亦可略达目的矣。顺此通告，俾知吾党同人所在无往不利，可为之浮一大白也。此致，即侯大安。弟孙文谨启三月八号①

此外，在1905年袁世凯与日本帝国主义签订了"二十一条"不平等条约之后，很多粤剧艺人在抵制日货的同时，也利用粤剧舞台进行宣传和反对。如：

在广州，人民反对袁世凯签订卖国条约，掀起抵制日货高潮时，粤剧全行人员，几乎无一例外，都通过舞台广为宣传。我自己也积极学习演说，并自行出资印发了三千多份宣传资料，每到一处演出，即利用演出前后的时间，边散发边演讲。其他艺人，不少也进行类似的活动。②

志士班不仅反对封建统治、宣传革命思想，而且对粤剧的曲体结构和唱腔形态也产生了较大影响。如：

粤剧用广州方言代替舞台官话，用真嗓（实声）代替假嗓（假声），都开始于志士班。志士班还为粤剧培养了不少名角，这些名角通过授徒传艺，逐渐形成不同的艺术流派和风格。③

如上所引，可见志士班在粤剧曲体向"白话入平喉"的历史性转型中，发挥出了重要的促进作用。

①　前揭谭元亨《广府文化大典》，汕头大学出版社2013年版，第502页。

②　《文史资料选辑》编辑部编：《文史资料选辑（合订本）》第33册，中国文史出版社2000年版，第310页。

③　蒋祖缘、方志钦：《简明广东史》，广东人民出版社2008年版，第552页。

三、省港班

在细班、志士班的同一时期，省港班的出现对于粤剧及粤剧音乐的改革也具有重要的意义。省港班的出现和发展，大抵出于三个原因：

其一，资产阶级思想的影响。由于自明末清初以来的外省商帮入粤，以及清中叶以来的"限广州一口通商"政策的影响，以致辛亥革命前后，广州在社会生活方面受到了西方资产阶级政治、经济、思想和文化的入侵和影响。

其二，商业资本的注入。商业资本家开始关注粤剧的市场性，不满足于八和会馆对粤剧演出的垄断，开始建立专业经营粤剧演出的公司，并渐而建立专供粤剧演出的戏院，以争夺市场份额。如：

> 在光绪末年（1908）已经开始出现的经营戏班生意的公司，如宝昌、太安、怡记、华昌、宏顺等，也进一步发展和完善。每个公司都拥有好几个戏班，戏班的一切事务都由公司直接统管。这样，原来掌握在艺人们建立的吉庆公所手中的戏班管理权，就转移到商业资本家手中。他们开办的公司，实际上成为垄断戏班业务的"托拉斯"。同时，资本家开设的大戏院也逐渐增加，可以容纳较多的戏班在大城市演出。这是省港班出现的一个社会根源。①

其三，演出环境的制约。当时的社会比较动荡，戏班下乡演出轻则拖欠戏金，重则被勒索、抢劫，甚至殴打，戏班下乡演出的人身安全没有保障。

> 另一社会根源，就是当时国民党反动派统治下的广东城乡，政治腐败，经济凋敝，盗贼蜂起，戏班下乡演出常遭抢劫勒索，艺人的人身安全没有保障，很多艺人都不敢下乡演出，即使下去演出，也要求班主或主会聘请武装人员，随船保卫才敢下去。1919年以后，发展到连有武装人员保卫都不能保障人身安全，艺人们特别是那些大佬倌，就拒绝下乡演出，而只在广州、香港、澳门三个大城市演出。②

如此一来，基于以上三个原因，再加之资本家投资大戏院的数量越来

① 前揭谭元亨《广府文化大典》，第496页。
② 前揭谭元亨《广府文化大典》，第496页。

越多，只在广州、香港、澳门演出的省港班就越来越多。如"人寿年、祝康年、祝华班、颂太年、梨园年、新中华、寰球乐、大罗天等著名戏班先后崛起，驰骋穗港澳舞台"①，且规模较大。

省港班的蓬勃发展也给当时粤剧艺术的曲体结构、声腔形态和舞台呈现等，带来了新的变化。

> 省港班的崛起，使粤剧出现了新的面貌：一、剧目题材时新、广泛、多样。二、编剧方法的话剧化和戏剧语言的通俗化。三、唱腔、音乐丰富多彩。四、表演艺术博采众长，既吸收运用京剧的武功、仿派，也学习、吸收话剧、歌剧等艺术形式的表现方法和艺术手段，讲究真实细致地表现人物内在的思想感情，表现风格也从传统的严谨、规整、写意性，转向追求逼真、自然、生活化。五、舞台美术日趋写实。②

综合以上所引，本书认为：粤剧行以细班为代表的各种科班的建立，为粤剧复兴提供了人才储备；以宣传辛亥革命思想为主的志士班，以及以追求商业利润为目的的省港班等都为粤剧编剧、唱腔、形式、舞台、表演等粤剧曲体的发展起到了积极的促进作用；以细班、志士班、省港班等为主的班社，共同构成了粤剧从"中兴"到"兴盛"的基础结构。

① 前揭谭元亨《广府文化大典》，第496页。
② 前揭谭元亨《广府文化大典》，第496页。

第三章　"爱—禁—杀—默"与粤剧
发展的悲欢离合①

　　秦始皇三十三年（前214），秦始皇所派任嚣（前268—前206）、赵佗（约前240—前137）等在经过数年艰苦的作战之后，统一了岭南。公元前203年（另一说为公元前204年）②，南越武帝赵佗统一百越氏族，建立南越国。

　　秦汉以降，粤地先民素有"粤俗好戏"的传统，民间对演剧的态度一直以"爱"为主。但在粤剧萌芽、发展直至成熟和定型的明清两代至新中国成立（1644—1949）的300余年间，历代岭南统治者对于民间演剧的心态始终以"禁"为主，且在李文茂事件后，清廷对于粤剧戏班、行会和伶人的态度，则由"禁"转化为了"恨"，随而展开了大规模的杀戮，导致粤剧的发展中断了15年。后虽禁令犹在，然民意难为，再加之官府官员本身也爱戏，以及粤剧名伶的努力等多方面原因，粤剧才得以"中兴"，且走上了迅速发展的道路，并在新中国成立以后形成了具有极大影响力的地方剧种。

　　在秦汉以降粤地民俗歌舞的繁盛，明清两代粤剧的萌芽与初兴，清中晚期粤剧的形成与融合，以及晚清民国时期粤剧的中断、中兴与成熟等过程中，朝廷、粤地官府和粤地民间对于粤剧"爱—禁—杀—默"的不同态度，共同构成了粤剧多曲体结构及综合性声腔形态"悲欢离合"的发展过程。

第一节　爱：粤民好戏

　　粤地先民，素有好"戏"的传统。赵佗在建立南越国时，就曾在广州

　　① 本章内容节选以《制序与博弈：晚清时期粤港澳三地的粤剧文化》，将发表于《澳门理工学报（人文社会科学版）》2025年第1期，特此说明。
　　② 关于赵佗建立南越国的具体时间，目前尚未发现直接的史籍记载，多根据相关记载推算而得。现有两种说法。其一为公元前203年（参见西汉南越王墓博物馆网站），其二为公元前204年（参见张荣芳、黄淼章《南越国史》，广东人民出版社1995年版）。

越秀山上建有越王台（又名朝汉台），据推测越王台本是一个演艺台，是当时用于演出歌舞的地方。1997年汉代南越国宫署遗址不但出土了大量的钟、磬、瑟、鼓、钲等礼乐用器，而且还出土了刻有"官伎"字样的文字瓦片。

"官伎"瓦片的出现，说明了秦汉时期的南越国王宫中，已经出现了官方蓄养的专为官府演戏（百戏）的职业艺人。

此外，秦汉以降诸朝诸代的诸多文献之中，对于岭南之"戏"（歌舞、演剧）的记载也十分丰富。

唐代《太平广记》有载唐德宗贞元年间（785—804）"时中元日，番禺人多陈设珍异，集百戏于开元寺"①。"集百戏于开元寺"表明原在粤地官府中由官伎表演的"百戏"，在唐代时已经在粤地民间广为流布，且大受粤民欢迎。另，《广州府志》在记载唐宋两代广州城北将军庙的演剧状态时有"岁为神会作鱼龙百戏，共相睹戏，箫鼓管弦之声达昼夜"②等记载，可见当时演剧之盛。

宋代，诗人杨万里所作《三月晦日游越王台》有载："榕树梢头访古台，下看碧海一琼杯。越王歌舞春风池，今日春风独自来。"③

元代，元杂剧传入广东，受到粤民欢迎。元代曲家夏庭芝（约1300—1375）在其《青楼集》中，记录了100多个女艺人的经历。据载，这些女艺人原都在元大都演出，后逐渐流转到江浙、江西、湖广等省的大城市中演出。

明代，粤地演剧活动已不限于粤东和广府地区，广东全境的演剧活动均比较繁盛。如明人黄佐刊印于嘉靖三十七年的《广东通志》有载：

> 广州府：鳌山灯出郡城及三山村，机巧珠甚，至能演戏，箫鼓喧阗。
>
> 韶州府：迎春妆饰杂剧，观者杂沓。
>
> 惠州府：……元夜旧自十三至十六各张灯于淫祠，搬办杂戏，老少嬉游，士人相过。春社坊厢于社前后会众设醮，装扮杂戏。
>
> 雷州府：各设酒肴，燕乐赏灯，是时鸣锣鼓，奏管弦，妆鬼扮

① 〔清〕李光地等：《御定月令辑要》卷十四《鲍姑艾》，见《景印文渊阁四库全书》第467册，第443页。

② 〔清〕史澄：《广州府志》卷一百六十《杂录》，光绪五年（1879）刊本。

③ 〔宋〕杨万里：《诚斋集》，商务印书馆1947年版。

戏，沿街游乐达曙。

琼州府：迎春，府卫官盛服至于东郊迎春馆武弁，各尽办杂剧故事。上元……装僧道狮鹤鲍老等剧。①

从黄佐的《广东通志》不难看出，最晚在嘉靖三十七年（1558），粤地的民间演剧活动已经遍布了粤东的潮州府，粤北的韶州府，粤西的雷州府和琼州府，以及珠三角地区的广州府等地域。从所演之戏的类别来看，除了演出有"正音戏"之称的弋阳腔、南戏等外来之"外江戏"，大抵还演出包括灯戏、杂剧、赛社戏、女戏、傩戏等本地之"土戏"。而从"观者杂沓""老少嬉游""游乐达曙"等不难看出，粤民甚好戏，且民间民俗演剧已深受粤民欢迎。

入清后，基于岭南商贸活动日益繁盛，本地演剧活动也随之更加繁盛，其中尤以酬神演剧愈发兴盛。如于乾隆十八年（1753）刊刻的《佛山忠义乡志》有载：

正月初六，北帝神出祠巡游。备仪仗，盛鼓吹，导乘舆以出。

二月十五，谕祭灵应祠，列仪仗，饰彩童。

三月三日，北帝神诞。乡人士赴灵应祠肃拜，各坊结彩演剧，日重三会，鼓吹数十部，喧腾十余里。神昼夜游历，无晷刻停，虽陋巷卑室，亦攀銮以入。

三月廿三日，天妃神诞。天妃司水，乡人事之甚谨，以居泽国也。其演剧以报，肃筵以迓者，次于事北帝。

六月六日，普君神诞。凡列肆于普君墟者，以次率钱演剧，几一月乃毕。

八月十五日，谕祭灵应祠，仪同春仲。会城喜春宵，吾乡喜秋宵。醉芋酒而清风生，盼嫦娥而逸兴发。于是征声选色，角胜争奇。被妙童以霓裳，肖仙子于桂苑。或载以彩架，或步以徐行，铙鼓轻敲，丝竹按节，此其最韵者也。至若健汉尚威唐军宋将，儿童博趣纸马火龙，状屠沽之杂陈，挽莲舟以入画。种种戏技，无虑数十队。

九月廿八日，华光神诞。集伶人百余，分作十余队，与拈香捧物者，相间而行，璀璨夺目服饰彩童数人，以随其后，金鼓震动，艳丽

① 〔明〕黄佐：《广东通志》卷二十《风俗》，明嘉靖三十七（1558）刻本，广东省地方史志办公室印（内部资料），1997年版。

照人。

十月晚谷毕收，自是月至腊尽，乡人各演戏以酬北帝，万福台中，鲜不歌舞之日矣。①

从此条可以看出，在乾隆时期，粤地民间的酬神演剧可以从正月演到十月，凡逢神诞日，必演戏酬之。酬神戏是粤地民间演剧的主要形式之一，康熙《花县志》、雍正《从化县新志》、乾隆《佛山忠义乡志》中梁序镛《汾江竹枝词》、同治《南海县志》、同治《新会县志续》、光绪《番禺县志》、光绪《广州府志》等都大量记载了清代粤地的酬神演剧情况，不赘例。

除"酬神演剧"外，广府地区的"城市演剧"也颇为兴盛。如清人章腾龙（绿天）《粤游记程》有载"广州府题扇桥，为梨园之薮。女优颇众，歌价倍于男优"②。此条表明广州城市演剧活动有"梨园之薮"的繁盛，也表明当时女伶更受欢迎。而关于清代广州城市演剧之盛的记录，还有清代文献学家仇巨川（？—1800）在《羊城古钞》中所载：

广州濠水，自东、西关而入，逶迤城南，迳归德门外背城，旧有平康十里，南临濠水，朱楼画榭，连绵不断，皆优伶小娟所居，女且美者，鳞次而家其地，名西角楼。隔岸有百货之肆、五都之市，天下商贾聚焉。

此濠畔当盛，平时香珠、犀象如山，花鸟如海，番贾辐辏，日费数万金，饮食之盛，歌舞之多，过于秦淮数倍。今皆不可问矣。③

该条以"女且美者""歌舞之多，过于秦淮数倍"描述了乾嘉时期，广州城市演剧的繁盛之态。

此外，晚清民国的广府地方县志中，有关城市演剧的记录还有很多。如乾隆《广州府志》中王士正《广州竹枝词》、同治《番禺县志》中麦秀岐《元夜曲》、道光《新会县志》、民国《增城县志》、民国《龙门县志》等也大量记载了有关城市演剧的情况，不赘例。

① 〔清〕毛维镝修，陈炎宗纂：《佛山忠义乡志》卷六《风俗》，清乾隆十八年（1753）文盛堂刊本。另见马梓能、江佐中《佛山粤剧文化》，广东经济出版社2005年版，第32页。

② 〔清〕绿天：《粤游记程》，清雍正十一年（1733）刻本，见蒋星煜《李文茂以前的广州剧坛》，载《戏剧研究资料》第9期。

③ 〔清〕仇巨川纂，陈宪猷注：《羊城古钞》，广东人民出版社1993年版，第581页。

除酬神演剧和城市演剧，"民俗演剧"在这一时期也颇受欢迎。在婚庆、拜祭、族人中榜、入宗祠、为乡（族）人祝寿等各个重要的民俗时刻都惯于请班演戏，以示隆重。如婚庆时要演剧，"迎亲日多用鼓吹杂剧，糜费无等"①。谒祖时要演剧，"乡会试谒祖，演戏四本为太祖庆贺。其戏价均派于各祖尝内支出"②。中榜时要演剧，"嘉庆二十二年（1817）以后，每当家族中出现进士、举人之时，都要在大宗祠举行拜谒祖先的仪式，并举办戏剧"③。入宗祠时要演剧，"八月初一日辰时入主……是日入主登台庆贺。初二日，连演三天京戏"④。为乡（族）人联寿时要演剧，"凡各乡祝寿及进庠中式捐纳功名有酒席鼓乐演戏者，赏银一大员"⑤等。

综合前引文献来看，自秦汉时期始，粤地先民们就开始了丰富的演剧（歌舞）活动，并在明末清初得到兴盛，尤其在清代中晚期达到鼎盛。

而粤地好歌、粤人爱戏的心态，以及在"爱戏"的心态下所进行的一系列以酬神演剧、城市演剧、民俗演剧等为代表的演剧活动，不但对粤剧的萌芽、形成和发展起到了至关重要的作用，而且一直发展和延续到了当代，至今在广东省良俗延存。

第二节　禁：粤地官府对粤地演剧的主体态度

从史料来看，粤地官府对于粤地民间演剧的禁止由来已久，其禁戏示文，早在明代便有颁布。如明代成化十五至二十年间（1479—1486），新会知县丁积颁布《酌定冠婚葬祭仪》，禁止丧戏，有载：

① 〔清〕林星章修，黄培芳等纂：道光《新会县志》卷二《风俗》，道光二十一年（1841）刻本。

② 〔清〕佚名纂修：顺德《龙氏族谱》，清同治间刊本，转引自余勇《明清时期粤剧的起源、形成和发展》，中国戏剧出版社2009年版，第68页。

③ 〔日〕田仲一成著：《中国戏剧史》，云贵彬、丁允译，北京广播学院出版社2002年版，第289页。

④ 《芳村谢氏族谱》，民国五年（1916年）排印版，见前揭田仲一成《中国戏剧史》，第429页。

⑤ 黄任恒：《学正黄氏家谱》，见北京图书馆《北京图书馆藏家谱丛刊：闽粤（侨乡）卷》第4册，北京图书馆出版社2000年版，第939页。

通谕之条七：乡俗子弟多不守长业，唯事戏剧度日，致丧良心，日就放荡……今不分上中下户，子弟须令有业，非士则农，勿事戏剧，违者乡老纠之。

丧礼之条七：用鼓吹杂剧送殡者，罪之。

丧礼之条十五：亲迎不许用鼓吹杂剧迎送交馈。①

明代弘治元年（1488）吴邑候（顺德县令）吴廷举颁布《禁淫祀文》，禁止酬神戏，有载：

律祀典神祇，有司致祭，不当祀而祭，杖。……岁时伏腊，酿钱祷赛，椎牛击鼓，戏倡舞像，男女杂沓，忽祖祢为出门之祭，富者长奢，贫者殚家，甚至攻剽嚣讼之徒，资以决策。……四十堡淫祠悉毁之，其材以修堡之亭坛，有馀输县营缮，像投水火，孝弟力田，奉公自求多福。不然，干我政教，人得罪，求助鬼神无及己。②

明代正德十六年（1521）韶关南雄府颁布《魏校谕民文》，禁止淫乐、淫曲，有载：

钦差提督学校广东等处提刑按察司副使魏为兴社学以正风俗事。……如元宵俗节，皆不许用淫乐、琵琶、三弦、喉管、番笛等音，以导子弟未萌之欲，致秉正教。府县官各行禁革，违者招罪。……不许造唱淫曲，搬演历代帝王，讪谤古今，违者拿问。③

明代嘉靖十四年（1535），潮州府在记载潮汕风俗时，刻有禁戏文，禁止淫戏，禁止淫奔，有载：

二月，城市中多演戏为乐……
十一日禁淫戏。访得潮俗多以乡音搬演戏文，挑动男女淫心，

① 《（广东）新会县志》卷八，康熙二十九年（1690）刻本。另见丁淑梅《中国古代禁毁戏剧编年史》，重庆大学出版社2014年版，第203页。

② 顺德市地方志办公室点校：《顺德县志（清咸丰、民国合订本）》，中山大学出版社1993年版，第1079页。

③ 〔明〕归有光：《庄渠遗书》卷九《公移》，见前揭广东省文化局戏曲研究室《广东戏曲史料汇编》第1辑，第1页。

故一夜而奔者不下数女。富家大族恬不为耻，且又蓄养戏子，致生他丑。此俗诚为鄙俚，伤化实甚。虽节行禁约，而有司阻于权势，卒不能着实奉行。今后凡蓄养戏子者，悉令逐出外居。其各乡搬演淫戏者，许各乡邻里首官惩治，仍将戏子各问以应得罪名，外方者递回原籍，本土者发令归农。其有妇女因此淫奔者，事发到官，仍书其门曰"淫奔之家"，则人知所畏，而薄俗或可少变矣。[①]

有明一代，粤东潮州府、粤北韶关府、粤西下四府以及珠江三角洲的广州府等，以官府刊文的形式禁止演戏的文献颇为常见，不赘例。

入清以后，基于清廷对于民间演剧禁止的扩展和深化，粤地官府的禁戏力度、内容和范围等相比之前要大得多。

乾隆元年（1736），新会知府王植颁布《禁演船戏》，禁止船戏，有载：

> 春祈秋报，偶一为之，亦所勿谕。而地保棍徒，动辄敛钱，城市闾阎之区，喧聒时闻。有不愿者强派恶取，不知财物之竭于倡优，子弟易于淫荡……余在新会，每公事稍暇，即闻锣鼓喧阗，问知城外河下，日有戏船。即出令严禁，拘拿会首究处。[②]

乾隆四十年（1775）潮州府颁布《广东夜尚影戏、官长严禁》文，禁止夜戏，有载：

> 九邑皆事迎神赛神。……夜尚影戏，价廉工省，而人乐从，通宵聚观，至晓方散。惟官长严禁，器风斯息。大埔春秋二仲月，里社各宰牲设宴，犹古者"春祈秋报"之意。丰顺所称"社会"，则有公王、国王诸名色，不知始于何代；举邑若狂，虽足粉饰太平，而揸摊压宝，斗殴攘窃，皆由此起。
>
> 凡社中以演剧多者相夸耀。所演传奇皆习南音而操土风，聚观昼夜忘倦。若唱昆腔，人人厌听，辄散去。虽用丝竹，必鸣金以节之，俗称马锣，喧聒难听，又竞以白锤青蚨掷歌台上，贫者辄取巾帻、衣

① 参见林杰祥《潮汕戏剧文献史料汇编》，暨南大学出版社2018年版，第1页。

② 〔清〕徐栋《牧令书辑要》卷六，见前揭广东省文化局戏曲研究室《广东戏曲史料汇编》第1辑，第22页。

带、便面、香囊掷之，名曰"丢采"。次日则计其所值而赎之，伶人受值称谢，争以为荣。①

乾隆五十七年（1792）乡试中举人的程含章（1763—1832）在其《岭南续集》中也记载了当时惠州府刊发的禁演酬神戏的公文，有载：

> 春祈秋报礼之常经，建醮酬神原所不禁，乃粤东风俗。每年秋收后挨户勒收银钱，分街设坛。穷工极巧，并不洁诚拜祀。但闻锣鼓喧阗，歌唱作乐。三日之后，拆铺搭台唱戏，无非图热闹耳。其有数年一会者，搭盖殿宇，绚烂辉煌。雇倩幼女装扮台阁迎神。游街执事，陈设金彩耀目。男女杂遝，盗贼滋多。每一会费银数千两及数万两不等，侈靡极矣……戏谑喧嚣之举，欲以祈福，转以招祸，何其愚也。着地方官严切禁止，如有违抗者，立提首事重处。②

此外，《岭南续集》之中，另有记录一则禁止赌戏的公文，有载：

> 各属乡村每于晚稻登场后，即有无赖之徒倡为酬神之说，敛钱搭台唱戏聚赌，抽头供其饮博，十日半月不散，大为风俗之害。着地方官严行禁止，如有犯者，即锁拿，并将为首之人，枷责示众，并将戏班驱逐出境。③

咸丰四年（1854）有"广州申禁会馆梨园外江班、散班演剧悖礼鄙媟"的禁戏文：

> 嘉庆季年、粤东醝商李氏家蓄雏伶一部，延吴中曲师教之，舞态歌喉，皆极一时之选。工昆曲杂剧，关目节奏，咸依古本。……其后，转相教授，乐部渐多，统名为外江班。而距今已六十余年，何堪老去，笛板飘零，班内子弟，悉非旧人，康昆仑琵琶，已染邪声，不能复奏大雅之音矣。犹目为外江班者，沿其名耳。……然曲文说白，

① 周硕勋纂修：《潮州府志》，乾隆四十年（1775）刻本。另见林杰祥《潮汕戏剧文献史料汇编》，暨南大学出版社2018年版，第2页。
② 〔清〕程含章：《岭南续集》，道光元年朱桓序刊本，第48–49页。
③ 〔清〕程含章：《岭南续集》，道光元年朱桓序刊本，第50页。

均极鄙俚，又不考事实，不讲关目，架虚梯空，全行臆造，或窃取演义小说中古人姓名，变易事迹，或袭其事迹，改换姓名，颠倒错乱，悖理不情，令人不可究诘，且千篇一律，依样葫芦，是以整本情事，观者咸可默揣。……故本地班之戏，最足坏人心术，而粤东之多盗，亦半由于是。咸丰、同治年间，屡经有司张示申禁，乃官府之功令虽严，而优孟之衣冠如故，非得关心民事者，别设良法以转移之，不能泯此厉阶也。①

通过以上所引五条文献可知，清代粤地官府的禁戏条律，集中在禁止淫戏、禁止船戏、禁止夜戏、禁止酬神戏、禁止赌戏等多个方面，不但对"挨户勒收银钱，分街设坛"的民间戏班进行禁止，而且对于出自吉庆公所的行业戏班也实施禁止。

该禁戏文认为能够唱奏"昆曲杂剧，关目节奏，咸依古本"的"外江班"已经"何堪老去，笛板飘零"，虽有仍名"外江班"的戏班存在，但其仅仅"沿其名耳""不能复奏人雅之音"。该禁戏文以榜义的形式对本地戏班大肆诋毁，认为其"均极鄙俚，又不考事实，不讲关目，架虚梯空，全行臆造"又"颠倒错乱，悖理不惜，令人不可究诘"等，认为本地班的演剧"最足坏人心术"，而对"本地班"实行严苛的屡禁。

第三节　杀：李文茂事件之后

咸丰四年（1854）李文茂率领粤剧伶人参加太平天国时期广东天地会起义。咸丰五年（1855）清廷下令禁演粤剧，由时任广东总督叶名琛执行禁令。

由于叶名琛在李文茂起义中被粤剧子弟兵多次围攻，对粤剧艺人早已深恶痛绝，其不仅疯狂地执行"禁演粤剧"令，还放火烧了粤剧戏班的行业组织会所琼花会馆，解散了所有的本地戏班，并通缉、逮捕和追杀李文茂起义的相关人员，还设立"清乡办善局""黄鼎司"等反动机构，大肆屠杀粤剧艺人，并规定"手束红布者，杀身；藏红巾军灯笼者，灭家；树

① 〔清〕俞洵庆：《荷廊笔记》，光绪十一年（1885）刻本，见丁淑梅《中国古代禁毁戏剧编年史》，重庆大学出版社2014年版，第256–257页。

起义红旗者，灭族"①。

有关清军屠杀粤剧艺人的罪行，《广东地区太平天国史料选编》中有详细的口述史记载：

> 在红巾军刚刚撤离佛山地区以后，清朝政府的军队就闯进了张槎地区，勾结当地的地主豪绅，在各乡建立了"清乡办善局"，对革命力量进行屠杀。
>
> ……清政府在这一带的罗村，设有"黄鼎司"作为执法机关，对红巾军进行残酷镇压。
>
> ……清朝官兵事先就掌握参加红巾军者名单，事后到各村挨家挨户一个个地抓，抓到后将几十人的辫子捆在一起。我们大队的几条村当时就被杀了几百人。
>
> ……清政府为了镇压红巾军，出钱悬赏杀红巾军，若杀死人，就割下耳朵用枪尾吊着去领赏银。我家当时就有人被清兵割掉一个耳朵。还有陈养的两个耳朵都被割去。
>
> ……清兵杀人无数，后来就割耳朵点（杀人）数，割下的耳朵有两大筐。
>
> ……咸丰五年底，红巾军失败后，在佛山市的东边被清政府杀了三四百人，血染红了江水。②

当时，清廷杀人无数，且"戮人不讯口供，捕得即杀，有如牛羊之进屠肆"③，以致"东郊丛葬处至不能容"④。

其中，专门用于屠杀的刑场就有：

> 大江乡的"民阁冲"、大富乡的"衙门前"、大沙乡的"祠堂边"、海口乡的"沙煲坑"、青柯乡的"人头塘"、潘村乡的"人头田"、弼塘乡的"岗西庄"、石角乡的"大塘涌"等十多处。⑤

① 前揭余勇《明清时期粤剧的起源、形成和发展》，第132页。
② 陈周棠：《广东地区太平天国史料选编》，广东人民出版社1986年版，第114–115页。
③ 〔清〕张烽鸣修，南海桂坫纂：《南海县志》卷二十六，宣统三年（1911）刻本。
④ 前揭余勇《明清时期粤剧的起源、形成和发展》，第132页。
⑤ 前揭余勇《明清时期粤剧的起源、形成和发展》，第133页。

在粤剧禁演期间，艺人为了避免受到迫害，避免家庭、家族备受株连，索性不演戏。但不演戏又无法维持生活，迫于生计，粤剧艺人只得依靠游走卖唱以换取最为基本的食饱，或隐藏身份搭班外地戏班演出以谋生计（禁令只禁粤剧，不禁其他剧种演出）。

于此，咸丰五年至同治十年（1855—1871）间，粤剧演出被迫"中断"了16年。

第四节 默：禁令松弛、官民共赏与粤剧"中兴"

咸丰八年（1858）李文茂率部攻打桂林战败，身负重伤退回柳州。同年五月清军攻破柳州，李文茂败退至怀远山后不久身亡。李文茂起义事件结束以后，清廷的粤剧禁令虽然未解除，但其在同治年间的松弛已经成为事实，粤剧演出在民间陆续恢复，并开始逐步进入官邸演出。

一、禁令松弛，民间演剧恢复

清末曲家杨恩寿（1835—1891）在其《北流日记》中记载了同治四年（1865）至同治五年（1866）九月间，在"粤桂通衢"桂南北流①的观剧经历，有载：

> （同治四年四月）十二日，晴。舟发梧州，泊对岸之三角嘴，候护送之扒船也。值河岸演剧，乃粤东天乐部，随麓兄往观。缚席为台，灯光如海。演《六国大封相》，登场者百余人，金碧辉煌，花团锦簇，惟土音是操，嘈杂莫辨，颇似角觝鱼龙耳。②
>
> （同治五年正月）初二日，晴。往粤东馆观剧，乃乐升平部也。演戏《还阳配》，系粤东土戏，吾省所无也。夜演《问卜》《沙陀》《检柴》三出；四更始回。粤俗：日间演大套，乃土戏，谓之内江戏；夜间演常见之戏，凡三出，谓之外江戏。③

① 按：北流，今广西壮族自治区玉林市管辖的北流市（县级市），与广东省茂名市的高州市、化州市、信宜市等县级市接壤。

② 〔清〕杨恩寿著，陈长明标点：《坦园日记》，上海古籍出版社1983年版，第114页。

③ 前揭〔清〕杨恩寿著，陈长明标点《坦园日记》，第151页。

从前引文献中可知，同治年间虽然"禁止粤剧"的禁令在行，但在粤桂接壤地区的粤剧演出活动已然十分频繁。不仅有"村笛呕哑"的本地戏班搬演夜戏、土戏和将军庙的酬神戏等，还从广州、廉州等地雇邀天乐部、广班、乐升平等广东戏班前去演剧。所到戏班昼演"内江"大戏，夜演"外江"折子戏，以及开台必演百人登台之《六国封相》及《天姬送子》等，都与广府粤剧演出习俗如出一辙。以此可知，此时粤剧禁令虽在，但犹废也。

二、官员好戏，"送戏"之风热烈

在粤剧"禁令"略有松弛之后，不仅民间演剧、观剧和好戏的热情高涨，而且粤地官员、官眷及官邸，也因其自身本就好戏的原因，而对朝廷的粤剧禁令采取或放或收、或松或紧、或禁或不禁的微妙态度，粤剧禁令实已成为一纸空文。而在粤剧"中断"期间，时任两广总督的瑞麟及其母亲"好戏如痴"的嗜好，则在客观上促进了粤剧的"中兴"。

瑞麟（1809—1874）于同治四年至十三年（1865—1874）任两广总督。"瑞麟嗜戏如命，署理两广总督长达10年，几乎笙歌不断"[1]，瑞麟作为两广最高行政长官有爱戏之好，两广所辖各司、道、府、县衙门等为迎其好，而制造一些名义来设宴演戏。如：

> 演戏的名目既要冠冕堂皇，又要具有一定的权威性和认同度，最佳的状态是东主官员还能从中收获额外的物质利益，实现名利双收。如此背景下，最妥帖的名目就是为尊者祝寿。[2]

对于晚清粤地官场互送寿戏的演剧景象，曾于同治五年（1866）至光绪六年（1880）在广东广宁、四会、南海、罗定等地历任幕僚、知县、知州的绍兴府山阴县人杜凤治（1814—1882或1883）在其《望凫行馆宦粤日记》中有大量记载。如：

> （瑞麟）往年都以母亲寿辰的名义接受属僚的送戏，然同治十二

① 陈志勇：《晚清岭南官场演剧及禁戏以——〈杜凤治日记〉为中心》，载《中山大学学报（社会科学版）》2017年第1期。

② 前揭陈志勇《晚清岭南官场演剧及禁戏——以〈杜凤治日记〉为中心》，第29页。

年（1873）是他65岁生辰，在几番推辞后，他接受了司道府县送戏三日的请求。寿戏由杜凤治具体筹办，在炮局搭台演出。事后，瑞麟对寿戏的安排表示"甚惬心怀"，认为"戏固佳，灯亦佳，菜亦佳"。①

此次寿宴，前来祝寿者极多，又"靡不送礼，且厚"②，好财又嗜戏的瑞麟颜面大开，随即让原戏班加演三日，以"还席"答谢前来祝寿的官僚幕友。此次寿宴及戏班加演所需一切开支费用，均由南海和番禺两县承担，"一切事务和费用自然落到两县头上"③。

在瑞麟开启了此次"寿戏"之后，粤地司、道、府、县的各级官员也开始争相搬演"寿戏"。如：

（同治十二年正月）按察使孙铸热心促办抚台张兆栋母亲的寿宴，巡抚的属官司道至两县合计后，决定投其所好，以共同名义送戏三日。④

九月，学台章鋆为母亲举行三日寿戏宴。⑤

（同治十三年）七月，肇罗道台方浚师以目前寿辰为名演戏邀宾，杜凤治除送干礼、水礼外，还"送一日戏"。⑥

除了为母寿搬戏之外，粤地官场的办寿戏、送戏之风愈演愈烈。办寿戏的对象已经逐渐扩展到为自己祝寿、为太太祝寿，甚至为亲属祝寿等。如杜凤治《望凫行馆宦粤日记》有载：

总督瑞麟在任职后期每年不单在母亲寿日演戏请客，而且还在三月二十九、七月二十日分别为自己及太太做寿演戏收礼。⑦

广州知府冯瑞本也曾借省城官员公宴戏台为自己演周天乐班；

（同治十四年）正月初三，将军长善居然以嫂太太的名义演剧

① 前揭陈志勇《晚清岭南官场演剧及禁戏——以〈杜凤治日记〉为中心》，第29页。
② 桑兵：《清代稿钞本》第14册，广东人民出版社2007年版，第527页。
③ 前揭桑兵《清代稿钞本》第14册，第514页。
④ 前揭陈志勇《晚清岭南官场演剧及禁戏——以〈杜凤治日记〉为中心》，第29页。
⑤ 前揭桑兵《清代稿钞本》，第15册，第151页。
⑥ 前揭陈志勇《晚清岭南官场演剧及禁戏——以〈杜凤治日记〉为中心》，第29页。
⑦ 前揭桑兵《清代稿钞本》第15册，第100页。

请客。①

粤地官员除了互赠"寿戏"之外，其平时也大量传唤戏班进府演唱。杜凤治在其《特调南海县正堂日记》亦有载：

> 同治十二年（1873）正月十八日，将"普丰年"移入上房演唱……中堂太太不喜看贵华外江班。
> 十八日又请中堂太太去看广东班。
> 五月十三日，预备第一班普丰年，第二班周天乐，该两班适在肇庆清远等处，将尧天乐（第三班）又名普尧天班留住。
> 五月十二日在豫章会馆演挂衣班。②

从前引文献可知，同治年间，粤剧不仅在民间逐渐恢复，深受民众喜爱。而且基于时任两广总督瑞麟及其家眷对于观戏的痴迷，在官府中也兴起了搬剧、观剧和送戏的风尚。如此一来，粤剧在同治年间可谓是"官民共赏"。

三、禁令解除，粤剧中兴

基于同治年间粤地官府对于清廷"禁戏"态度的宽松，粤剧演出活动在民间和官府间迅速恢复。原来因李文茂起义事件被逮捕、追杀的本地戏班和艺人，不但恢复了正常的演出活动，而且还经常被邀出入官府演戏。粤剧先伶们就利用时任两广总督瑞麟及其母亲"好戏如痴"的态度，伺机解除了官府对于粤剧的禁令。关于粤剧禁令得以解除的过程，麦啸霞在其《广东戏剧史略》中有比较详细地描述：

> 同治七年，海内初定；人心烦乱，官民上下竞相粉饰太平。两广总督瑞麟为母祝寿，巡抚以次诸官，除纷搜珍宝献贺外，又争选戏班，送府助庆。时粤班经多年培养，生气勃然，人才蔚起，冠于客班。名角如武生新华，花旦勾鼻章，小武大和，小生师爷伦，男丑鬼

① 前揭陈志勇《晚清岭南官场演剧及禁戏——以〈杜凤治日记〉为中心》，第30页。
② 〔清〕杜凤治：《特调南海县正堂日记》，见前揭广东省文化局戏曲研究室《广东戏曲史料汇编》第1辑，第21页。

马三等，俱一时之彦。是时应征入府，会串堂戏，以各地戏班云集，
无殊竞赛锦标，盖以满座皆是贵宾，敢不落力表演……及勾鼻章登
台，饰杨贵妃，仪态万方，一座倾倒，总督太夫人注视有顷，忽然绉
眉叹息，继且涕泪交流，遽起归房。传命罢演，群官咸大惊愕，诸伶
相彷徨，正扰攘揣测间，忽内谕传勾鼻章，章大骇，然自念无罪，亦
不规避，既入，内复传谕各伶先退，独留章于邸中，众以吉凶难卜，
咸惊疑不定，惴惴而归。翌日新华率师爷伦和鬼马三等人入府探问，
章出见则已易弁而并笄，变作总督府之千金小姐矣。新华等诧且骇，
问其故，据谓总督有妹早丧，貌与章同，总督之母见章而忆女，乃收
章为螟蛉，使饰闺服为女儿以慰老怀……新华夙有志恢复粤班，至是
央求勾鼻章向总督请求解禁，章允之，其后瑞麟果向清廷奏准粤剧复
业，章之力也。①

瑞麟作为当时的两广总督，本是清廷粤剧禁令的执行者，且因为李文
茂起义事件，更不会善待粤剧戏班及粤剧伶人。大抵在同治十年（1871）
前后，红巾军已经被镇压，且瑞麟不但个人嗜戏如命，而且出于对早年
丧女的母亲藉以安慰的考虑，便对邝新华和勾鼻章的请求采取了默认的
态度。并上书朝廷奏请准许恢复粤剧行业，经清廷允许粤剧于同治十年
（1871）正式解禁。不久之后，邝新华再次向瑞麟申请粤剧行要"立地
筹建"戏行会馆等事宜，也得到了瑞麟的默许和批准。至此，粤剧迎来
"中兴"。

综合以上分析，本书认为：粤地好歌、粤人爱戏的民俗传统，至晚滥
觞于秦始皇统一岭南之时，并延续至今。而清末李文茂事件前、中、后的
三个不同时期，粤地官府"禁—杀—默"的心态转变，造成了粤剧多曲体
结构和综合性声腔形态的"悲欢离合"的曲折发展历史。

① 参见前揭麦啸霞《广东戏剧史略》，第84页。按：关于"章鼻勾与粤剧解禁"，在《清
末民初粤剧史话》（谢醒伯）、《八和会馆史》（黄君武）、《八和会馆回忆》（刘兴国）等著
作中均有同类记载。

第四章 "腔格—调值—创腔逻辑"与粤剧曲体的声腔结构①

长期以来，学界将"依字行腔"视为戏曲创腔的根本法则。本书认为这一提法值得商榷，并认为"依字行腔"虽然是传统戏曲创腔的重要原则，但并不是唯一法则，"依乐行腔"也同样重要。从戏曲创腔角度来看，至少有三个因素会影响戏曲唱段的"依字行腔"关系。

其一，为"腔格"。即一个唱字、一句唱词或一段唱段之中，"依字"是依该字"字调"起腔时的旋律走向（字格腔），或该字在起腔、过腔和收腔时的全部旋律走向，还是依该唱句收腔落音时的字调（唱句落音腔），亦或在某一曲牌的使用中，必须使用曲牌的固定旋律（曲牌固定腔）？

其二，为"调值"。即语言的"平上去入"与"阴阳平仄"所自带的调值与唱腔旋律走向之间的关系。如果旋律走向与调值完全（或大部分）符合，即为"依字行腔"，反之，则为"不依字行腔"。

其三，为"字—腔"关系。即除了"依字行腔"的创腔原则以外，戏曲曲体有没有"依乐行腔"的创腔手法？当"依字行腔"的过程完成之后，形成了某一段固定且受欢迎的唱腔旋律，并逐渐形成被广泛接受的固定曲牌后，传唱者在使用这一固定曲牌创腔时，在逻辑上是先有了曲牌旋律，后往曲牌旋律中填入唱词的，这种"先曲后字"的情况算不算"依乐行腔"？如果不算，这种情况又该如何定义？如果算，那么"依字行腔"与"依乐行腔"之间又存在什么样的关系？

① 本章内容曾节选以《"依字行腔"创腔逻辑辩疑》（孔庆夫、金姚）为题，发表于《戏曲艺术》2022年第3期，特此说明。此外，对于"依字行腔"的疑问，周丹博士在《昆曲"依字行腔"疑议》一文中有相关论述（见朱恒夫、聂圣哲《中华艺术论丛》第14辑，复旦大学出版社2015年版，第19-31页）。该文中对于"腔格"学术史分歧的论述，以及"调值"在昆曲中的"字调"关系分析等，是本书行文的逻辑与观点参照，特此同步说明。

第一节　腔格：依字与不依字的三种形态

要谈论戏曲唱腔是"依字行腔"，还是"不依字行腔"，首先要从戏曲唱句的腔格来看。腔格有广义和狭义之分，广义的腔格指唱腔格律；狭义的腔格指演唱过程中唱字与旋律结合时能够体现唱字（包括字头、字腹、字尾）的音乐化过程，即依靠"抑扬顿挫的字声演示于音乐旋律的规律"[①]。集中到戏曲唱腔上下对句的唱词结构来看，唱腔音乐旋律与唱字腔格之间的搭配关系，大抵有以下三种类型：字格腔、唱句落音腔、曲牌固定腔。

一、字格腔

"字格腔"该如何定义？是该"字"所拥有的"起腔→过腔→收腔"的全部旋律，或仅仅是该"字"起腔时的"腔头"旋律（不包括过腔和收腔）？许多论家对此有不同看法。如孙从音先生认为：

> 某一个字内所属的全部曲调。这曲调少至一个音，多至十几个音。腔格包括了吐字，行腔两部分。吐字一般在二至四个音内，其他即为行腔。[②]

孙从音先生的定义将腔格定义为该唱字的"全部旋律"，只是把其分为了"吐字"（腔头）和"行腔"（过腔及收腔）两个部分。

武俊达先生认为腔格有长短之别，并将戏曲声腔的腔格划分为"简腔"和"繁腔"两种（见表4-1）。[③]

表4-1　戏曲声腔的腔格

字调	简腔腔格	繁腔腔格
阴平（通阴入）	单长音	单音基础上，顺次上行一音再回本音，或顺次上行一音后，再依次下行数音

① 王永敬：《昆剧志》，上海文化出版社2015年版，第309页。
② 孙从音：《中国昆曲腔词格律及应用》，上海音乐出版社2003年版，第1页。
③ 武俊达：《昆曲唱腔研究》，人民音乐出版社1987年版，第107-111页。

续表 4-1

字调	简腔腔格	繁腔腔格
阳平（通阳入）	单音略低	起音稍低，后上行一、二音，或顺次上行二、三音以至多音，再顺次下行
阴上（通阳上）	降调，或降而后升	1. 用"曜腔"方式处理； 2. 用"罕腔"方式处理； 3. 低起音，逐渐升高，多用于阳上
阴去	高起音，加豁音，后落低于起音一音的音	由高而低，或加"曜腔"，后下行
阳去	低起音，加豁音，后落高于起音一音的音	第二音跃高二、三音，或可做"曜腔"，后下行

从上表所列可知，武俊达先生所提"简腔腔格"是指腔头的旋律部分，而"繁腔腔格"则是指过腔和收腔的旋律部分，并认为：

> 　　一般地说昆曲唱腔常是在腔的开始部分就把唱字的四声阴阳交待清楚，而后才进入拖腔或主腔。这唱腔开始交待字音四声阴阳的部分，习惯叫做"腔头"或"出口腔"。
> 　　……腔头常随唱字的四声调值而变化，腔的中间部分叫"腔腹"，一般变化较小，而腔的尾部又常因过渡到另一字腔，也常须加用所谓"联络腔"，这就是昆曲带拖腔的字腔基本的结构形式。[1]

武俊达先生的表述与孙从音先生的表述如出一辙，虽然都强调腔头体现四声阴阳的字调，但并未否认过腔和收腔也要体现字调，只是"腔腹"（过腔）变化较少。且武俊达先生强调了收腔时腔格的重要性，即需要加用"联络腔"。

对于此，洛地先生有不同看法，其在《词乐曲唱》中认为：

> 　　曲唱，以文化乐，其旋律构成的特征，也就是曲唱区别于非曲唱的最主要特征，是"依字声行腔"——按照字读的四声调值走向化为旋律。字腔，以一字一"腔"——字读的声调化为旋律片段，是为

[1]　前揭武俊达《昆曲唱腔研究》，第99页。

"字腔"。"字腔"是每个字依其字读的四声阴阳调值化为乐音进行的旋律片段。"字腔"不是一种"定腔"（确定不移的旋律），而是按字读的四声乐化的"行腔"（旋律进行）的走向。①

曲唱字腔有"行腔格范"——通常称为"腔格"，腔格是字腔的行腔规范；字有四声阴阳，其调值走向各异，字腔也就须按平、上、去、入及其阴阳，一一定其行腔规范。——统称"四声腔格"，简称"腔格"。②

洛地先生对字腔（字声）和腔格做了详细的说明，见表4–2。③

表4–2　字腔（字声）和腔格说明表

字腔（字声）			腔格
平声	阴平	高平，呈"—"状	单音，常较长，为单长音。出口音高于前面的音
	阳平	升调，由低转高，呈"／"状	上行一级（工尺），或级进两级
上声	降调，呈"＼"状		在唱时为"降升"调，呈"＼／"状。先下行，后上行。出口处要唱降"＼"④
去声	降升调，呈"＼／"状		在唱式为"升降"调，呈"／＼"状，先上行后下行，出口处要唱升"／＼"
	①阴去腔格：字声较高，腔格出口音须高于收音（字腔末音不能高于出口音）		
	②阳去腔格：字声较低，腔格出口音须低于收音（字腔末音不能低于出口音）		
入声	字读短促，呈"▼"状		出口即断，为"断腔"
	①阴入腔格：字调较高，出口音高于相邻音		
	②阳入腔格：字调较低，出口音低于相邻音		

① 洛地：《词乐曲唱》，人民音乐出版社1995年版，第134页。

② 前揭洛地《词乐曲唱》，第134页。

③ 前揭洛地《词乐曲唱》，第135–141页。

④ 按：在"＼"与"／"之间，有一个似断非断的小缝隙，这种唱法叫"嚯（ho，去声）腔"（洛地）。

　　洛地先生将以上四声字格的"腔格"视为戏曲创腔的"格范"和作为曲唱旋律构成的根本的和必须遵守的原则，并认为：

　　　　字腔是曲唱旋律的根本，曲唱以腔句为基本单位，按字腔即可构成腔句，以至构成唱段。

　　　　……过腔，是："字腔"与"字腔"之间（经）过（连）接性质的旋律片段（或仅一、两个音）。

　　　　……事情很清楚明白。过腔是一字腔彻满后用以过接到下一字腔的腔。

　　　　……过腔，在腔句结构中，其作用和地位是"接字"。

　　　　强调这一点，想说明什么呢？这，足以证明：

　　　　1．过腔，是如上文所说："一字腔彻满后，用以过接到下一字腔的腔"。

　　　　2．字腔，便是"依字声行腔"的腔。阴平、阳平、上、阴去、阳去、阴入、阳入，七声，每一"字声"其字腔只有一格（并无"或作"、"或又作"、"又一式、又一式"之类）。

　　　　3．从而也证明了：腔句的旋律构成，除了"字腔"、"过腔"，别无他者。[①]

　　从前引文献来看，洛地先生认为字腔只是该"字"开腔时所体现的字调和旋律，并以字腔和过腔的两种提法，将开腔后体现"字调"的旋律和不体现字调的旋律分别开来，即体现字调的为"字腔"，不体现字调的为"过腔"。

　　虽然洛地先生认为腔句的旋律由字腔和过腔两者构成，但其认为字腔是"依字行腔"的"腔"，而过腔是"接字"的腔。

　　那么，现在问题来了：作为腔句主要构成部分的过腔在"接字"的同时是否具有"依字行腔"的功能？

　　对于这个问题，本书做两种推理：

　　其一，如果过腔是"依字行腔"，那么，就意味着该唱"字"必须按照前文所列"平上去入"的唱字调值"格范"来进行创腔，以便能够做到"依字行腔"。但若完全按照唱字调值"格范"创腔，可能会形成另外一个问题。即：

───────────

　　① 前揭洛地《词乐曲唱》，第143–146页。

最好的唱词，没有经过旋律的再创造，都不可能做到优美动听的，因为它来来去去都在五度之内的那么四个音，虽可以有级进和四、五度跳进，也无法丰富。①

其二，如果过腔不是"依字行腔"，那么，过腔的创腔原理是什么？如孙从音先生所言：

曲调少至一个音，多至十几个音。腔格包括了吐字，行腔两部分。吐字一般在二至四个音内，其他即为行腔。②

既然行腔在唱句旋律中所占比例要高于字腔（多数情况下是远远高于），如果该过腔不是"依字行腔"，那么绝大部分比例由"过腔"构成的唱句，是否可以定义为是"依字行腔"的唱句呢？

如果定义为"是"，那么占绝大部分比例的过腔明明不是啊？如果定义为"不是"，那么开腔时的"字头"（字腔）明明又是啊？该如何定义？而"依字行腔"的创腔原则又该如何阐释？

如此一来，便不可以用"依字行腔"来全概唱句的所有部分。"依字行腔"的提法应该只是针对字腔而言的，即多用于唱字开腔时的旋律安排。而在该唱字结束以后，音乐进行到连接下一个唱字的过腔时，无论该过腔是由一个音符，还是十几个或几十个音符所构成的旋律，其创腔并不一定要遵守"平上去入"的"格范"（或者说更多的时候是要打破这种"格范"）。

以前文所引武俊达先生的"简腔腔格"与"繁腔腔格"为例。"繁腔腔格"固然是发挥了对"简腔腔格"音乐与文词结合时"以文化乐"和"美化字音"的功能，但是也明显加入了打破字调原有"格范"的特征。如对阴平（阴入）字的单长音作"单音基础上，顺次上行一音再回本音，或顺次上行一音后，再依次下行数音"的创腔处理；对阳平（阳入）字的单音作"起音稍低，后上行一、二音；或顺次上行二、三音以至多音，再顺次下行"的创腔处理；对阳去字的低起音作"第二音跃高二、三音，或可做'嚯腔'，后下行"的创腔处理等等。应该说，这些处理都不是以"依字"为前提的。在创腔过程中，除了"依字行腔""美化字音"以外，创腔中更为重要的目的是要通过音乐的再创作，使该唱段的唱词"自

① 李雁：《粤语声调与平声中心论》，载《广州音乐学院学报》1983年第4期。
② 孙从音：《中国昆曲腔词格律及应用》，上海音乐出版社2003年版，第1页。

身具备生动、鲜明的美感特质，这才是音乐的终极使命所在"①。

另一方面，过腔对于字腔创腔之"平上去入"的"格范"的打破，在具体唱段中也大量存在，如图4-1所示。②

图4-1　打破创腔之"平上去入"格范的谱例

洛地先生将上谱有"⌣"标记的旋律称为"字腔"，将上谱有"⌐"标记的旋律称为"过腔"。从该谱面来看，"过腔"对"字腔"和"平上去入"格范的打破很明显。（见表4-3）

表4-3　字腔、过腔对照表

	字腔				过腔		
字例	平仄	字调	音乐走向	格范	音乐走向	旋律走向	格范
吹	阴平	—	6	符合	无		
来	阳平	/	5 6.	符合	5 3 2	＼	不符合
闲	阳平	/	1 2 3.	符合	3 2 2 1	＼	不符合
庭	阳平	/	6. 1 2	符合	1. 1 6 6 5	＼	不符合
院	去声	∨	6 1 2 3 3 2 1 6 −	符合	无		

注：去声本为降升调"∨"，实际演唱时要唱升降调"∧"，出口处要唱升。

很明显，上述唱句中，若从"⌣"标记的字腔旋律来看，其都是符合"平上去入"创腔格范的，而从"⌐"标记的过腔旋律来看，又都是不符合所在唱字的创腔格范的。但是，"⌣"和"⌐"却又是同一个唱字上的创腔旋律。

问题来了：同时由符合格范的"⌣"和不符合格范的"⌐"构成的唱句，到底是不是"依字行腔"呢？

① 周丹：《昆曲"依字行腔"疑议》，见朱恒夫、聂圣哲主编《中华艺术论丛（第14辑）戏曲音乐改革研究专辑》，复旦大学出版社2015年版，第21页。

② 前揭洛地《词乐曲唱》，第145页。

二、唱句落音腔

从戏曲唱词结构来看，大都以上下对句为结构，再以上下对句的反复出现构成唱段。而对句之中，上、下句的落音和平仄规律多较为固定。在讨论某一个唱段的创腔是否为"依字行腔"时，该唱段的"唱句落音腔"也成为重要的参考因素。

唱段要保持自己音乐结构的稳定，首先要保持"唱句落音腔"的稳定，只有唱句形成具有支撑性的音乐结构，才能保持整个唱段音乐结构的稳定。因此，每一个唱句的结束音在与不同的唱字相结合时，就会与该字的调值产生或"依字"，或"不依字"两种处理手法，当然也就会出现字调服从落音腔的状态。

现以三支【雁儿落】为例。第一支【雁儿落】，是目前能够见到最早的【雁儿落】曲谱，为关汉卿《单刀会》第四折中的【雁儿落】（疑为关汉卿所作），如图4-2所示。

雁儿落
（《单刀会》第四折）

关汉卿　作
杨荫浏
曹安和　译谱

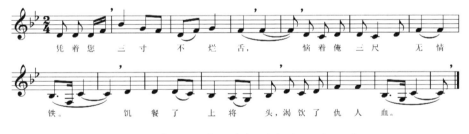

图4-2　【雁儿落】（《单刀会》第四折）译谱

第二支【雁儿落】为刘崇德所译《九宫大成》中14支【雁儿落】曲牌中的第一支《乾坤一转丸》①，如图4-3所示。

① 刘崇德：《新定九宫大成南北词宫谱校译》，天津古籍出版社1998年版，第3932页。

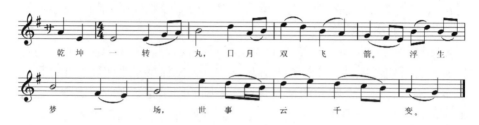

图4-3　【雁儿落】《乾坤一转丸》译谱

第三支【雁儿落】，为傅学漪根据乾隆年间《太古传宗》（弦索琵琶戏曲谱）所载《西厢记》第四本第四折《草桥惊梦》中的【雁儿落】（全套所用16支曲牌中的第14支）译谱，[①]如图4-4所示。

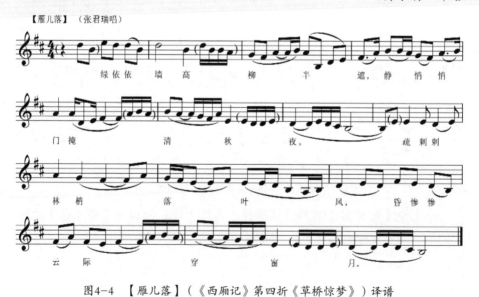

图4-4　【雁儿落】（《西厢记》第四折《草桥惊梦》）译谱

① 傅雪漪：《中国古典诗词曲谱选释》，中国戏剧出版社1996年版，第63页。

通过表4-4中的分析清晰可见，三支【雁儿落】的12个唱句中，符合"依字行腔"的"平上去入"调值格律的只有4个唱句，而剩下的8个唱句，都是"不依字"的。另，在第一支关汉卿【雁儿落】中两个下句的"落音腔"为"1. 5 2 -"和"1. 6 2 -"，在音乐节奏、用音、落音上都是极度的相似。且在傅学漪【雁儿落】两个下句的落音腔为"1 1217 6 - - 0"和"1 1217 6 -"，也几乎完全一致。

表4-4　三支【雁儿落】"唱句落音腔"分析①

	唱句	腔字	平仄	字调	音乐走向	旋律线	格范
关汉卿【雁儿落】	凭着您三寸不烂舌，	舌	入声	▼	5 - - 0	—	不符合
	恼着俺三尺无情铁。	铁	入声	▼	1. 5 2 -	∨	不符合
	饥餐了上将头，	头	下平	/	1	—	不符合
	渴饮了仇人血。	血	入声	▼	1. 6 2 -	∨	不符合
刘崇德【雁儿落】	乾坤一转丸，	丸	上平	—	3	—	符合
	日月双飞箭。	箭	去声	∨	1 7 6	\	不符合
	浮生梦一场，	场	下平	/	1 -	—	不符合
	世事云千变。	变	去声	∨	2 1	\	不符合
傅学漪【雁儿落】	绿依依墙高柳半遮，	遮	下平	/	3. 5	/	符合
	静悄悄门掩清秋夜。	夜	去声	∨	1 1 2 1 7 6 - - 0	∧	符合
	疏剌剌林梢落叶风，	风	去声	∨	1 2 1	∧	符合
	昏惨惨云际穿窗月。	月	入声	▼	1 1 2 1 7 6 -	∧	不符合

注：去声本为降升调"∨"，实际演唱时要唱升降调"∧"，出口处要唱升。

———————————

① 表4-4中"平上去入"依《平水韵表》，后文同。

由此可见，在戏曲创腔中，虽然要考虑到字调，但音乐本身的音乐结构，以及落音腔作为该唱段音乐结构的核心支持部分也极其重要。在需要维护音乐结构稳定时，"依字"只能作为第二原则。

三、曲牌固定腔

从戏曲曲牌来看，其多为固定旋律。在固定位置出现的特殊性旋律结构，能够在听觉上迅速辨认，便是曲牌的首要特点和标志。使用曲牌对于戏曲创腔而言，是先有了旋律，后才填词。从逻辑上看，曲家在使用曲牌创曲时，需要面对两个问题：其一，曲牌的旋律走向与音乐结构问题；其二，所填之字的"调值"问题。

从逻辑推理上看，既然是使用曲牌，肯定是要以"保全"曲牌为主要目的（曲牌的"同宗又一体"与"异宗另一体"，为曲牌的变异和衍生，不在本节讨论范围，拟另文详叙），在能够保全或大部分保全曲牌旋律的基础上，再依据曲牌旋律的走向填入相应调值的字。

但问题是：曲家们在创腔时，真的是严格依据曲牌旋律的走向而填入相应调值的唱词吗？答案当然是否定的！

因为，如果曲家们真的这样做了，就不会出现曲牌的"同宗又一体"与"异宗另一体"了。

现列举七支【醉太平】，用以说明"曲牌固定腔"与唱字"调值"格范之间的问题。七支【醉太平】分别为《九九大庆》[1]《劝善金科》[2]《散曲》[3]《琵琶记》[4]《雍熙乐府》[5]《天宝遗书》[6]《康熙乐府》[7]的末句唱句之一，如图4-5所示。对七支［醉太平］"曲牌固定腔"的分析，见表4-5。

[1] 前揭刘崇德《新定九宫大成南北词宫谱校译》，第1800-1801页。

[2] 前揭刘崇德《新定九宫大成南北词宫谱校译》，第1803页。

[3] 前揭刘崇德《新定九宫大成南北词宫谱校译》，第1806页。

[4] 前揭刘崇德《新定九宫大成南北词宫谱校译》，第1806页。

[5] 前揭刘崇德《新定九宫大成南北词宫谱校译》，第2019页。

[6] 前揭刘崇德《新定九宫大成南北词宫谱校译》，第2124页。

[7] 前揭刘崇德《新定九宫大成南北词宫谱校译》，第2186页。

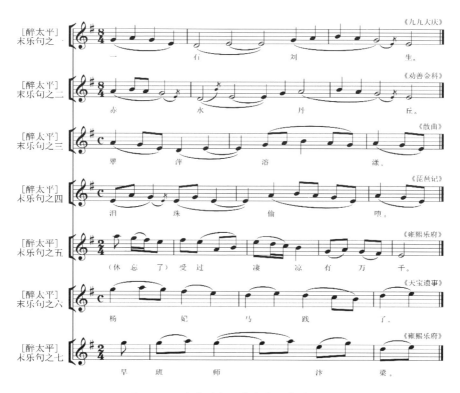

图4-5 七支【醉太平】末句唱句对比图

表4-5 七支【醉太平】"曲牌固定腔"分析

剧目	腔字	平仄	字调	音乐走向	旋律线	格范
《九九大庆》	一	入声	▼	1 2 1 6	∧	不符合
	石	入声	▼	5 - 6 -	∕	不符合
	刘	下平	∕	1 2 3 2 1 - (6)	∨	不符合
	生	下平	∕	6 -	—	不符合
《劝善金科》	赤	入声	▼	2 3 2 1 - (6)	∨	不符合
	水	上声	—	5 - (3) 6 - 1	∕	不符合
	丹	上平	—	2 - 3 2 1 - (6)	∨	不符合
	丘	下平	∕	6 -	—	不符合

续表 4-5

剧目	腔字	平仄	字调	音乐走向	旋律线	格范
《散曲》	翠	去声	∨	2 1 6	＼	不符合
	萍	下平	／	5 6 -	／	符合
	溶	上平	—	1 2 3 2 1	∧	不符合
	漾	去声	∨	2 1 6	＼	不符合
《琵琶记》	泪	去声	∨	6 2 1（6）	∧	符合
	珠	上平	—	6 1 6 -	∧	不符合
	偷	下平	／	2 3 2 1 6	∧	不符合
	堕	上声	—	2 1 6	＼	不符合
《雍熙乐府》	受	上声	—	7	—	符合
	过	下平	／	6 2 3	∨	不符合
	凄	上平	—	6 5 4	＼	不符合
	凉	下平	／	3	—	不符合
	有	上声	—	1 2	／	不符合
	万	去声	∨	1 7	＼	不符合
	千	下平	／	6 -	—	不符合
《天宝遗书》	杨	下平	／	1 2 1（均高八度）	∧	不符合
	妃	上平	—	7 6	＼	不符合
	马	上声	—	5 6	／	不符合
	践	上声	—	5 4 3	＼	不符合
	了	上声	—	5 6	／	不符合
《康熙乐府》	早	上声	—	0 5	—	符合
	班	上平	—	1 2（高八度）	／	不符合
	师	上平	—	1.2（高八度）	／	不符合
	汴	去声	∨	6 1（1为高八度）	／	不符合
	梁	下平	／	5 6	／	符合

通过上表分析，可以清晰发现两点：

其一，七支【醉太平】中的33个唱字，符合"依字"格范的只有5个唱字，约占15%；而"不依字"的唱字却达到了28个，约占85%。由此可见，在"曲牌固定腔"的创腔之中，"依字"格范已经不是中心。

其二，七支【醉太平】是以音乐骨干为中心进行创曲的，如表4-6：

表4-6 七支【醉太平】创曲

剧目	谱例				
《九九大庆》	一 1216	石 5-6-	刘 12321-6	生 6-	
《劝善金科》	赤 2321-6	水 5-6-1	丹 22321-6	丘 6-	
《散曲》	翠 216	萍 56-	溶 12321	漾 216	
《琵琶记》	泪 6216	珠 616-	偷 23216	堕 216	
《天宝遗书》	杨 i2i	妃 76	马 56-	践 543	了 56
《康熙乐府》	早 05	班 i2	师 i.2	汴 6i	梁 56
《雍熙乐府》	凄 654	凉 3	有 12	万 17	千 6-
曲牌音乐骨干	1216	56	123216	216	56

将例七支曲牌结束句的唱字，作单字纵列的时候，会发现单个唱字的曲牌音乐骨干很明显。如首字的骨干音为"1 2 1 6"；次字为"5 6"（《康熙乐府》中次字"班"虽为"i 2"，但其也为"5 6"的下五度旋宫，在音乐走向上一致）；第三字为"1 2 3 2 1 6"（只是在节奏上略有变化），第四字为"2 1 6"；第五字（《天宝遗书》《康熙乐府》《雍熙乐府》）为"5 6"。且全部七支曲牌的结束句，均以"6"（羽）音结束。

综上，很清晰，"依字行腔"的格范，在创腔的字格腔、唱句落音腔、曲牌固定腔中，虽都有使用，但都不是决定因素。大抵戏曲音乐"也有自己的运行逻辑和美感要求，'依字行腔'的存在是有条件的，字调对腔调的制约很多情况下并不那么苛严，并且很多时候也会出现'腔不依字'的情形"[1]。

综上所述，本书认为："依字行腔"虽为戏曲创腔的古训精髓，但也不能将其奉为"唯一大法"；戏曲唱腔本就由"唱词"和"音乐"两方面共同构成、共同作用；只有相得益彰，才能够达到"辞""乐"双依、双美的创腔效果。

第二节　调值：粤语（广州话）九声的调值结构[2]

要讨论一个地方剧种的唱腔，或分析该地方剧种中的唱腔旋律与该地方言之间的关系，首先需要弄清楚该唱腔内含各字的音调调值。即"要分析一首歌调是否依照普通话的四声字调来行腔，需要先画出普通话的四声调值表，然后再看旋律的运行是否与表中每一个字的调值特征相吻合"。[3]而唱词调值与唱腔旋律之间的关系则为：

> 唱词中的每个字都有自身的声调，字与字之间在衔接时，不同声调的音节排在一起，声调不同、平仄相间，就会出现高低起伏的声调变化。这种声调的变化走向，势必影响旋律（曲调）的上行或下行的自然趋势。[4]

前文所述之腔格，虽已经涉及调值的相关问题但尚未展开，本部分拟在主要论述粤语九声调值的基础上，对其进行补充说明。为了能够更好地说明粤语九声的特殊性，本部分拟以"北京音"和"湖广音"这两个戏曲唱腔中常用的方言作为语音调值参照，以对比说明。

① 前揭周丹《昆曲"依字行腔"疑议》，第31页。

② 本节内容曾节选以《论粤语九声调值与粤剧创腔逻辑的"字—腔"关系》，发表于《中国非物质文化遗产》2024年第4期，特此说明。

③ 前揭周丹《昆曲"依字行腔"疑议》，第24页。

④ 张再峰：《怎样唱好京剧》，湖南文艺出版社2014年版，第123页。

一、北京音与湖广音的调值

京剧大师谭鑫培先生说："唱腔应从字音上生音调的曲直，在唱腔的曲直中准确字音，既需要通晓声调的法度，也需要懂得音乐的规律。"[1] 既然唱腔的音乐与唱字的声调具有如此紧密的联系，那么，"北京音"和"湖广音"的调值是什么样的呢？如果运用到创腔之中，其旋律线条又是如何的呢？

根据《新华字典》[2]（2000年）中"— ／ ＼／ ＼"的四声划分，并结合徐慕云《京剧字韵》[3]中的相关分析，现将"北京音"与"湖广音"的调值列表如下（见表4-7、表4-8）：

表4-7 "北京音"四声调值表

阴平	阳平	上声	去声
5-5	3-5	2-1-4	5-1

音调	调值特点	调值符号	音乐结构
阴平音	无升无降，高位音，高起高收，为高平调	—	5-5
阳平音	中起高升，由3音起，后上升至5音结束，为高升调	／	3-5
上声音	降升音，先降后升，由2音起，后下降至1音，再高升至4音结束，为降升调。在实际演唱中，降升调也创腔为升降调，即"∧"	∨ 或∧	2-1-4 或2-5-4
去声音	高起低降，由5音起，后降至1音结束，为高降调	＼	5-1

① 戴淑娟：《谭鑫培艺术评论集》，中国戏剧出版社1990年版，第172页。
② 中国社会科学院语言研究所编：《新华字典》，商务印书馆2000年版。
③ 徐慕云、黄家衡：《京剧字韵》，上海文艺出版社1983年版，第14页。

表4-8　"湖广音"四声调值表

阴平	阳平	上声	去声
5-5	2-1-3	4-2	3-5
5 ——— 4 3 2 1	5 4 3 2 ＼／ 1	5 ＼ 4 3 2 1	5 ／ 4 3 2 1

音调	调值特点	调值符号	音乐结构
阴平音	无升无降，高位音，高起高收，为高平调	—	5-5
阳平音	降升音，先降后升，由2音起，后下降至1音，再升至3音结束，称为降升调。在实际演唱中，降升调也创腔为升降调，即"∧"	∨	2-1-3
		或∧	或2-4-3
上声音	中高起中低降，由4音起，后降至2音结束	＼	4-2
去声音	中起高升，由3音起，后上升至5音结束	／	3-5

　　表中所设12345为乐谱中的do、re、mi、fa、sol。但列表中的"12345"并不仅等于do、re、mi、fa、sol，其也表示音乐中的音高层级关系。

　　从上表可知，在以"北京韵"和"湖广腔"为主要唱腔的京剧中，两者的阴平完全相同，调值均为5-5，为"高平调"（因为完全相同，只能算为一种调值）；"北京音"的上声与"湖广音"的阳平基本相同，调值均为2-1-4，为"降升调"；"北京音"的阳平与"湖广音"的去声基本相同，调值均为3-5，为"高升调"；"北京音"的去声与"湖广音"的上声相似，调值为5-1和4-2，均为"＼"走向，为"高降调"。如此一来，再加入出口即断的入声，实际上京剧创腔有八种调值可以选择。

二、粤语（广州话）九声的调值

　　从粤剧发展史来看，清中晚期至民国时期，粤剧声腔中的梆子类曲体、二黄类曲体唱段多用"舞台官话"演唱，而舞台官话既非普通话（北

京音）也非"湖广音"，也非桂林话（只是和桂林话比较相似），其中又夹杂着一些广州土语，是一种具有综合性的比较"特别"的舞台语言。

以舞台官话演唱的传统古本粤剧，多以《中原音韵》为韵辙，其行腔、板式和调值等都较为简单，变化不多。从其调值来看，"舞台官话，只有平、上、去、入声，入声为入平声，实只平、上、去三声。若把平声再分为阳平、阴平，亦是只有四声"[1]。舞台官话的出现有其历史原因，其与古本粤剧唱腔之间的关系，拟另文他叙。本部分只针对粤剧转用广州话演唱以后，粤剧唱腔与粤语（广州话）九声调值之间的关系。

关于粤语（广州话）九声调值，语言学家赵元任先生在其1947年的英文著作Cantonese Primer[2]（《粤语入门》）中便有提及。现摘录并列表如下（见表4-9）：

表4-9 赵元任《粤语入门》"粤语（广东话）九声"调值表

阴平	阳平	阴上	阳上	阴去	阳去	阴入	中入	阳入
5-5或5-3	2-1	3-5	2-3	3-3	2-2	5	3	2
5 4 3 2 1	5 4 3 2 1	5 4 3 2 1	5 4 3 2 1	5 4 3 2 1	5 4 3 2 1	5 ▼ 4 3 2 1	5 4 3 ▼ 2 1	5 4 3 2 ▼ 1

注："▼"表示出口即断，短促收音的入声调值。

从上表可见，赵元任先生将粤语（广东话）九声分为：阴"平、上、去、入"，阳"平、上、去、入"和"中入"九声。并将"九声"用五度值（音符）标记。

阴：阴平（5-5或5-3），即"高平调"或"高降调"；

阴上（3-5），即"高升调"；

阴去（3-3），即"中平调"；

阴入（5 0或5 0 0），即"断音调"；

① 李雁：《论广州话九声与粤剧唱腔的关系》，载《广州音院学报》1981年第3期。

② YuenRen Chao.Cantonese Primer.NewYork：Greenwood Press，1969.

阳：阳平（2-1），即"高降调"；

　　阳上（2-3），即"高升调"；

　　阳去（2-2），即"中平调"；

　　阳入（<u>2 0</u>或<u>2 0 0</u>），即"断音调"；

中入：（<u>3 0</u>或<u>3 0 0</u>），即"断音调"。

对于广东话的九声音调，语言学家王力先生曾将其与普通话的四声音调做过比较，并认为：

> 普通话里共有四个声调：（一）阴平声，（二）阳平声，（三）上声，（四）去声。拿它和广东话比较，声调的数目差得远了。客家话共有六个声调，除了上面所说的四个声调之外，还有阴入声和阳入声。潮州话共有八个声调，因为上声和去声也都分别阴阳。广州话共有九个声调，除了平上去入都分阴阳之外，还有一个"中入"。比较起来：广东的阴平，等于普通语的阴平；广东的阳平，等于普通语的阳平；广东的阴上，等于普通语的上声；广东的阳上，等于普通语的上声和去声；广东的阴去和阳去，等于普通语的去声；广东的阴入、阳入和中入，分别归入普通语的去声、阳平、阴平或上声。这里所谓等于，只指调类的相等。[①]

从上可知，赵元任先生和王力先生对于广州话的九声调值划分具有一致性。从广州话的九声调值所含音乐走向的分析来看，黄锦培先生在其1950年完稿的《广州声韵学》（手稿，未刊）中曾有论述，并采用"注音标记"和"音符标记"两种音值标记方式以说明。如：

> 广州话分九声，以中国原来注音方法标记，以"夫"字为例：1．上平：夫。2．下平：扶。3．上上：苦。4．下上：妇。5．上去：富。6．下去：负。尚有入声三音，以"必"字为例：上入：必。中入：蹩。下入：别。[②]

此外，黄锦培先生还借用"音乐符号"的方式，对广州话的九声调值

① 王力：《广东人怎样学习普通话》，文化教育出版社1955年版，第85页。

② 黄锦培：《广州声韵学》（手稿，未刊），见李雁《粤语声调与平声中心论》，载《广州音乐学院学报》1983年第4期。

作出了标记。如：

> 以简谱首调唱名法记之，以"夫"字为例：1．上平：3音（夫）；2．下平：5音（扶）；3．上上：2．3音（苦）；4．下上：6．1音（妇）；5．上去：1音（富）；6．下去：6音（负）；7．上入：3 0音（必）；8．中入：1 0音（整）；9．下入：6 0音（别）；10．变高：5音（少奶的奶）；11．变低：3音（扶持的扶）。①

除黄锦培先生以外，陈卓莹先生在其1952年出版的《粤曲写唱常识》中，也使用"音乐符号"的方式，对同一字音的广州话九声调值作出了标记。如：

> 因：上平（3）；隐：上上（¹2）；印：上去（1）；人：下平（5）；引：下上（¹1）；孕：下去（6）；壹：上入（3 0）；逸：中入（1 0）；日：下入（6 0）。②

与之同时，陈卓莹先生使用工尺谱排列的方式，列明了上述九声调值在音乐中的音高顺序。③（见表4-10）

表4-10　九声调值在音乐中的音高顺序

上平	上上	上去	上入	中入	下入	下去	下上	下平
工	尺	上	工 0	上 0	士 0	士	乙	合
3	2	1	3 0	1 0	6 0	6	7	5
因	隐	印	一	逸	日	孕	引	人

综合以上所引赵元任Cantonese Primer（1947）、王力《广东人怎样学习普通话》（1955）、黄锦培《广州声韵学》（1950）、陈卓莹《粤曲写唱常识》（1952）四位论家论著中的结论，可以清晰明了和掌握广州话九声

① 前揭黄锦培《广州声韵学》，第14页。
② 陈卓莹：《粤曲写唱常识：修订版》，花城出版社1984年版，第19页。
③ 陈卓莹：《粤曲写唱常识》，南方通俗出版社1952年版，第25页。

调值的特点，以及该调值在创腔时的音乐规律。那么，是不是可以将该调值规律用于创腔呢？

本书认为：在原则框架上是可以的，但实际操作中并不一定。因为语言是活态的，以上四位论家的结论大都在20世纪50年代前后作出，半个多世纪以后的今天，广州话九声调值本身也已经发生了活态的变化。

三、粤语（广州话）九声调值的测定

前文所引赵元任、王力、黄锦培、陈卓莹四位论家对于广州话九声调值的结论，均以语言学为基础，其研究结论一致，奠定了广州话音韵调值研究学术基础。

但作为活态语言的广州话，在历经半个多世纪以后到底有没有发生变化？发生了哪些变化？这些变化跟上述四位论家的结论是否有相异之处？而这些变化在粤剧创腔之中是否又能够体现？

本书认为：需要对广州话的九声调值进行声学测定。（需要说明的是：本书并不否认语言学家们的研究方法和研究成果，是在极大尊重前人研究成果的基础上，通过科学仪器测定来进一步补充。）

从目前对广州话九声调值的测音实验来看，本书比较认可并赞同邓门佳（中国人民大学）在其《基于实验的广州话单字调声调变化分析》一文中的实验过程和结论。

现节录如下：[①]

实验步骤：

一、实验发音人

长期生活在广州市的广州居民，女，25岁，能讲标准广州话和普通话。

二、录音字表设计

参考《汉语方言字表》、暨南大学吴筱颖《广州粤语语音研究》、唐慧丽《粤语声调的比较教学研究》等相关研究中的例字，最后选择了72个单字进行录音。

① 邓门佳：《基于实验的广州话单字调声调变化分析》，载《南昌教育学院学报》2014年第5期。

邓门佳"广州话九声调值"实验录音字表设计									
T1	阴平	姑	爹	诗	趴	书	分	根	梯
T2	阳平	时	明	曹	渠	潮	穷	逃	痕
T3	阴上	使	匪	普	款	紧	苦	早	煮
T4	阳上	奶	市	乳	五	女	舞	启	米
T5	阴去	制	化	去	太	替	贵	亚	爱
T6	阳去	份	共	剩	外	寿	慢	第	骤
T7	上阴入	吉	忽	急	督	笔	色	谷	骨
T8	下阴入	却	夹	客	撇	策	结	缺	节
T9	阳入	别	勒	夺	食	局	律	袜	月

三、录音环节

录音环节在封闭的实验室进行，设备采用内置英特尔三代i5—3317U双核处理器，主频率为1.7HZ的联想GHzYoga13-IFI超极本，内置复合振膜扬声器和内置高抗噪网络麦克风。录音软件采用美国Adobe Systems公司开发的多轨录音和音频处理软件Cooledit Pro2.0，采样率16000Hz，单声道。

四、数据处理

1. 通过声学软件Praat提取基频数据F0，单字调的音高（pitch），去掉弯头和降尾，再提取F0的10％、20％、30％、40％、50％、60％、70％、80％、90％、100％的基频值，加上0％处的基频值，记录相邻测量点的时间间隔。将数据导进Excel中，求得各个声调在不同测量点处的基频平均值和时间平均值，如下表：

广州话方言单字调不同测量点的基频及发音时间均值												
	0%	10%	20%	30%	40%	50%	60%	70%	80%	90%	100%	ms
T1阴平	249	249	249	248	249	248	248	247	247	248	247	476
T2阳平	216	213	205	198	192	185	181	177	172	168	166	385
T3阴上	201	191	183	180	181	186	193	203	216	232	252	453
T4阳上	198	197	195	195	194	196	203	210	217	225	232	510
T5阴去	217	216	216	214	214	215	215	215	215	214	217	509
T6阳去	202	201	200	197	195	195	195	194	194	194	193	422
T7上阴入	254	251	248	246	243	241	239	238	236	233	230	92
T8下阴入	234	226	218	214	210	207	203	200	198	195	192	174
T9阳入	221	209	204	201	197	196	193	190	187	181	178	160

2．根据五度值（1–5）与T值（T1–T9）的对应关系，九个声调的实验调值和调类对应关系如下：

邓门佳"广州话九声"实验调值和调类对应关系表								
T1	T2	T3	T4	T5	T6	T7	T8	T9
阴平	阳平	阴上	阳上	阴去	阳去	上阴入	下阴入	阳入
5–5	3–1	2–1–5	2–4	3–3	2–2	5–4	4–2	3–1

五、实验结论：

1．曲线平滑无明显升降的为平调，有3个：阴平（5–5）、阴去（3–3）、阳去（2–2），即高平调、中平调和低平调。

2．下滑曲线为降调，有4个：阳平（3–1）、上阴入（5–4）、下阴入（4–2）、阳入（3–1），说明广州方言中的入声调均为降调。

3．升调有1个，即阳上（2–4）。

4．实验结果中出现了曲折调，即阴上（2–1–5）。

5．从升降幅度来看，最大升幅在阴上调，为3度；最大降幅在阳平调，为3度。

6．从具体调值来看，广州方言声调调头都在2到5之间，其中有7个声调调头在2到4之间，调尾则分布在1到5之间；与普通话相比，广州方言调类更加丰富，调形更加多样化，调值也更加复杂。

7．阴平调（5–5）没有升降，发音较高且时间较长，类似普通话中的阴平调，属高平调。

8．阳平调（3–1）平滑下降，降幅为3，属低降调；发音时间较长．类似普通话中的去声，但普通话的去声调值为5–1，属高降调。

9．阴上调（2–1–5）先降后升，发音时间较长，类似普通话上升调，同是曲折调，调头始于2，中部发音低至1；但普通话中的上声调值为2–1–4。

10．阳上调（2–4）从调头到中部几乎没有升降，中部到调尾平滑

上升，发音时间较长；类似普通话的上声，属中升调，但普通话调值为2-4。

11．阴去调（3-3）几乎没有升降，属中平调；发音时间较长，类似普通话阴平调，但普通话属高平调。

12．阳去调（2-2）几乎没有升降，为低平调；发音时长短于广州方言的阴平调和阴去调。

13．上阴入调（按：阴入调）平滑下降，发音时间约为阴平调的四分之一，调型类似普通话去声，但前者发音急促，而普通话去声属高降调，降幅大，发音时间长。

14．下阴入调（按：中入调）曲线平滑下降，发育时间较短，约为阴平调的二分之一，调型类似普通话去声，但前者发音急促，调头比上阴入（阴入）调低。

15．阳入调与下阳入调类似，但调头比上阴入（阴入）调和下阴入（中入）调的都要低。

与普通话相比，广州方言中的平调，发音时间普遍较长，降调的发音时间普遍较短，且比较急促。

从前引邓门佳的实验数据中可以清晰发现，现在的广州话九声调值，相比20世纪50年代，已经发生了很大的变化。对比如下（见表4-11）：

表4-11　"广州话九声"调值对比表

赵元任"广州话九声"调值表								
阴平	阳平	阴上	阳上	阴去	阳去	阴入	中入	阳入
5-5或 5-3	2-1	3-5	2-3	3-3	2-2	5	3	2
5↘ 4 3 2 1	5 4 3 2↘ 1	5 4 3↗ 2 1	5 4 3 2↗ 1	5 4 3— 2 1	5 4 3 2— 1	5 ▼ 4 3 2 1	5 4 3 ▼ 2 1	5 4 3 2 ▼ 1

续表 4-11

邓门佳 "广州话九声" 调值表								
阴平	阳平	阴上	阳上	阴去	阳去	阴入	中入	阳入
5-5	3-1	2-1-5	2-4	3-3	2-2	5-4-0	4-2-0	3-1-0

通过对比可以发现，除了阴去字（3-3）和阳去字（2-2）没有发生调值的变化以外，其他七声的调值都发生了变化。如：

1. 阴平字，已经从高平调（5-5）和高降调（5-3），变成了只有高平调（5-5）；

2. 阳平字，已经从低降调（2-1）变成了中降调（3-1）；

3. 阴上字，已经从高升调（3-5）变成了降升调（2-1-5）；

4. 阳上字，虽保持高升调但已经从（2-3）变成了（2-4）；

5. 阴入字，已经从高位出口即断的（5 0）变成了（5 4 0）；

6. 中入字，已经从中位出口即断的（3 0）变成了（4 2 0）；

7. 阳入字，已经从低位出口即断的（2 0）变成了（3 1 0）；

那么，现在我们需要提出的问题是：当我们在谈论粤剧唱腔"依字行腔"的时候，是应该以20世纪50年代语言学家们得到的"广州话九声调值"研究成果为参照呢？还是应该以21世纪通过现代仪器设备所测量到的"广州话九声调值"数据为参照呢？

第三节　创腔逻辑：戏曲声腔螺旋形的字腔发展

中国戏曲的创腔，不同于西方旋律声部与和声构建的作曲方法，而需要以汉字的音韵走向与声调节奏为基础。而唱词声调因"平上去入"的平仄高低，其本身就会形成一个基础性的旋律走向，创腔时的音乐旋律

与唱词调值的基础旋律是相互渗透、协调，且动向的趋势一致的，既为"字—腔"的完美配合，也形成了"依字行腔"的基本腔格。但从实际唱段来看，这种"字—腔"的完美配合并不会一直延续下去，唱腔旋律经过长时间的使用和传唱，会形成较为固定的曲牌，而当曲牌本身有突破和创新需要时，或需要填入新的唱词时，原先固定的旋律和腔格也时常会被打破（曲牌的"同宗又一体"与"异宗再一体"便是例子），从而会出现或大或小的"行腔不依字"的状态。而这种"行腔不依字"唱段，在长期演唱过程中，又会受到新的唱词声调"平上去入"格范的影响，逐渐回归到"依字行腔"的基本格范之中，再次形成"依字行腔"的"字—腔"完美配合。

　　因此，本书认为：戏曲创腔中"字—腔"的相互关系是呈螺旋形发展的。即：字→"依字创腔"→音乐旋律与字调调值动向趋势一致→"字—腔"关系良好→形成固定曲牌→曲牌需要突破或被填入新的唱词→保留旋律以致新的唱词调值被打破（或保留新的唱词调值，曲牌旋律被打破）→"行腔不依字"→演唱实践中逐渐调整腔（或字）→回归到"依字行腔"。从戏曲创腔的历史性来看，这种螺旋形的"字—腔"关系，是在不断重复的变化和发展的。

　　关于戏曲唱段是不是"依字行腔"，有一个最为简单的验证办法，即将唱字的字调调值走向趋势图与音乐旋律走向趋势图分别画出来，两者进行对比，如果完全重合或大部分重合，即可认定该唱段为"依字行腔"。以京剧《借东风》中诸葛亮的【二黄原板】唱句为例，[①]如图4-6、表4-12所示。

图4-6　京剧《借东风》诸葛亮【二黄原板】唱句谱例

　　①　前揭张再峰《怎样唱好京剧》，第124页。

表4-12　唱句"领人马下江南兵扎在长江"字腔分析

腔字	平仄	字调	音乐走向	旋律线	调值格范
领	上声	∨	6	—	不符合
人	上平	—	6 1	／	不符合
马	上声	∨	1 6 2 2 2 1 2 7 7 0	∧	符合
下	去声	＼	5 –	＼	符合
江	上平	—	2	—	符合
南	下平	／	3 5	／	符合
兵	下平	／	7 7 6 5	／	符合
扎	入声	▼	5 (3) 0	＼▼	基本符合
在	去声	＼	(5) 3	＼	符合
长	下平	／	6 1	／	符合
江	上平	—	2	—	符合

从表4-12分析可知，从单字调值来看，唱句"领人马下江南兵扎在长江"的十一个唱字中，有9个唱字的调值与音乐旋律的走向趋同，占比81.8%。仅有2个唱字的调值与音乐旋律的走向不相同，占比18.2%。从字调走向和旋律走向来看，两者的走向曲线基本重叠。因此，可以判断该唱句为"依字行腔"。

再以京剧《四郎叹母》中的杨延辉的【西皮慢板】唱句为例，[①] 如图4-7、表4-13所示。

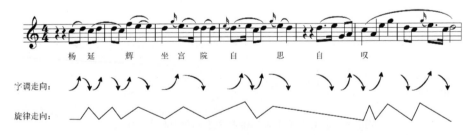

图4-7　京剧《四郎叹母》杨延辉【西皮慢板】唱句谱例

———————————

① 前揭张再峰《怎样唱好京剧》，第124页。

表4–13　唱句"杨延辉坐宫院自思自叹"字腔分析

腔字	平仄	字调	音乐走向	旋律线	调值格范
杨	下平	/	1 2	/	符合
延	下平	/	1 2 （1）	/	符合
辉	上平	—	4 3 -	/ —	基本符合
坐	上声	∨	2	—	不符合
宫	上平	—	3. （2）	—	符合
院	去声	\	2 -	—	不符合
自	去声	\	（3）2. 3 1 2	∨∨	基本符合
思	上平	—	（5）3 2	\	不符合
自	去声	\	2. 3 5 6	∨	基本符合
叹	上平	—	1 6 3 5 2 1（5）3. 1 2-	∨	不符合

　　从表4–13分析可知，从单字调值来看，唱句"杨延辉坐宫院自思自叹"的十个唱字中，有6个唱字的调值与音乐旋律的走向趋同或基本趋同，占比60%；有4个唱字的调值与音乐旋律的走向不相同，占比40%。从字调走向和旋律走向来看，两者的走向曲线基本重叠。因此，也可以判断该唱句为"依字行腔"。

　　但是，这一唱句中有40%唱字的调值与音乐旋律走向不相同，也间接说明了在创腔过程中，既需要以唱字调值的"平上去入"作为创腔格范，也需要以音乐的流动和美化为创腔标准，两者缺一不可，不可偏颇。

第五章 "调式—板式—腔式—曲牌" 与粤剧多曲体声腔特点

第一节 调式变体："欢苦音"与粤剧 "乙凡音"的中立结构与功能

梆子音乐和粤剧音乐都会用到"↑fa""↓si"两个中立音[1]，并形成了具有各自典型剧种风格的"欢苦音"调式和"乙凡音"调式。这两类调式在音列结构上有相似之处，但在中立音结构、调式变体和调式功能上却大相径庭，这一点需要被厘清。

总体来看，南北线梆子腔[2]在调式结构上以男女同腔的徵调式为主。粤剧梆子腔则实现了男女腔的分化，男腔多用宫调式，以对句式唱腔上句为徵、下句为宫的"徵起宫落"调式结构为主；女腔则多用徵调式，以对句式唱腔上句为宫、下句为徵的"宫起徵落"调式结构为主。

此外，粤剧曲体在生旦分化的基础上，进一步实现了大喉、平喉、子喉的分腔，并形成了较为固定的调式结构，即大喉多用"徵起宫落"、平喉多用"商起宫落"、子喉多用"宫起徵落"。除去上述这些调式规律，以及五类五声正音调式和三类七声调式（清乐、雅乐、燕乐）以外，两者还共同拥有另一类不可忽视的调式构成：中立音结构与中立音调式变体。

[1] ↑fa、↓si两音的实际音高不同于正位fa、si的音高。↑fa音比fa高，但比♯fa低，处于fa与♯fa之间。↓si音比si低，但比♭si高，处于♭si与si之间。故称为中立音。

[2] 南北线梆子腔，即"秦岭、蒲州以北和太行山东西两侧的梆子腔，即各路秦腔、各路晋剧、河北梆子属于北线梆子腔。豫、鲁两省的梆子腔，即豫剧、山东梆子属于南线梆子腔"。见刘正维《20世纪戏曲音乐发展的多视角研究》，中央音乐学院出版社2004年版，第377页。

一、梆子"欢苦音"结构与中立音变体调式

梆子腔的中立音为"↑fa""↓si"两音，被包含在原位"fa""si"两音中，共同被称作"苦音"，五声正音调式中的"mi""la"两音则被称为"欢音"。从音乐色彩上看，"欢音"和"苦音"是两种完全不同的音乐，"欢音"常表现欢快愉悦，擅长喜剧色彩；"苦音"则多描写忧愁哀怨，突出悲剧情绪。

1.梆子音乐"欢苦音"[①]的基本结构

从调式结构上看，"欢音"调式的特点是"强调mi、la两音，不用或少用fa、si两音"；"苦音"调式的特点是"强调fa、si两音，不用或少用mi、la两音"[②]。梆子"欢苦音"分别形成了相应的音列结构，即"欢音"的5-6-1-2-3音列和"苦音"的5-7-1-2-4（包括5-↓7-1-2-↑4）音列。"欢音"和"苦音"虽可以各自形成具有"欢快"或"哀怨"特性的音乐和唱腔，但在音列结构上"却是由一个基调变化出来的，在同一板别中，欢音和苦音的曲调骨架完全一样，只是欢音用'mi、la'的地方，苦音都改用'fa、si'两音来代替"[③]。而秦腔界的乐师们则认为"花音与苦音是同一个基本曲调，只不过前者强调了旋律中的'la、mi'，而后者强调了旋律中的'si、fa'而已"[④]。如果仅从旋律音阶的基本构成而非音列的调式功能来看，这个说法是有道理的，将二者的基本音列加以比较，则一目了然（见图5-1）。

[①] 欢苦音："梆子腔几乎都分'欢''苦'二音，陕西、甘肃、宁夏秦腔分'欢音''苦音'；陇南影子腔中的梆子称'平音''苦音'；灯盏头剧中的梆子腔称'花音''苦音'；蒲州梆子称'欢调''悲调'；四川弹戏称'甜皮''苦皮'；宁夏秦腔板式将'花音''苦音'划分为截然不同的两大类"（见寒声：《中国梆子声腔源流考证（上）》，三晋出版社2014年版，第283页）。欢苦音"还包括黔剧中的'苦禀''扬调'，四川扬琴中的'甜平''苦平'，滇剧丝弦中的'甜品''苦品'，潮州音乐中的'轻三六''重三六'等"（见吕自强：《梆子腔系唱腔的比较研究》，陕西人民出版社2010年版，第7页）。另，广州汉调音乐中的"硬线""软线"，粤剧音乐中的"乙""凡"音等，也具有"苦音"和"欢音"的性质。

[②] 夏野：《中国戏曲音乐的演进》，载《音乐研究》1990年第2期。

[③] 夏野：《戏曲音乐研究》，上海文艺出版社1959年版，第54页。

[④] 杨予野：《全国民族音乐学第三届年会论文集》，沈阳音乐学院作曲系1984年版，第16页。

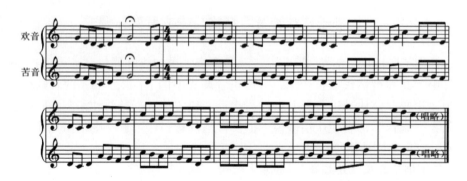

<div align="center">图5-1　"欢音""苦音"音列结构对照图</div>

从谱例可以看出，"欢音"和"苦音"除了在"mi""la"和"fa""si"之处彼此替换之外（也可以用"↑fa""↓si"替换），其他各音都是很一致的。当然，并不是说在"欢音"的音乐中绝对不用"fa""si"（或"↑fa""↓si"）两音，或在"苦音"的音乐中也绝对不用"mi""la"两音，两者的界限并不是绝对严格。但可以肯定的是，即使在"欢音"音乐中用到"fa""si"（或"↑fa""↓si"），或在"苦音"音乐中用到"mi""la"，这些音都只能是作为非调式骨干音偶尔使用，其自身不具有调式功能性，对该曲调的调式性质也不会产生影响。

2. 中立音调式变体

关于在音阶中包含了中立"↑4""↓7"（↑fa、↓si）两音的音乐调式，冯文慈先生认为：

> 文献记载中的五声音阶和三种七声音阶——古音阶（雅乐音阶）、清乐音阶和燕乐音阶，当前都仍然在活跃着……↑4和↓7应该在音阶调式中占有正式的合法的席位，因此，有必要补充两种音阶：变体古音阶（雅乐音阶）、变体燕乐音阶。①

冯文慈先生在五声正音调式和三类七声调式（清乐、雅乐、燕乐）之外，另提出了两种包含中立"↑4""↓7"两音的变体调式，即变体雅乐调式：1–2–3–↑4–5–6–7–i（↑4为中立音）和变体燕乐调式：1–2–3–↑4–5–6–↓7–i（↑4、↓7两音均为中立音）。

而在梆子中立"↑4""↓7"两音与梆子腔"徵调式"之间的调式关系

① 冯文慈：《汉族音阶调式的历史记载和当前实际——维护音阶调式思维的传统特点》，载《中央音乐学院学报》1981年第3期。

上，上党梆子（北线）研究专家吴宝明先生认为：

> 上党梆子声腔调式同其他梆子剧种一样，均属徵调式音乐范畴。从其各行当唱腔……更能验证其同属梆子这一声腔调式音乐体系的共性……上党梆子声腔调式从唱腔与伴奏相结合的音乐唱腔统一体角度来认识，应当全面解释为：它是建立在以附加变宫六声音阶宫徵交替调式为主要性格表现的徵调式梆子声腔音调体系……与徵调式唱腔相并置，形成同宫系统调性对比。①

吴宝明先生所言之"附加变宫六声音阶宫徵交替调式"，在本质上与冯文慈先生所提变体雅乐音阶，有异曲同工之处。

本书在赞同冯文慈先生"变体音阶学说"及吴宝明先生对北线梆子调式的"附加变宫六声音阶宫徵交替调式"结论的同时，进一步认为：如果梆子音阶中的变宫音"si"是作为非中立音的正位"$\dot{7}$"，那么，该调式结构则比较靠近"宫调式"（$1-2-3-{}^{\uparrow}4-5-6-7-\dot{1}$）和"徵调式"（$5-6-7-1-2-3-{}^{\uparrow}4-5$）交替结构的"变体雅乐调式"；如果该梆子音阶中的变宫音"si"是以中立音"$^{\downarrow}7$"的方式存在，那么，该梆子腔的调式实际上应该属于"$1-2-3-{}^{\uparrow}4-5-6-{}^{\downarrow}7-\dot{1}$"音列结构的"变体燕乐调式"。而梆子音乐围绕"${}^{\uparrow}4$""${}^{\downarrow}7$"两音所建立起来的"凡音中立音组"（$4-{}^{\uparrow}4-{}^{\sharp}4$）和"乙音中立音组"（${}^{\flat}7-{}^{\downarrow}7-7$），则大致遵循以下的变体规律②（见表5-1）：

其一，凡音中立音组（$4-{}^{\uparrow}4-{}^{\sharp}4$）变体规律：当清角音（4）所属旋律下行时，多属正位清角音，与角音（3）形成正位小二度（3-4）的半音结构；当清角音（4）所属旋律上行时，则多要升高音位，变成中立音（${}^{\uparrow}4$）或变徵音（${}^{\sharp}4$），与徵音形成中立小二度（${}^{\uparrow}4-5$）的半音倾向或正位小二度（${}^{\sharp}4-5$）的半音结构。

其二，乙音中立音组（${}^{\flat}7-{}^{\downarrow}7-7$）变体规律：当变宫音（7）所遇旋律上行时，多属正位变宫音，与宫音（1）形成正位小二度（$7-\dot{1}$）的半音结构；当变宫音（7）所遇旋律下行时，则多要降低音位，变成中立音（${}^{\downarrow}7$）或闰音（${}^{\flat}7$），与羽音形成中立小二度（$6-{}^{\downarrow}7$）的半音倾向或正位小二度（$6-{}^{\flat}7$）的半音结构。

① 寒声：《中国梆子声腔源流考论》，三晋出版社2014年版，第288—289页。

② 参考《蒲剧音乐》一书观点。见张烽、康希圣《蒲剧音乐》，山西人民出版社1983年版。

表5-1　中立音组变体规律①

凡音中立音组（4–$^\uparrow$4–$^\#$4）变体规律		
上行	1–2–3–$\boxed{^\uparrow 4（或^\#4）}$–5–6–7–i̇	正位清角音4变成中立音$^\uparrow$4或变成正位变徵音$^\#$4
下行	i̇–7–6–5–$\boxed{4}$–3–2–1	正位清角音4
乙音中立音组（$^\flat$7–$^\downarrow$7–7）变体规律		
上行	1–2–3–4–5–6–$\boxed{7}$–i̇	正位变宫音7
下行	i̇–$\boxed{^\downarrow 7（或^\flat 7）}$–6–5–4–3–2–1	正位变宫音7变成中立音$^\downarrow$7，或变成正位闰音$^\flat$7

　　据表5-1所示可进一步推论，梆子腔"苦音"音乐中"乙""凡"两音同时使用时，大致遵循以下规律：所遇旋律上行时，凡音为中立音，乙音为正位音，音阶结构为1–2–3–$\boxed{^\uparrow 4（或^\#4）}$–5–6–$\boxed{7}$–i̇；所遇旋律下行时，乙音为中立音，凡音为正位音，音阶结构为i̇–$\boxed{^\downarrow 7（或^\flat 7）}$–6–5–$\boxed{4}$–3–2–1。

二、粤剧"乙凡音"的3/4结构与调式功能

　　在粤剧音乐中，也存在"$^\uparrow$fa""$^\downarrow$si"两个中立音，按工尺音名称为"乙凡"。由"乙""凡"两个中立音所构成的调式，则被称为"乙凡音调式"②或俗称"苦喉"。"乙凡音调式"是粤剧音乐中最具特色的调式，

① 参考李雁《粤剧音乐基础理论探微》（星海音乐学院研究部2001年编印）中的相关学术观点绘制本表格，特此说明。

② 对于粤剧音乐调式的称谓，一直以来有一种误称。纵观古今中外的各种音乐理论，调式只能有一个主音，是不可能在一个调式中同时存在两个主音的。如果调式中同时具有两个主音，就无法产生决定调性的根音主和弦，没有根音主和弦也就无法确定调性。因此，在业内有很多人将粤剧音乐的调式称为：合尺调式、士工调式、乙反调式、上六调式、尺五调式等，其实都是一种误称，既不明确，也无法标记。由于一个调式无法同时存在两个主音，合尺调式要么称为"合调式"（1=G），要么称为"尺调式"（1=D），而无法称为合尺调式（1=GD），主音"1"无法同时代指两个音名。同理，士工调式要么称为"士调式"（1=A），要么称为"工调式"（1=E），也无法称为"士工调式"（1=AE）；乙凡调式也就只能称为"乙凡音调式"了，即"乙凡"两音落在"乙"音上称为乙调式，落在"凡"音上则只能称为凡调式。粤剧音乐以工尺称名的其他调式的称谓，依次类推。另一方面，从"乙凡音调式"所表现的忧愁、哀怨、悲伤等音乐色彩来看，将其称为"苦喉"是可取的。但"苦喉"也只能是一种略为笼统的称谓，其更多只能表示以"乙凡音"调式为基础所形成的音乐风格，而并不能明确指出该音乐是"乙"调式，还是"凡"调式。参见李雁《粤剧音乐基础理论探微》，星海音乐学院研究部2001年编印。

而"苦喉"也是粤剧唱腔中最具代表性的唱腔，其是在大喉（霸腔）、平喉（平腔）和子喉（旦腔）三类唱腔之后，最为常用的唱腔，主要用以表现悲伤、痛苦、哀怨的音乐情绪。

1. 粤剧"乙凡音"的3/4中立结构

粤剧"苦喉"与梆子"苦音"在中立结构上有相似之处，"乙"音是比"7"音低但比"♭7"音高的3/4中立音"↓7"，"凡"音也是比"4"音高但又不到"♯4"音的3/4中立音"↑4"。在梆子音乐中，原位"4""7"音和中立"↑4""↓7"音均可构成"苦音"音阶，但粤剧"苦喉"只能以3/4结构的中立"↑4""↓7"两音构成，原位"4""7"音则不构成粤剧"苦喉"。为了能够准确说明粤剧音乐中"乙""凡"两音的3/4结构音位，现将"合→六"一个八度的音距分为二十四等份的音位，用图5-2以示说明。

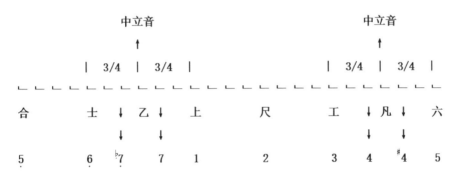

图5-2 粤剧"乙凡音"的3/4中立音音位图[①]

如图所示，"士"音与"上"音之间是6个等份的音距，即一个4个等份的全音音距（6-7）+一个2个等份的半音音距（7-1）。但由于"乙"音是3/4音（↓7），其处于"士"音和"上"音的正中，从而将6个等份分开为左右各3个等份的音距，处于比"♭7"音高，但又比"7"音低的3/4音音位。同理，"工"音与"六"音之间也是6个等份的音距，即一个2个等份的半音音距（3-4）+一个4个等份的全音音距（4-5）。但由于"凡"音是3/4中立音（↑4），其处于"工"音和"六"音的正中，从而也将6个等份分开为左右各3个等份的音距，从而处于比4音高，但又比♯4音低的3/4音音位。这种3/4中立音"不是绝对值，而是近似值，在物理测定中，有时偏多，有时偏少，一般差几个音分是听不出来的，甚至不多去计较"[②]，但相差的距离不能超

① 参照李雁"四分之三音程说"，见前揭李雁《粤剧音乐基础理论探微》，第4页。
② 前揭李雁《粤剧音乐基础理论探微》，第5页。

过1/24个音距，超过1/24个音距就不是3/4中立音，而变成了高的正位半音或者低的正位半音，从而失去了粤剧"乙凡音"的3/4中立音特点。

"乙""凡"（↓7、↑4）两音虽为不稳定的3/4中立音，但两音之间却形成了一个稳定的音数为3又1/2的纯五度音程结构：即1/4+1/2+1+1+1/2+1/4（见图5-3），与欧洲音乐"7-4"的音程结构为减五度不同，粤剧音乐正是"以其特有的以'乙凡'为纯五度的特点闻名于世"[1]的。

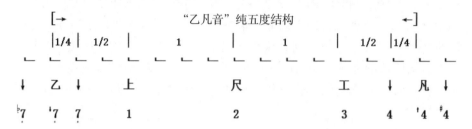

图5-3　粤剧"乙凡音"的3/4中立音纯五度结构图[2]

从音列结构的音程关系来看，如果将"乙""凡"（↓7、↑4）两音分别作为调式音程中的冠音，其构成的二度结构为非常规结构。即以"乙"音（↓7）为冠音构成的大二度"6-↓7"，比常规的大二度"6-7"小了1/4度；而由"凡"音（↑4）为冠音构成的小二度"3-↑4"，却比常规的小二度"3-4"大了1/4度。如果将"乙""凡"（↓7、↑4）两音分别作为调式音程中的根音，其构成的二度结构也为非常规结构。即以"乙"音（↓7）为根音构成的小二度"↓7-1"，比常规的小二度"7-1"大了1/4度；而由"凡"音（↑4）为根音构成的大二度"↑4-5"，却比常规的大二度"4-5"小了1/4度。依此类推，无论将"乙""凡"（↓7、↑4）两音作为根音或冠音，其所构成的任何度数的音程，均为特殊结构。

从结构上看，由"乙""凡"（↓7、↑4）两音所构成的特殊结构的小二度"↓7-1"和"↑4-5"所形成的音阶是5-↓7-1-2-↑4-5，表面上"这种调式很像G羽调式6-↑1-2-3-↑5-6，其中1和5稍为升高了。因此可以理解为特殊的羽调式"[3]。但在粤剧音乐中却很少用G羽调式来记谱，而"历来都是以固定唱名5-↓7-1-2-↑4-5作为G徵来记谱"[4]，即都是在C宫G徵调式

①　前揭李雁《粤剧音乐基础理论探微》，第5页。

②　参考李雁"四分之三音程说"，见前揭李雁《粤剧音乐基础理论探微》，第4页。

③　广东省戏剧研究室：《粤剧唱腔音乐概论》，人民音乐出版社1984年版，第44页。

④　前揭广东省戏剧研究室《粤剧唱腔音乐概论》，第44页。

的基础上，运用"去羽添闰、去工添凡"的手法，以中立闰音"↓7"代替正位羽音"6"，以中立凡音"↑4"代替正位工音"3"，从而构成粤剧音乐的"乙凡音调式"：合–乙–上–尺–凡–六（5–↓7–1–2–↑4–5）。

2. 粤剧"乙凡音"的特性五度结构

粤剧音乐中，由"乙""凡"两个3/4中立音所构成的用以表现哀怨、悲伤情绪的"苦喉"腔及其"乙凡音调式"的音阶结构，在实际运用中并不是完全固定不变，而是有所差别的。这种差别主要源于音律的差异。粤剧音乐原使用七音律，但自西学东渐以来，就迅速吸纳了欧洲音乐中的十二平均律，形成了从主要使用七音律→七音律与十二平均律共同使用→使用十二平均律为主七音律为辅的音律原则。由于十二平均律中没有3/4中立结构的"↓7""↑4"两音，只有正位的"7""4"两音。而且，如前文所述，粤剧音乐3/4中立结构的"↓7""↑4"两音是以纯五度性质的音程结构存在，而十二平均律音乐中的正位"7""4"两音是以减五度性质的音程结构存在，两者存在差异。在粤剧"乙凡音"调式和"苦喉腔"的具体实践中，为了解决在同一音位（7、4）上所形成的"七音律纯五度"和"十二平均律减五度"的差异，一般会采取三个类别的五种方法来调和3/4中立结构的"乙凡音调式"：一是保持粤剧"乙凡音"的3/4中立音特性，保持其特性纯五度音程结构；二是保持乙音正位，将凡音升高1/4音形成（7–↑4）中立纯五度结构，或将凡音升高1/2音形成（7–#4）正位纯五度结构；三是保持凡音正位，将乙音降低1/4音形成（↓7–4）中立纯五度结构，或将乙音降低1/2音形成（♭7–4）正位纯五度结构。（见表5–2）

表5–2　粤剧"乙凡音"实际运用的三类5种结构

类别		音阶结构	五度结构
一	保持乙凡3/4音特性	5–↓7–1–2–↑4–5	↓7–↑4：粤剧音乐特性纯五度
二	凡音升高1/4音	5–7–1–2–↑4–5	7–↑4：中立纯五度
	凡音升高1/2音	5–7–1–2–#4–5	7–#4：正位纯五度
三	乙音降低1/4音	5–↓7–1–2–4–5	↓7–4：中立纯五度
	乙音降低1/2音	5–♭7–1–2–4–5	♭7–4：正位纯五度

在实际粤剧音乐活动中，以上三类5种"乙凡音"音列结构，多以保持"凡"音正位，将"乙"音降低1/4音（↓7）或降低1/2音（♭7）的第三类2种

音阶结构较为常见，但同时也存在问题。即：将"乙"音降低1/4音得到的中立纯五度（↓7-4）和将"乙"音降低1/2音得到的正位纯五度（♭7-4），虽然可以方便使用十二平均律记谱，且在实际唱奏过程中便于对音准的把握（因为"凡"音已为正位音，唱奏中只需要照顾"乙"音的中立性），但由于这一手法改变了粤剧音乐特有的3/4中立音（↓7-↑4）的纯五度结构，纵然在音阶结构上可以做到纯五度（↓7-4为中立纯五度），但在音乐色彩上和听觉感官上还是存在较大差异的，"如《昭君怨》，都用降7来记谱，或索性把5音改为6音，♭7音就变为1音，如《昭君怨》的'2-2-4-2-4-5'改为'3-3-5-3-5-6'来记谱了。但这样用西洋乐器来奏'乙凡线'的乐曲，有牢固的粤乐音律观念的人，他们对7音的无论是降7或原7都是听不惯的"①。

3. 粤剧"乙凡音"的调式功能

从旋法上看，虽然梆子音乐和粤剧音乐在运用"↓7""↑4"两个中立音时，都是通过"去羽添闰、去工添凡"（即以↓7替换6，以↑4替换3）的手法来实现的，且在音阶结构的排列上也完全一致。但两者并不能完全等同，两者在调式功能上存在本质的区别。即：梆子音乐中的"苦音"（↓7-↑4）在调式音阶中是中立音，无决定调式的功能；而粤剧音乐中的"乙凡音"（↓7-↑4）在调式音阶中是骨干音，起决定调式的作用。（见图5-4）

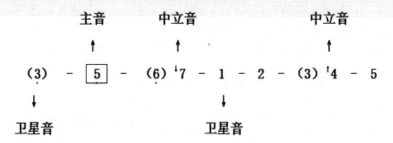

（括号中的"3""6""3"三音在本旋法中为隐藏音）

图5-4 梆子"苦音"的调式结构

如图5-4所示，梆子"苦音"调式通过"去羽添闰、去工添凡"的旋法，用"↓7""↑4"两音代替了"6""3"两音（也可用7、4两音代替6、3两音），形成了"5-↓7-1-2-↑4"的音阶结构。卫星音"3""1"围绕主

① 黄锦培：《论"粤乐"乙凡线表现的音乐形象》，见《岭南音乐研究文萃（上卷）》，唐永葆、周广平、吴志武主编，中央音乐学院出版社2015年版，第157页。

音"5"构成了"3-5-1"的乐汇。从结构上看，其主音"5"的下方卫星音"3"为隐藏音，在"5-↓7-1-2-↑4"的"苦音"音阶中并没有出现。但主音"5"上方的宫音"1"依然存在，宫音"1"同时作为骨干音和上方卫星音，与主音"5"和高八度的主音"5"形成了纯四度（5-1）+纯五度（1-5）的音组结构（5-1-5）。而主音"5"与其属音"2"和低八度的属音"2"之间形成了下方纯四度（2-5）+上方纯五度（5-2）的音组结构（2-5-2）。两组纯四度+纯五度的音组结构（5-1-5与2-5-2），突出了徵音"5"的调式主音地位。更重要的是，"↓7""↑4"两音在"去羽添闰、去工添凡"的旋法中，虽然代替了骨干"6""3"两音，但"↓7""↑4"两音并没有变成调式骨干音，还是以中立音的性质存在。因此，包含了中立音（↓7-↑4）的梆子音乐，在调式功能上无法改变梆子"苦音"调式（5-↓7-1-2-↑4）徵音"5"的主音地位，也就无法改变梆子音乐的"徵调式"结构。

有学者认为粤剧音乐"乙凡音调式"不仅在音列形式上与梆子"苦音调式"完全一致，而且在旋法上也和梆子"苦音调式"的"去羽添闰、去工添凡"的手法相同，从而将粤剧"乙凡音调式"与梆子"苦音调式"相等同，并"普遍认为：'乙凡'是五声徵调式的另一种音阶排列"[1]，这种观点是错误的。

如图5-5所示，虽然同用"去羽添闰、去工添凡"的旋法，但粤剧"乙凡音调式"在结构功能上与梆子"苦音调式"完全不同。

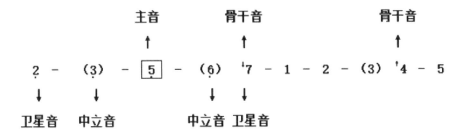

图5-5　粤剧"乙凡音"的调式结构

在梆子音乐中"↓7""↑4"两音作为中立音存在，不参与音阶乐汇的构成，其调式卫星音围绕调式主音构成的乐汇为"3-5-1"。而"↓7""↑4"两音在粤剧"乙凡音调式"中，是以骨干音存在，参与音阶乐汇的构成，其构成的乐汇为具有调式根音主和弦第二转位性质的"2-5-

① 李雁：《"乙凡"琐谈》，载《星海音乐学院学报》2001年第1期。

↓7"。由于音阶结构变了，原五声正音中的"3""6"两音在"乙凡音调式"中变成了中立音；原五声正音中的卫星音"3–1"两音，在"乙凡音调式"音阶（5–↓7–1–2–↑4）中被卫星音和骨干音"2–↓7"所代替，并围绕主音"5"形成了"乙凡音调式"的特有乐汇"2–5–↓7"。而以主音"5"为根音，构成了能够决定调式性质的主和弦"5–↓7–2"，在这个和弦中，"↓7"是作为主和弦的第三级骨干音而非经过音存在的。由此可见，粤剧"乙凡音调式"中的"乙""凡"两音具有明确的调式决定功能。

如上所述，虽然梆子"欢苦音"与粤剧"乙凡音"在音列结构中都会用到"↓7""↑4"两个中立音，并形成了音列结构一致的梆子"苦音调式"和粤剧"乙凡音调式"。但"↓7""↑4"两音在两种调式构成中的功能却是完全不同的。

正如李雁先生所言，梆子"苦音调式"中的"↓7""↑4"只作为中立音存在，不具有调式决定功能，无法改变南北线梆子"徵调式"结构的主体地位。而在粤剧"乙凡音调式"中，"乙""凡"（↓7、↑4）两音则变成了骨干音，具有调式功能的决定性，并以其特有的"乙凡纯五度"结构锁定了"苦喉腔"的音乐特征。

从调式构成上看，难以将"乙凡音调式"归类到粤剧大喉的"徵起宫落"、平喉的"商起宫落"和子喉的"宫起徵落"等任何一类粤剧音乐的调式之中，也无法将其类比到其他剧种音乐的调式之中。粤剧"乙反音调式"具有独特性和唯一性，它鲜明的代表了粤剧音乐的"苦喉"风格，无法替代。

第二节　板式论疑："散—慢—中—快—散"的声腔结构 ①

中国传统音乐自古讲究板式运用。如楚乐、相和大曲和清商大曲之间的"艳""解""趋""首""曲""和""送"等唱曲形式的继承和衍生，就暗含了文学结构基础之上音乐"板式"的发展和变奏。而以"丝竹更相和，执节者歌"为演唱形式的汉魏"相和歌"中，"节"所具备的

① 本部分曾以《戏曲声腔"板式"论疑》为题，发表于《戏曲研究》2019年第4辑，特此说明。

"节歌"功能，同样暗含了"板式"的意义。被誉为我国现存最古老乐谱之一的"唐人大曲谱"①（敦煌曲谱），虽然诸多方面的破译还存疑，但对于该谱中"板眼"（一板三眼）符号的存在，则是得到了众多研究者的一致认同。该"板眼"符号的存在和破译，至少表明在唐代已经开始了"一板三眼"板式的使用。明代魏良辅的《曲律》中也将戏曲声腔的最高境界描述为"曲有三绝：字清为一绝，腔纯为二绝，板正为三绝"等。由此可见，"板正"不仅是中国传统音乐中重要的"一绝"，而且得益于对板式的强调和重视，中国传统音乐才具有了更多的感染力和更强的表现力。

一、对现有戏曲"板式"定义的思辨

目前对于戏曲"板式"并没有统一的解释和定义。如《辞海》释文："板：指我国民族乐器中用来打拍子的板，也是指音乐的节拍。"②《中国音乐词典》对"板式"有三个解释："其一，指戏曲音乐的节拍名称，即各种不同的板眼形式；其二，在板腔体唱腔中，板式是具有一定节拍、节奏、速度、旋律和句法特点的基本腔调结构（或称板头）；其三，指南北曲的每一曲牌中，板的数目和下板的位置（在每句第几字下板）等格式，也称板式，南曲各曲牌都有一定的板数，各句都有一定下板的位置。"③《中国大百科全书》释文："板式是戏曲音乐中的节拍和节奏形式。"④吴梅认为："下板处各有一定不可移动之处，谓之板式。"⑤罗映辉认为："在我国民族音乐中，尤其是板腔体的戏曲音乐中，各种名称的'板'（如散板、慢板等），除能标明速度、节拍和表情意义以外，还可以表示它们各自在旋律、结构等方面的多种形式的变化，我们把这些不同的'板'统称为'板式'。"⑥齐欢认为："板式是戏曲音乐中的节拍和节

① 敦煌曲谱，又称"唐人大曲谱"，原藏甘肃省敦煌县千佛洞，1907年被法国人伯希和劫掠，现存法国巴黎国立图书馆。这些乐曲可能就是宋人所谓的"宴乐半字谱"，是后唐明宗长兴四年（933）所写的唐代乐谱，共记有乐曲25首。见毛继增《敦煌曲谱破译质疑》，载《音乐研究》1982年第3期，第66页。

② 辞海编辑委员会编纂：《辞海》，上海辞书出版社1990年版，第1275页。

③ 《中国音乐词典》编辑部编：《中国音乐词典》，人民音乐出版社1984年版，第16页。

④ 中国大百科全书编辑部编：《中国大百科全书·戏曲曲艺卷》，中国大百科全书出版社1983年版，第15页。

⑤ 吴梅：《顾曲麈谈》，上海古籍出版社2000年版，第28–80页。

⑥ 罗映辉：《论板腔体戏曲音乐的板式》，载《中央音乐学院学报》1981年第3期，第19页。

奏形式，板式的变化也就代表着戏曲音乐节拍、节奏的变化。板腔体音乐中，各种名称的'板'不仅能标明速度、节拍和表情，还可以表示各自的旋律、调式和结构等方面的各种变化。"①

如上所引，关于板式的定义还有更多的表述，虽然诸如此类定义在陈述上略有区别，但其实质区别并不大。总体而言包含三个方面内涵：其一，板式指节奏；其二，板式指节拍；其三，板式指旋律、调式及音乐结构。

综上可见，半个世纪以来，前辈学者对于戏曲板式的定义大都围绕"节奏""节拍""旋律、调式及音乐结构"三个方面展开。而从板式的实际功能、具体作用和各种分类来看，本书认为：现有板式定义中的"节拍"和"旋律、调式及音乐结构"这两个内涵并不能完全成立，并认为板式仅能表示"节奏"。理由如下。

1. "板式"无法完全表现"节拍"概念

黑格尔认为"对于声音漫流的调节，我们称之为'节拍'，拍子只有一个使命——确定一个时间单位作为尺度，作为标准，将原本抽象差异的时间序列，分出鲜明的间断，使之得到某种定性，也使各种个别声音，保持在适度的时间范围"②。童忠良认为"在音乐中，相同时值的强拍与弱拍有规律地循环出现，叫作节拍"，并对"节拍"提出了四个明确的基本概念。③李重光认为"有强有弱的相同的时间片段按照一定的次序循环重复叫作节拍"④。按童氏和李氏对于"节拍"的观点，可以将"节拍"的强弱组合关系，梳理为七种形式，即：①一拍子（1/4和1/8）为每一小节都是强拍；②二拍子为"强→弱"结构；③三拍子为"强→弱→弱"结构；④以二拍子的重复所形成的四拍子、六拍子、八拍子等，其强弱关系为二拍子的重复组合（被重复的强拍为"次强"拍），即"强→弱→次强→弱"结构；⑤以三拍子的重复所形成的六拍子、九拍子等，其强弱关系为三拍子的重复组合（被重复的强拍为"次强"拍），即"强→弱→弱→次强→弱→弱"结构；⑥自由节奏没有具体节拍，也不分强弱；⑦由二拍子和三拍子混合组成的五拍子、七拍子等混合节拍，其强弱关系遵循二拍子和三拍子的强弱特点，如五拍子若由二拍子＋三拍子构成，其强弱关系即为"强

① 齐欢：《京剧传统唱腔各种板式的节奏运用》，载《电影评介》2013年第5期，第103页。

② ［德］弗里德里希·黑格尔：《美学》，寇鹏程译，重庆出版社2016年版，第367页。

③ 童忠良、胡丽玲：《乐理大全》，长江文艺出版社2002年版，第64页。

④ 李重光：《李重光基本乐理600问》，湖南文艺出版社2002年版，第41页。

→弱 + 次强→弱→弱"结构，若该五拍子由三拍子 + 二拍子构成，其强弱关系即为"强→弱→弱 + 次强→弱"结构，依次类推。

这种强弱结构的存在即黑格尔所说的"节拍"的"鲜明的间断"和"某种定性"。但如果将依照这种"间断"和"定性"所形成的节拍，与戏曲音乐中的板式进行对举，就会明显发现其与戏曲中的板式并不完全一致。（见表5-3）

表5-3 节拍与板式对举表

节拍	强弱关系	对举	板式	强弱关系	可行与否	原因
一拍子	单音强拍	→	流水板	单板强音	可行	强弱关系一致
二拍子	强→弱	→	原板	板→眼	可行	强弱关系一致
三拍子	强→弱→弱	→	无	无	不可行	无二眼板
四拍子	强→弱→次强→弱	→	慢板	板→眼→眼→眼	不可行	慢板无次强板
六拍子	强→弱→弱→次强→弱→弱	→	无	无	不可行	无五眼板
八拍子	组合型强弱（有次强拍）	→	赠板	板→眼→眼→眼→板→眼→眼→眼	不可行	强弱不一致赠板无次强拍
自由节奏	无强弱	→	散板	无强弱	可行	强弱关系一致
混合拍子	组合型强弱（有次强拍）	→	无	无	不可行	无混合板式

上表可见，节拍概念中的强弱结构仅"一拍子"、"二拍子"和"自由节奏"可分别对举板式概念中的"流水板"[①]、"原板"和"散板"。而剩下的"节拍"概念中的具体节拍和强弱关系，均无法对举相应"板式"概念中的具体板式，尤其是"强→弱→次强→弱"结构的"四拍子"无法

① "一拍子"仅仅能对举"流水板"中的"无眼流水"（1/4），不能对举"一眼流水"（2/4）。

对举虽为"板→眼→眼→眼"四拍结构但无次强板的"三眼板"。组合型强弱结构的"八拍子"也无法对举"板→眼→眼→眼"+"板→眼→眼→眼"八拍结构的三眼"赠板"。由此可见,节拍仅仅能表现板式概念中的一小部分内容,而无法完全表现。因此,板式现存定义中"也是指音乐的节拍"的表述,值得商榷。

2. 板式无法完全表现"旋律、调式和音乐结构"

如前文所引,罗映辉认为"各种名称的'板',除能标明速度、节拍和表情意义以外,还可以表示它们各自在旋律、结构等方面的多种形式的变化"[①]。齐欢认为"各种名称的'板'不仅能标明速度、节拍和表情,还可以表示各自的旋律、调式和结构等方面的各种变化"[②]。但本书认为,板式并不足以表现"旋律、调式和音乐结构",理由如下。

(1)从"旋律"定义来看

《辞海》释文"旋律亦称曲调。指若干乐音的有组织进行,其中各音的时值和强弱不同形成节奏;各音的高低不同形成旋律线"[③]。《汉语大词典》释文"旋律指经过艺术构思而形成若干乐音的有组织、有节奏的和谐运动"[④]。《外国音乐辞典》释文"旋律是一连串乐音的有组织进行"[⑤]。李重光认为"旋律"是"体现音乐的全部思想或主要思想,用调式关系和节奏节拍关系组合起来的,具有独立的许多音的单声部进行,叫作旋律"[⑥]。高天康认为"按一定音高、时值、调式和音量有机地联结起来的单声部进行称旋律"[⑦]。玛采尔认为"旋律是一个完整的现象,是各个不同方面(要素)的统一。旋律本身包括音高关系(调式关系和旋律线)、时间关系、强弱、音色和表演方法(例如,Legato或Staccato),在适当的情况下,也包含被旋律所暗示的和声关系"[⑧]等。

如上所引,中外辞书和国内外音乐研究者大都从"音"和"乐音连接"的角度来定义"旋律",虽然在有些定义中,兼及到了"节奏"的概念,但在总体大意上,还是从"乐音的有组织进行"而非"节奏"来定义

① 前揭罗映辉《论板腔体戏曲音乐的板式》。

② 前揭齐欢《京剧传统唱腔各种板式的节奏运用》。

③ 李延沛、龚江红:《编辑出版手册》,黑龙江人民出版社1999年版,第652页。

④ 罗竹风:《汉语大词典》第6卷(下),上海辞书出版社2008年版,第1609页。

⑤ 汪启璋、顾连理、吴佩华编译:《外国音乐词典》,上海音乐出版社1988年版,第482页。

⑥ 前揭李重光《李重光基本乐理600问》,第159页。

⑦ 高天康:《音乐词典》,甘肃人民出版社2014年版,第617页。

⑧ [苏]玛采尔:《论旋律》,孙静云译,音乐出版社1958年版,第29页。

"旋律"。因此，前文所引板式能够表明"旋律"的提法，值得商榷。

（2）从"调式"定义来看

《外国音乐辞典》释文"调式"是"音乐创作中所用的一组作为旋律语言素材的乐音"[①]。王沛纶认为"调式"是"一群互相有关联的乐音，依照自然法则，组成各种不同的样式"[②]。斯波索宾认为"调式"是"几个音根据它们彼此之间的关系而联结成一个有主音的体系，这些音的总和就叫作调式"[③]。克瓦本纳·恩凯蒂亚认为"调式"是"一个音阶在歌曲中被排列成的各种格式以及反映音与音相互之间可变功能关系的这种格式，在有关非洲音乐的文献中经常被称为调式"[④]。童忠良认为"调式"是"若干高低不同的乐音，围绕某一有稳定感的中心音，按一定的音程关系组织在一起，成为一个有机的体系，称为调式"[⑤]。李重光认为"调式"是"几个音按照一定关系（高低关系、稳定与不稳定关系等），联结成一个体系，并且以某一音为中心（主音），这个体系，就叫作调式"[⑥]等。

如上所引，虽然中外音乐辞书和理论论著对"调式"有不同的理解和相异的表述，但其大都围绕"以某一个音为主音，组成一个体系"为基础展开论述。其实质还是围绕"乐音的有组织进行"而非"乐音的节奏"来定义"调式"。因此，前文所引板式能够表明"调式"的提法，值得商榷。

（3）从"音乐结构"定义来看

前文所引论著中"音乐结构"的含义太过宽泛，缺乏具体的限定性指向，无法细化到具体内容。从现有论著来看，对于音乐结构的理解多为广义视角。如李吉提认为："音乐结构，属于音乐创作的形式范畴，是乐音的载体……中国传统音乐主要结构类型包括单体结构、变体结构、对比联体结构、循环结构以及混合自由结构等。"[⑦]李晓认为"音乐作品的结构，是音乐运动的规律和组织形式"，并认为包括"体裁的选择、主题的提炼、调式调性的安排、和声的进行及曲式结构的布局"[⑧]等。

① 汪启璋、顾连理、吴佩华编译：《外国音乐词典》，上海音乐出版社1988年版，第497页。

② 王沛纶：《音乐辞典》，文艺书屋印行1962年版，第338页。

③ ［苏］斯波索宾：《音乐基本理论》，汪启璋译，音乐出版社1955年版，第92页。

④ ［加纳］J.H.克瓦本纳·恩凯蒂亚：《非洲音乐》，汤亚汀译，人民音乐出版社1982年版，第136页。

⑤ 晏成佺、童忠良：《基本乐理简明教程》，人民音乐出版社2006年版，第67页。

⑥ 前揭李重光《李重光基本乐理600问》，第89页。

⑦ 李吉提：《中国音乐结构分析概论》，中央音乐学院出版社2004年版，第163页。

⑧ 李晓：《谈钢琴演奏结构感的培养》，载《星海音乐学院学报》1992年第4期，第45页。

如上所引，音乐中的每一个组成部分，都可以拥有或形成自己的独立结构。如乐音结构、节拍结构、调式结构、曲式结构、和声结构、旋律结构等。而"板式"一词，显然并不能涵盖所有的音乐元素，至多只能涵盖与"节奏"相关的部分。因此，前文所引板式能够表明"音乐结构"的提法，也值得商榷。

3. 板式只能表示节奏

本书认为"板式"只能表示节奏。具体而言，板式主要表示节奏中的强拍。如《中国大百科全书》释文："中国古代音乐及民间音乐通常以板、鼓击拍，板用以表示强拍，鼓则用以点击弱拍或次强拍，在古代音乐及民间音乐术语中就把强拍称为板，而把弱拍或次强拍统称为眼，合称板眼。"[1]很明显，该释文主要强调了"板"的"强拍"功能。而《中国音乐词典》对板式的三种解释[2]均表示了"强拍"之意。其一，"戏曲音乐的节拍名称，即各种不同的板眼形式"，其"各种不同的板眼形式"中"板"即为强拍，"眼"即为弱拍。其二，"在板腔体唱腔中，板式是具有一定节拍、节奏、速度、旋律和句法特点的基本强调结构（或称板头）"，其"基本强调结构（或称板头）"中的"强调结构"和"板头"即表示"强拍"之意，而"强调结构"强调的是"板头"，"板头"，即一板之头，也就是一连串节奏中的强拍。其三，"南北曲的每一曲牌中，板的数目和下板的位置（在每句第几字下板）等格式，也称板式，南曲各曲牌都有一定的板数，各句都有一定的下板位置"，"板数"即该曲牌音乐中的强拍数，"下板位置"即该曲牌音乐的强拍位置。

再如吴梅所言"下板处各有一定不可移动之处，谓之板式"[3]中的"不可移动之处"，即"强拍"之处，因为一段音乐旋律是靠多个强拍（也就是"板数"）所串联起来的，"下板处"即为强拍之处，当然是不可移动的，否则该段旋律就无法串联。从板腔体发源的梆子腔来看，梆子腔系的各地方剧种，都是以梆子击节而歌，"梆子击节"之"节"既为强拍，也表示"节乐"的功能。如"梆子击在强拍上叫'碰木头'俗称'红处'，先击梆后起唱叫'闪木头'或'躲梆子'，俗称'黑起'；'黑起红落'就是'弱起强落'或'板后起板上落'"[4]。

① 中国大百科全书编辑部编：《中国大百科全书·戏曲曲艺》，中国大百科全书出版社2002年版，第10页。

② 《中国音乐词典》编辑部编：《中国音乐词典》，人民音乐出版社2016年版，第16页。

③ 吴梅：《顾曲麈谈》，商务印书馆1935年版，第28—80页。

④ 武俊达：《戏曲音乐概论》，文化艺术出版社1999年版，第287页。

由此可见，"梆子"一词由乐器引申为"节奏"的主要依据为"强拍"的连接。而"击梆"演变为"打板"，再到后来演变为"板眼"，以及后世各种板式（原板、慢板、快板、散板等）的出现，其"节奏"的内涵，毫无疑问也都是通过"板"的强拍概念来对这个唱段和乐曲进行"节乐"和"板式"串联的。

综合以上分析，本书认为："板式"只能表示"节奏"，不能表示"节拍"，也不能表示"旋律、调式和音乐结构"。

二、对现有戏曲板式分类的思辨

关于"板式"的分类，目前主要以梆子腔剧种（包括南北线梆子）和皮黄腔（京剧）为对象，兼而关注板腔系的其他地方剧种。

《中国音乐词典》认为曲牌体音乐和板腔体音乐都有各种不同的板式，将板式分为散板（自由节奏，拍号用"廿"表示）、一板三眼（4/4）、一板两眼（3/4）、一板一眼（2/4）、有板无眼（1/4）、赠板（8/4或4/2）等，并认为慢板、原板、二六、快板、流水、散板等各为一种板式，认为二黄的板类有原板、慢板、导板、散板等，认为西皮的板类有原板、慢板、二六、流水、快板、散板等，认为秦腔的板类有慢板、二六、带板、尖板（介板）、起板、滚白等。[①]

《中国大百科全书》将现代戏曲中的板式大体上划分为三眼板、一眼板、流水板、散板四类，进而将三眼板细分为慢板、倍慢板、快三眼，将一眼板细分为原板、二六板，将有板无眼细分为流水板、快板，将散板细分为摇板、散板、导板、滚板等[②]，并认为"板式，一般梆子剧种均分成八种（正板五种：原板、慢板、流水、快流水、紧打慢唱；辅板三种：倒板、散板、滚板）"。[③]进而通过列表将梆子腔系各主要剧种（秦腔、豫剧、晋剧、蒲剧、河北梆子、山东梆子、滇剧丝弦腔、川剧弹戏）的板式归纳为"慢板类、原板类、垛板类、散板类"四大类。[④]

蒋菁通过列表，将戏曲板式详细划分为"可独立组成唱段"的主体板式和"不可独立组成唱段"的附属板式两大类。并将主体板式分为"上

① 《中国音乐词典》编辑部编：《中国音乐词典》，人民音乐出版社2016年版，第16页。

② 中国大百科全书编辑部编：《中国大百科全书·戏曲曲艺》，中国大百科全书出版社2002年版，第10页。

③ 前揭中国大百科全书编辑部编《中国大百科全书·戏曲曲艺》，第14页。

④ 前揭中国大百科全书编辑部编《中国大百科全书·戏曲曲艺》，第15页。

板类"、"散板类"和"混合板类"三个子板类，进而将"上板类"板式界定为原板（一眼板）、慢板（快三眼、中三眼、慢三眼）、慢板（快二眼、慢二眼）、二六板（一眼板）和快板（无眼板）等五类，将"散板类"板式界定为散板和滚板两类，将混合板式界定为"散板＋无眼板"的结合。并将附属板式分为"上板类"、"散板类"和"其他名称的板类"三个子板类，进而将"上板类"板式界定为回龙板（三眼回龙板、一眼回龙板）、垛板（三眼垛板、一眼垛板、无眼垛板）两类，将"散板类"板式界定为导板（自由节奏），将"其他名称的板类"界定为清板（上板清板、散板清板）、哭头（上板哭头、散板哭头）、顶板、碰板等四类[①]。

　　马可认为"慢板、二六板、快板、散板为戏曲唱腔的基本板类"[②]。刘吉典将各种板式称为板类，认为"西皮的唱腔板类和二黄差不多，有原板、慢板、快三眼、散板等"[③]。祝肇年将二黄慢板、快三眼、原板、导板、摇板、散板及西皮二六等视为"板路"。[④]杨予野将板式划分为慢板、原板、二六板、快板、摇板、散板等类型。[⑤]齐欢按照京剧唱腔的节拍规律，将板式划分为整板类、散板类及附属板式类三类。[⑥]王基笑将南线梆子（豫剧）板式划分为慢板类、流水板类、二八板类、飞板类、其他板类等五类。[⑦]杨艳妮、马骥将秦腔分为慢板、二六板、带板、垫板、滚板、二导板等六类。[⑧]张正治将板式分为原板、慢板、快三眼、碰板、二六、快二六、快板、流水、散板、摇板、滚板、导板等十二类。[⑨]武俊达将板式分为原板、慢板、快三眼、二六、流水、快板、散板、摇板、滚板、导板、回龙、垛板等十二类。[⑩]而在某些地方戏曲中将各种板式统称之"板儿"，如靳雷将"拉场戏"中的板眼节奏统称为"板儿"，并将其分为三节板、顶板、流水板、无板无眼板四类。[⑪]张斌将吕剧中的板式一律称为"板

①　蒋菁：《中国戏曲音乐》，人民音乐出版社1995年版，第242—243页。
②　马可：《中国民间音乐讲话》，工人出版社1957年版，第94—105页。
③　刘吉典：《京剧音乐介绍》，音乐出版社1960年版，第91页。
④　祝肇年：《中国戏曲》，作家出版社1962年版，第190页。
⑤　杨予野：《京剧唱腔研究》，春风文艺出版社1990年版，第8—9页。
⑥　齐欢：《京剧传统唱腔各种板式的节奏运用》，载《电影评介》2013年第5期，第103页。
⑦　王基笑：《豫剧唱腔音乐概论》，人民音乐出版社1993年版，第33页。
⑧　杨艳妮：《秦腔音乐板式纵横谈》，载《当代戏剧》2002年第2期，第24页；马骥：《秦腔的声腔与板式》，载《当代戏剧》1985年第2期，第58页。
⑨　张正治：《京剧传统戏皮黄唱腔结构分析》，人民音乐出版社1992年版，第1页。
⑩　武俊达：《京剧唱腔研究》，人民音乐出版社1995年版，第29—97页。
⑪　靳蕾：《蹦蹦音乐》，黑龙江人民出版社1955年版，第3—17页。

种"，即"吕剧的板种和曲牌，都有它的基本规律"①等等。

如上所引，关于板式的分类还有更多的表述，但从上述举例来看，目前业界对于戏曲"板式"类型的划分，尚无统一标准，且划分依据各异。如二六板、二八板等板式的分类，是依据上下对句关系的唱词结构；原板、慢板、快板等板式的分类，是依据具体的演唱速度；一眼板（一板一眼）、三眼板（一板三眼）、无眼板（有板无眼）、散板（无板无眼）等板式的划分，是依据音乐强弱关系的组合形式；摇板（快打慢唱，紧打慢唱）、碰板、截板、底板等板式的划分，是依据演唱时的伴奏方式；顶板、闪板、垛板、回龙等板式的划分，是依据演唱时的腔词关系；等等。

虽然地方剧种中这种约定俗成的、划分依据各异的、名称称谓各不相同的板式分类，并没有妨碍本剧种艺人们对该剧种板式的理解和使用，但对于跨剧种的艺人和跨剧种的研究者们而言，目前繁杂的板式划分和板式名称确实存在诸多不便之处，至少并不能够一目了然。那么，既然同属梆黄系板腔体的地方剧种，它们之间是否存在某种具有相同规律的板式结构？如果有，是否可以统一分类标准？或最大限度的统一分类标准呢？

《中国大百科全书》的"板腔体"释文认为："板式变化体结构形式的形成，是基于民间音乐的变奏手法……当一首简短的曲调被重复用于咏唱多段歌词时，因语言、情感的不同，曲调总会发生或多或少的变化……为使乐思得到尽情发挥，常采用扩板加花、抽眼浓缩、加头扩尾、放慢加快、翻高翻低、移宫犯调等手法，可以用一个片段、一个乐句或一支曲牌为基础来发展曲调。戏曲中的板式变化也是运用这种变奏原理。……这种变奏方法影响了后世戏曲的板式变化体结构形式的形成。"②

《中国音乐词典》的"板腔体"释文认为："板式变化体，以对称的上下句作为唱腔的基本单位，按照一定的变体原则，演变为各种不同的板式……原板是其基本板式，将原板曲调、拍子节奏、速度加以展衍，则成为慢板（包括快三眼）；如加以紧缩，又可称为二六板或流水板，如将这些固定节拍的唱腔处理为自由节拍，又可形成散板。"③

以上两大权威辞书明确地将变奏、扩板、抽眼、加头扩尾、放慢加快、节拍与节奏的变化、节奏形态和速度、展衍、紧缩等表示"速度"的词汇作为"板腔体"变奏手法的关键词。因此，毫无疑问，对于"板式"的分类，

① 张斌：《吕剧音乐研究》，山东人民出版社1963年版，第200页。
② 前揭《中国大百科全书》编辑部编《中国大百科全书·戏曲曲艺》，第11页。
③ 前揭《中国音乐词典》编辑部编《中国音乐词典》，第15页。

首先而且最为重要的是要依据"速度"的原则。

1. "速度变奏"原则下的板式分类

从"速度变奏"的角度来看，"板式"只能分为原板、快板、慢板和散板四类。即，设"原板"为基本速度，加快变奏该速度即为"快板"，减慢变奏该速度即为"慢板"，取消该速度（不设速度）即为散板，如图5-6、表5-4所示。

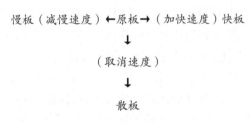

图5-6　速度变奏原理

（1）设"原板"速度为一眼板（2/4）[①]（见图5-7）

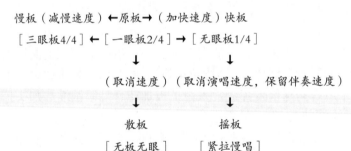

图5-7　"原板"速度为"一眼板"的变奏

（2）原板（一眼板）内部的速度变奏

学理上看，凡是一眼板（2/4）板式都可归类到"原板"之中，包括表示上下对句唱词结构关系的二六板、二八板等。但原板（一眼板）内部也有速度变奏，从慢到快依次可分为"慢二六→中二六→快二六→紧二六"、"慢二八→中二八→快二八→紧二八"等。

（3）快板（无眼板）内部的速度变奏

"快板"即通过速度的加快、紧缩、抽眼等变奏方式，将"原板"的速度加快一倍，而形成的无眼板（1/4），又称无眼流水、紧流水、快流

① 传统板式的速度变奏，都是以倍速为增减单位，即一眼板2/4加速变奏即为无眼板1/4；一眼板2/4减速变奏即为三眼板4/4；传统板式中无二眼板3/4，二眼板为新创作板式。

水等。根据具体唱段的剧情发展需要和人物性格、情绪的表达程度等，在"快板"内部也包含速度的变奏和变化，从慢到快依次为"慢流水→中流水→快流水→紧流水"等。在习惯上，还将伴以锣鼓的"流水"称为"大流水"，未伴以锣鼓的"流水"称为"小流水"等。

（4）慢板（三眼板）内部的速度变奏

"慢板"即通过速度的放慢、扩板、展衍等变奏方式，将"原板"速度变慢一倍所形成的三眼板（4/4）。由于慢板的节奏更为宽广，其抒情性和歌唱性也相应就更强，常作为大段唱词的抒情之用。在"慢板"内部也包含了速度变化，从慢到快依次可分为"赠板（8/4）→慢三眼→中三眼→快三眼→紧三眼"等。

（5）散板（无板无眼）内部的速度变奏

"散板"即通过将"原板"节奏的打散或速度的取消，所形成的无板无眼的音乐结构。散板大体上可分为"散打散唱"的"散板"和"散打散唱杂以流水板"的"滚板"两类。"散板"的使用范围很广，由于节奏自由且速度无限制，其既可用于剧情戏剧性冲突效果的渲染，又可用作人物性格的抒情描述和内心独白等。"滚板"则兼"紧打""紧唱""散打""散唱"等各种唱奏速度的结合，并可加入念白，可为单句式，也可为上下对句式，多以一字追唱一字的形式表现，且句中无过门。常用于表现悲伤或哭诉的内容，俗称"哭板"或"哀子"等。在习惯上，还将伴以锣鼓的"滚板"称为"大滚板"，未伴以锣鼓的"滚板"称为"小滚板"等。

表5-4 "速度变奏类"板式

变奏原理	原板：加快变奏→快板；减慢变奏→慢板；取消速度→散板
设原板为一眼板的变奏	一眼板（2/4）：加快变奏→无眼板（1/4）；减慢变奏→三眼板（4/4）；取消速度→散板；取消演唱速度但保留伴奏速度→摇板
原板的变奏	二六板（2/4）：慢二六→中二六→快二六→紧二六； 二八板（2/4）：慢二八→中二八→快二八→紧二八
快板的变奏	流水板（1/4）：慢流水→中流水→快流水→紧流水
慢板的变奏	慢板（4/4）：赠板（8/4）→慢三眼→中三眼→快三眼→紧三眼
散板的变奏	散板："散打散唱"的"散板"、"散打散唱杂以流水板"的"滚板"

除了两大权威辞书在"板腔体"释文中所首要提到的基于"速度变奏"概念的各类板式之外，戏曲唱段中还有一类不表示"速度变奏"概念的板式。这类板式不但在唱段中对"速度变奏"板式起到了良好的联接作用，而且其自身所具备的各种功能和色彩，也极大地增强和提高了戏曲唱段的丰富性、戏剧性和表现性。由于这一类板式体量较小，且经常出现在"速度变奏"板式的前后，以起到"联合"与"接续"的作用，因此，我们可以将这类板式命名为"功能联接类"板式。

2. "功能联接"原则下的板式分类

从功能联接的角度来看，虽然很多板式都以"板"概称，但并不都是"板"的具体形式，也不是全都具有"板"的实际意义。其大致可分为四类（见表5-5）：

其一，为有板形式（或一眼板、或三眼板）的"回龙板""垛板"等；

其二，为无板形式的"导板"（散板）等；

其三，以"板"命名但实为演唱形式的"清板""哭头""顶板""漏板"等；

其四，以"板"命名但实为伴奏方式的"碰板""垫板""截板""底板"等。

表5-5 "功能联接类"板式

有板形式 **2/4或4/4**	回龙板：独立的下句唱腔结构，不能独立成段，常在导板之后与垛板联合使用，且【二黄】唱段习惯在回龙板之后，进行旋宫转调，形成【反二黄】
	垛板：多为字数相同的词组，常嵌入在"速度变奏类"板式之中演唱，以增强戏剧效果
无板形式	导板：也称（倒板），为唱段正式开始时所演唱的一个独立上句，主要起引导唱段开始的作用，多为散板，不能独立成段。一般为唱家在上场之前的侧幕演唱，唱完导板之后再登场。导板的"引导"功能结束后，随即转入回龙板和"速度变奏类"板式之中
演唱形式	清板：多指无伴奏的清唱形式
	哭头：多为嵌入式哭腔唱句形式，只作为某一板式的附加唱句使用，不能独立成段，依被嵌入唱段的板式结构，可分为有板类和无板类两种形式

续表 5-5

演唱形式	顶板：即板上演唱的形式
	漏板：即眼上演唱的形式
伴奏方式	碰板：起腔前有（多罗. 656̲）或（656̲）伴奏音型的唱段，称为碰板

上述"速度变奏类"与"功能联接类"板式，只列出了两类板式中的主要部分。我国民间地方剧种中的板式形式丰富多样，名称也繁杂各异，无法全部统一归纳，但从学理逻辑和具体戏曲唱段中板式的实际运用来看，将戏曲板式划分为"速度变奏类"板式与"功能联接类"两个大的板类是可行的。其既可分别表现各自板式类别的功能属性，又可为戏曲板式的具体组合（套式）提供清晰明了的结构名称。

三、对现有公认戏曲套式的思辨

套式，即一个完整唱段中不同板式的组合与连接方式。现有公认的戏曲套式为"散→慢→中→快→散"。如《中国大百科全书》对"板式"的释文认为："以各种不同的板式（如三眼板、一眼板、流水板、散板等）的联结和变化，作为构成整场戏或整出戏音乐陈述的基本手段……通常，各种板式的变化组合大体上是按下列顺序进行的，即：散、慢、中、快、散，在具体运用时可以略有变化。它是基于音乐的逻辑性要求，也符合戏剧矛盾起伏的一般规律。"[1]《中国音乐词典》关于"板式"的释文认为："戏曲音乐中，各种板式的组合和连结常有一定的顺序和规律，在板腔体音乐中，如京剧，西皮常为散板——慢板——原板·二六——流水·快板——散板。曲牌体各曲牌的连缀在板式（特指不同的板眼形式）上亦有一定的顺序和规律，如散板——慢板——快板——散板。各种板式组合连结的形式和顺序，是与戏剧情节的发展和人物思想感情的变化密切相关联的。"[2]

本书认为：现有公认的"散→慢→中→快→散"套式，仅为戏曲板式组合和板式连接众多套式中的一种，远不是戏曲板式连接的基本范式和唯一选择，更不可以偏概全，理由如下。

[1] 前揭《中国大百科全书》编辑部编《中国大百科全书·戏曲曲艺》，第11–13页。

[2] 前揭《中国音乐词典》编辑部编《中国音乐词典》，第16页。

1. 从学理上看，套式最少可分为单套套式、联套套式、单套综合套式、联套综合套式四类（见表5-6）

（1）单套套式

如前文所述之"速度变奏类"板式皆可独立完成"齐言对偶句的文学结构和上下句反复咏唱的音乐结构"，其就意味着"速度变奏类"板式皆存在以其独立板式完整陈述唱词的可能，即原板单套、快板单套、慢板单套和散板单套等套式结构。

（2）联套套式

即将四类"速度变奏类"板式之间进行组合（不含"功能联接类"板式）就形成了各种联套套式。如"原板+快板"套式、"慢板+散板"套式、"原板+慢板"套式、"快板+散板"套式等。

（3）单套综合套式

即将四类"速度变奏类"板式分别与"功能连接类"板式连接，就形成了四种"单套综合类"套式。如"原板+功能连接类板式"套式、"快板+功能连接类板式"套式、"慢板+功能连接类板式"套式、"散板+功能连接类板式"套式等。

（4）联套综合套式

即将四类"速度变奏类"板式之间进行组合之后，再加上各类"功能联接类"板式，就形成了联套综合套式。如"原板+快板+功能连接类板式"套式、"慢板+散板+功能联接类板式"套式、"原板+散板+功能联接类板式"套式、"慢板+快板+功能联接类板式"套式等。

表5-6　四类套式结构

单套套式	四类"速度变奏类"板式的独立成套，即"原板单套""快板单套""慢板单套"和"散板单套"套式
联套套式	四类"速度变奏类"板式：原板——快板——慢板——散板之间相互连接构成的套式
单套综合套式	四类"速度变奏类"板式单独与"功能联接类"板式结合所形成的套式。即：原板+"功能联接类"、快板+"功能联接类"、慢板+"功能联接类"、散板+"功能联接类"等套式
联套综合套式	四类"速度变奏类"板式之间任意组合之后，再加上各类"功能联接类"板式，即："原板——快板——慢板——散板"+"功能联接类板式"所构成的各类套式

如上表所示，现有公认的"散→慢→中→快→散"套式，仅仅能表现四类套式中的"联套套式"或"联套综合套式"，并不能表现其他类别的"单套套式"和"单套综合套式"。

2. 从唱段案例上看，套式具有多元性，而非唯一性

《乐记·乐本》载：

> 乐者，音之所由生也；其本在人心之感于物也。是故其哀心感者，其声噍以杀；其乐心感者，其声啴以缓；其喜心感者，其声发以散；其怒心感者，其声粗以厉；其敬心感者，其声直以廉；其爱心感者，其声和以柔：六者非性也，感于物而后动。[①]

由此可见，音乐是随着人物情绪的变化而灵活多变的，不同的情绪变化，所体现的杀、缓、散、厉、廉、柔等音乐速率是不同的，进而在表现这些情绪和速率的板式布局上也应该具有多种方式，并可形成多种套式，而绝非仅有"散→慢→中→快→散"一种套式结构。

如京剧《空城计》孔明先唱【慢板】"我本是卧龙岗散淡的人"[②]，司马懿接唱【原板】+【快板】，孔明再接唱【原板】（二六）+【散板】，构成了"慢→中→快→中→散"的套式。司马懿所唱【原板】+【快板】表现了其多疑、自恃高明的心态和性格；孔明起唱时的【慢板】和接唱时的【原板】（二六）+【散板】则表现了其镇定、潇洒、放松的心态。

如京剧《卧龙吊孝》中孔明唱段"见灵堂不由人珠泪满面"[③]的板式连接依次为【二黄导板】→【回龙】→【反二黄慢板】→【反二黄原板】，构成了"散→中→慢→中"套式。

如京剧《宇宙锋》（第一场）[④]中的唱段结构：赵高（念引"月影满纱窗，梅花照粉墙"）→赵艳荣（念引"杜鹃枝头泣，血泪暗悲啼"）→赵艳荣唱【西皮原板】"老爹爹发恩德将本修上"→秦二世唱【西皮摇板】

① 吉联抗译注，阴法鲁校订：《乐记》，音乐出版社1958年版，第1页。

② 谱例参见《我本是卧龙岗散淡的人》，中国曲谱网http://www.qupu123.com/xiqu/jingju/p58514.html（2018-1-6）。

③ 谱例参见《见灵堂不由人珠泪满面》，中国曲谱网http://www.qupu123.com/xiqu/jingju/p29181.html（2018-1-6）。

④ 谱例参见《宇宙锋》，中国曲谱网http://www.qupu123.com/xiqu/jingju/p216034.html（2018-1-6）。

"适才间观花灯与民同庆"→赵艳荣唱【西皮散板】"老爹爹在朝中官高爵显"→赵艳荣唱【反二黄慢板】"我这里假意儿懒睁杏眼"。该唱段的板式连接依次为【西皮原板】→【西皮摇板】→【西皮散板】→【反二黄慢板】，构成了"中→散→散→慢"的套式。

再如河北梆子《杀庙》[①]中的唱段结构：秦香莲唱【流水板】"听罢言来心好恨"→【散板】"权当买鸟放生"→韩琪唱【中板】（2/4）"妇人讲话你莫高声"。该唱段的板式连接依次为【流水板】→【散板】→【中板】，构成了"快→散→中"的套式。

上举四例中，《空城计》为"慢板"起腔；《卧龙吊孝》为"散板"起腔；《宇宙锋》为"中板"起腔；《杀庙》为"快板"起腔。由此可见，只要特定唱段的剧情发展有需要，或剧中人物性格的表现有需要，慢板、散板、中板、快板等均可作为该套式布局的选择。戏曲音乐的套式具有多元性，而"散→慢→中→快→散"只是"散起"中的套式之一。

3. 从速度逻辑上看，套式种类存在无限的组合可能

板式的主要功能是表现速度，不同板式表现不同速度。一个唱段采用何种速度的板式或采用何种速度板式组合的套式，主要由该唱段的唱词内容所决定。当唱词内容的描写对象为单一人物、单一方面或单一层次时，采用单一速度的板式或单套套式即可准确表达。但当唱词内容的描写对象为多个人物、多个方面或多个层次时，为准确反映和表现不同人物在多个方面和多个层次的情感变化、内心节奏、情绪渲染和起伏层次等，就需要采用不同速度的板式、联套套式或联套综合套式来体现。

如张正治将传统戏曲板式的连接分为"慢→快、慢→快→慢、整→散、散→整、散→整→散、散→散"等六大类型[②]，并将新创作戏曲唱段的板式连接分为"快→慢、快→慢→快、慢→快→慢→快、整→散→整、整→散→整→散、散→整→散→整、散→整→散→整→散"等七大类型，并将这十三类型套式每一类型内部又各划分为若干不同速度的板式连接形式。

那么，到底有多少种戏曲套式呢？本书观点如表5-7所示。

① 天津市河北梆子剧团：《河北梆子唱片选曲》，音乐出版社1958年版，第13页。

② 张正治：《京剧综合板式唱段的结构类型及其套式》，载《戏曲艺术》1991年第3期，第51-53页。

表5-7 戏曲套式数量

单套套式的数量
原板、快板、慢板、散板（4类速度变奏板式） × 慢　中　快　紧（最少4种板式内部变奏） ↓ 最少16种套式组合
综合套式的数量
原板↔快板↔慢板↔散板（24种单套套式类板式） × 慢　中　快　紧（最少4种内部速度变奏） × 导板　回龙板　垛板　清板　顶板　漏板等（最少6种功能连接板式） ↓ 最少超过500种套式组合

由表5-7可知，在逻辑上，单套套式最少有16种，而综合类套式最少都要超过500种。虽然在实际唱段的板式布局之中，不可能全部用到这500种套式，但这500余种套式在理论上、学理上都是合乎逻辑存在的。

综合以上分析，本书认为：不同顺序的板式连接及不同的套式类别，是基于戏剧冲突、情节发展和人物感情变化的需要而被组合起来的，其是"曲调反复变奏音乐结构"的形式，主要目的是为"上下对偶句文学结构"的唱词服务，只要戏曲唱词有需要，套式就存在无限的组合可能。而传统戏剧观中的"散→慢→中→快→散"套式结构，仅为戏曲板式连接众多套式结构中的一种，难以完全展现戏曲声腔板式连接及其套式结构的丰富性，更不是戏曲板式连接的基本范式和唯一选择，不可以偏概全。

第三节　腔式形态："南北线梆子腔"与"粤剧梆子腔"的形态衍生 [①]

　　腔式，戏曲声腔中极其重要的组成部分，是地方剧种之间相互区别并体现本剧种艺术特色的主要参照，更是戏曲声腔中最为生动、活态和最具创造力的基础结构。任何一个唱句都有腔式，任何一个剧种都有其惯用和常用的腔式结构。腔式结构不仅是体现该剧种审美核心的重要标志，也是该剧种区别于其他剧种的明显特征。

　　什么是腔式？简而言之，腔式就是"戏曲声腔中以一句唱词为单位，词曲同步运动形成的基础结构形式，即腔句的结构形式" [②]。不同地域和不同剧种的"词曲同步运动"形态各异，千差万别。最少可分为顶板起腔、漏板起腔结构，词曲同步、词曲分离结构，以"过门"或"休止"分开头逗与腰逗唱词的结构，分开腰逗与尾逗唱词的结构，同时分开头逗、腰逗与尾逗唱词的结构，也有无"过门"和"休止"的从头至尾"一腔到底"的结构，等等。

　　从唱词内部的分逗来看，腔式结构更是一个可无限变化的活态世界。不仅可从板、眼（头眼、中眼）或桄眼（尾眼、或眼的后半拍）开腔，开腔后还可以通过抽眼、加板、扩腔、缩腔、戴帽、叠头、搭腔、垛腰、垛尾……各种创作手法来进行腔式结构的发展和变化。而且还可以在句逗间插入长过门或短过门，来维持或打破唱词与旋律之间的"词曲同步"或"词曲分离"结构。因此，各种创作手法的运用，可以使戏曲音乐的腔式形态呈以万计。

　　从粤剧多曲体声腔结构的四大构成（梆子腔、二黄腔、曲牌腔、粤地说唱腔）来看，一方面四大构成均有自身原本的腔式结构；另一方面，其原本腔式结构在逐渐"粤化"和被粤剧唱腔吸收的过程中，又发生了"粤化"的衍生和改变。因此，分别厘清粤剧声腔四大构成的原生腔式结构及"粤化"后的衍生腔式结构，对于从整体上把握和研究粤剧的声腔形态，都具有重要意义。

　　① 本部分曾节选以《论粤剧梆子腔的腔式衍生》为题，发表于《戏曲艺术》（中国戏曲学院学报）2020年第3期，特此说明。

　　② 刘正维：《20世纪戏曲音乐发展的多视角研究》，中央音乐学院出版社2004年版，第307页。

那么，就梆子腔而言，南北线梆子腔的腔式结构各有什么特点？其在"粤化"过程中发生了哪些演变？粤剧梆子腔又衍生出了哪些新的特点呢？

一、北线梆子腔的腔式结构

梆子腔是一个统一的声腔系统，但有南北二线之分。北线梆子是指"秦岭、蒲州以北和太行山东西两侧的梆子腔，即各路秦腔、各路晋剧、河北梆子属于北线梆子"[1]。从调式结构上看北线梆子具有徵终止结构、男女共腔、花苦音调式三大特点；[2] 从板式结构上看，北线梆子具有独板单套、四板分起联套两大特点；[3] 从腔式结构上看，北线梆子多为"眼起"结构，以"眼起两腔式"为主、"眼起单腔式"为辅，并兼用"眼起综合腔式"等。

1. "眼起两腔式"为主

"眼起两腔式"为北线梆子最为传统的腔式结构，大致可分五类。即三眼板中的头眼起腔、中眼起腔和枵眼起腔（枵眼即三眼板中的尾眼，以及头眼、中眼和尾眼后半拍的起腔），以及一眼板中的眼上起腔和枵眼起腔。在北线梆子的"眼起"中，最为常用的为"中眼起腔"，并根据十字四句逗或七字三句逗的唱词结构与各种过门相组合，以形成不同类型的"两腔式"结构。如：

例5-1：秦腔《玉堂春》选段"叹春萱因年迈退归林下"[4]（见表5-8）。

表5-8 秦腔《玉堂春》选段腔式结构

| ▲ 0 叹春萱 – |0000|00 因 年 |– –|迈 – –|退 – 归. 0 | 0 林 – – –|下 – 00|， |
|---|
| ［头 逗］（漏腰）［腰 逗］ ［三逗］（开尾）［尾 逗］ |

| ▲ 0 代 严|– 亲 – –|领.侍 奉 –| – 000|00 寄 居|– 京 华 –|– – 0 0 |。 |
|---|
| ［头 逗］ ［腰 逗］ （漏尾）［三逗］ ［尾逗］ |

① 前揭刘正维《20世纪戏曲音乐发展的多视角研究》，第377页。

② 观点参考前揭刘正维《20世纪戏曲音乐发展的多视角研究》，第377页；刘建昌《论山西三大梆子音乐的共性与个性》，载《中国音乐》1999年第2期；安波《秦腔音乐》，新文艺出版社1952年版，第10页。

③ 观点参考拙作《粤剧唱腔音乐形态研究》（博士学位论文），中山大学2019年，第135页。

④ 孙茂生：《秦腔唱腔选》，长安书店1962年版，第10—11页。

续表 5-8

▲ 0 今 日 里 – – –｜0 0 好 韶｜– 光 – –｜美 – 春 – ｜ 0 如 – – –｜霞 – 00｜， 　[头　逗]　　（漏腰）　[腰　　逗]　　　[三 逗]（开尾）[尾　　逗]
▲ 0 只 –｜觉 – 得. 0 ｜00 浑 无｜– 寄– –｜满 – 酒 – ｜0　　赏 – –｜花. 0 000 ‖。 　[头　　　逗]　（漏腰）[腰　　逗]　　　[三 逗]（开尾）[尾　　逗]

注：▲表示板，强拍。

上例为秦腔《玉堂春》中的小生唱段"叹春萱因年迈退归林下"。从词格上看，该唱段为3 + 3 + 2 + 2结构的十字四句逗的两对句。虽然四个唱句均以漏板中眼起腔，但形成了不同类型的"眼起两腔式"结构。

从腔式上看，第一对句上句"叹春萱／（过门）／因年迈／退归˅林下"为中眼起腔之后，以过门将头逗和腰逗分开，腰逗唱词以中眼漏板接腔，形成"漏腰"，并用短休止将4字尾逗唱词分开为2 + 2结构的"退归˅林下"。因此，可将该休止符视为具有分开尾逗唱词功能的"开尾"休止符（后文以"˅"代替，专指4字尾逗唱词中的2 + 2开尾结构）。如此一来，该句就可定义为"中眼起漏腰开尾两腔式"结构。下句"代严亲／领侍傣／（过门）／寄居／京华"为中眼起腔之后，以过门将腰逗和尾逗分开，尾逗唱词以中眼漏板接腔，但无分尾，形成了"中眼起漏尾两腔式"结构。

第二对句"今日里／（过门）／好韶光／美春˅如霞"和"只觉得／（过门）／浑无寄／满酒˅赏花"均为中眼起腔之后，以过门分开头逗和腰逗，腰逗均以中眼漏板接腔，形成"漏腰"；后均以小过门将四字尾逗唱词分开为"2 + 2"结构，形成"开尾"；第二对句在腔式形成了与第一对句上句相同的"中眼起漏腰开尾两腔式"结构。

从腔式结构上看，4个唱句依次形成了：中眼起漏腰开尾两腔式→中眼起漏尾两腔式→中眼起漏腰开尾两腔式→中眼起漏腰开尾两腔式的"眼起两腔式"形态。

此外，采用"眼起两腔式"结构的北线梆子唱段还有：秦腔《起解》选段"玉堂春在中途自思自量"[1]（见表5-9），秦腔《赵氏孤儿》选段"忠义人一个个画成图样"[2]（见表5-10）等，如：

[1]　前揭孙茂生《秦腔唱腔选》，第18-25页。
[2]　肖炳：《秦腔音乐唱板浅释》，陕西人民出版社1980年版，第252-254页。

表5-9 秦腔《起解》选段腔式结构

| ▲ 0 玉 堂\|春 –（插句）\| 00 在 中\|- 途 – –\|自 – 思 0\|0 自– –\|量–（插句）\|，
[头 逗] （漏腰）[腰 逗] [三 逗]（开尾）[尾 逗]
▲ 0 思\|想起\|– （插句）\| 0 0 当 年\|事 –\|我 – 好 0\|0 心 伤 –\|。
[头 逗] （漏腰）[腰 逗] [三 逗]（开尾）[尾 逗]
▲ 0 可恨 那 \|– – 00\|00 二 爹\|- 娘 – –\|心 肠 – –\|0 太– –\|狠 –（他 –）\|，
[头 逗] （漏腰）[腰 逗] [三逗] （开尾）[尾 逗]
▲ 0 他 – \|不 该\| 0 0 将 奴\|0 我 – –\|卖 – 与 –\|– 娼– –\|门 – 0 0\|。
[头 逗] （漏腰）[腰 逗] [三 逗] [尾 逗] |

上例为秦腔《起解》中的小旦唱段"玉堂春在中途自思自量"。从词格上看，该唱段为3＋3＋2＋2十字四句逗的两对句结构。从腔式上看，四句唱词均以漏板中眼起腔，均以过门（包括拖腔、插句）隔开头逗与腰逗唱词，腰逗均以漏板起腔，形成"漏腰"，前三句唱词以小过门将四字尾逗唱词分开为"2＋2"结构，形成"开尾"（结束句无分尾）结构。如：

> 第一句：▲玉堂春／（插句）／▲在中途／自思˘自量，
> →中眼起漏腰开尾两腔式
> 第二句：▲思想起／（插句）／▲当年事／我好˘心伤。
> →中眼起漏腰开尾两腔式
> 第三句：▲可恨那／（过门）／▲二爹娘／心肠˘太狠，
> →中眼起漏腰开尾两腔式
> 第四句：▲他不该／（过门）／▲将奴我／卖与／娼门。
> →中眼起漏腰两腔式

从腔式结构看，4个唱句依次形成了：中眼起漏腰开尾两腔式→中眼起漏腰开尾两腔式→中眼起漏腰开尾两腔式→中眼起漏腰两腔式的"眼起两腔式"形态。

表5-10　秦腔《赵氏孤儿》选段腔式结构

▲ 0 忠义 人丨－－（八板丨过门）一个丨－个－－丨画－成 0丨0　　图样 －丨－0001, [头 逗]　　（漏　腰）[腰　逗]　　[三 逗]（开尾）[尾逗]
▲ 0 一笔丨－画－－丨一.滴泪 －丨－. 0 000丨00　好不丨－心伤－丨－－丨。 [头　逗]　　　[腰　逗]　　（漏尾）[三 逗]　[尾逗]
▲ 0 幸－丨喜－得－丨（六板丨过门）今夜丨－晚－－丨风－清－丨－月－－丨亮－－－丨, [头　　逗]　　（漏　　腰）[腰逗]　　[三 逗]　[尾　逗]
▲　可丨－怜把 0 0丨0　众丨－烈丨士－丨一　命丨皆　亡－－丨－0‖。 [头　　逗]（漏腰）[腰　　逗]　　[三 逗]　[尾 逗]

　　上例为秦腔《赵氏孤儿》中的唱段"忠义人一个个画成图样"。从词格上看，该唱段为3＋3＋2＋十字四句逗的两对句结构。

　　从腔式结构上看，4个唱句依次形成了：中眼起漏腰开尾两腔式→中眼起漏尾两腔式→中眼起漏腰两腔式→眼起漏腰两腔式的腔式形态。"眼起两腔式"唱段在北线梆子中俯仰皆拾，不赘例。

　　2. "眼起单腔式"为辅

　　眼起单腔式在北线梆子中虽不为主要腔式结构，但也是事实存在的腔式结构之一。从具体唱段来看，眼起单腔式多用在一眼板（二六）之中，为眼起开腔，后无分头、无漏腰、无分尾、无漏尾、无开尾、一气呵成、一腔到底，也基本不换板的腔式结构。如：

　　例5-2：秦腔《铡美案》选段"班房以内叙家基"[①]（见表5-11）。

表5-11　秦腔《铡美案》选段腔式结构

【二六】▲ 班丨－房丨以　内丨叙　家丨基－丨, [头　　逗] [腰逗] [尾　　逗]
▲ 提丨起你丨父　母丨暗流丨泪－丨。 [头　　逗] [腰逗] [尾　　逗]
▲ 提丨－起丨妻　子丨－－丨面发丨黑－丨, [头　　逗] [腰逗]　　　　[尾　　逗]

① 前揭孙茂生《秦腔唱腔选》，第33-36页。

续表5-11

▲ 那｜时 节｜看 你｜－－｜心 －｜有 －｜愧－｜。 　[头　　　逗]　[腰逗]　　[尾　　　　逗]

上例为秦腔《铡美案》中的花面【二六】唱段"班房以内叙家基"。从词格上看，为长短句结构。从腔式上看，四句唱词均以一眼板（2／4）的漏板眼上起腔，且全句无分头、无漏腰、无分尾、无开尾、无衬句等，为一腔到底，一气呵成的"眼起单腔式"结构。

此外，采用"眼起单腔式"结构的北线梆子还有：秦腔选段《苏三起解》"崇老伯他言说冤枉能辩"[①]（见表5-12），秦腔《三休樊梨花》选段"十八件各武艺样样皆强"[②]（见表5-13）等。如：

<h3 style="text-align:center">表5-12　秦腔《苏三起解》选段腔式结构</h3>

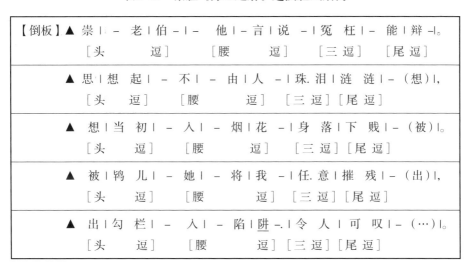

【倒板】▲ 崇｜－ 老｜伯 －｜－ 他｜－ 言｜说 －｜冤 枉｜－ 能｜辩－｜。 　　　[头　　　逗]　　[腰　　逗]　[三 逗]　[尾 逗]
▲ 思｜想 起｜－ 不｜－ 由｜人 －｜珠.泪｜涟 涟｜－（想）｜， 　[头　　　逗]　[腰　　　逗]　[三 逗][尾逗]
▲ 想｜当 初｜－ 入｜－ 烟｜花 －｜身 落｜下 贱｜－（被）｜。 　[头　　　逗]　[腰　　　逗]　[三 逗][尾逗]
▲ 被｜鸨 儿｜－ 她｜－ 将｜我 －｜任.意｜摧 残｜－（出）｜， 　[头　　　逗]　[腰　　　逗]　[三 逗][尾逗]
▲ 出｜勾 栏｜－ 入｜－ 陷｜阱 -.｜令 人｜可 叹｜－（…）｜。 　[头　　　逗]　[腰　　　逗]　[三 逗][尾逗]

上例为秦腔《苏三起解》中的小旦唱段"崇老伯他言说冤枉能辩"。从词格上看，该唱段同为3＋3＋2＋2的十字四句逗结构。从腔式上看，该唱段自【倒板】"崇老伯／他言说／冤枉／能辩"起，即在漏板眼上起腔，且全段唱词均为漏板眼上起腔，且无分头、无漏腰、无分尾、无开尾、无衬句等，也为一腔到底，一气呵成的"眼起单腔式"结构。

① 前揭孙茂生《秦腔唱腔选》，第81-82页。
② 前揭孙茂生《秦腔唱腔选》，第15-17页。

表5-13　秦腔《三休樊梨花》选段腔式结构

谱例	腔式结构
【二六】【倒板】 ▲ 十｜八 件｜－ 各｜武 艺｜样 样｜皆 强｜－ 0 ‖。 　[头　　逗]　　　[腰　　逗] [三逗] [尾逗]	
▲ 那｜一 日｜老 圣｜－ 母｜对 我｜言 －｜讲 －｜， 　[头　逗]　[腰　　逗]　　[三逗]　[尾　逗]	
▲ 他｜命 奴｜－ 下｜－ 山 来 －｜相. 配｜成 双｜－ （闻）｜。 　[头　　逗]　　[腰　　逗]　　　[三逗] [尾逗]	眼起单腔式
▲ 闻｜－ 人｜说 －｜－ 唐｜-将 的 －｜人 才｜－ 俊｜样 －｜， 　[头　逗]　　　　[腰　　　逗]　[三逗]　　[尾逗]	
▲ 二｜兄 长｜－ 领｜－ 大 兵｜－ 与 国｜安 邦｜－ （将）｜。 　[头　　逗]　[腰　　逗]　　[三逗]　[尾逗]	
▲ 将｜身 儿｜打 坐｜在 －｜连 环｜宝 帐｜－ （等）｜， 　[头　　逗]　[腰　　逗]　　[三逗]　[尾逗]	
▲ 等｜－ 爹｜爹 0 0｜0 他｜－ 回 来 －｜细 问｜端 详｜那 一｜呀 哈｜哈 0 0 ‖ 。 　[头逗]（漏腰）[腰　　逗][三逗]　[尾逗]（衬　　句）	眼起漏腰 两腔式

上例为秦腔《三休樊梨花》中的小旦【二六】唱段"十八件各武艺样样皆强"。从词格上看，该唱段为3＋3＋2＋2的眼起十字四句逗结构。从腔式上看，该唱段前六句（含倒板）均为眼上起腔、一气呵成、起腔到底的"眼起单腔式"结构。在结束句"等爹爹／（过门）／他回来／细问／端详"中，用过门将头逗和腰逗分来，腰逗唱词以漏板接腔，形成了"漏腰"，该唱句形成了"眼起漏腰两腔式"结构。需要注意的是，在该唱句的尾逗之后，接唱了一个衬句"那一呀哈哈"，但该衬句在音乐结构上，并没有通过休止符与尾逗分开，而是作为尾逗的延长部分，因此，该衬句并不能独立成为一腔。而该结束句在腔式上仍为"眼起漏腰两腔式"结构。

虽然以上第三例唱段，并不是全唱段都为"眼起单腔式"结构（仅有一句为"眼起漏腰两腔式"），但该唱段中占据绝大比例的"眼起单腔式"的运用，也是比较突出和具有代表性的。

3. 兼用"眼起综合腔式"

综合腔式是北线梆子中常用的腔式结构。当梆子唱段的唱词结构由一

个对句发展到两个对句、三个对句或多个对句的时候，当梆子唱腔由表现单一情绪发展到表现多种情绪及复杂情绪的时候，当梆子唱腔由生、旦独唱发展到生、旦对唱或多脚色对唱的时候，当单一的"单腔式"或"两腔式"已经不能够满足唱词表达和情绪发展需要的时候，"综合腔式"的运用就可以良好地解决这些问题。

从结构上看，综合腔式还是以一句唱词为基本结构，在不同的单句唱词中，根据情节、情绪和故事发展逻辑的需要，综合运用各类"单腔式""两腔式""三腔式"以及带有垛板、衬词、插句等唱词的"多腔式"结构，以构成各种不同组合的综合腔式形态。如：

例5-3：秦腔《卖画》选段"清早间奔大街去卖墨画"[①]（见表5-14）。

表5-14 秦腔《卖画》选段腔式结构

谱例	腔式结构
▲ 0 清早间 –\|（八板过门）\|00 奔 大\|– 街 – –\|去– 卖 0 0\|0 墨 – –\|画 0 000\|， 〔头逗〕 （漏腰）〔腰逗〕 〔三逗〕（开尾）〔尾 逗〕	中眼起漏腰开尾两腔式
▲ 0 白茂\|– 林 0 00\|0 家贫穷\|_ 0 000\|00 苦 渡\|生 涯 – –\|– 0 000\|。 〔头 逗〕（漏腰）〔腰 逗〕 （漏 尾）〔三逗〕〔尾逗〕	中眼起漏腰漏尾三腔式
▲ 0 行–\|步 – 儿–\|– – 00\|00 我 来\|– 至 – –\|大 – 街 0\|0 以 – –\|下 –， 〔头 逗〕 （漏腰） 〔腰 逗〕 〔三逗〕（开尾）〔尾 逗〕	中眼起漏腰开尾两腔式
▲ 0 那–\|边 – 厢 –\|00 转来\|– 了 0 00\|胡 – 府 0\|0 管 – –\|家 0 000‖。 〔头 逗〕（漏腰）〔腰 逗〕（分尾）〔三逗〕（开尾）〔尾 逗〕	中眼起漏腰分尾开尾三腔式

上例为秦腔《卖画》中的老生唱段"清早间奔大街去卖墨画"。从词格上看，该唱段为3 + 3 + 2 + 2的眼起十字四句逗的两对句结构。

从腔式上看，该唱段为"两腔式"和"三腔式"的交替使用的综合腔式形态。第一对句上句"清早间／（过门）／奔大街／去卖˘墨画"以中眼起腔，后以过门隔开头逗与腰逗，腰逗唱词以中眼接腔，形成"漏尾"；再用小过门将四字尾逗唱词分开为"2 + 2"结构，形成"开尾"，

① 前揭肖炳《秦腔音乐唱板浅释》，第249–252页。

该句为"中眼起漏腰开尾两腔式"结构。

下句"白茂林／（过门）／家贫穷／（过门）／苦渡／生涯"则为三腔式结构，在中眼起腔之后，由两组过门分别将头逗和腰逗，以及腰逗和尾逗分开；且隔开后的腰逗和尾逗，分别在头眼和中眼上接腔，形成了"漏腰"和"漏尾"的唱腔。全句形成了头逗中眼起腔，腰逗头眼接腔，尾逗中眼收腔的"中眼起漏腰漏尾三腔式"结构。

第二对句上句"行步儿／（过门）／我来至／大街ˇ以下"以中眼起腔，后以过门隔开头逗与腰逗，腰逗唱词以中眼接腔，形成"漏腰"；再用小过门将四字尾逗唱词分开为"2＋2"结构，形成"开尾"，该句为"中眼起漏腰开尾两腔式"结构。

下句"那边厢／（过门）／转来了／（过门）／胡府ˇ管家"虽同为三腔式，但第一组过门在分开了头逗和腰逗之后，腰逗唱词以中眼接腔，形成"漏腰"；第二组过门分开了腰逗和尾逗之后，尾逗唱词以顶板接腔，形成"分尾"；且在4字尾逗唱词"胡府ˇ管家"中用短休止将其分开为2＋2结构，形成"开尾"。因此，该句就形成了"中眼起漏腰分尾开尾三腔式"结构。

从该唱段腔式结构上看，4个唱句在中眼起腔的基础上，依次形成了：中眼起漏腰开尾两腔式→中眼起漏腰漏尾三腔式→中眼起漏腰开尾两腔式→中眼起漏腰分尾开尾三腔式的综合腔式形态。

此外，采用"眼起综合腔式"结构的北线梆子还有：秦腔《辕门斩子》选段"见太娘跪倒地魂飞天外"[①]（见表5-15），秦腔《周仁回府》选段"这半晌把人的肝胆裂碎"[②]（见表5-16）等，如：

表5-15　秦腔《辕门斩子》选段腔式结构

谱例	腔式结构
【苦音垫板】 见太娘————跪倒地————（衬词句）魂飞　天————外。 ［头逗］　　　［腰逗］　　　　　　　　［三逗］［尾　逗］	散起单腔式
▲ 0吓 的I-儿－－I战 惊惊 -I-0 000 I 00　忙跪　I-尘埃-I-－（你的）I, 　［头　逗］　　　［腰逗］　（漏　尾）　［三逗］［尾逗］	中眼起漏尾两腔式

① 前揭肖炳《秦腔音乐唱板浅释》，第259–267页。

② 前揭肖炳《秦腔音乐唱板浅释》，第274–276页。

续表5-15

谱例	腔式结构
▲ 0你的儿－－－｜（八板｜过门）怎 敢｜－ 当－－｜老－娘0｜0 下－－｜拜－（娘）｜。 〔头逗〕　（漏　腰）〔腰 逗〕〔三逗〕（分尾）〔尾 逗〕	中眼起漏腰开尾两腔式
▲ 0娘 －开－了－｜0 0　天地｜－恩　0 0　｜儿－才 敢｜－起－－｜来－00｜， 〔头　逗〕（漏腰）〔腰 逗〕（分尾）〔三 逗〕〔尾 逗〕	中眼起漏腰分尾三腔式
【二六板】 ▲ 打｜一 仗｜－ 败｜回营 ｜ 立惹 ｜ 祸｜灾0｜， 〔头　逗〕〔腰 逗〕〔三逗〕〔尾 逗〕	
▲ 我｜－ 的｜娘｜－ 听｜－－｜言 ｜ 肝胆 ｜－气｜坏0｜。 〔头　逗〕〔腰　逗〕〔三逗〕〔尾逗〕	眼起单腔式
▲ 将｜儿父｜－ 推｜当门 ｜ 要斩 ｜头｜来0｜， 〔头　逗〕〔腰 逗〕〔三逗〕〔尾逗〕	
▲ 你｜的 儿｜听－｜－言｜三 魂 ｜ 不｜在 ｜－｜－0｜。 〔头 逗〕〔腰　逗〕〔三逗〕〔尾逗〕	

　　上例为秦腔《辕门斩子》中的唱段"见太娘跪倒地魂飞天外"。从节选的【苦音垫板】和【二六板】两部分选段来看，在词格上均为3 + 3 + 2 + 2的十字四句逗结构。从腔式结构上看，8个唱句依次形成了：散起单腔式→中眼起漏尾两腔式→中眼起漏腰开尾两腔式→中眼起漏腰分尾三腔式→眼起单腔式（四个唱句）的综合腔式形态。

<center>表5-16　秦腔《周仁回府》选段腔式结构</center>

谱例	腔式结构
▲ 0 这.半晌－－0｜00 把人｜－的　－00 ｜ 肝胆.－ 00｜0 裂碎 －｜－.0000｜， 〔头 逗〕（漏腰）〔腰 逗〕（分尾）〔三逗〕（开尾）〔尾逗〕	中眼起漏腰分尾开尾三腔式
▲ 0 莫奈｜－何－－｜且 －换上 －｜－.0 000｜00　和　颜｜－悦色 －｜－－（多）｜。 〔头 逗〕〔腰 逗〕（漏尾）〔三逗〕〔尾逗〕	中眼起漏尾两腔式

续表 5-16

谱例							腔式结构
▲ 0 多情爱－－－｜00 ［头逗］	好夫｜－妻－－（漏腰）	休.想 ［腰 逗］	00｜0 ［三逗］	再－－（开尾）	会－（不）｜, ［尾 逗］		中眼起漏腰开尾两腔式
▲ 0 不知她－－－｜00 ［头逗］	这－｜（1/4）时｜（漏腰）	候｜－（散）［腰	怎 逗］	样－－应 贼－－‖。 ［三逗］［尾逗］			中眼起漏腰两腔式

上例为秦腔《周仁回府》中的小生唱段"这半晌把人的肝胆裂碎"。从词格上看，该唱段为 3 + 3 + 2 + 2 十字四句逗的两对句结构。从腔式结构上看，4 个唱句均在中眼起腔的基础上，依次形成了：中眼起漏腰分尾开尾三腔式→中眼起漏尾两腔式→中眼起漏腰开尾两腔式→中眼起漏腰两腔式的综合腔式形态。

综合以上分析，本书认为北线梆子的腔式形态如下：

其一，多以眼起开腔。惯用中眼起腔（三眼板）和枵眼起腔（一眼板）。其二，多以眼起两腔式为主。在眼起结构之上，或以休止分开头逗与腰逗，腰逗唱词以漏板眼起接腔，形成"漏腰两腔式"，或以休止分开腰逗与尾逗，腰逗唱词以漏板眼起接腔，形成"漏腰两腔式"（尾逗以漏板接腔）或"分尾两腔式"（尾逗以顶板接腔）。其三，兼用眼起单腔式。其四，兼用眼起三腔式。除去上述中眼起、枵眼起、漏腰、漏尾、分尾等腔式特征以外，三腔式结构还有两个显著的类别，即 4 字尾逗唱词不分开的"眼起漏腰漏尾三腔式"和"眼起漏腰分尾三腔式"，以及 4 字尾逗词分开为"2 + 2"结构的"眼起漏腰漏尾开尾三腔式"和"眼起漏腰分尾开尾三腔式"。其五，兼用眼起综合腔式。即各腔句分别使用各类眼起"单腔式""两腔式"和"三腔式"所形成的唱段综合腔式结构。

二、南线梆子腔的腔式结构

梆子腔具有南北二线之分，南线梆子是指"豫、鲁两省的梆子腔，即豫剧、山东梆子腔属于南线梆子"[①]。从调式结构上看，南线梆子多为"宫音支持下的徵调式结构"[②]；从板式结构上看，南线梆子具有独板单套、三

① 前揭刘正维《20世纪戏曲音乐发展的多视角研究》，第377页。
② 前揭刘正维《20世纪戏曲音乐发展的多视角研究》，第377页。

板分起联套两大特点①；从腔式结构上看，南线梆子不同于北线梆子，其既有"眼起"结构，也有"板起"结构，且多用两腔式、三腔式和综合腔式，少用单腔式。

1. "板、眼双起"两腔式

两腔式为南线梆子的常用腔式，但与北线梆子多为漏板"眼起"两腔式不同，南线梆子的两腔式，不仅有漏板"眼起"结构，同时也有顶板"板起"结构，而且"顶板"和"漏板"常运用在同一唱段之中。如：

例5-4：豫剧《下陈州》选段"十保官"②（见表5-17）。

表5-17　豫剧《下陈州·十保官》选段腔式结构

谱例	腔式结构
▲ 一│保－│官－│ 0　王│－恩│师－│延.龄│丞－│相　－│，	眼起漏腰 两腔式
▲ 二│－保│官－│ 0　南│－清│宫－│八.主│贤－│王　－│。	
▲ 三│保－│官－│ 0　扫│－殿│侯－│呼 延│卜－│将　－│，	
▲ 四│－保│官－│ 0　杨│－招│讨－│干 国│忠－│良　－│。	
▲ 五│保－│官－│ 0　曹│－太│师－│皇 亲│国－│丈　－│，	
▲ 六│－保│官│ 0　寇│－天│宫－│理 政│有－│方　－│。	
▲ 七│保－│官－│ 0　范│－尚│书－│人 人│敬－│仰　－│，	
▲ 八│保－│官－│ 0　吕│－蒙│正－│执 掌│朝－│纲　－│。	
▲ 九│保│官－│ 0　吕│－夷│简－│左 班│丞－│相　－│，	
▲ 十│保－│官－│ 0　文│－彦│博－│变 理│阴－│阳　－│。	
▲ 众│－ 大│臣－│ 0　在│－金│銮－│呈 上│保－│状　－│。	
▲ 保│为－│臣－│ 0　下│－陈│州－│查 案│追－│脏　－│。	
▲ 宋│－ 王│爷－│ 0　恩│－赐│臣－│站 殿│八－│将　－│。	
▲ 三│口│铡－│ 0　一│道 旨│带 出│汴－│梁　－│。	眼起漏腰 两腔式
▲ 哪│－ 一│个－│ 0　不│－遵│法－│克 扣│粮－│饷　－│。	
▲ 准│为－│臣－│ 0　先│－斩│首－│后 奏│君－│王　－│。	
▲ 望│－娘│娘－│ 0　开│－皇│恩－　│将 臣 │赦－│放 －│。	
［头　逗］（漏腰）［腰　　逗］　［三逗］　［尾　逗］	

① 观点参考拙作《粤剧唱腔音乐形态研究》（博士学位论文），中山大学2019年，第152页。

② 赵抱衡：《豫剧经典唱段100首》，安徽文艺出版社2008年版，第14—16页。

续表 5-17

谱例	腔式结构
我 – ｜要 – ｜到 – ｜陈 – ｜州 – ｜地 – ｜0 0｜ 救 – ｜民.的｜灾 – ｜ – – ｜荒 – ‖。 ▲　　　　　▲　　　　　　▲ ［头　　逗］［腰　　逗］（分尾）［三　逗］［尾　　逗］	板起分尾 两腔式

上例为豫剧《下陈州》中包拯的唱段《十保官》。从词格上看，该唱段为3 + 3 + 2 + 2的十字四句逗九对句（18个唱句）结构。

从腔式上看，该唱段为"眼起"两腔式和"板起"两腔式的综合运用。前八个半对句（17个唱句）都是与第一句"一保官／（过门）／王恩师／延龄／丞相"开腔腔式完全一致的，以短休止分开头逗和腰逗，腰逗唱词以漏板眼起接腔，形成"漏腰"的"眼起漏腰两腔式"结构。直至结束句"我要到／陈州地／（过门）／救民的／灾荒"改"漏板眼起起腔"为"顶板板起起腔"；并以短休止分开腰逗和尾逗，且尾逗以板起接腔，形成"分尾"，形成了该唱句"板起分尾两腔式"结构。

从腔式结构来看，该唱段18个唱句中前17个唱句均为"眼起漏腰两腔式"结构，最后一个唱句为"板起分尾两腔式"结构，该唱段为典型的"板、眼双起"两腔式的综合运用。

此外，采用"板、眼双起"两腔式结构的南线梆子还有豫剧《花木兰》选段"刘大哥讲话理太偏"[1]（见表5-18）等。

表5-18　豫剧《花木兰》选段腔式结构

谱例	腔式结构
2/4 ▲ 刘 ｜大 哥｜讲 话 ｜0 0｜0 0｜ 理 ｜ – 太 ｜偏.0 ｜, ［头　　逗］［腰逗］（漏　　尾）［尾　　　逗］	眼起漏尾 两腔式
谁　说 ｜女 子.｜ 0 0｜0 0｜ 享 ｜ – 清 ｜闲.0　0 ｜? 　　▲　　　▲　　　　　　　　　△　▲ ［头逗］［腰逗］（漏　　尾）［尾　　逗］	板起漏尾 两腔式

① 前揭赵抱衡《豫剧经典唱段100首》，第26–27页。

续表 5-18

谱例	腔式结构
<u>男.</u>子　打\|仗　0　\|到边\|关 0\|， ▲　　　　　△　　　　　▲ 〔头　逗〕〔腰　逗〕（分尾）〔尾　　逗〕	板起分尾 两腔式
女.　<u>子</u>\|纺织\|0 0\|0 0\|在\|－家\|园.<u>0　0</u>　\|。 ▲　　▲　　　　　　　　　▲　△ 〔头　逗〕〔腰　逗〕（漏　　　尾）〔尾　　逗〕	板起漏尾 两腔式

注：△表示眼，弱拍。

上例为豫剧《花木兰》中的唱段"刘大哥讲话理太偏"。从词格上看，该唱段为2＋2＋3的七字三句逗两对句结构。从腔式结构上看，4个唱句依次形成了：眼起漏尾两腔式→板起漏尾两腔式→板起分尾两腔式→板起漏尾两腔式的"板、眼双起"综合腔式形态。

从本书行文所分析的100首南线梆子（豫剧）唱段来看，"板、眼双起"两腔式综合运用的案例唱段，较为常见。不赘例。

2."不开尾"的三腔式

南线梆子中也惯用三腔式，但与北线梆子三腔式的不同在于，北线梆子中有"×××／（过门）／×××／（过门）／××�‿××"结构的，将尾逗词分开为2＋2形式的"开尾三腔式"结构。而在南线梆子中，少见"××�‿××"尾逗词分开的"开尾三腔式"结构，而多为"不开尾"的"××××"结构。如：

例5-5：豫剧《玉虎坠》选段"王娟娟跪灵前珠泪落下"[①]（见表5-19）。

表5-19　豫剧《玉虎坠》选段腔式结构

谱例	腔式结构
【三叫头】哭了声我的老爹爹呀！啊——！　叫了声老父亲哪——！ 我的老爹爹——！	

① 前揭赵抱衡《豫剧经典唱段100首》，第31-34页。

续表 5-19

谱例	腔式结构
▲ 0 王 娟 娟 － 0 0 ｜ 0 0 　跪 灵 前 － 0 　0 　　｜珠 － 泪 － ｜ － 落 下 － ｜ － 0 0 0 ｜ [头 逗]（漏腰）[腰逗]（分尾）[三逗]　　　[尾逗]	中眼起漏腰分尾三腔式
▲ 0 止 － ｜ － 不 － 住｜伤 心 泪 － ｜ － － 0 　　0 ｜ 　点 － 点 － ｜ － 如 麻 － ｜。 [头　　　逗][腰逗]　　（分尾）　[三 逗]　[尾逗]	中眼起分尾两腔式
▲ 0 老 － ｜爹 － 爹 － ｜（18板拖腔）｜0 0 在 大｜街 － 0 0｜与 人 算 卦｜（8板拖腔）｜， [头　　　逗]　　　　（漏腰）[腰逗]（分尾）[三逗][尾逗]	中眼起漏腰分尾三腔式
▲ 0 难 － ｜ － 道 － 说｜还 不 知 － ｜0 0 0 0｜谁 － 将 － ｜ － 你 杀 － ｜ － －（在）｜。 [头　　　逗][腰逗]　　（分尾）[三逗]　　[尾逗]	中眼起分尾两腔式
▲ 0 在 灵｜前 － － － ｜ － － 0 0 ｜0 0 哭 得｜我 － 0 0 　　｜咽 － 喉 － ｜ － 暗 哑 － ｜， [头 逗]　　　　（漏腰）　[腰逗]（分尾）[三 逗]　[尾逗]	中眼起漏腰分尾三腔式
▲ 0 是 － ｜何 人｜到 － ｜ － 庵｜中 － ｜（10拍过门）｜0（他来）｜劝 解｜奴 － ｜家 － ‖ [头逗] [腰 　逗]　　　　　　　（漏尾）　　[三逗][尾逗]	中眼起漏尾两腔式

上例为豫剧《玉虎坠》中的唱段"王娟娟跪灵前珠泪落下"，该唱段中的三腔式即为"不开尾"的三腔式结构。从词格上看，全唱段为带散板【三叫头】的十字四句逗三对句结构，【三叫头】之后正文唱段的三个对句的上句：

上句一：▲王娟娟 /（过门）/ ▲跪灵前 /（过门）/ 珠泪 / 落下，
上句二：▲老爹爹 /（过门）/ ▲在大街 /（过门）/ 与人 / 算卦，
上句三：▲在灵前 /（过门）/ ▲哭的我 /（过门）/ 咽喉 / 暗哑，

三个对句的上句均为中眼起腔，过门分开头逗和腰逗，腰逗唱词以中眼漏板接腔，形成"漏腰"；再以过门分开腰逗和尾逗，尾逗唱词以顶板接腔，形成"分尾"；但不分开尾逗唱词的"中眼起漏腰分尾三腔式"结构。三个对句的下句：

下句一：▲止不住／伤心泪／（过门）／点点／如麻。

下句二：▲难道说／还不知／（过门）／谁将／你杀。

下句三：▲是何人／到庵中／（过门）／（他来）劝解／奴家。

　　三个对句的下句均为中眼起腔，头逗和腰逗不分开，后均以过门分开腰逗和尾逗，前两句尾逗唱词以顶板接腔，形成"分尾"，构成了"中眼起分尾两腔式"结构。结束句尾逗由于有衬词"他来"，且以漏板接腔，形成了"中眼起漏尾两腔式"结构。

　　从该唱段的腔式结构上看，三个对句的上句，均为无"开尾"（×××˘××）的"中眼起漏腰分尾三腔式"结构。三个对句的下句，前两句为"中眼起分尾两腔式"，结束下句为"中眼起漏尾两腔式"结构。该唱段不但鲜明体现了南线梆子三腔式的"不开尾"特征，而且也是南线梆子综合腔式运用（三腔式＋两腔式）的代表性唱段。

　　3. 兼用"综合腔式"

　　综合腔式在南线梆子中也为常见腔式结构，其与北线梆子相同，也是单腔式、两腔式、三腔式的综合性连接结构，但与北线梆子多为漏板"眼起"结构不同，南线梆子的综合腔式不仅有漏板"眼起"结构，而且还有顶板"板起"结构。如：

　　例5-6：豫剧《洛阳桥》选段"忽听得谯楼上起了更点"[①]（见表5-20）。

<p style="text-align:center">表5-20　豫剧《洛阳桥》选段腔式结构</p>

谱例	腔式结构
【小栽板】 忽 听 得 谯 楼 上－起 了 更－点－－－－｜ ［头逗］［腰逗］［尾　　　逗］	散起单腔式
▲ 0我 这里－（衬词插句）｜0 0 用 目｜儿－0 0｜细－把－｜－他 观－｜－－（到）｜ ［头　逗］　　　　　（漏腰）［腰逗］（分尾）［三逗］　［尾逗］	中眼起漏腰分尾三腔式

① 前揭赵抱衡《豫剧经典唱段100首》，第5-6页。

续表 5-20

谱例	腔式结构
▲ 0到今\|日－－－\|－－00\|00 我.才把－0 0 \| 愁 眉 开 展\|－－－－\| ［头 逗］　　　　（漏腰）［腰逗］（分尾）［三逗］［尾逗］	中眼起漏腰分尾三腔式
▲ 他\|那里\|沉－\|－沉\|睡－\|00\|00\|0我\|怎好\|－交\|－－言－\| ［头 逗］［腰　　　逗］（漏 尾）［三 逗］［尾逗］	眼起漏尾两腔式

上例为豫剧《洛阳桥》中叶含嫣的唱段"忽听得谯楼上起了更点"。从词格上看，该唱段为3＋3＋2＋2十字四句逗的两对句结构。

从腔式上看，该唱段为含有单腔式、两腔式、三腔式结构的综合腔式形态。该唱段以【小栽板】起板开腔，第一对句上句"忽听得／谯楼上／起了／更点"虽为散板结构，但行腔过程中并无休止，为一腔到底，一气呵成的"散起单腔式"结构。下句"我这里／（过门）／用目儿／（过门）／细把／他观"和第二对句上句"到今日／（过门）／我才把／（过门）／愁眉／开展"均以中眼起腔，以过门分开头逗和腰逗，腰逗唱词以中眼接腔，形成"漏腰"；后再以过门分开腰逗和尾逗，尾逗唱词以顶板接腔，形成"分尾"；且尾逗唱词无"开尾"的"中眼起漏腰分尾三腔式"结构。结束句"他那里／沉沉睡／（过门）／我怎好／交言"改三眼板（4／4）为一眼板（2／4），并以漏板眼起开腔，后以过门分开腰逗和尾逗，尾逗唱词以漏板眼起接腔，形成"漏尾"，该句为"眼起漏尾两腔式"结构。

从该唱段的腔式结构上看，四个唱句依次形成了：散起单腔式→中眼起漏腰分尾三腔式→中眼起漏腰分尾三腔式→眼起漏尾两腔式的综合腔式形态。

此外，采用"综合腔式"结构的南线梆子还有：豫剧《白莲花》选段"下山来与韩郎休戚与共"[①]（见表5-21）、《必正与妙常》选段"秋江河下水悠悠"[②]（见表5-22）等。

① 前揭赵抱衡《豫剧经典唱段100首》，第100-101页。
② 前揭赵抱衡《豫剧经典唱段100首》，第76-78页。

表5-21　豫剧《白莲花》选段腔式结构

谱例	腔式结构
2/4　下 山I来 –I与 韩I郎I– –I（8板过门）I休 戚 与I共 –I（6拍拖腔）， 　　　［头 逗］［腰 逗］　　（分 尾）［三逗］［尾逗］	板起分尾 两腔式
▲男 砍 樵I女 纺 –织I– –I0 0I0 同I度 一I生 0 0I。 　　　　［头 逗］［腰 逗］　　（漏尾）［三逗］［尾逗］	栳眼起漏 尾两腔式
▲韩I家 湾I胜.似 那I– 天 仙 美I景 –I， 　　　　［头 逗］［腰 逗］　　［三逗］［尾 逗］	眼起单 腔式
夫.妻I情 –I–.0I0 0I▲夫 妻I情I胜百 倍I– –I苦心 –修I行 –I（6拍拖腔）I。 ［头 逗］　　（垛 头）［腰 逗］［三逗］［尾逗］	（带垛头） 板起两 腔式

上例为豫剧《白莲花》中白凤莲的唱段"下山来与韩郎休戚与共"。从词格上看，该唱段为3 + 3 + 2 + 2十字四句逗的两对句结构。从该唱段的腔式结构上看，四个唱句依次形成了：板起分尾两腔式→栳眼起漏尾两腔式→眼起单腔式→（带垛头）板起两腔式的综合腔式形态。

表5-22　豫剧《必正与妙常》选段腔式结构

谱例	腔式结构
【慢板】 ▲0秋 –I江 –（12拍拖腔 + 8拍过门）河 –I下 –.0 0 0I水 悠 悠 –I（8拍拖腔）， 　　［头 逗］　　　（漏 腰）［腰逗］（分尾）［尾 逗］	中眼起 漏腰分 尾三 腔式
▲0飘 –I–0萍 – –I落 –叶 –I0 0 0 0I有 – – –I– 谁 收 –I– – – –I。 　　［头 逗］　　［腰逗］（分尾）［尾　　逗］	中眼起 分尾两 腔式
▲0下 –I第 –（4拍拖腔 + 8拍过门）无 –I颜 –.0 0 0I回 – – –I– 故 – –I里 –0 0I， 　　［头 逗］　　　（漏 腰）［腰逗］（分尾）［尾　　逗］	中眼起 漏腰分 尾三 腔式

续表 5-22

谱例	腔式结构
▲ 0 不–l知–（8拍拖腔+12拍过门）何–l处 –.0 00l 可–––l–藏羞–l（8拍拖腔）‖。 〔头逗〕　　　　　　（漏　腰）〔腰逗〕（分尾）〔尾 逗〕	中眼起漏腰分尾三腔式
【流水板】 ▲ 久 l– 别 l 姑 母 l 少 问 l候 –l, 〔头逗〕　　　〔腰逗〕　〔尾　　逗〕	眼起单腔式
今 日 –l下 第 l––l0 0 l 去 l相 –l投 0 0 l。 〔头逗〕　〔腰逗〕　（漏 尾）〔尾　　逗〕	板起漏尾两腔式
▲ 借 l– 居 l读 –l书 –l消 长 l 昼 –l––l––l–0 l 〔头逗〕〔腰 逗〕　〔尾　　逗〕	栲眼起单腔式
▲ 来 l–科 l再 –l––l去 –l（6拍休止）l把 –l名 –l求 –l（10拍拖腔）‖。 〔头 逗〕〔腰 逗〕　（分 尾）〔尾　　逗〕	栲眼起分尾两腔式

　　上例为豫剧《必正与妙常》中潘必正的唱段"秋江河下水悠悠"。从词格上看，该唱段为2＋2＋3七字三句逗的四对句结构，共分为【慢板】和【流水板】两个部分。从腔式上看，该唱段为南线梆子综合腔式结构的典型代表。从【慢板】部分来看，4个唱句依次形成了带拖腔的中眼起漏腰分尾三腔式→中眼起分尾两腔式→带拖腔的中眼起漏腰分尾三腔式→带拖腔的中眼起漏腰分尾三腔式的综合腔式形态。

　　从【流水板】部分来看，两个对句的上句：

　　　　上句一：▲久别／姑母／少问候，
　　　　上句二：▲借居／读书／消长昼。

均为一眼板漏板起腔，且一腔到底、一气呵成的"眼起单腔式"结构。

　　两个对句的下句：

下句一：今日／下第／（过门）／▲去相投，
下句二：▲来科／再去／（过门）／把名求。

下句一为顶板起腔，后以过门分开腰逗和尾逗，尾逗以漏板接腔，形成了"板起漏尾两腔式"结构。下句二为漏板起腔，以过门分开腰逗和尾逗，尾逗以顶板接腔，在尾逗"求"字上进行了10拍拖腔，形成了"带拖腔的眼起分尾两腔式"结构。从【流水板】来看，四个唱句依次形成了：眼起单腔式→板起漏尾两腔式→眼起单腔式→带拖腔的眼起分尾两腔式的综合腔式形态。

综合以上分析，本书认为：南线梆子的腔式形态如下：其一，"漏板眼起"和"顶板板起"开腔均有运用，且常用在同一唱段之中。其二，多以两腔式和综合腔式为主。其三，兼用单腔式，可运用"顶板"和"漏板"两类单腔式。其四，兼用三腔式，但其四字尾逗词极少分开，极少有"开尾"结构。其五，在唱词的腰逗和尾逗处，"漏板眼起"接腔和"顶板板起"接腔均有运用等。

三、粤剧梆子腔式衍生

如前文已述，粤剧是由梆子、二黄、曲牌和粤地说唱所构成的综合性曲体唱腔。粤剧梆子只在粤剧唱段中扮演一部分的"嵌入式"结构，需要和同为"嵌入式"结构的粤剧二黄、粤剧曲牌和粤地说唱等，共同构成一个完整的粤剧唱段。

因此，对作为"嵌入式"结构的粤剧梆子而言，其在腔式结构上，既吸收了以秦腔为代表的北线梆子腔式特点，也吸收了以豫剧为代表的南线梆子腔式特点。同时，又衍生出了具有"粤性"特点的"板、眼双起"与"杩眼起腔"的综合腔式结构。如：

例5-7：粤剧《鸾凤分飞》梆子选段"士气正高昂"[①]（见表5-23）。

表5-23　粤剧《鸾凤分飞》选段腔式结构

谱例	腔式结构
【梆子慢板】　士　气　正　高　昂　0　　0 ｜， 　　　　　　　［头逗］　［尾　　逗］	板起单 腔式

① 黄鹤鸣：《粤剧金曲精选　乐谱对照》第1辑，广西民族出版社2004年版，第24页。

续表 5-23

谱例	腔式结构
缅　怀　0　　　岳家　军 - 0l。 [头　逗]　　　（漏尾）[尾　　逗]	板起漏尾两腔式
▲争 欲\|挥　　戈　0　0平　轺　房 0\|, [头　逗]　[腰　　逗]　（漏尾）[尾　　　逗]	栊眼起漏尾两腔式
▲奈 何\|操 - 柄 _ 0l0.属权 - -\|臣 - _ 0l。 [头　逗]　[腰　逗]　　（漏尾）[尾　　　逗]	栊眼起漏尾两腔式
报　国　叹　无　门　0　0\|, [头　逗]　[尾　　逗]	板起单腔式
思　家　0　0.情　更　甚　0\|。 [头　逗]　（漏尾）[尾　　逗]	板起漏尾两腔式
一　颗　心 儿　0　　两　地　牵（常系）\|, [头　逗]　[腰　逗]（分尾）[尾　　逗]	板起分尾两腔式
▲常 系\|凄 - 凉 0l0 红 - -\| 粉 - ‖。 [头　逗]　[腰　逗]（漏尾）[尾　　　逗]	栊眼起漏尾两腔式

　　上例为粤剧《鸾凤分飞》中的【梆子慢板】唱段"士气正高昂"，从词格上看，该唱段为四个对句，主要由2＋3的五字对句和2＋2＋3的七字对句构成。

　　从腔式上看，第一对句为五字对句，上句"士气／正高昂"以顶板起腔，后无休止、无过门，为一腔到底、一气呵成的"板起单腔式"结构。下句"缅怀／（过门）／岳家军"同为顶板起腔，但以过门分开了头逗和尾逗，尾逗唱词以漏板栊眼接腔，形成"漏尾"，该句为"板起漏尾两腔式"结构。

　　第二对句为七字对句，上句"争欲／挥戈／（过门）／平轺房"为栊眼起腔，后以过门将腰逗和尾逗分开，尾逗唱词以栊眼漏板接腔，形成"漏尾"，该句为"栊眼起漏尾两腔式"结构。下句"奈何／操柄／（过门）／属权臣"也以栊眼起腔，后以过门将腰逗和尾逗分开，且尾逗以另一小节的漏板栊眼接腔，形成"漏尾"，也形成了"栊眼起漏尾两腔式"结构。

　　第三对句为五字对句，从起板上看，该对句为顶板起腔，上句"报国／叹无门"为起腔后无过门、无休止、一腔到底的"板起单腔式"结构。下句"思家／（过门）／情更甚"为以小过门分开头逗和尾逗，尾逗唱词

以桄眼接腔，形成"漏尾"的"板起漏尾两腔式"结构。

第四对句为长短句，上句"一颗／心儿／（过门）／两地牵"为顶板起腔，后以过门将腰逗和尾逗分开，尾逗唱词以顶板接腔，形成"分尾"，该句为"板起分尾两腔式"结构。结束句"常系／凄凉／（过门）／红粉"改顶板起腔为桄眼起腔，并以过门分开腰逗和尾逗，且尾逗唱词以漏板头眼接腔，形成"漏尾"，该句为"桄眼起漏尾两腔式"结构。

从该唱段腔式结构上看，八个唱句依次形成了板起单腔式→板起漏尾两腔式→桄眼起漏尾两腔式→桄眼起漏尾两腔式→板起单腔式→板起漏尾两腔式→板起分尾两腔式→桄眼起漏尾两腔式的"板、眼双起"与"桄眼起腔"的综合腔式形态。

此外，采用"板、眼双起"与"桄眼起腔"综合腔式的粤剧梆子还有：粤剧《魂断蓝桥》选段"花阴月底金石盟"[①]（见表5-24）、《神女会襄王》选段"软玉温香抱满怀"[②]（见表5-25）、《梅花仙》选段"寒夜冷风飘"[③]（见表5-26）等，如：

表5-24 粤剧《魂断蓝桥·定情》选段腔式结构

谱例		腔式结构
【生唱】	▲ 花 阴｜月 底 金 石 盟 0 （0 海 誓）｜ [头逗] [腰 逗] [尾 逗]	桄眼起单腔式
	▲ 海 誓｜山 盟 0 花 月 证 - 0 ｜0 0 0 0 。 [头逗] [腰逗]（漏尾）[尾 逗]	桄眼起漏尾两腔式
	赤 绳. 将 足 系 0 （0 拜 谢）｜， [头 逗] [尾 逗]	板起单腔式
	▲ 拜 谢｜天 - 赐 - 0 ｜0 好 姻 - - ｜缘 - - 0 0 ｜。 [头 逗] [腰 逗]（漏尾）[尾 逗]	桄眼起漏尾两腔式
【旦唱】	对 人 欢 笑 背 人 愁 - （手 抱）｜， [头 逗] [腰 逗] [尾 逗]	板起单腔式
	▲ 手 抱｜琵 琶 0 心 抱 恨 - 0 ｜0 000（恨尽）｜。 [头 逗] [腰逗]（漏尾）[尾 逗]	桄眼起漏尾两腔式

① 黄鹤鸣《粤剧金曲精选 乐谱对照》第4辑，广西民族出版社2004年版，第39-40页。
② 黄鹤鸣《粤剧金曲精选 乐谱对照》第5辑，广西民族出版社2004年版，第39-40页。
③ 前揭黄鹤鸣《粤剧金曲精选 乐谱对照》第5辑，第19-20页。

续表5-24

谱例	腔式结构
▲ �19尽｜夜　夜　笙　　歌　0　　0（弹不尽）｜， 　　［头逗］［腰逗］［尾　　逗］	桄眼起单腔式
▲ 弹　不　尽｜脂　－　啼　0　0｜0　粉－－｜怨0000｜。 　　［头　逗］［腰　逗］（漏尾）［尾　　逗］	桄眼起漏尾两腔式

上例为粤剧《魂断蓝桥·定情》中的【梆子慢板】唱段"花阴月底金石盟"。从词格上看，该唱段可以分为【生唱】和【旦唱】两部分，各由两个对句构成。从该唱段腔式结构上看，八个唱句依次形成了：桄眼起单腔式→桄眼起漏尾两腔式→板起单腔式→桄眼起漏尾两腔式→板起单腔式→桄眼起漏尾两腔式→桄眼起单腔式→桄眼起漏尾两腔式的"板、眼双起"与"桄眼起腔"的综合腔式形态。

表5-25　粤剧《神女会襄王·梦合》选段腔式结构

谱例	腔式结构
【生唱】▲000软玉｜温　香　抱　满　怀　0　（0　交　颈）｜， 　　　　　［头逗］［腰逗］［尾　　逗］	桄眼起单腔式
▲ 交　颈｜鸳　鸯　　0　　甜　如　蜜　－.0｜000 （0　两　番）｜。 　　　　［头逗］［腰逗］（漏尾）［尾　　逗］	桄眼起漏尾两腔式
▲ 两　番｜缠　绵　0　　旖　旎　（0　一　度）｜， 　　［头逗］［腰逗］（漏尾）［尾　　逗］	桄眼起漏尾两腔式
▲ 一　度　｜凤　－　倒　　－　0　｜0　鸾　－－｜颠. 0　0　0　0｜。 　　　［头逗］　　　［腰　逗］　　（漏　尾）［尾　　逗］	桄眼起漏尾两腔式
【旦唱】云.　消　雨　散　万　般　愁　－（只怕）｜， 　　　　［头逗］［腰逗］［尾　　逗］	板起单腔式
▲ 只　怕｜一　夕　欢　娱　0　罹　劫　难　－　0｜00 0｜0｜。 　　　　［头逗］［腰　　逗］（漏尾）［尾　　逗］	桄眼起漏尾两腔式

续表5-25

谱例	腔式结构
巫　山　神　女　惹　情　丝　－（冒　犯）｜， ［头　逗］［腰　逗］　［尾　逗］	板起单腔式
▲　冒　犯｜天－条 0 0｜0 0 招　罪－－｜愆 ‖。 ［头　逗］［腰　逗］（漏　　尾）［尾　　逗］	枵眼起漏尾两腔式

上例为粤剧《神女会襄王·梦合》中的【梆子慢板】唱段"软玉温香抱满怀"。从词格上看，该唱段可分为【生唱】和【旦唱】两部分。从该唱段的腔式结构上看，8个唱句依次形成了：枵眼起单腔式→枵眼起漏尾两腔式→枵眼起漏尾两腔式→枵眼起漏尾两腔式→板起单腔式→枵眼起漏尾两腔式→板起单腔式→枵眼起漏尾两腔式的"板、眼双起"与"枵眼起腔"的综合腔式形态。

表5-26　粤剧《梅花仙》选段腔式结构

谱例	腔式结构
【生唱】寒　夜　冷　风.　飘　0　　0　｜， 　　　　　［头　逗］　［尾　　逗］	板起单腔式
飘　来　　0　不　速　客－0｜0 0 0 0（到底）。 ［头　逗］（漏尾）［尾　　逗］	板起漏尾两腔式
▲　到　底｜是　鬼　呀　是　人 ？　0（令我）｜， 　　　［头　逗］［腰　　逗］［尾　　逗］	枵眼起单腔式
▲　令　我｜疑－真 0 0｜0　疑－－幻. 0 0 0 0（奴非）。 　　　［头　逗］［腰　逗］（漏尾）［尾　逗］	枵眼起漏尾两腔式
【旦唱】▲　奴　非｜天　外　　0　神　狐　－0（更非）｜， 　　　　　［头　逗］［腰　逗］（漏尾）［尾逗］	枵眼起漏尾两腔式
▲　更　非｜阴　间　　0　鬼　魅－0｜0 0 0 0（只为）｜， 　　　［头　逗］［腰　逗］（漏尾）［尾逗］	枵眼起漏尾两腔式

续表5-26

谱例	腔式结构
▲只 为｜身 罹 <u>劫 祸 0</u>，<u>0（才有）</u>｜ ［头 逗］［腰 逗］［尾 逗］	桄眼起单腔式
▲才 有｜骚－扰－<u>0</u>｜0 尊－－｜颜－－<u>0</u>0｜。 ［头 逗］［腰 逗］（漏尾）［尾 逗］	桄眼起漏尾两腔式
【生唱】（二） <u>眼 底 俏 娇 娃 0</u> 0｜， ［头 逗］ ［尾 逗］	板起单腔式
<u>圆 姿 0 堪替月</u>－0｜0000（想不到）｜ ［头 逗］（漏尾）［尾 逗］	板起漏尾两腔式
▲想 不 到｜客 馆 <u>荒 凉 0</u> 0（竟有此）｜， ［头 逗］ ［腰 逗］ ［尾 逗］	桄眼起单腔式
▲竟 有 此｜佳－<u>人 0 0</u>｜0 访－－｜探 0 0 0‖。 ［头 逗］［腰 逗］（漏 尾）［尾 逗］	桄眼起漏尾两腔式

上例为粤剧《梅花仙》中的【梆子慢板】唱段"寒夜冷风飘"，从词格上看，该唱段可以分为【生唱】【旦唱】【生唱】（二）三个部分，每个部分均由两个对句构成。从该唱段的腔式结构上看，生旦交替演唱的三个唱段的12个唱句依次形成了：板起单腔式→板起漏尾两腔式→桄眼起单腔式→桄眼起漏尾两腔式→桄眼起漏尾两腔式→桄眼起漏尾两腔式→桄眼起单腔式→桄眼起漏尾两腔式→板起单腔式→板起漏尾两腔式→桄眼起单腔式→桄眼起漏尾两腔式的"板、眼双起"与"桄眼起腔"的综合性腔式形态。

综合以上分析，本书认为：粤剧梆子的腔式形态具有以下特征：其一，从唱词结构上看，粤剧梆子吸收了南北线梆子的对句结构形式，但不拘泥于南北线梆子常用之2＋2＋3唱词结构的七字对句，或3＋3＋2＋2唱词结构的十字对句。粤剧梆子的唱词可为2＋3结构的五字对句，可为2＋2＋2结构的六字对句，也可为长短对句。其二，从起板开腔上看，粤剧梆子吸收了南北线梆子"眼起开腔"起板形式，但同时又将南北线梆子三眼板

常用的"中眼起腔"衍化为粤剧梆子三眼板常用的"栘眼起腔"形式。其三，从唱句分逗上看，七字句以内的粤剧梆子较多使用单腔式和两腔式，较少使用三腔式。其四，从综合腔式上看，粤剧梆子综合腔式主要以各类"眼起"和"板起"的单腔式和两腔式为主，较少使用三腔式，且少插句、少衬词句，也较少换板。

第四节　曲牌传承："移植—变体—吸收—坚守"的文化承递[①]

从曲牌发生学来看，声乐曲牌早于器乐曲牌。一方面，当器乐逐步发展成熟为可独立演奏的表演形式时，器乐曲牌才开始具有独立属性。但在传统的文人、民间、宗教及宫廷音乐活动中，器乐曲牌虽也独立演奏和独立发展，但更多是作为声乐曲牌的伴奏或间奏的同体方式出现。在长期唱伴同体的音乐实践活动之中，器乐曲牌被吸收、被借鉴、被融合的情况开始出现，并渐而形成了具有某种固定形态的唱腔曲牌而被传承。

另一方面，由于地方剧种之间，属地剧种与当地民间小调、说唱、曲艺等艺术形式之间，或属地剧种与异质音乐（非戏曲音乐）之间也会因为某种机缘而发生唱腔上的互文或互乐。属地剧种或采纳、借鉴、融合外地剧种曲牌进入本剧种，或同化本地民间说唱音乐进入本剧种，或吸纳异质音乐（非戏曲音乐）进入本剧种，再逐渐发展成为新的唱腔曲牌的情况也较为常见。

如此一来，传承传统的文人、民间、宗教和宫廷音乐曲牌，以及通过各种途径发展新的曲牌，就使得戏曲唱腔在历时性传承与共时性发展过程中具有了更多的丰富性、互融性和多样性。这一点，在粤剧唱腔曲牌中尤为明显。

一、传承：从传统文人、民间、宗教、宫廷音乐曲牌到粤剧唱腔曲牌

从粤剧唱腔曲牌的传承来看，主要指对历史上各朝各代的文人、民

① 本节曾以《论粤剧唱腔曲牌的传承与发展》为题，发表于《文化遗产》2019年第6期，特此说明。

间、宗教和宫廷音乐曲牌的传承。结合本书行文所参看的200首粤剧选段中的251支曲牌与550个唱段（下称"550个唱段"）[①]来看，分述如下：

1. 对传统文人曲牌的传承

明代王骥德《曲律·论调名第三》有载："曲之调名，今俗曰'牌名'，始于汉之【朱鹭】【石流】【艾如张】【巫山高】，梁、陈之【折杨柳】【梅花落】【鸡鸣高树巅】【玉树后庭花】等篇。"[②]由此可见，最晚从汉代开始便有了"牌名"一说。

而本书认为曲牌的出现应该可以追溯到先秦三代时期。如南宋洪迈《容斋随笔》之《乡饮酒礼》有载"笙入堂下，磬南北面立。乐奏《南陔》《白华》《华黍》。乃间歌《鱼丽》，笙《由庚》；歌《南有嘉鱼》，笙《崇丘》；歌《南山有台》，笙《由仪》；乃合乐，《周南·关雎》《葛覃》《卷耳》《召南·鹊巢》《采蘋》《采蘩》"[③]。

由此可见，《诗经》所记录的《南陔》、《白华》、《华黍》和《由庚》、《崇丘》、《由仪》分别为当时的器奏曲牌和笙奏曲牌。而从"乃间歌《鱼丽》……歌《南有嘉鱼》……歌《南山有台》"也不难看出，《鱼丽》《南有嘉鱼》《南山有台》等即为当时的声乐曲牌。以《诗经》为标志，传统唱腔曲牌从先秦三代开始萌芽和产生，后经唐、宋、元、明各代的发展，最后集大成于乾隆十一年（1746）成书的《新定九宫大成南北词宫谱》（下文简称《九宫大成》）。

据冯光钰先生考证，《九宫大成》中的4466支曲牌中文人音乐曲牌至少有"【浪淘沙】【玉芙蓉】【傍妆台】【哭皇天】【节节高】【步步娇】【得胜令】【一枝花】【月儿高】"[④]等9支。但这9支曲牌在本书行文参看的550个唱段中并未发现。550个唱段中出现了【满江红】【醉太平】【水仙子】【浣纱溪】【昭君怨】等由文人辑录的曲牌，且可作为粤剧唱腔对"传统文人音乐曲牌"传承的代表，其有【满江红】1支（《西厢记》）、【醉太平】1支（《剑阁闻铃》）、【水仙子】3支[⑤]、【浣纱溪】

① 该550个唱段的版本均选自黄鹤鸣《粤剧金曲精选 乐谱对照》（1—5辑、6—10辑），广西民族出版社2004年、2009年版，特此说明。

② 中国戏曲研究院：《中国古典戏曲论著集成》，中国戏剧出版社1959年版，第57页。

③ 〔南宋〕洪迈：《容斋随笔》，知识出版社2015年版。

④ 冯光钰：《中国曲牌考》，安徽文艺出版社2009年版，第39页。

⑤ 参见黄鹤鸣《粤剧金曲精选 乐谱对照》之《鸾凤分飞》《穆桂英挂帅》《花木兰巡营》等唱段。

4支①、【昭君怨】15支②，共24支。

2. 对传统民间音乐曲牌的传承

传统民间音乐曲牌多指由民歌、山歌、小调、里巷歌谣等演化而来的曲牌，来源广泛，数量庞大，主要以表现农村生产生活、节庆活动、红白喜事和民俗聚会为主。

其既可以用作民间山歌、小调的演唱，也可用作民间吹打的演奏。据冯光钰先生考证，《九宫大成》中收录的传统民间音乐曲牌大抵有"【小放牛】【银纽丝】【补缸调】【叠断桥】【山坡羊】【万年欢】【刮地风】【寄生草】【朝天子】【放风筝】【鲜花调】【抬花轿】【江河水】【莲花落】【哭长城】"③等15支。

从本书行文参看的550个粤剧唱段来看，上述15支民间音乐曲牌共使用16次，有【山坡羊】1支（《窦娥冤》）、【江河水】7支④、【寄生草】8支⑤。

另一方面，除上述冯氏所考《九宫大成》所载之传统民间音乐曲牌外，粤剧唱段中还存在大量的非《九宫大成》所载之传统民间音乐曲牌，如【剪剪花】【孟姜女】【塞上吟】【下渔舟】【跳花鼓】【小潮调】【鲜花调】【红豆曲】【凤阳花鼓】【采花词】【郁金香】【花间蝶】【采菱曲】【湘东莲】【凤阳歌】【豌豆花开】等数十种，仅【剪剪花】⑥【采花词】⑦就分别运用了4支。

需要说明的是，虽然【采花词】和【剪剪花】在本书行文所参看的550个唱段中各只使用了四次，但采用同类其他民间音乐曲牌的数量较多且总

① 参见黄鹤鸣《粤剧金曲精选　乐谱对照》之《西施》《梦会骊宫》《杏花春雨江南》《魂梦绕山河》等唱段。

② 参见黄鹤鸣《粤剧金曲精选　乐谱对照》之《锦江诗侣》、《再折长亭柳》、《东坡渡海》、《王昭君》（3支）、《梦会骊宫》、《洞庭送别》、《重台别》、《悲歌广陵散》、《刁蛮公主·洞房受气》、《无限河山泪》、《卖花》、《碧海狂僧》、《昭君投崖》等唱段。

③ 冯光钰：《中国曲牌考》，安徽文艺出版社2009年版，第39页。

④ 参见黄鹤鸣《粤剧金曲精选　乐谱对照》之《魂断蓝桥·梦会》、《梅花仙》（2支）、《潇湘万缕情》、《悲歌广陵散》、《秋月琵琶》、《梦会梅花洞》等唱段。

⑤ 参见黄鹤鸣《粤剧金曲精选　乐谱对照》之《花田错会》、《苎萝访艳》、《啼笑姻缘》、《魂断蓝桥》、《杨贵妃》（2支）、《柳永》、《惆怅沈园春》等唱段。

⑥ 【剪剪花】4支：参见黄鹤鸣《粤剧金曲精选　乐谱对照》之《夜半歌声》《穆桂英挂帅》《牡丹亭·游园惊梦》《摇红烛化佛前灯》等唱段。

⑦ 【采花词】4支：参见黄鹤鸣《粤剧金曲精选　乐谱对照》之《桃花依旧笑春风》《西厢记》《难忘紫玉钗》《卖花》等唱段。

量较大，在550个唱段中民间音乐曲牌约占94支（含疑似），不赘例。

　　3. 对传统宗教音乐曲牌的传承

　　传统宗教音乐曲牌主要指佛教音乐和道教音乐中的曲牌。从本书行文参看的550个粤剧唱段来看，对传统宗教音乐曲牌的运用极少，仅有与佛教相关的曲牌5支，有【戒定真香】1支（《禅房怀旧侣》）、【皈依佛】1支（《幻觉离恨天》）、【三宝佛】1支（《梅花仙》）、【醉菩提】1支（《杨二舍化缘》）、【空门恨】1支（《杨二舍化缘》）。

　　其一，佛教音乐【戒定真香】与粤剧唱腔中的【戒定真香】。佛教音乐【戒定真香】属于佛教赞呗"八大赞"中的一首，于法事中拈香时唱，曲调为"挂金锁"。即"唐开成四年（公元839年），日本僧人圆仁在中国山东赤山院听到当时在中国的新罗僧人按'唐音'演唱'戒香定香解脱香'的记载，可见《戒定真香》在唐即已流传。从音乐上分析，赞类音乐先由'维那'[1]举腔领唱，然后众僧合之。举腔之初，有腔无板。而一般赞呗之后，常接一固定段落'南无香云盖菩萨摩诃萨'，反复三遍，以为结束。结构与唐代大曲由'散序'，至慢板，最后以快板、'破'为结束的曲式相同，可视为唐乐遗绪"[2]。

　　此香赞目前仍在汉传佛教寺院中流行，多作为晚课的第一首赞呗，亦用于"瑜伽焰口施食仪"及"水陆仪规"等法事中。从【戒定真香】的唱词（《地藏菩萨圣诞祝仪（一）》）"戒定真香焚起冲天上弟子虔诚燕在金炉上顷刻纷纭即遍满十方昔日耶输免难消灾障南无香云盖菩萨摩诃摩诃萨南无香云盖菩萨摩诃摩诃萨南无香云盖菩萨摩诃摩诃萨"[3]来看，该唱段为"4+5+4+5+4+5+4+5"的八句36字词格，后接三句重复的"南无香云盖菩萨摩诃摩诃萨"，且为七声徵调式结构。[4]根据田青先生考证，佛教"赞体歌词有六句、八句之分。六句的称为'六句赞'，由六句二十九字构成"[5]。

　　从粤剧《禅房怀旧侣》中的【戒定真香】唱词"袈裟已披入寺来，长在佛门锁心缰，真不向俗世回，樱花情爱从今不可再。阿弥陀佛"[6]来看，该唱段为"7+7+6+9"的四句29字词格，后接四字念白"阿弥陀佛"，在调式结构上为七声徵调式结构。

①　维那：僧职。位于上座、寺主之下，主掌僧众威仪进退纲纪，在庙堂唱念时领唱。

②　田青：《中国宗教音乐》，宗教文化出版社1997年版，第14页。

③　《佛教念诵集》（地藏菩萨圣诞），现藏北京八大处灵光寺佛经法物流通处，第195页。

④　田青：《中国宗教音乐》，宗教文化出版社1997年版，第17–19页。

⑤　田青：《中国宗教音乐》，宗教文化出版社1997年版，第14页。

⑥　黄鹤鸣：《粤剧金曲精选　乐谱对照》第3辑，广西民族出版社2004年版，第87页。

如此看来，粤剧《禅房怀旧侣》中四句29字词格的【戒定真香】，更加接近于佛教【戒定真香】"六句二十九字构成"的六句赞。但也发生了两点变化：由六句变为了四句；由尾部三次重复念诵，变为了一次念白。大抵两者曲牌之间虽为同宗，但也发生了"大同小异"的演变，属于"同宗又一体"的传承。

其二，佛教音乐【三皈依】与粤剧唱腔中的【皈依佛】。皈依是佛教信徒对信仰佛教的特殊称呼，其内涵为皈依佛、皈依法、皈依僧，又称三皈依，即所谓"依佛为师，凭法为药，依僧为友"①。佛教唱呗中并没有【皈依佛】同名曲牌，最为接近的为【三皈依】曲牌。根据狄其安整理的【三皈依】乐谱来看，其唱词"自皈依佛当愿体解大道发无上心。自皈依法当愿众生深入经藏智慧如海。自皈依僧当愿众生统理大众一切无疑和南圣众"②为分别以皈依佛、皈依法、皈依僧领起的"14字阕+16字阕+20字阕"的50字三阕三句结构，在调式上为五声商调式。

粤剧中的【皈依佛】③为散起（生唱）"鸳鸯瓦冷"，后接（生白）"妹妹！妹妹！林妹妹！"，后接"9+6+5+3+12、9+6、10+9+9+7+9+7"的101字三阕13句结构，在调式上为七声商调式。从内容上来看，粤剧【皈依佛】唱词并无宗教相关内容，更多的是对男女爱恨情愫的表达。虽然在用阕上都为三阕，且在调式结构上都为商调式，但还是很难将两者以同宗关系联系起来。大抵粤剧《幻觉离恨天》中的【皈依佛】只是借用了具有佛教音乐性质的曲牌名称而已，两者之间属于"异宗异体"的传承。

另三支曲牌【三宝佛】【醉菩提】【空门恨】其词格、用阕、唱词内容和音乐调式与【皈依佛】相似，也属于粤剧唱腔对传统宗教曲牌的"异宗另一体"传承，不赘例。

4. 对传统宫廷音乐曲牌的传承

从宫廷音乐来看，汉代设立乐府，设李延年为协律都尉，发展了相和大曲④。唐代设立教坊，不但发展了歌舞大曲，而且使杨玉环的《霓裳羽衣》名闻后世。且《新唐书·礼乐志》有载"玄宗既知音律，又酷爱法

① 萧振士：《中国佛教文化简明辞典》，世界图书出版公司2014年版，第309页。

② 狄其安：《中国汉传佛教常用梵呗》，上海音乐学院出版社2014年版，第125页。

③ 前揭黄鹤鸣《粤剧金曲精选 乐谱对照》第2辑，第30页。

④ 按：相和大曲是中国汉魏时期集歌唱、舞蹈、器乐为一体，综合性的传统音乐形式，在传统音乐发展史中占据至关重要的地位，对后世宫廷和民间大型歌舞音乐的产生和发展有着极大的推动作用和深远的影响力。

曲，选坐部伎子弟三百，教于梨园。声有误者，帝必觉而正之，号皇帝梨园弟子"[1]，以致后世以梨园界、梨园行、梨园弟子来代指戏曲界和戏曲演员。北宋时期，诸宫调、鼓子词等不但接续了南曲、金院本的音乐形式，而且也直接推动了北杂剧的正式形成。即"宋人词调、北宋杂剧音乐、诸宫调、南曲与金院本音乐，为之后的元曲奠定了音乐基础，成为元曲曲牌的主要来源"[2]。

从宋词词牌和曲牌来看，刘正维先生依据《全宋词》[3]（1—5册）中所记词牌名，共整理出1363支词牌。[4]刘正维先生在对宋词、诸宫调、南曲、元曲、高腔、昆曲的曲牌梳理和统计之后认为：

> 宋人词调1632支，传入后世戏曲音乐中的有269支；诸宫调95支，传入后世戏曲音乐中的有42支；南曲229支，传入后世戏曲音乐中的有82支；元曲有198支，传入后世戏曲音乐中的有10支。[5]

从刘正维先生的统计来看，16世纪前的音乐曲牌，对后世戏曲音乐影响最大的依次为宋词（269支）、南曲（82支）、诸宫调（42支）及元曲（10支）。

元代周德清《中原音韵·正语作词起例》中依十二宫调辑录了"乐府共三百三十五章"曲牌335支。明代朱权《太和正音谱》对《中原音韵·正语作词起例》"乐府共三百三十五章"一字不移的引用，并以标明句格正衬，注明四声平仄。

如此来看，两书大都延续前朝同名的乐府曲牌，即宫廷音乐曲牌。刘崇德在其《新定九宫大成南北词宫谱校译》前言中对《九宫大成》所作的统计："共收北曲曲牌597只，乐曲1841首；南曲曲牌1586只，乐曲2774首，共计曲牌2183只，乐曲4615首。北套曲及南北合套222套。"[6]后刘崇德在其《燕乐新说》一书中将前述数字修订为："共收南曲曲牌1534体，乐曲2758只；北曲曲牌629体，乐曲1662只。南北曲牌总数为1983体，只曲总数为4420首。共收北套曲173套，南北合套36套，共为209套，汉乐曲计

① 欧阳修、宋祁：《新唐书》，中华书局1975年版，第473页。

② 刘正维：《戏曲作曲新理念》，西南师范大学出版社2016年版，第4页。

③ 唐圭璋：《全宋词》，中华书局1999年版。

④ 刘正维：《戏曲作曲新理念》，西南师范大学出版社2016年版，第4—10页。

⑤ 前揭刘正维《戏曲作曲新理念》，第38页。

⑥ 刘崇德：《新定九宫大成南北词宫谱校译》，天津古籍出版社1998年版，第4页。

1723首。故此书如按单只乐曲计算，共有6143首。"①吴志武在其博士论文《〈新定九宫大成南北词宫谱〉研究》中认为：

> （《九宫大成》）收南曲曲牌1528体，又一体1233首，南曲总数为2761首；北曲曲牌619体，又一体1086首，北曲总数为1705首；单曲总数为4466首。收北套曲186套，南北合套36套，共计222套，以单曲计共2132首。《九宫大成》按单曲计算总数为6598首。②

综合以上所引，本书认为《九宫大成》中最具有宫廷音乐色彩的曲牌，大抵为继承汉代乐府、唐代教坊以来以宋人2632支词调为基础传入后世戏曲音乐中的269支宋词曲牌，以及经过元代发展，被收录到周德清《中原音韵》和朱权《太和正音谱》中的"乐府共三百三十五章"之中，后再被纳入《九宫大成》中的335支曲牌。如此一来，从"乐府共三百三十五章"与本书行文参看的550个粤剧唱段来看，传统宫廷音乐曲牌在粤剧唱腔中使用的较多。

其一，有同名曲牌33支。使用1支的有【醉太平】（《夜雨闻铃》）、【翠裙腰】（《重开并蒂莲》）、【红绣鞋】（《董小宛》）、【步步娇】（《梦会太湖》）、【上小楼】（《鸳鸯泪洒莫愁湖》）、【柳青娘】（《牡丹亭·游园惊梦》），使用2支的有【骂玉郎】和【沉醉东风】③，使用3支的有【胡笳十八拍】④，使用4支的有【水仙子】（又名【湘妃怨】）⑤，使用8支的有【小桃红】⑥和【寄生草】⑦等。

① 刘崇德：《燕乐新说》，黄山书社2003年版，第334页。

② 吴志武：《〈新定九宫大成南北词宫谱〉研究》（博士学位论文），上海音乐学院2007年，第88页。

③ 【骂玉郎】：参见黄鹤鸣《粤剧金曲精选 乐谱对照》之《再进沈园》《牡丹亭·游园惊梦》；【沉醉东风】：参见粤剧《雨夜忆芳容》《倩女奇缘》等唱段。

④ 参见黄鹤鸣《粤剧金曲精选 乐谱对照》之《秋江哭别》《夜雨闻铃》《情寄桃花扇》等唱段。

⑤ 参见黄鹤鸣《粤剧金曲精选 乐谱对照》之《秋江哭别》《夜雨闻铃》《情寄桃花扇》等唱段。

⑥ 参见黄鹤鸣《粤剧金曲精选 乐谱对照》之《花木兰巡营》《鸾凤分飞》《穆桂英挂帅》《绝唱胡笳十八拍》等唱段。

⑦ 参见黄鹤鸣《粤剧金曲精选 乐谱对照》之《朱弁回朝·送别》、《倚秋千》、《李香君》、《紫钗记·灯街拾翠》、《梅花仙》（下）、《香梦前盟》、《艳曲醉周郎》（2支）等唱段。

　　其二，有曲牌名虽不完全相同，但疑似"同宗"的曲牌有30支。使用1支的有【人月圆】→粤剧曲牌名【花好月圆】（《倚秋千》）、【芙蓉花】→【玉芙蓉】（《秋江冷艳》）、【六国朝】→【俺六国】（《花木兰巡营》）、【怨别离】→【别离词】（《珍妃怨》）、【鹊踏枝】→【渡鹊桥】（《虎将美人未了情》）、【雁儿】→【雁儿落】（《翠娥吊雪》）、【牧羊关】→【仙女牧羊】（《一曲大江东》）、【蟾宫曲】→【蟾宫秋思】（《月下独酌》）、【梅花引】→【梅花腔】（《惆怅沈园春》）、【墙头花】→【粉墙花】（《抗婚月夜逃》），使用2支的有【阳关三叠】→【三叠愁】、【喜春来】→【到春来】①，使用3支的有【四季花】→【四季歌】②，使用4支的有【粉蝶儿】→【花间蝶】③、【六幺遍】又名【柳梢青】→【柳摇金】或【柳青娘】④，使用5支的有【双鸳鸯】→【戏水鸳鸯】或【鸳鸯散】⑤等。

　　综合来看，粤剧唱腔曲牌对于传统文人、民间、宗教和宫廷音乐曲牌的传承，并不是固守的传承，而是具有创新性和粤化性的传承。无论是"完全相同"或"疑似同宗"，粤剧唱腔曲牌在词格、用阕、句法、音乐板式、调式和腔式等方面都发生了较大变化。

二、发展：粤剧唱腔曲牌的移植、变体、吸收与坚守

　　从粤剧唱腔曲牌的发展来看，大抵通过将非粤地传统器乐曲"移植"为唱腔曲牌，将粤地器乐曲"变体"为唱腔曲牌，将外江唱段、流行歌曲、港台电影插曲、欧美电影插曲等"吸收"为唱腔曲牌，将粤剧先贤的音乐创作、音乐作品等"坚守"为唱腔曲牌等四类发展途径。

　　1. 移植：从传统器乐曲（非粤地）到粤剧唱腔曲牌

　　从我国戏曲音乐发展史来看，将器乐曲牌填词并用于演唱的情况很

　　① 【三叠愁】：参见粤剧唱段《梦会骊宫》《雨夜忆芳容》；【到春来】：参见粤剧唱段《梅花仙》（上）、《香梦前盟》等唱段。

　　② 参见黄鹤鸣《粤剧金曲精选　乐谱对照》之《小城春梦》《魂化瑶台夜合花》《小城春梦》等唱段。

　　③ 参见黄鹤鸣《粤剧金曲精选　乐谱对照》之《秦楼凤杳》《再折长亭柳》《别馆盟心》《俏潘安之店遇》等唱段。

　　④ 参见黄鹤鸣《粤剧金曲精选　乐谱对照》之《清照秋吟》《鸳鸯泪洒莫愁湖》《倩女奇缘·夜半琴声》《牡丹亭·游园惊梦》等唱段。

　　⑤ 参见黄鹤鸣《粤剧金曲精选　乐谱对照》之《多情李亚仙》《秋江冷艳》《刁蛮公主·过门受辱》《卖花》《虎将美人未了情》等唱段。

多。这与戏曲音乐创作的"词先曲后"和"曲先词后"两类创作模式密切相关。传统曲牌与词牌关系密切，曲牌创作时多按照已有词牌的平仄、音韵和腔格规律后配宫调以形成唱段，即"先得词后作曲"的"词先曲后"模式。也有对某一既有曲调填入新词，或将原有曲牌的曲调后配新词，而形成"曲同词异"的"先得曲后配词"模式。

因此，将传统器乐曲（非粤地）移植到粤剧唱段中作为唱腔曲牌则比较常见。在移植手法上，是通过"先得曲后配词"的方式形成固定的唱腔曲牌，后运用到不同的粤剧唱段之中。

其一，对传统胡琴曲的移植。对传统胡琴曲艺移植往往只移植该琴曲最为被人熟知的音乐主题部分，即将主题旋律填上唱词而变成粤剧唱腔曲牌。在550支粤剧唱段中，移植于传统胡琴曲的粤剧唱腔曲牌共14支。包括黄海怀所作【江河水】7支[①]、京胡曲牌【夜深沉】3支[②]、刘天华所作二胡曲【烛影摇红】3支[③]、华彦钧所作二胡曲【二泉映月】1支（《梅花葬二乔》）。

其二，对传统琵琶曲的移植。对传统琵琶曲的移植，在移植原曲主题旋律为粤剧声乐唱腔的同时，注重将原曲进行改编，再将改编器乐曲的主旋律，进行填词并运用到粤剧唱段之中。如《春江花月夜》的原曲主旋律被运用到粤剧唱段之中，而由《春江花月夜》改编而来的《浔阳夜月》的主题旋律也有被用来进行填词，也运用到具体的粤剧唱段之中。属于原体→一体→又一体的关系。在550个粤剧唱段中，移植于传统琵琶曲的粤剧唱腔曲牌共19支，包括【春江花月夜】（《浔阳夜月》）8支[④]、【汉宫秋月】8支[⑤]、【妆台秋思】3支[⑥]。

① 参见黄鹤鸣《粤剧金曲精选　乐谱对照》之《魂断蓝桥·梦会》《梅花仙》（上）、《梅花仙》（下）、《潇湘万缕情》、《悲歌广陵散》、《秋月琵琶》、《梦会梅花涧》等唱段。

② 参见黄鹤鸣《粤剧金曲精选　乐谱对照》之《鸳鸯泪洒莫愁湖·倾诉》《春风秋雨又三年》《神女会襄王·梦合》等唱段。

③ 参见黄鹤鸣《粤剧金曲精选　乐谱对照》之《梅花仙》（上）、《杨梅争宠》、《华山初会》等唱段。

④ 参见黄鹤鸣《粤剧金曲精选　乐谱对照》之《蝴蝶夫人·燕侣重逢》《魂断蓝桥·定情》《邂逅水中仙》《倩女奇缘·夜半琴声》《啼笑姻缘·情变》《华山初会》《琵琶行》《紫钗记·剑合钗圆》等唱段。

⑤ 参见黄鹤鸣《粤剧金曲精选　乐谱对照》之《风雨相思》《梦会太湖》《牡丹亭·人鬼恋》《西楼恨》《奴芙传》《无限河山泪》《望江楼饯别》《张学良》等唱段。

⑥ 参见黄鹤鸣《粤剧金曲精选　乐谱对照》之《花田错会》《风流司马俏文君》《望江楼饯别》等唱段。

其三，对传统古琴曲、传统筝曲和提琴曲的移植。对传统古琴曲的移植，多采取将原曲中的主题旋律进行填词的方式用作粤剧唱腔曲牌。除了保持主题旋律的大抵一致，对于原曲的乐段结构、章节、调式等音乐元素也都依粤剧唱段的需要而改变。

对于传统筝曲的移植。因为中国"九大筝派"中的"潮州筝"和"客家筝"都在岭南域内，两大筝派之间不但相互竞争、借鉴和发展，而且共同处在岭南这个大的音乐文化圈之中，与粤剧音乐的交互融合也就具备了更多的地域和文化优势。潮州筝、客家筝与粤剧音乐、粤剧唱腔之间的借鉴、改编和移植也就变得较为常见。

此外，还移植著名提琴曲。如《梁祝》小提琴协奏曲就是被粤剧唱腔接受、改编，并移植成唱腔曲牌的代表性作品之一。在移植中，只对《梁祝》最具代表性的主题旋律进行填词演唱而形成【梁祝】粤剧曲牌。在550个粤剧唱段中，移植于传统古琴曲的粤剧唱腔曲牌共7支，包括【胡笳十八拍】3支①、【悲秋】3支②、【平沙落雁】（亦称【雁儿落】）1支（《翠娥吊雪》），移植于传统筝曲的粤剧唱腔曲牌共17支，包括【昭君怨】15支③、【渔舟唱晚】2支（《巧合仙缘》），移植于小提琴曲【梁祝】1支（《巧合仙缘》）。

总体而言，将传统器乐曲（非粤地）的主题旋律移植到粤剧唱段中作为唱腔曲牌的情况，在粤剧唱腔设计中较为常见，是粤剧唱腔曲牌的主要构成来源之一。

2. 变体：从粤地器乐曲到粤剧唱腔曲牌

粤剧唱段中取材粤地器乐名曲主题旋律，将其后配唱词变体用于粤剧唱段之中，以形成粤剧唱腔同名曲牌的情况比较常见。此类"变体"多集中在器乐合奏曲、粤地琵琶曲、潮州筝曲、客家筝曲、洞箫曲、扬琴曲等粤地器乐名曲之中。

其一，变体于粤地器乐（合奏曲）的粤剧唱腔曲牌。粤地器乐曲，特别是著名的粤地器乐曲大都由初始的某一种乐器演奏，后移植到其他乐器

① 参见黄鹤鸣《粤剧金曲精选　乐谱对照》之《夜雨闻铃》《情寄桃花扇》《秋江哭别》等唱段。

② 参见黄鹤鸣《粤剧金曲精选　乐谱对照》之《梦会梅花洞》（2支）、《灵台夜访》》等唱段。

③ 参见黄鹤鸣《粤剧金曲精选　乐谱对照》之《锦江诗侣》、《再折长亭柳》、《东坡渡海》、《王昭君》（3支）、《梦会骊宫》、《洞庭送别》、《重台别》、《悲歌广陵散》、《刁蛮公主·洞房受气》、《无限河山泪》、《卖花》、《碧海狂僧》、《昭君投崖》等唱段。

上演奏或改编为乐器合奏等。下述曲目也存在独奏、不同乐器独奏、器乐合奏等多种形式，只是更多以合奏的形式出现。在550个粤剧唱段中，变体于粤地器乐（合奏曲）的粤剧唱腔曲牌共33支。包括【双星恨】10支①、【雨打芭蕉】9支②、【走马】5支③、【平湖秋月】5支④以及【赛龙夺锦】【山乡春早】【彩云追月】【荫华山】各1支（《再折长亭柳》《倩女奇缘》《秋月琵琶》《草桥惊梦》）等唱段。

其二，变体于粤地器乐（独奏曲）的粤剧唱腔曲牌。粤地器乐作品虽多被改编以适合不同于初始独奏乐器的其他乐器演奏，但在音乐审美心理和审美习惯上并不是所有移植到其他乐器或改编为合奏形式的"又一体"，都能够代替初始乐器演奏的版本。不同的器乐曲与初始演奏乐器之间具有天生的耦合性和适应性。因此，下述曲目均以其初始独奏乐器为版本。

在550个粤剧唱段中，变体于粤地器乐（独奏曲）的粤剧唱腔曲牌共19支。包括粤地琵琶曲【孔雀开屏】3支⑤、【秋水龙吟】3支⑥、【饿马摇铃】2支（《泪洒莫愁湖》《一代天骄》），粤地筝曲【柳青娘】1支（《牡丹亭·游园惊梦》）、【蕉窗夜雨】1支（《魂断蓝桥·梦会》），粤地洞箫曲【别鹤怨】4支⑦，粤地扬琴曲【连环扣】2支和【寡妇诉冤】3支⑧。

① 参见黄鹤鸣《粤剧金曲精选 乐谱对照》之《鸳鸯泪洒莫愁湖·倾诉》、《琵琶行》、《别恨寄残红》（4支）、《大断桥》、《啼笑姻缘·送别》、《子建会洛神》、《华山初会》等唱段。

② 参见黄鹤鸣《粤剧金曲精选 乐谱对照》之《秦楼凤杳》《苎萝访艳》《香莲夜怨》《魂断蓝桥·定情》《清宫夜语》《花木兰巡营》《李师师》《恨不相逢未嫁时》《啼笑姻缘·送别》等唱段。

③ 参见黄鹤鸣《粤剧金曲精选 乐谱对照》之《蝴蝶夫人·临歧惜别》《风流梦》《桃花依旧笑春风》《刁蛮公主·过门受辱》《倚秋千》等唱段。

④ 参见黄鹤鸣《粤剧金曲精选 乐谱对照》之《鸳鸯泪洒莫愁湖·游园》《夜半歌声》《邂逅水中仙》《珍珠慰寂寥》《刁蛮公主·洞房受气》等唱段。

⑤ 参见黄鹤鸣《粤剧金曲精选 乐谱对照》之《倩女奇缘·财色诱惑》《啼笑姻缘·送别》《咏梅忆旧》等唱段。

⑥ 参见黄鹤鸣《粤剧金曲精选 乐谱对照》之《乱世佳人》《秋月琵琶》《林冲泪洒沧州道》等唱段。

⑦ 参见黄鹤鸣《粤剧金曲精选 乐谱对照》之《貂蝉》《楼台泣别》《青天碧海忆嫦娥》《张学良》等唱段。

⑧ 【连环扣】2支：参见黄鹤鸣《粤剧金曲精选 乐谱对照》之《吟尽楚江秋》《雪夜访珍妃》；【寡妇诉冤】3支：参见黄鹤鸣《粤剧金曲精选 乐谱对照》之《摘缨会》等唱段。

　　将粤地器乐名曲的主题旋律配上唱词，变体用于粤剧唱段之中以形成粤剧唱腔同名曲牌的情况，在粤剧的唱腔设计中较为常见。而且，由于广东音乐与粤剧音乐、粤剧唱腔音乐具有天然的耦合性，粤地器乐曲不仅常用在粤剧唱腔音乐中形成曲牌，而且在粤剧排场转换时的过场音乐、背景音乐中也经常用到。

　　3. 吸收：粤剧唱腔曲牌对外江戏唱段、流行歌曲唱段、电影音乐（插曲）唱段的接纳

　　从粤剧发展史来看，外江戏入粤促进了粤剧多曲体声腔形态的萌芽与形成，外江戏的音乐、声腔、曲牌等也就顺理成章地成了粤剧唱腔曲牌的元素之一。而20世纪20—60年代以来的各种流行歌曲、国内电影插曲、香港粤剧电影插曲以及国外电影插曲等非戏曲性的"异质"音乐等，也是粤剧多曲体声腔曲牌的重要组成部分。

　　其一，吸收于外江戏的粤剧唱腔曲牌。粤剧对外江戏唱腔曲牌的吸收，主要以外江戏中的梆、黄唱腔曲牌和民间小调曲牌为主。在550支粤剧唱段中，吸收于外江戏的粤剧唱腔曲牌共21支。包括京剧【贵妃醉酒】11支[①]，天津曲艺【杨翠喜】8支[②]，【凤阳花鼓】【凤阳歌】各1支（《啼笑姻缘·定情》与《一曲魂销》）。此外，对外江戏声乐曲牌的吸收，还有各类采茶歌、芙蓉调、采花词等，不赘例。

　　其二，吸收于流行歌曲的粤剧唱腔曲牌。粤剧唱腔具有极强的开放性，而对于"异质"音乐（非戏曲音乐）的接纳和吸收则更加体现了粤剧的开放和包容。在550支粤剧唱段中，吸收于流行歌曲的粤剧唱腔曲牌共10支。包括【何日君再来】3支[③]、【明月千里寄相思】3支[④]和【四季相思】【春雨恨来迟】【踏雪寻梅】【卖相思】各1支（《紫凤楼》《神女会襄王·初会》《牡丹亭·人鬼恋》《秦楼凤杳》）。

　　其三，吸收于电影音乐（插曲）的粤剧唱腔曲牌。粤剧唱腔曲牌中

　　①　参见黄鹤鸣《粤剧金曲精选　乐谱对照》之《风流天子》《云房和诗》《牡丹亭·人鬼恋》《月下独酌》《杨贵妃》《梅花仙》《七月七日长生殿》《烽烟遗恨·陈圆圆》《秋月琵琶》《小红低唱》《琴缘叙》等唱段。

　　②　参见黄鹤鸣《粤剧金曲精选　乐谱对照》之《唐宫秋怨》《苎萝访艳》《梦会骊宫》《杨梅争宠》《神女会襄王·梦合》《俏潘安之店遇》《洞天福地》等唱段。

　　③　参见黄鹤鸣《粤剧金曲精选　乐谱对照》之《蝴蝶夫人·燕侣重逢》《秦楼凤杳》《脂痕印泪痕》等唱段。

　　④　参见黄鹤鸣《粤剧金曲精选　乐谱对照》之《别馆盟心》、《梦会太湖》（2支）等唱段。

除了各类传统曲牌、外江戏曲牌、流行歌曲曲牌以外，对于电影音乐（插曲）的吸收和接纳则是粤剧及粤剧唱腔音乐区别于其他地方剧种的最大特点。粤剧唱腔曲牌对电影音乐（插曲）的吸收和接纳情况来看，可以分为三个来源：国内电影、香港粤剧电影、国外电影。

　　在550支粤剧唱段中，吸收于国内电影音乐（插曲）的粤剧唱腔曲牌共10支。包括由1920年梅兰芳导演和主演的戏剧电影《天女散花》中的插曲（梅兰芳唱）改编的曲牌【天女散花】1支，由1937年上演的电影《马路天使》中的插曲（周璇唱）改编的【天涯歌女】1支、【街头月】1支、【四季歌】2支，由1939年张石川导演的电影《七重天》中的插曲（周璇唱）改编的【送君】1支，由1940年上映的戏剧电影《西厢记》中的插曲（周璇唱）改编的【拷红】3支，由1944年上映的电影《红楼梦》中的插曲（周璇唱）改编的【葬花】1支。吸收于香港电影音乐（插曲）的粤剧唱腔曲牌共40支。包括与1938年在香港上映的粤剧电影《陈世美不认妻》中插曲同名的【陈世美不认妻】1支，与1958年在香港上映的粤剧电影《仙女牧羊》中插曲同名的【仙女牧羊】1支，吸收1959年在香港上映的粤剧电影《帝女花》中插曲而作的【秋江别】22支[①]、【雪中燕】8支[②]、【旧苑望帝魂】3支[③]，与1959年在香港上映的粤剧电影《跨凤乘龙》中插曲同名的【跨凤乘龙】2支（《倩女奇缘·财色诱惑》《神女会襄王·初会》），改编自1961年在香港上映的粤剧电影《富贵花开凤凰台》中插曲的【凤凰台】3支[④]。吸收于国外电影音乐（插曲）的粤剧唱腔曲牌共2支。包括与1933年上映的美国电影《疯狂世界》中插曲同名的【疯狂世界】1支，与1940年上映的美国电影《魂断蓝桥》（又译《滑铁卢桥》）中插曲同名的【魂断蓝桥】1支。

　　总体而言，粤剧唱腔音乐中，吸收采纳外江戏声乐曲牌、流行歌曲、国内电影音乐、香港粤剧电影音乐以及欧美电影音乐等成为粤剧唱腔曲牌，既是粤剧唱腔设计的主要手法，也深刻表明了粤剧多曲体声腔音乐的

　　①　参见黄鹤鸣《粤剧金曲精选　乐谱对照》之《李香君》、《鸳鸯泪洒莫愁湖》（3支）、《再折长亭柳》《琵琶行》、《山神庙叹月》、《绿水题红》、《烽烟遗恨·陈圆圆》、《珍珠慰寂寥》、《巫山一段云》、《秋月琵琶》、《杜丽娘写真》、《情寄桃花扇》、《刁斗江风醉柳营》、《楼台泣别》、《卖花》、《秋江哭别》（3支）、《一曲魂销》、《倾国名花》等唱段。

　　②　参见黄鹤鸣《粤剧金曲精选　乐谱对照》之《紫凤楼》《重开并蒂莲》《别馆盟心》《东坡渡海》《重上媚香楼》《绣楼春梦》《香梦前》《越国骊歌》等唱段。

　　③　参见黄鹤鸣《粤剧金曲精选　乐谱对照》之《乱世佳人》《绝情谷底侠侣情》《青天碧海忆嫦娥》等唱段。

　　④　参见黄鹤鸣《粤剧金曲精选　乐谱对照》之《梦觉红楼》《邂逅水中仙》《玉笼飞凤》等唱段。

包容性、开放性和兼容性的特点。

4. 坚守：对粤剧先贤、粤剧名伶所创作音乐作品的坚守和传承

粤剧唱腔曲牌的构成，除去上述三类来源以外，其最大来源为对粤剧先贤、粤剧名伶所创作的音乐作品的坚守和传承。近代粤剧史上集演唱家、作曲家、演奏家、表演家于一身的众多粤剧名伶创作的作品（包括器乐作品和声乐作品）被大量用于粤剧唱腔曲牌之中。

在550支粤剧唱段中，有陈冠卿作品13支，分别为【寒宵吊影】4支[①]、【雪底游魂】3支[②]、【补裘曲】【潇潇斑马鸣】【雨中行】各2支[③]；有林兆鎏作品17支，分别为【雪中燕】8支[④]、【别鹤怨】4支[⑤]、【扑仙令】【跨凤乘龙】各2支[⑥]、【红楼梦断】1支（《幻觉离恨天》）；有何柳堂作品17支，分别为【雨打芭蕉】9支[⑦]、【鸟惊喧】3支[⑧]、【饿马摇铃】【双凤朝阳】各2支[⑨]、【赛龙夺锦】1支（《再折长亭柳》）；有何大傻作品14支，分别为【花间蝶】5支[⑩]、【戏水鸳鸯】4支瑸瑐[⑪]、【孔雀开屏】3

① 参见黄鹤鸣《粤剧金曲精选　乐谱对照》之《东坡渡海》《春风秋雨又三年》《梅亭恨》《草桥惊梦》等唱段。

② 参见黄鹤鸣《粤剧金曲精选　乐谱对照》之《一代天骄》《翠娥吊雪》《越国骊歌》等唱段。

③ 分别参见黄鹤鸣《粤剧金曲精选　乐谱对照》之《晴雯补裘》（2支）、《摘缨会》、《一路春风木兰归》、《貂蝉》、《灵台夜访》等唱段。

④ 参见黄鹤鸣《粤剧金曲精选　乐谱对照》之《紫凤楼》《重开并蒂莲》《别馆盟心》《东坡渡海》《重上媚香楼》《绣楼春梦》《香梦前盟》《越国骊歌》等唱段。

⑤ 参见黄鹤鸣《粤剧金曲精选　乐谱对照》之《貂蝉》《楼台泣别》《青天碧海忆嫦娥》《张学良》等唱段。

⑥ 分别为粤剧《幻觉离恨天》《重上媚香楼》《神女会襄王·初会》《倩女奇缘·财色诱惑》等唱段。

⑦ 参见黄鹤鸣《粤剧金曲精选　乐谱对照》之《秦楼凤杳》《苎萝访艳》《香莲夜怨》《魂断蓝桥·定情》《清宫夜语》《花木兰巡营》《李师师》《恨不相逢未嫁时》《啼笑姻缘·送别》等唱段。

⑧ 参见黄鹤鸣《粤剧金曲精选　乐谱对照》之《春风秋雨又三年》《刁蛮公主·洞房受气》《绝唱胡笳十八拍》等唱段。

⑨ 分别参见黄鹤鸣《粤剧金曲精选　乐谱对照》之《泪洒莫愁湖》、《一代天骄》、《巧合仙缘》（2支）等唱段。

⑩ 参见黄鹤鸣《粤剧金曲精选　乐谱对照》之《秦楼凤杳》《再折长亭柳》《别馆盟心》《俏潘安之店遇》《晴雯补裘》等唱段。

⑪ 参见黄鹤鸣《粤剧金曲精选　乐谱对照》之《多情李亚仙》《秋江冷艳》《刁蛮公主》《卖花》等唱段。

支璘璐①、【步步娇】【鸾凤和鸣】各1支（《梦会太湖》与《试情》）；有梁以忠作品13支，分别为【春风得意】10支②、【落花时节】3支③；有吕文成作品23支，分别为【平湖秋月】5支④、【水龙吟】4支⑤、【渔村夕照】【落花天】【剪春罗】各3支⑥、【银河会】2支（《东坡渡海》《牡丹亭·人鬼恋》）以及【蕉石鸣琴】【青梅竹马】【海棠春】各1支。有崔蔚林的【禅院钟声】10支⑦；有王粤生作品9支，分别为【红烛泪】4支⑧、【妆台秋思】3支⑨以及【楼台会】2支（《风雪夜归人》《云房和诗》）；有黄继谋作品7支，分别为【祭塔腔】5支⑩、【沉醉东风】2支（《倩女奇缘·人鬼结缘》《雨夜忆芳容》）；有邵铁鸿作品【锦城春】4支⑪；有严老烈作品【到春雷】4支⑫。此外，还有何少霞的【白头吟】3支、【下渔舟】1支，冯华的【夜思郎】2支，陈德钜的【悲秋】3支，陈文达的【归

① 参见黄鹤鸣《粤剧金曲精选 乐谱对照》之《倩女奇缘》《啼笑姻缘·送别》《咏梅忆旧》等唱段。

② 参见黄鹤鸣《粤剧金曲精选 乐谱对照》之《风流天子》《别馆盟心》《月下独酌》《琵琶行》《奴芙传》《夜祭飞鸾后》《望江楼饯别》《倾国名花》《华山初会》《草桥惊梦》等唱段。

③ 参见黄鹤鸣《粤剧金曲精选 乐谱对照》之《清照秋吟》《魂梦绕山河》《奴芙传》等唱段。

④ 参见黄鹤鸣《粤剧金曲精选 乐谱对照》之《鸳鸯泪洒莫愁湖》《夜半歌声》《邂逅水中仙》《珍珠慰寂寥》《刁蛮公主·洞房受气》等唱段。

⑤ 参见黄鹤鸣《粤剧金曲精选 乐谱对照》之《抗婚月夜逃》《乱世佳人》《秋月琵琶》《林冲泪洒沧州道》等唱段。

⑥ 分别参见黄鹤鸣《粤剧金曲精选 乐谱对照》之《紫钗记·灯街拾翠》、《神女会襄王·初会》、《巧合仙缘》、《梦会杨贵妃》、《风流司马俏文君》、《昭君投崖》、《草桥惊梦》、《洛水梦会》（2支）等唱段。

⑦ 参见黄鹤鸣《粤剧金曲精选 乐谱对照》之《鸾凤分飞》、《梦会杨贵妃》、《重开并蒂莲》、《雨淋铃》、《还卿一钵无情泪》（2支）、《秋月琵琶》、《夜夜白头吟》、《风雨梅花魂》、《朱弁回朝》等唱段。

⑧ 参见黄鹤鸣《粤剧金曲精选 乐谱对照》之《香莲夜怨》《江上琵琶》《玉笼飞凤》《摇红烛化佛前灯》等唱段。

⑨ 参见黄鹤鸣《粤剧金曲精选 乐谱对照》之《花田错会》《风流司马俏文君》《望江楼饯别》等唱段。

⑩ 参见黄鹤鸣《粤剧金曲精选 乐谱对照》之《董小宛》《鸳鸯泪洒莫愁湖》《梦会太湖》《东坡渡海》《夜祭飞鸾后》等唱段。

⑪ 参见黄鹤鸣《粤剧金曲精选 乐谱对照》之《苎萝访艳》《琵琶行》《桃花依旧笑春风》《昭君投崖》等唱段。

⑫ 参见黄鹤鸣《粤剧金曲精选 乐谱对照》之《牡丹亭·游园惊梦》《梅花仙》《香梦前盟》《倾国名花》等唱段。

时】3支，乔飞的《山乡春早》1支，共计144支。

总体来看，在本书行文所参看的550支粤剧唱段中，共使用传承类曲牌186支、移植类曲牌58支、变体类曲牌52支、吸收类曲牌83支、坚守类曲牌144支，另有未确定来源曲牌27支。（见表5-27）

表5-27　本书行文所参看的550支粤剧唱腔曲牌的分类

类别	来源	数量（支）	总数（支）	占比（%）	总占比（%）
传承类曲牌	传承自"传统文人曲牌"	24	186/86（排除疑似）	4.37	33.82/15.64（排除疑似）
	传承自"民间曲牌"	24（另有疑似70支）		17.1	
	传承自"宗教曲牌"	5		0.9	
	传承自"宫廷曲牌"	33（另有疑似30支）		11.45	
移植类曲牌	移植自"胡琴曲"	14	58	2.55	10.55
	移植自"琵琶曲"	19		3.46	
	移植自"古琴曲"	7		1.27	
	移植自"筝曲、提琴曲"	18		3.27	
变体类曲牌	变体自"粤地器乐合奏曲"	33	52	6	9.45
	变体自"粤地器乐独奏曲"	19		3.45	
吸收类曲牌	吸收自"外江戏曲牌"	21	83	3.82	15.09
	吸收自"流行歌曲"	10		1.82	
	吸收自"国内电影插曲"	10		1.82	
	吸收自"香港粤剧电影插曲"	40		7.27	
	吸收自"国外电影插曲"	2		0.36	
坚守类曲牌	来源自粤剧先贤音乐作品	144	144	26.18	26.18
未明确来源曲牌	未明确来源	27	27	4.91	4.91

　　在粤剧唱腔曲牌的构成中，源自粤剧先贤音乐作品的"坚守类"曲牌是占比最大的来源（占比26.18%）。而对于粤剧先伶、先贤音乐作品的传承与坚守，是粤剧唱腔曲牌保护与传承的重要内容，也是保持粤剧唱腔"粤味"的首要选择。

　　总体而言，粤剧唱腔具有综合性多曲体结构特征，粤剧唱腔曲牌也拥有多元化的来源渠道。其不仅有传承自传统文人、民间、宗教和宫廷音乐的唱腔曲牌，而且通过对非粤地传统器乐音乐的"移植"，对粤地器乐音乐的"变体"，对外江戏音乐、粤地说唱音乐以及异质音乐（电影音乐、流行歌曲、欧美音乐、海外戏剧音乐等）的"吸收"，以及对粤剧先贤音乐创作、音乐作品"坚守"等途径，粤剧唱腔的曲牌结构和数量得到了大量发展。

　　如此一来，在粤剧唱腔中就形成了源头多元、风格各异、情绪多样、兼容并蓄的唱腔曲牌组合。

第六章　粤剧多曲体声腔形态与粤语九声"字—腔"关系①

　　如前第四章所述，粤语（广州话）有阴平、阳平、阴上、阳上、阴去、阳去、阴入、中入和阳入九个调值。在谈论粤剧唱段是否"依字行腔"，或多大程度上"依字行腔"时，需要将粤语（广州话）九声所属各唱词调值，与该唱字上音乐旋律走向相结合，如果该唱字调值与所属音乐旋律的走向一致，即为该唱字"依字行腔"，如果两者的走向不一致，就不为"依字行腔"，或可以将其归纳为"依乐行腔"，即依靠音乐旋律的自身逻辑行腔。

　　鉴于以上推理，拟以语言学家赵元任所著*Cantonese Primer*（《粤语入门》，1947）和粤语语言学家黄锡凌所著《粤音韵汇》（中华书局香港分局，1957）中的粤语（广州话）九声调值划分，并结合香港中文大学人文学科研究所人文电算与人文方法研究室，根据黄锡凌《粤音韵汇》所录《粤音检索电子字典》（含标准粤语发音）为粤语（广州话）九声调值参照，并从粤剧唱段中选择粤剧梆子、粤剧二黄、粤剧南音、粤剧木鱼和粤剧龙舟等不同粤剧曲体的唱段各三支，用以说明粤语（广州话）九声在粤剧唱腔中的"字—腔"形态。

第一节　粤剧梆子唱段的"字—腔"关系

　　案例选择：《神女会襄王·梦合》中的"软玉温香抱满怀"选段、《魂断蓝桥·定情》中的"花阴月底金石盟"选段、《搜书院》中的"步月抒怀"选段等。

　　① 本节内容曾节选以《论粤语九声调值与粤剧创腔逻辑的"字—腔"关系》，发表于《中国非物质文化遗产》2024年第4期，特此说明。

例6-1：粤剧《神女会襄王·梦合》中【梆子慢板】"软玉温香抱满怀"选段，如图6-1、表6-1所示。

粤剧《神女会襄王·梦合》选段

图6-1 粤剧《神女会襄王·梦合》中【梆子慢板】"软玉温香抱满怀"选段谱例

表6-1 粤剧梆子选段"字—腔"调值分析表1

腔字	平仄	字调	调值	音乐走向	旋律线	调值格范
软	阳上	／	2-3	1	—	不符合
玉	阳入	▼	2-0	6	—	符合
温	阴平	—或＼	5-5或5-3	3 2	＼	符合
香	阴平	—或＼	5-5或5-3	3	＼	符合
抱	阳上	／	2-3	1	—	不符合
满	阳上	／	2-3	6 1	／	符合
怀	阳平	＼	2-1	5	—	不符合
交	阴平	—或＼	5-5或5-3	3	—	符合
颈	阴上	／	3-5	2	—	不符合
鸳	阴平	—或＼	5-5或5-3	3	—	符合

续表 6-1

腔字	平仄	字调	调值	音乐走向	旋律线	调值格范
莺	阴平	—或 \	5-5或5-3	3 1	\	符合
甜	阳平	\	2-1	3	—	不符合
如	阳平	\	2-1	5	—	不符合
蜜	阳入	▼	2-0	6 1 2 3 1	∧	不符合
两	阳上	/	2-3	1	—	不符合
番	阴平	—或 \	5-5或5-3	3	—	符合
缠	阳平	\	2-1	3 5 7 6	∧	基本符合
绵	阳平	\	2-1	5 (3)	\	符合
旖	阴上	/	3-5	3 7	\	不符合
旎	阳上	/	2-3	6	—	不符合
一	阴入	▼	5-0	3	—	不符合
度	阳去	—	3-3	7	—	符合
凤	阳去	—	3-3	6 7 6 5 3 5	∧∨	不符合
倒	阴上	/	3-5	5 1 1 2 3	∨	基本符合
鸾	阳平	\	2-1	5 3 5 3 5 2 3 7 6	∨∧	基本符合
颠	阴平	—或 \	5-5或5-3	3 1	\	符合

　　上例为粤剧《神女会襄王·梦合》中的【梆子慢板】选段"软玉温香抱满怀"，为26个唱字，依据赵元任《粤语入门》和黄锡凌《粤音韵汇》中的粤语（广州话）九声调值，该唱段26个唱字中，调值与旋律走向符合（含基本符合）的有14个唱字，占比53.8%；不符合的有12个唱字，占比46.2%。

　　例6-2：粤剧《魂断蓝桥·定情》中【梆子慢板】"花阴月底金石盟"选段，如图6-2、表6-2所示。

图6-2　粤剧《魂断蓝桥·定情》中【梆子慢板】"花阴月底金石盟"谱例

表6-2　粤剧梆子选段"字—腔"调值分析表2

腔字	平仄	字调	调值	音乐走向	旋律线	调值格范
花	阴平	—或 \	5-5或5-3	3	—	符合
阴	阴平	—或 \	5-5或5-3	3	—	符合
月	阳入	▼	2-0	6̣	—	不符合
底	阴上	/	3-5	1 2 3	/	符合
金	阴平	—或 \	5-5或5-3	3̇ 7̇	\	符合
石	阳入	▼	2-0	6̣ 2 7̣ 6̣	∧	不符合
盟	阳平	\	2-1	5̣（3̣）	\	符合
海	阴上	/	3-5	2	—	不符合
誓	阳去	—	2-2	6̣	—	符合
山	阴平	—或 \	5-5或5-3	3̇ 2̇ 1̇	\	符合

续表 6-2

腔字	平仄	字调	调值	音乐走向	旋律线	调值格范
盟	阳平	\	2-1	5（2）	/	不符合
花	阴平	—或 \	5-5或5-3	2 7	\	符合
月	阳去	—	2-2	6	—	符合
证	阴去	—	3-3	1 5 3 2 3 3 1	∧∧	不符合
赤	下阴入	▼	4-2	1 2 3 2 1 7 6	∧	不符合
绳	阳平	\	2-1	5 3 5	∨	基本符合
将	阴平	—或 \	5-5或5-3	3	—	符合
足	阴平	—或 \	5-5或5-3	3 2 7	\	符合
系	阳去	—	2-2	6（3 5）	—（/）	符合
拜	阴去	—	3-3	1	—	符合
谢	阳去	—	?-?	6		符合
天	阴平	—或 \	5-5或5-3	3 1 3 2 1 7 6 5 6 3 5	\\\	基本符合
赐	阴去	—	3-3	1 6 1 6 1 2 3	\∨	不符合
好	阴上	/	3-5	5	—	不符合
姻	阴平	—或 \	5-5或5-3	5 0 4 3 2 1 0 5 3 2 1 2 3 2 1 7 6	\∧	基本符合
缘	阳平	\	2-1	5 3 5 0 1 3 2 3 1	\∨\	基本符合

上例为粤剧《魂断蓝桥·定情》中的【梆子慢板】选段"花阴月底金石盟"，也为26个唱字，依据赵元任《粤语入门》和黄锡凌《粤音韵汇》中的粤语（广州话）九声调值，该唱段26个唱字中，调值与旋律走向符合（含基本符合）的有18个唱字，占比69.2%；不符合的有8个唱字，占比30.8%。

例6-3：粤剧《搜书院》中【梆子中板】《步月抒怀》选段，如图6-3、表6-3所示。

粤剧《搜书院》选段

图6-3 粤剧《搜书院》中【梆子中板】"步月抒怀"选段谱例

表6-3 粤剧梆子选段"字—腔"调值分析表3

腔字	平仄	字调	调值	音乐走向	旋律线	调值格范
吏	阳去	—	2-2	6 1	/	不符合
恶	阴去	—	3-3	1	—	符合
官	阴平	—或﹨	5-5或5-3	5	—	符合
贪	阴平	—或﹨	5-5或5-3	3（1 2 3）	—	符合
真	阴平	—或﹨	5-5或5-3	5 3	﹨	符合
堪	阴平	—或﹨	5-5或5-3	5 1 3	∨	基本符合
叹	阴去	—	3-3	2	—	符合
刑	阳平	﹨	2-1	3（3）	—	不符合
清	阴平	—或﹨	5-5或5-3	2 1		符合

续表 6-3

腔字	平仄	字调	调值	音乐走向	旋律线	调值格范
政	阴去	—	3-3	7 6 1	∨	不符合
简	阴上	/	3-5	2（6）	—	不符合
再	阴去	—	3-3	7（7）	—	符合
见	阴去	—	3-3	7 6	\	不符合
难	阳平	\	2-1	5 2 1	∧	基本符合
附	阳去	—	2-2	6	—	符合
势	阴去	—	3-3	6	—	符合
趋	阴平	—或\	5-5或5-3	3 7 6	\	符合
炎	阳平	\	2-1	5（3）	\	符合
吾	阳平	\	2-1	3 5	/	不符合
不	阴入	▼	5-0	3 1 3	∨	不符合
惯	阴去	—	3-3	2	—	符合
卑	阴平	—或\	5-5或5-3	3-	—	符合
躬	阴平	—或\	5-5或5-3	3	—	符合
屈	阴平	—或\	5-5或5-3	3 1 2	∨	基本符合
膝	阴平	—或\	5-5或5-3	3（1 2 3）	—	符合
太	阴去	—	3-3	1 2	/	不符合
无	阳平	\	2-1	7 2 7 6	∨∧	基本符合
颜	阳平	\	2-1	5 3 2 1	∧	基本符合

上例为粤剧《搜书院》中的【梆子中板】"步月抒怀"选段，为28个唱字，依据赵元任《粤语入门》和黄锡凌《粤音韵汇》中的粤语（广州话）九声调值，该唱段28个唱字中，唱字调值与旋律走向符合（含基本符合）的有20个唱字，占比71.4%；不符合的有8个唱字，占比28.6%。

第二节 粤剧二黄唱段的"字—腔"关系

案例选择：《隆中对》中的"诸葛避世隐隆中"唱段（起腔两个对句）、《李香君》中的"身如飞絮落泥沟"唱段（起腔两个对句）、《焚香记》中的"说什么天眼昭昭"唱段（起腔一个对句）等。

例6-4：粤剧《隆中对》中【长句二黄】"诸葛避世隐隆中"选段，如图6-4、表6-4所示。

粤剧《隆中对》选段

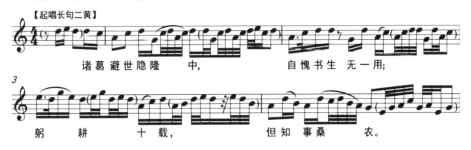

图6-4 粤剧《隆中对》中【长句二黄】"诸葛避世隐隆中"选段谱例

表6-4 粤剧二黄选段"字—腔"调值分析表1

腔字	平仄	字调	调值	音乐走向	旋律线	调值格范
诸	阴平	一或 ＼	5-5或5-3	2	一	符合
葛	中入	▼	3-0	1		不符合
避	阳去	一	2-2	6	一	符合
世	阴去	一	3-3	1	一	符合
隐	阳平	＼	2-1	2		不符合
隆	阳平	＼	2-1	6 1 2 6 1	／＼	基本符合
中	阴平	一或 ＼	5-5或5-3	2（2）	一	符合

续表 6-4

腔字	平仄	字调	调值	音乐走向	旋律线	调值格范
自	阳去	—	2-2	6	—	符合
愧	阴去	—	3-3	1	—	符合
书	阴平	—或 \	5-5或5-3	2	—	符合
生	阴平	—或 \	5-5或5-3	2	—	符合
无	阳平	\	2-1	5		不符合
一	阴入	▼	5-0	2		不符合
用	阳去	—	2-2	6 1	/	不符合
躬	阴平	—或 \	5-5或5-3	3 2 5 3	\/\	符合
耕	阴平	—或 \	5-5或5-3	2（3）	—	符合
十	阳入	▼	2-0	6 1	/	不符合
载	阴上	/	3-5	2（6）	—	不符合
但	阳去	—	2-2	6	—	符合
知	阴平	—或 \	5-5或5-3	2 7	\	符合
事	阳去	—	2-2	6	—	符合
桑	阴平	—或 \	5-5或5-3	2 1 2 7 6	\/\	基本符合
农	阳平	\	2-1	5（3）	\	符合

　　上例唱段为粤剧《隆中对》中【长句二黄】起腔时的前两个对句，共有23个唱字。依据赵元任《粤语入门》和黄锡凌《粤音韵汇》中的粤语（广州话）九声调值，该唱段23个唱字中，唱字调值与旋律走向符合（含基本符合）的有16个唱字，占比69.6%；不符合的有7个唱字，占比30.4%。

　　例6-5：粤剧《李香君》中【长句二黄】"身如飞絮落泥沟"选段，如图6-5、表6-5所示。

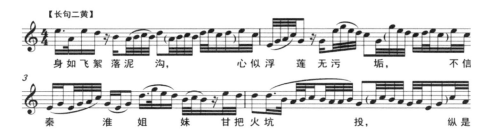

粤剧《李香君》选段

图6-5　粤剧《李香君》中【长句二黄】"身如飞絮落泥沟"选段谱例

表6-5　粤剧二黄选段"字—腔"调值分析表2

腔字	平仄	字调	调值	音乐走向	旋律线	调值格范
身	阴平	—或＼	5-5或5-3	3	—	符合
如	阳平	＼	2-1	6̣	—	不符合
飞	阴平	—	5-5或5-3	3	—	符合
絮	阳去	—	2-2	2	—	符合
落	阳去	—	2-2	7̣	—	符合
泥	阳平	＼	2-1	6̣ 7̣ 1 7̣	/	不符合
沟	阴平	—或＼	5-5或5-3	2（6̣）	—	符合
心	阴平	—或＼	5-5或5-3	3	—	符合
似	阳上	/	2-3	1	—	不符合
浮	阳平	＼	2-1	3̣ 5̣ 6̣ 1	/	不符合
莲	阳平	＼	2-1	5̣	—	不符合
无	阳平	＼	2-1	5̣	—	不符合
污	阴平	—或＼	5-5或5-3	3 5 3 2 1	∧	基本符合
垢	阴上	/	3-5	5（5̣）	—	不符合

续表 6-5

腔字	平仄	字调	调值	音乐走向	旋律线	调值格范
不	阴入	▼	5-0	3	—	不符合
信	阴去	—	3-3	1	—	符合
秦	阳平	\	2-1	3 5 3 5 6 1	∧∧	不符合
淮	阳平	\	2-1	5 3 5	∨	基本符合
姐	阴上	/	3-5	2 5 3 2	∧	基本符合
妹	阳去	—	2-2	7 1 7	∧	不符合
甘	阴平	—或\	5-5或5-3	3	—	符合
把	阴上	/	3-5	2	—	不符合
火	阴上	/	3-5	2	—	不符合
坑	阴平	—或\	5-5或5-3	2 7 6 7 1 7 6 6 7	∨∨	基本符合
投	阳平	\	2-1	5 (6)	/	不符合

上例唱段为粤剧《李香君》中【长句二黄】起腔时的前两个对句，共有25个唱字，依据赵元任《粤语入门》和黄锡凌《粤音韵汇》中的粤语（广州话）九声调值，该唱段25个唱字中，唱字调值与旋律走向符合（含基本符合）的有12个唱字，占比48%；不符合的有13个唱字，占比52%。

例6-6：粤剧《焚香记》中【长句二黄】"说什么天眼昭昭"选段，如图6-6、表6-6所示。

<center>粤剧《焚香记》选段</center>

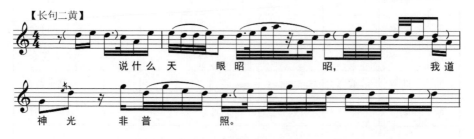

图6-6 粤剧《焚香记》中【长句二黄】"说什么天眼昭昭"选段谱例

表6-6　粤剧二黄选段"字—腔"调值分析表3

腔字	平仄	字调	调值	音乐走向	旋律线	调值格范
说	阴去	—	3-3	1	—	符合
什	阳去	—	2-2	6̇	—	符合
么	阴平	—或＼	5-5或5-3	3	—	符合
天	阴平	—或＼	5-5或5-3	3 2 2 3	∨	基本符合
眼	阳上	／	2-3	1	—	不符合
昭	阴平	—或＼	5-5或5-3	2 3 5 6 0 6̇ 1	∧∨	不符合
昭	阴平	—或＼	5-5或5-3	2（2）	—	符合
我	阳上	／	2-3	7	—	不符合
道	阳去	—	2-2	6̇	—	符合
神	阳平	＼	2-1	5̇	—	不符合
光	阴平	—或＼	5-5或5-3	3 2	＼	符合
非	阴平	—或＼	5-5或5-3	5	—	符合
普	阴上	／	3-5	2 5 3 2	∧	基本符合
照	阴去	—	3-3	1	—	符合

　　上例唱段为粤剧《焚香记》中【二黄】起腔时的第一个对句，共有14个唱字，依据赵元任《粤语入门》和黄锡凌《粤音韵汇》中的粤语（广州话）九声调值，该对句14个唱字中，唱字调值与旋律走向符合（含基本符合）的有10个唱字，占比71.4%；不符合的有4个唱字，占比28.6%。

第三节　粤剧南音唱段的"字—腔"关系

　　案例选择：《鸳鸯泪洒莫愁湖·游园》中的"隆中鸟叫声悲"唱段、《孤舟望晚》中的"今日罡风吹散双飞燕"唱段（起腔第一对句）、《紫

钗记·阳关折柳》中的"愁绝兰闺妇"唱段（起腔两个对句）等。

例6-7：粤剧《鸳鸯泪洒莫愁湖·游园》中【南音】"隆中鸟叫声悲"
选段，如图6-7、表6-7所示。

粤剧《鸳鸯泪洒莫愁湖》选段

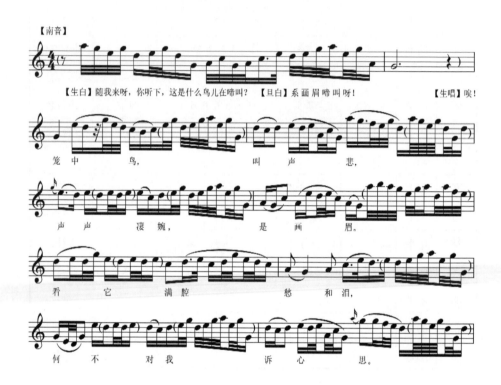

图6-7　粤剧《鸳鸯泪洒莫愁湖·游园》中【南音】"隆中鸟叫声悲"选段谱例

表6-7　粤剧南音选段"字—腔"调值分析表1

腔字	平仄	字调	调值	音乐走向	旋律线	调值格范
笼	阳平	\	2-1	5	—	不符合
中	阴平	—或\	5-5或5-3	3 2 0 5 3 2	\ \	符合
鸟	阳上	/	2-3	1 7 1	∨	基本符合
叫	阴去	—	3-3	2 1 2	∨	不符合
声	阴平	—或\	5-5或5-3	3 2 3 6 1 5	∨∨∨	基本符合

续表 6-7

腔字	平仄	字调	调值	音乐走向	旋律线	调值格范
悲	阴平	—或\	5-5或5-3	6 5 4 3 5 2	∨∧	基本符合
声	阴平	—或\	5-5或5-3	5 3 2	\	符合
声	阴平	—或\	5-5或5-3	3（2）	\	符合
凄	阴平	—或\	5-5或5-3	3 1	\	符合
婉	阴上	/	3-5	2（3）	/	符合
是	阳去	—	2-2	6 5 1	∨	不符合
画	阴上	/	3-5	6 3 2 3 1	∧∧	基本符合
眉	阳平	\	2-1	6 5	\	符合
看	阴平	—或\	5-5或5-3	2 3 2 5	∧∨	不符合
它	阴平	—或\	5-5或5-3	3	—	符合
满	阳上	/	2-3	1	—	不符合
腔	阴平	—或\	5-5或5-3	2 3 1 2 5 3 2 1	∧∧	不符合
愁	阳平	\	2-1	6 5	\	符合
和	阳平	\	2-1	6	\	不符合
泪	阳去	—	2-2	1 3 2	∧	不符合
何	阳平	\	2-1	5 3 2 5	∨	基本符合
不	阴入	▼	5-0	3	—	不符合
对	阴去	—	3-3	2 1	\	不符合
我	阳上	/	2-3	2	—	不符合
诉	阴去	—	3-3	2 1 2	∨	不符合
心	阴平	—或\	5-5或5-3	3 2 3 6 1 5	∨∨∧	基本符合
思	阴平	—或\	5-5或5-3	6 5 5 4 3 2	\	符合

上例为粤剧《鸳鸯泪洒莫愁湖·游园》中的【南音】选段"隆中鸟叫声悲",共有27个唱字,依据赵元任《粤语入门》和黄锡凌《粤音韵汇》中的粤语(广州话)九声调值,该唱段27个唱字中,唱字调值与旋律走向符合(含基本符合)的有15个唱字,占比55.6%;不符合的有12个唱字,占比44.4%。

例6-8:粤剧《孤舟望晚》中【南音】"今日罡风吹散双飞燕"选段(起腔对句),如图6-8、表6-8所示。

粤剧《孤舟望晚》选段

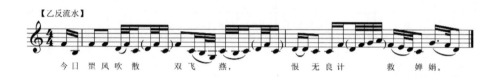

图6-8 粤剧《孤舟望晚》中【南音】"今日罡风吹散双飞燕"选段谱例

表6-8 粤剧南音选段"字—腔"调值分析表2

腔字	平仄	字调	调值	音乐走向	旋律线	调值格范
今	阴平	—或 \	5-5或5-3	4	—	符合
日	阳入	▼	2-0	7	—	不符合
罡	阴平	—或 \	5-5或5-3	4	—	符合
风	阴平	—或 \	5-5或5-3	4	—	符合
吹	阴平	—或 \	5-5或5-3	2 4	/	不符合
散	阴上	/	3-5	1	—	不符合
双	阴平	—或 \	5-5或5-3	4	—	符合
飞	阴平	—或 \	5-5或5-3	1 7 5	\	符合
燕	阴平	—或 \	5-5或5-3	1 7 1	∨	基本符合

续表6-8

腔字	平仄	字调	调值	音乐走向	旋律线	调值格范
恨	阳去	—	2-2	2	—	符合
无	阳平	\	2-1	1	—	不符合
良	阳平	\	2-1	1	—	不符合
计	阴去	—	3-3	4	—	符合
救	阴去	—	3-3	4 3 2	\	不符合
婵	阳平	\	2-1	1	—	不符合
娟	阴平	—或\	5-5或5-3	5 4 2	\	符合

　　上例为粤剧《孤舟望晚》中【乙反南音】起腔时的第一个对句，共有16个唱字，依据赵元任《粤语入门》和黄锡凌《粤音韵汇》中的粤语（广州话）九声调值，该唱段16个唱字中，唱字调值与旋律走向符合（含基本符合）的有9个唱字，占比56.3%；不符合的有7个唱字，占比43.7%。

　　例6-9：粤剧《紫钗记·阳关折柳》中【乙反南音】"愁绝兰闺妇"选段，如图6-9、表6-9所示。

<p align="center">粤剧《紫钗记》选段</p>

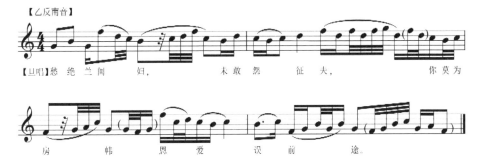

<p align="center">图6-9　粤剧《紫钗记·阳关折柳》中【乙反南音】"愁绝兰闺妇"选段谱例</p>

表6–9 粤剧南音选段"字—腔"调值分析表3

腔字	平仄	字调	调值	音乐走向	旋律线	调值格范
愁	阳平	\	2–1	5	—	不符合
绝	阴去	—	3–3	7	—	符合
兰	阳平	\	2–1	5	—	不符合
闺	阴平	—或\	5–5或5–3	4 2 1	\	符合
妇	阳上	/	2–3	7 0 1 2 4 1	∧	基本符合
未	阳去	—	2–2	7	—	符合
敢	阴上	/	3–5	2	—	不符合
怨	阴去	—	3–3	1（7）1	—	符合
征	阴平	—或\	5–5或5–3	2	—	符合
夫	阴平	—或\	5–5或5–3	4 2 4 2 4 5 2	∨∨∨∧	基本符合
你	阳上	/	2–3	1	—	不符合
莫	阳去	—	2–2	7	—	符合
为	阳去	—	2–2	1	—	符合
房	阳平	\	2–1	4 0 5 6 1	/	不符合
帏	阳平	\	2–1	5（5）	—	不符合
恩	阴平	—或\	5–5或5–3	4 1 2	∨	基本符合
爱	阴去	—	3–3	1（7）1	—	符合
误	阳去	—	2–2	7 1	/	不符合
前	阳平	\	2–1	4 5 7 5 7	∧∧	不符合
途	阳平	\	2–1	5	—	不符合

上例为粤剧《紫钗记·阳关折柳》中【乙反南音】起腔时的前两个对句，共有20个唱字，依据赵元任《粤语入门》和黄锡凌《粤音韵汇》中的粤语（广州话）九声调值，该唱段20个唱字中，唱字调值与旋律走向符合（含基本符合）的有11个唱字，占比55%；不符合的有9个唱字，占比45%。

第四节　粤剧木鱼唱段的"字—腔"关系

案例选择：《楼台泣别》中的"我欲抱余香再问一句真心话"唱段、《灵台夜访》中的"莫道外戚专横权操天下"唱段、《摘缨会》中的"我不想你妒恨君王忠心减"唱段。

例6-10：粤剧《楼台泣别》中【乙反木鱼】"我欲抱余香再问一句真心话"选段，如图6-10、表6-10所示。

粤剧《楼台泣别》选段

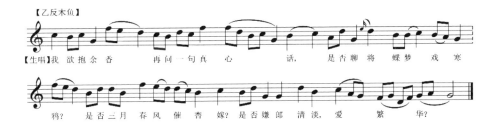

图6-10　粤剧《楼台泣别》中【乙反木鱼】"我欲抱余香再问一句真心话"谱例

表6-10　粤剧木鱼选段"字—腔"调值分析表1

腔字	平仄	字调	调值	音乐走向	旋律线	调值格范
我	阳上	／	2-3	1	—	不符合
欲	阳去	—	2-2	7	—	符合
抱	阳上	／	2-3	1	—	不符合
余	阳平	＼	2-1	5	—	不符合

续表 6-10

腔字	平仄	字调	调值	音乐走向	旋律线	调值格范
香	阴平	—或＼	5–5或5–3	4 3 2	＼	符合
再	阴去	—	3–3	1	—	符合
问	阳去	—	2–2	7	—	符合
一	阴入	▼	5–0	2	—	不符合
句	阴平	—或＼	5–5或5–3	1	—	符合
真	阴平	—或＼	5–5或5–3	4	—	符合
心	阴平	—或＼	5–5或5–3	4 2 7 1 5	＼／＼	符合
话	阳去	—	2–2	7 1	／	不符合
是	阳去	—	2–2	6	—	符合
否	阴上	／	3–5	2	—	不符合
聊	阳平	＼	2–1	5	—	不符合
将	阴平	—或＼	5–5或5–3	3 2	＼	符合
蝶	阳入	▼	2–0	7	—	不符合
梦	阳去	—	2–2	7 1	／	不符合
戏	阴去	—	3–3	7 6	＼	不符合
寒	阳平	＼	2–1	5	—	不符合
鸦	阴平	—或＼	5–5或5–3	4 3 2	＼	符合
是	阳去	—	2–2	7	—	符合
否	阴上	／	3–5	2	—	不符合
三	阴平	—或＼	5–5或5–3	2	—	符合
月	阳去	—	2–2	7	—	符合
春	阴平	—或＼	5–5或5–3	4	—	符合
风	阴平	—或＼	5–5或5–3	3 2	＼	符合
催	阴平	—或＼	5–5或5–3	2 1	＼	符合

续表 6-10

腔字	平仄	字调	调值	音乐走向	旋律线	调值格范
杏	阳去	—	2-2	7	—	符合
嫁	阴去	—	3-3	1	—	符合
是	阳去	—	2-2	7	—	符合
否	阴上	/	3-5	2	—	不符合
嫌	阳平	\	2-1	5	—	不符合
郎	阳平	\	2-1	5	—	不符合
清	阴平	—或\	5-5或5-3	5-5或5-3	—	符合
淡	阳上	/	2-3	7	—	不符合
爱	阴去	—	3-3	1 6 5	\	不符合
繁	阳平	\	2-1	4 5 2 4	/\/	不符合
华	阴平	—或\	5-5或5-3	5 6 5	/\	基本符合

　　上例为粤剧《楼台泣别》中的【乙反木鱼】选段"我欲抱余香再问一句真心话",共有39个唱字,依据赵元任《粤语入门》和黄锡凌《粤音韵汇》中的粤语(广州话)九声调值,该唱段39个唱字中,唱字调值与旋律走向符合(含基本符合)的有21个唱字,占比53.8%;不符合的有18个唱字,占比46.2%。

　　例6-11:粤剧《灵台夜访》中【乙反木鱼】"莫道外戚专横权操天下"选段,如图6-11、表6-11所示。

<div align="center">粤剧《灵台夜访》选段</div>

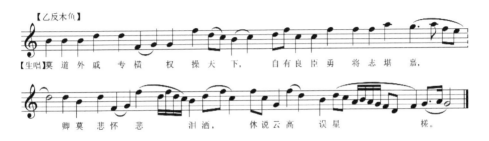

图6-11　粤剧《灵台夜访》中【乙反木鱼】"莫道外戚专横权操天下"选段谱例

表6-11　粤剧木鱼选段"字—腔"调值分析表2

腔字	平仄	字调	调值	音乐走向	旋律线	调值格范
莫	阳去	—	2-2	7	—	符合
道	阳去	—	2-2	7	—	符合
外	阳去	—	2-2	7	—	符合
戚	阴入	▼	5-0	2	—	不符合
专	阴平	—或 \	5-5或5-3	2	—	符合
横	阳平	\	2-1	4 5	/	不符合
权	阳平	\	2-1	5	—	不符合
操	阴平	—或 \	5-5或5-3	4	—	符合
天	阴平	—或 \	5-5或5-3	2 1	\	符合
下	阳上	/	2-3	7 1	/	符合
自	阳去	—	2-2	2	—	符合
有	阳上	/	2-3	4	—	不符合
良	阳平	\	2-1	1	—	不符合
臣	阳平	\	2-1	1	—	不符合
勇	阳上	/	2-3	4	—	不符合
将	阴平	—或 \	5-5或5-3	4	—	符合
志	阴去	—	3-3	4	—	符合
堪	阴平	—或 \	5-5或5-3	6	—	符合
嘉	阴平	—或 \	5-5或5-3	5 6 4 3 2	∧	基本符合
卿	阴平	—或 \	5-5或5-3	2	—	符合
莫	阳去	—	2-2	7	—	符合
悲	阴平	—或 \	5-5或5-3	2	—	符合

续表 6-11

腔字	平仄	字调	调值	音乐走向	旋律线	调值格范
怀	阳平	\	2-1	4 5	/	不符合
悲	阴平	—或\	5-5或5-3	4 2 4 2 1	\/\/	基本符合
泪	阳去	—	2-2	7	—	符合
洒	阴上	/	3-5	2 4 1	/\	基本符合
休	阴平	—或\	5-5或5-3	4	—	符合
说	阴去	—	3-3	1	—	符合
云	阳平	\	2-1	5		不符合
高	阴平	—或\	5-5或5-3	4 2		符合
误	阳去	—	2-2	7		符合
星	阴平	—或\	5-5或5-3	2 1 6 7 6 5 4 2 4	\/\/	基本符合
槎	阳平	\	2-1	5 6 5	/\	符合

上例为粤剧《灵台夜访》中的【乙反木鱼】选段"莫道外戚专横权操天下"，共有33个唱字，依据赵元任《粤语入门》和黄锡凌《粤音韵汇》中的粤语（广州话）九声调值，该唱段33个唱字中，唱字调值与旋律走向符合（含基本符合）的有24个唱字，占比72.7%；不符合的有9个唱字，占比27.3%。

例6-12：粤剧《摘缨会》中【木鱼】"我不想你妒恨君王忠心减"选段，如图6-12、表6-12所示。

粤剧《摘缨会》选段

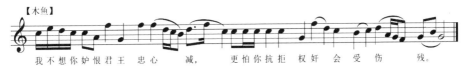

图6-12 粤剧《摘缨会》中【木鱼】"我不想你妒恨君王忠心减"选段谱例

表6-12　粤剧木鱼选段"字—腔"调值分析表3

腔字	平仄	字调	调值	音乐走向	旋律线	调值格范
我	阳上	╱	2–3	1	—	不符合
不	阴入	▼	5–0	3	—	不符合
想	阴上	╱	3–5	2	—	不符合
你	阳上	╱	2–3	1	—	不符合
妒	阴去	—	3–3	1	—	符合
恨	阳去	—	2–2	6̣	—	符合
君	阴平	—或╲	5–5或5–3	4	—	符合
王	阳去	—	2–2	5̣	—	符合
忠	阴平	—或╲	5–5或5–3	4	—	符合
心	阴平	—或╲	5–5或5–3	4 2 1 7̣	╲	符合
减	阴上	╱	3–5	2 4 1	∧	基本符合
更	阴平	—或╲	5–5或5–3	1	—	符合
怕	阴去	—	3–3	1	—	符合
你	阳上	╱	2–3	1	—	不符合
抗	阴去	—	2–2	1	—	符合
拒	阳上	╱	2–3	1	—	不符合
权	阳平	╲	2–1	5̣	—	不符合
奸	阴平	—或╲	5–5或5–3	4 2	╲	符合
会	阳去	—	2–2	1	—	符合
受	阳去	—	2–2	7̣ 1	╱	不符合
伤	阴平	—或╲	5–5或5–3	2 6̣ 5̣ 4	∧	基本符合
残	阳平	╲	2–1	5̣ 7̣ 5̣	∧	基本符合

上例为粤剧《摘缨会》中的【木鱼】选段"我不想你妒恨君王忠心减"，共有22个唱字，依据赵元任《粤语入门》和黄锡凌《粤音韵汇》中的粤语（广州话）九声调值，该唱段22个唱字中，唱字调值与旋律走向符合（含基本符合）的有14个唱字，占比63.6%；不符合的有8个唱字，占比36.4%。

第五节　粤剧龙舟唱段的"字—腔"关系

案例选择：《西厢记》中【龙舟】"岂料欢娱未久"唱段、《秦楼凤查》中【龙舟】"花有泪呀鸟无声"唱段（开腔第一对句）、《夜半歌声》中【龙舟】"我搔首问天天呀你又莫应"唱段（收腔对句）。

例6-13：粤剧《西厢记》中【龙舟】"岂料欢娱未久"选段，如图6-13、表6-13所示。

粤剧《西厢记》选段

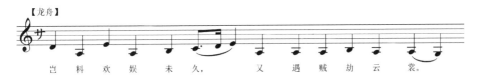

图6-13　粤剧《西厢记》中【龙舟】"岂料欢娱未久"选段谱例

表6-13　粤剧龙舟选段"字—腔"调值分析表1

腔字	平仄	字调	调值	音乐走向	旋律线	调值格范
岂	阴上	/	3-5	2	—	不符合
料	阳去	—	2-2	6̣	—	符合
欢	阴平	—或＼	5-5或5-3	3	—	符合
娱	阳平	＼	2-1	6̣	—	不符合
未	阳去	—	2-2	7̣	—	符合
久	阴上	/	3-5	1 2 3	/	符合

续表 6-13

腔字	平仄	字调	调值	音乐走向	旋律线	调值格范
又	阳去	—	2-2	6	—	符合
遇	阳去	—	2-2	6	—	符合
贼	阳去	—	2-2	6	—	符合
劫	阴去	—	3-3	7	—	符合
云	阳平	\	2-1	6	—	不符合
裳	阳平	\	2-1	6 5	\	符合

　　上例为粤剧《西厢记》中的【龙舟】"岂料欢娱未久"选段，共有12个唱字，依据赵元任《粤语入门》和黄锡凌《粤音韵汇》中的粤语（广州话）九声调值，该唱段12个唱字中，唱字调值与旋律走向符合（含基本符合）的有9个唱字，占比75%；不符合的有3个唱字，占比25%。

　　例6-14：粤剧《秦楼凤杳》中【龙舟】"花有泪呀鸟无声"选段，如图6-14、表6-14所示。

<div align="center">粤剧《秦楼凤杳》选段</div>

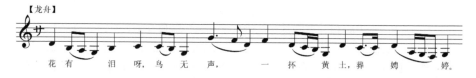

<div align="center">图6-14　粤剧《秦楼凤杳》中【龙舟】"花有泪呀鸟无声"选段谱例</div>

<div align="center">表6-14　粤剧龙舟选段"字—腔"调值分析表2</div>

腔字	平仄	字调	调值	音乐走向	旋律线	调值格范
花	阴平	—或\	5-5或5-3	2	—	符合
有	阳上	/	2-3	7 6 5	\	不符合
泪	阳去	—	2-2	7	—	符合
呀	阴平	—或\	5-5或5-3	1	—	符合

续表6-14

腔字	平仄	字调	调值	音乐走向	旋律线	调值格范
鸟	阳上	╱	2-3	1 7	╲	不符合
无	阳平	╲	2-1	5	—	不符合
声	阴平	—或╲	5-5或5-3	5 4 2	╲	符合
一	阴入	▼	5-0	4	—	不符合
抔	阳平	╲	2-1	2 1 7	╲	符合
黄	阳平	╲	2-1	5	—	不符合
土	阴上	╱	3-5	2	—	不符合
葬	阴去	—	3-3	1 1	—	符合
娉	阴平	—或╲	5-5或5-3	2 6 5 4	╲	符合
婷	阳平	╲	2-1	5	—	不符合

上例为粤剧《秦楼凤杳》中【龙舟】选段"花有泪呀鸟无声"的开腔第一个对句，共有14个唱字。依据赵元任《粤语入门》和黄锡凌《粤音韵汇》中的粤语（广州话）九声调值，该唱段14个唱字中，唱字调值与旋律走向符合（含基本符合）的有7个唱字，占比50%；不符合的有7个唱字，占比50%。

例6-15：粤剧《夜半歌声》中【龙舟】"我搔首问天天呀你又莫应"选段，如图6-15、表6-15所示。

粤剧《夜半歌声》选段

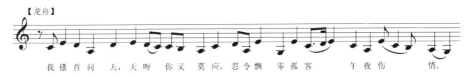

图6-15　粤剧《夜半歌声》中【龙舟】"我搔首问天天呀你又莫应"选段谱例

表6-15　粤剧龙舟选段"字—腔"调值分析表3

腔字	平仄	字调	调值	音乐走向	旋律线	调值格范
我	阳上	/	2-3	1	—	不符合
搔	阴平	—或 \	5-5或5-3	3	—	符合
首	阴上	/	3-5	2	—	不符合
问	阳去	—	2-2	6.	—	符合
天	阴平	—或 \	5-5或5-3	2	—	符合
天	阴平	—或 \	5-5或5-3	3	—	符合
呀	阴平	—或 \	5-5或5-3	2 1	\	符合
你	阳上	/	2-3	1	—	不符合
又	阳去	—	2-2	7.	—	符合
莫	阳去	—	2-2	6.	—	符合
应	阴平	—或 \	5-5或5-3	1	—	符合
忍	阳上	/	2-3	2	—	不符合
令	阳去	—	2-2	6.	—	符合
飘	阴平	—或 \	5-5或5-3	3	—	符合
零	阳平	\	2-1	5	—	不符合
孤	阴平	—或 \	5-5或5-3	3	—	符合
客	阴入	▼	3-0	1 2 3	/	不符合
午	阳上	/	2-3	1	—	不符合
夜	阳去	—	2-2	6.	—	符合
伤	阴平	—或 \	5-5或5-3	3 1 7.	\	符合
情	阳平	\	2-1	6. 5.	\	符合

上例为粤剧《夜半歌声》中【龙舟】选段"我搔首问天天呀你又莫应"的收腔对句，共有21个唱字。依据赵元任《粤语入门》和黄锡凌《粤音韵汇》中的粤语（广州话）九声调值，该唱段21个唱字中，唱字调值与

旋律走向符合（含基本符合）的有14个唱字，占比66.7%；不符合的有7个唱字，占比33.3%。

综合以上分析数据来看，粤语（广州话）九音调值在多曲体综合性粤剧唱腔中的"字—腔"关系如下（见表6-16）：

表6-16 粤语（广州话）九音调值在多曲体综合性粤剧唱腔中的"字—腔"关系

唱腔类型	前引案例	总字数（字）	符合字数（字）/比率（%）	不符合字数（字）/比率（%）
粤剧【梆子】	唱段一 软玉温香抱满怀	26	14 / 53.8	12 / 46.2
	唱段二 花阴月底金石盟	26	18 / 69.2	8 / 30.8
	唱段三 步月抒怀	28	20 / 71.4	8 / 28.6
粤剧【二黄】	唱段一 诸葛避世隐隆中	23	16 / 69.6	7 / 30.4
	唱段二 身如飞絮落泥沟	25	12 / 48	13 / 52
	唱段三 说什么天眼昭昭	14	10 / 71.4	4 / 28.6
粤剧【南音】	唱段一 隆中鸟叫声悲	27	15 / 55.6	12 / 44.4
	唱段二 今日罡风吹散	16	9 / 56.3	7 / 43.7
	唱段三 愁绝兰闺妇	20	11 / 55	9 / 45
粤剧【木鱼】	唱段一 我欲抱余香再问	39	21 / 53.8	18 / 46.2
	唱段二 莫道外戚专横	33	24 / 72.7	9 / 27.3
	唱段三 我不想你妒恨君王	22	14 / 63.6	8 / 36.4

续表 6-16

唱腔类型	前引案例	总字数（字）	符合字数（字）／比率（%）	不符合字数（字）／比率（%）
粤剧【龙舟】	唱段一 岂料欢娱未久	12	9／75	3／25
	唱段二 花有泪呀鸟无声	14	7／50	7／50
	唱段三 我搔首问天	21	14／66.7	7／33.3
总计	15个案例唱段	346	214／61.85	132／38.15

综合以上数据分析，清晰可见，在粤剧梆子、粤剧二黄、粤剧南音、粤剧木鱼、粤剧龙舟共五种唱腔类型的15个案例唱段之中，总共涉及346个唱字。综合目前粤语语音权威字典——赵元任《粤语入门》、黄锡凌《粤音韵汇》以及香港中文大学"粤音检索电子字典"[1]的相关音韵数据来看，前例346个唱字中，其唱字调值与旋律走向相符合有214个唱字，占61.85%；不符合有132个唱字，占38.15%。也就是说前例粤剧案例唱段中，"依字行腔"的比率大约为2／3弱，而"依乐行腔"（不依字行腔）的比率占到1／3强。

另一方面，由于前引粤剧唱段大都成腔于20世纪60—90年代，因此可以用50年代出刊的 Cantonese Primer（《粤语入门》，1947）和《粤音韵汇》（1941）等韵书来进行案例分析。但是，粤语（广州话）作为活态的语言，其自身又是活态流变的，当然也会产生新的调值，如前文所引邓门佳《基于实验的广州话单字调声调变化分析》中对于粤剧（广州话）调值的实验过程和结论。

那么，问题来了：在粤剧的流传过程中，用于演唱粤剧的粤语在活态流变中产生变化，如何用"今天的粤语"去演唱依靠"过去的粤语"调值所创作的粤剧唱段？就算以同一时期的粤剧（广州话）调值去演唱该时期成腔的粤剧唱段（如本书前文所例唱段的唱字调值与《粤语入门》《粤音韵汇》），也会发现，每一个唱段都不是完全"依字行腔"的，其中仍有很大比例的"依乐行腔"现象存在。

① 含标准粤语（广州话）发音。

因此，基于前文数据分析，本书认为：其一，粤剧唱腔是"依字行腔"的，不可否认；其二，粤剧唱腔也是"依乐行腔"的，同样不能否认，"依乐行腔"在前例唱段中大量存在；其三，"依字行腔"和"依乐行腔"是并行于粤剧唱腔中的，不可偏颇。

结　　论

一、广东戏曲音乐地理图谱与"地—人—音"关系

以广东省内"六岭"的阻隔功能与"四江"的通道功能为基础，结合广府、客家、潮汕三大民系在广东省境内的地理分布，可以将广东省内的戏曲音乐划分为韩江三角洲储存区、粤中储存区、粤北储存区、珠江三角洲储存区、粤西储存区等五大储存区。且各储存区以其地态特征、民系构成、语言结构和族群性格等，形成了各具特点的"地—人—音"关系。

二、"商—戏—行—班"与粤剧曲体的交融演进

其一，商路即戏路，明清时期九大商帮入粤贸易，戏班也紧随商帮入粤演戏掘金，以致乾隆三十年"外省戏班有成百个流寓广州"，可以将"商帮入粤"视为明清时期粤剧发展的核心动力。

其二，乾隆二十七年（1762）至光绪十二年（1886）的120余年间，不同地区的戏班跟随本地商帮入粤，以及在广州开展的一系列演剧活动，直接推动了粤剧以演唱梆黄为主、兼唱昆弋及粤地说唱的综合性唱腔音乐形态的形成，可以将"戏班入粤"视为粤剧多曲体声腔结构形成的直接原因。

其三，李文茂事件之后，粤剧先贤通过建立吉庆公所、八和会馆等粤剧行会，逐渐恢复、维持和保障粤剧戏班的业务和人员，可以将"行会成立"视为粤剧从"禁止"到"中兴"发展的组织保障。

其四，辛亥革命前后，细班、省港班、志士班等班社的培养、演出和演剧活动，为粤剧的后续发展提供了坚实的人才储备，可以将"班社培养"视为晚清民国时期粤剧从"中兴"到"兴盛"的基础结构。

三、"爱—禁—杀—默"与粤剧发展的悲欢离合

自秦汉以降，粤民就有好戏、爱戏的传统。粤地好歌以及在粤民"爱

戏"的传统下所进行的一系列以酬神演剧、城市演剧、民俗演剧等为代表的戏剧活动，对粤剧的萌芽、形成和发展具有至关重要的作用。而李文茂事件之后，粤地官府对粤剧演剧、场馆、伶人等进行了大规模禁止、烧毁和屠杀。可以将李文茂事件前、中、后的三个不同时期，对应粤地官府对于粤剧"禁→杀→默"不同心态的转变，并形成了粤剧"悲欢离合"的曲折发展史。

四、"腔格—调值—创腔逻辑"与粤剧多曲体声腔结构

"依字行腔"是戏曲创腔（包括粤剧）的重要原则，但不是唯一法则，"依乐行腔"也同样重要。戏曲创腔中"字—腔"的相互关系是呈螺旋形发展的。即：字→"依字创腔"→音乐旋律与字调调值动向趋势一致→"字—腔"关系良好→形成固定曲牌→曲牌需要"突破"或填入新的唱词→保留旋律以致新的唱词调值被打破（或保留新的唱词调值，曲牌旋律被打破）→行腔不依字→演唱实践中逐渐调整腔（或字）→回归到"依字行腔"，从戏曲创腔的历时性来看，这种螺旋形的"字—腔"关系，是在不断重复变化和发展的。

五、"调式—板式—腔式—曲牌"与粤剧多曲体声腔特点

其一，从调式上看，虽然梆子"欢苦音"与粤剧"乙凡音"在音列结构中都会用到"↓7""↑4"两个中立音，并形成了音列结构一致的梆子"苦音调式"和粤剧"乙凡音调式"。但"↓7""↑4"两音在两种调式构成中的功能却是完全不同的。梆子"苦音调式"中的"↓7""↑4"只作为中立音存在，不具有调式决定功能，也无法改变南北线梆子"徵调式"结构的主体地位。

而在粤剧"乙凡音调式"中，"乙""凡"（↓7、↑4）两音则变成了骨干音，具有调式功能的决定性，并以其特有的"乙凡纯五度"结构锁定了"苦喉腔"的音乐特征。粤剧"乙反音调式"具有独特性和唯一性，它鲜明的代表了粤剧音乐的"苦喉"风格，无法替代。

其二，从板式上看，不同顺序的板式连接及不同的套式类别，是基于戏剧冲突、情节发展和人物感情变化的需要而被组合起来的，是"曲调反复变奏音乐结构"的形式，旨在为"上下对偶句文学结构"的唱词服务，只要戏曲唱词有需要，套式就存在无限的组合可能。

传统戏剧观中的"散→慢→中→快→散"套式结构，仅能作为戏曲板式连接众多套式结构中的一种，难以完全展现戏曲声腔板式连接及其套式结构的丰富性，更不是戏曲板式连接的基本范式和唯一选择，不可以偏概全。

其三，从腔式上看，粤剧梆子腔的唱词结构吸收了南北线梆子腔的对句结构形式，但不拘泥于南北线梆子腔常用之2＋2＋3唱词结构的七字对句，或3＋3＋2＋2唱词结构的十字对句。粤剧梆子腔的唱词可为2＋3结构的五字对句，可为2＋2＋2结构的六字对句，也可为长短对句。从起板开腔上看，粤剧梆子腔吸收了南北线梆子腔"眼起开腔"起板形式，但同时又将南北线梆子腔三眼板常用的"中眼起腔"衍化为粤剧梆子腔三眼板常用的"枵眼起腔"形式。从唱句分逗上看，七字句以内的粤剧梆子腔较多使用单腔式和两腔式，较少使用三腔式。从综合腔式上看，粤剧梆子腔综合腔式主要以各类"眼起"和"板起"的单腔式和两腔式为主，较少使用三腔式，且少插句、少衬词句，也较少换板。

其四，从曲牌上看，粤剧声腔具有综合性多曲体结构特征，粤剧声腔的曲牌也拥有多元化的来源渠道。粤剧不仅有传承自传统文人、民间、宗教和宫廷音乐的唱腔曲牌，而且其通过对非粤地传统器乐音乐的"移植"，对粤地器乐音乐的"变体"，对外江戏音乐、粤地说唱音乐和异质音乐（电影音乐、流行歌曲、欧美音乐、海外戏剧音乐等）的"吸收"，以及对粤剧先贤音乐创作、音乐作品"坚守"等途径，大量发展了粤剧唱腔的曲牌结构和数量。

如此一来，在综合性多曲体结构的粤剧声腔中就形成了源头多元、风格各异、情绪多样、兼容并蓄的曲牌组合。

六、粤剧多曲体声腔形态与粤语九声的"字—腔"关系

在本书分析的粤剧梆子、粤剧正线二黄、粤剧南音、粤剧木鱼、粤剧龙舟共五种唱腔类型的15个案例唱段之中，总共涉及346个唱字。综合目前粤语语音权威字典：赵元任《粤语入门》、黄锡凌《粤音韵汇》以及香港中文大学"粤音检索电子字典"[①]的相关音韵数据来看，前例346个唱字中，其"唱字调值"与"旋律走向"相符合有214个唱字，占61.85%；不符合有132个唱字，占38.15%。也就是说前例粤剧案例唱段中，"依字行腔"的比率大

① 含标准粤语（广州话）发音。

抵为2／3弱，而"依乐行腔"（不依字行腔）的比率也要占到1／3强。

在粤剧的发展和流传过程中，用于演唱粤剧的粤语在活态的发生变化，如何用"今天的粤语"去演唱依靠"过去的粤语"调值所创作的粤剧唱段？就算以同一时期的粤剧（广州话）调值去演唱该时期成腔的粤剧唱段，也会发现每一个唱段都不是完全"依字行腔"的，也会有很大比例的"依乐行腔"现象存在。

多曲体结构的粤剧声腔唱段是"依字行腔"的，这不可否认，但同样不能否认其也是"依乐行腔"的。"依字行腔"和"依乐行腔"在多曲体结构的粤剧声腔唱段中是并行存在的，不可偏颇。

参考文献

一、论著

［1］安波. 秦腔音乐［M］. 上海：新文艺出版社，1954.

［2］包腊. 同治七年浙海关贸易报告［M］//冀春贤，王凤山. 明清地域商帮兴衰及借鉴研究基于浙江三地商帮的比较. 郑州：郑州大学出版社，2015.

［3］毕沅. 续资治通鉴［M］. 北京：中华书局，1957.

［4］陈阿兴，徐德云. 中国商帮［M］. 上海：上海财经大学出版社，2015.

［5］陈超平. 粤剧管见集［M］. 广州：羊城晚报出版社，2017.

［6］陈非侬. 粤剧的源流和历史［M］//广东省戏剧研究室. 粤剧研究资料选. 内部资料，1983.

［7］陈周棠. 广东地区太平天国史料选编［M］. 广州：广东人民出版社。

［8］陈卓莹. 粤曲写唱常识：修订版［M］. 广州：花城出版社，1984.

［9］程含章. 岭南续集［M］. 道光元年（1821）朱桓序刊本.

［10］仇巨川. 羊城古钞［M］. 陈宪猷，注. 广州：广东人民出版社，1993.

［11］辞海编辑委员会. 辞海［M］. 上海：上海辞书出版社，1990.

［12］戴淑娟. 谭鑫培艺术评论集［M］. 北京：中国戏剧出版社，1990.

［13］狄其安. 中国汉传佛教常用梵呗［M］. 上海：上海音乐学院出版社，2014.

［14］丁淑梅. 中国古代禁毁戏剧编年史［M］. 重庆：重庆大学出版社，2015.

［15］杜凤治. 特调南海县正堂日记［M］//广东省文化局戏曲研究室. 广东戏曲史料汇编：第1辑. 内部资料，1963.

［16］范晓君. 广东"采茶"音乐文化研究［M］. 北京：中国社会科学出版社，2013.

［17］冯光钰．中国曲牌考［M］．合肥：安徽文艺出版社，2009．

［18］弗里德里希·黑格尔．美学［M］．寇鹏程，译．重庆：重庆出版社，2016．

［19］傅谨．京剧历史文献汇编：清代卷［M］．南京：凤凰出版社，2011．

［20］傅雪漪．中国古典诗词曲谱选释［M］．北京：中国戏剧出版社，1996．

［21］高天康．音乐词典［M］．兰州：甘肃人民出版社，2014．

［22］贡儿珍．广州非物质文化遗产志：下［M］．北京：方志出版社，2015．

［23］顾乐真．皮黄在广西的传播与发展［C］//广西艺术研究所．两广粤剧邕剧历史讨论会论文集．1986．

［24］广东省文化局戏曲研究室．广东戏曲史料汇编：第1辑［M］．内部资料，1963．

［25］广东省戏剧研究室．粤剧唱腔音乐概论［M］．北京：人民音乐出版社，1984．

［26］归有光．庄渠遗书［M］//广东省文化局戏曲研究室．广东戏曲史料汇编：第1辑．内部资料，1963．

［27］寒声．中国梆子声腔源流考论［M］．太原：三晋出版社，2014．

［28］洪迈．容斋随笔［M］．北京：知识出版社，2015．

［29］胡德坤，宋俭．中国近现代史纲要［M］．武汉：武汉大学出版社，2006．

［30］胡振（古冈）．广东戏剧史（红伶篇之四）［M］．香港：利源书报社有限公司，2002．

［31］黄鹤鸣．粤剧金曲精选：1—5辑/6—10辑［M］．南宁：广西民族出版社，2004/2009．

［32］黄锦培．论"粤乐"乙凡线表现的音乐形象［M］//唐永葆，周广平，吴志武．岭南音乐研究文萃：上卷．北京：中央音乐学院出版社，2015．

［33］黄任恒．学正黄氏家谱［M］//北京图书馆，编．北京图书馆藏家谱丛刊：闽粤（侨乡）卷．北京：北京图书馆出版社，2000．

［34］黄兆汉，曾影靖．细说粤剧：陈铁儿粤剧论文书信集［M］．香港：香港光明图书公司，1992．

［35］黄佐．广东通志［M］．明嘉靖三十七（1558）刻本．

［36］J．H．克瓦本纳·恩凯蒂亚．非洲音乐［M］．汤亚汀，译．北京：人民音乐出版社，1982.

［37］吉联抗．乐记［M］．阴法鲁，校订．北京：音乐出版社，1958.

［38］冀春贤，王凤山．明清地域商帮兴衰及借鉴研究：基于浙江三地商帮的比较［M］．郑州：郑州大学出版社，2015.

［39］江明惇．汉族民歌概论［M］．上海：上海文艺出版社，1982.

［40］蒋菁．中国戏曲音乐［M］．北京：人民音乐出版社，1995.

［41］蒋祖缘，方志钦．简明广东史［M］．广东人民出版社，2008.

［42］靳蕾．蹦蹦音乐［M］．哈尔滨：黑龙江人民出版社，1955.

［43］赖伯疆，黄镜明．粤剧史［M］．北京：中国戏剧出版社，1988.

［44］赖伯疆．广东戏曲简史［M］．广州：广东人民出版社，2001.

［45］李光地．御定月令辑要［M］//景印文渊阁四库全书：第467册．台湾：商务印书馆，1983.

［46］李汉飞．中国戏曲剧种手册［M］．北京：中国戏剧出版社，1987.

［47］李吉安．瀫水吟波：衢州水文化［M］．北京：商务印书馆，2016.

［48］李吉提．中国音乐结构分析概论［M］．北京：中央音乐学院出版社，2004.

［49］李鑫生．鲁商文化与中国商帮文化［M］．济南：山东人民出版社，2010.

［50］李延沛，龚江红．编辑出版手册［M］．哈尔滨：黑龙江人民出版社，1999.

［51］李雁．粤剧音乐基础理论探微［M］．广州：星海音乐学院研究部，编印，2001.

［52］李重光．李重光基本乐理600问［M］．长沙：湖南文艺出版社，2002.

［53］梁嘉彬．广东十三行考［M］．广州：广东人民出版社，1999.

［54］梁序镛．汾江竹枝词［M］//王泸生．粤剧史话．北京：社会科学文献出版社，2015.

［55］林杰祥．潮汕戏剧文献史料汇编［M］．广州：暨南大学出版社，2018.

［56］林星章．新会县志［M］．黄培芳，篡．道光二十一年（1841）刻本.

［57］刘崇德．新定九宫大成南北词宫谱校译［M］．天津：天津古籍出版社，1998.

［58］刘崇德. 燕乐新说［M］. 合肥：黄山书社，2003.

［59］刘吉典. 京剧音乐介绍［M］. 北京：音乐出版社，1960.

［60］刘锦藻. 清朝续文献通考［M］. 杭州：浙江古籍出版社，1988.

［61］刘正维. 20世纪戏曲音乐发展的多视角研究［M］. 北京：中央音乐
学院出版社，2004.

［62］刘正维. 戏曲作曲新理念［M］. 重庆：西南师范大学出版社，
2016.

［63］龙游县志［M］//叶建华. 浙江通史：第8卷. 杭州：浙江人民出版
社，2005.

［64］罗一星. 明清佛山经济发展与社会变迁［M］. 广州：广东人民出版
社，1994.

［65］罗竹风. 汉语大词典：第6卷（下）［M］. 上海：上海辞书出版社，
2008.

［66］洛地. 词乐曲唱［M］. 北京：人民音乐出版社，1995.

［67］绿天. 粤游记程［M］//戏剧研究资料：第9期. 清雍正十一年
（1733）刻本.

［68］马可. 中国民间音乐讲话［M］. 北京：工人出版社，1957.

［69］玛采尔. 论旋律［M］. 孙静云，译. 北京：音乐出版社，1958.

［70］麦啸霞. 广东戏剧史略［M］//广东省戏剧研究室. 粤剧研究资料
选. 内部资料，1983.

［71］毛维锜. 佛山忠义乡志［M］. 陈炎宗，纂. 清乾隆十八年（1753）
文盛堂刊本.

［72］南昌府志［M］//江右集团，南昌大学. 江右商帮. 宁波：宁波出版
社，2013.

［73］牛贯杰. 17—19世纪中国的市场与经济发展［M］. 合肥：黄山书
社，2008.

［74］欧阳修、宋祁. 新唐书［M］. 北京：中华书局1975.

［75］欧阳予倩. 一得余钞［M］. 北京：作家出版社，1959.

［76］清江县志［M］//江立华，孙洪涛. 中国流民史：古代卷. 合肥：安
徽人民出版社，2001.

［77］屈大均. 广东新语注［M］. 李育中，等，注. 广州：广东人民出版
社，1991.

［78］桑兵. 清代稿钞本［M］. 广州：广东人民出版社，2007.

［79］陕西省戏曲剧院艺术委员会音乐组. 秦腔唱腔选［M］. 孙茂生，

等，记录. 西安：长安书店，1962.

［80］沈洽. 中国：汉民族的音乐［M］//日本的音乐·亚洲的音乐别卷.
东京：岩波书店，1989.

［81］史澄. 广州府志［M］. 光绪五年（1879）刊本.

［82］顺德市地方志办公室. 顺德县志［M］. 清咸丰、民国合订本. 广
州：中山大学出版社，1993.

［83］斯波索宾. 音乐基本理论［M］. 汪启璋，译. 北京：音乐出版社，
1955.

［84］孙从音. 中国昆曲腔词格律及应用［M］. 上海：上海音乐出版社，
2003.

［85］谭元亨. 广府文化大典［M］. 汕头：汕头大学出版社，2013.

［86］唐圭璋. 全宋词［M］. 北京：中华书局1999.

［87］天津市河北梆子剧团. 河北梆子唱片选曲［M］. 北京：音乐出版
社，1958.

［88］田青. 中国宗教音乐［M］. 北京：宗教文化出版社，1997.

［89］田仲一成. 中国戏剧史［M］. 云贵彬，丁允，译. 北京：北京广播
学院出版社，2002.

［90］童忠良，胡丽玲. 乐理大全［M］. 武汉：长江文艺出版社，2002.

［91］万斌. 我们与时代同行：浙江省社会科学院论文精选（2000—2005
年）［M］. 杭州：杭州出版社，2006.

［92］汪启璋，顾连理，吴佩华. 外国音乐词典［M］. 上海：上海音乐出
版社，1988.

［93］王基笑. 豫剧唱腔音乐概论［M］. 北京：人民音乐出版社，1993.

［94］王力. 广东人怎样学习普通话［M］. 北京：文化教育出版社，
1955.

［95］王沛纶. 音乐辞典［M］. 台湾：文艺书屋印行.

［96］王维德. 林屋民风［M］//吴仁安. 明清江南望族与社会经济文化.
上海：上海人民出版社，2001.

［97］王耀华，乔建中. 音乐学概论［M］. 北京：高等教育出版社，
2005.

［98］王耀华，伍湘涛. 音乐鉴赏［M］. 北京：高等教育出版社，1998.

［99］王永敬. 昆剧志［M］. 上海：上海文化出版社，2015.

［100］吴梅. 顾曲麈谈［M］. 上海：上海古籍出版社，2000.

［101］武俊达. 昆曲唱腔研究［M］. 北京：人民音乐出版社，1987.

［102］武俊达. 戏曲音乐概论［M］. 北京：文化艺术出版社，1999.

［103］夏野. 戏曲音乐研究［M］. 上海：上海文艺出版社，1959.

［104］夏征农，陈至立. 大辞海：中国近现代史卷［M］. 熊月之，等，编著. 上海：上海辞书出版社，2013.

［105］萧振士. 中国佛教文化简明辞典［M］. 北京：世界图书出版公司，2014.

［106］肖炳. 秦腔音乐唱板浅释［M］. 西安：陕西人民出版社，1980.

［107］徐栋. 牧令书辑要［M］//广东省文化局戏曲研究室. 广东戏曲史料汇编：第1辑. 内部资料，1963.

［108］徐慕云，黄家衡. 京剧字韵［M］. 上海：上海文艺出版社，1983.

［109］徐王婴，杨轶清. 商帮探源［M］. 杭州：浙江人民出版社，2007.

［110］徐渭. 南词叙录［M］. 北京：中国戏剧出版社，1959.

［111］晏成佺，童忠良. 基本乐理简明教程［M］. 北京：人民音乐出版社，2006.

［112］杨恩寿. 坦园日记［M］. 上海：上海古籍出版社，1983.

［113］杨懋建. 梦华琐簿［M］//张次溪. 清代燕都梨园史料正续编. 北京：中国戏剧出版社，1998.

［114］YuenRen Chao. *Cantonese Primer*［M］. New York：Greenwood Press，1947.

［115］杨万里. 诚斋集［M］. 上海：商务印书馆，1947.

［116］杨予野. 京剧唱腔研究［M］. 沈阳：春风文艺出版社，1990.

［117］杨予野. 全国民族音乐学第三届年会论文集［C］. 沈阳：沈阳音乐学院作曲系，1984.

［118］佚名. 顺德龙氏族谱［M］//余勇. 明清时期粤剧的起源、形成和发展. 清同治间刊本.

［119］余勇. 明清时期粤剧的起源、形成和发展［M］. 北京：中国戏剧出版社，2009.

［120］张斌. 吕剧音乐研究［M］. 济南：山东人民出版社，1963.

［121］张烽鸣. 南海县志［M］. 桂坫，纂. 宣统三年（1911）刻本.

［122］张海鹏，张海瀛. 中国十大商帮［M］. 合肥：黄山书社，1993.

［123］张再峰. 怎样唱好京剧［M］. 长沙：湖南文艺出版社，2014.

［124］张正明，张舒. 晋商经营智慧［M］. 太原：山西经济出版社，2015.

［125］张正治. 京剧传统戏皮黄唱腔结构分析［M］. 北京：人民音乐出版

社，1992.

［126］赵抱衡. 豫剧经典唱段100首［M］. 合肥：安徽文艺出版社，2008.

［127］政协广东省委员会办公厅，广东省政协文化和文史资料委员会. 广东文史资料精编［M］. 北京：中国文史出版社，2008.

［128］中国大百科全书编辑部. 中国大百科全书：戏曲曲艺卷［M］. 北京：中国大百科全书出版社，1983.

［129］中国第一历史档案馆. 雍正朝汉文朱批奏折汇编［M］. 南京：江苏古籍出版社，1986.

［130］中国社会科学院语言研究所. 新华字典［M］. 北京：商务印书馆，2000.

［131］中国戏曲研究院. 中国古典戏曲论著集成［M］. 北京：中国戏剧出版社，1959.

［132］《中国音乐词典》编辑部. 中国音乐词典［M］. 北京：人民音乐出版社，2016.

［133］周丹. 昆曲"依字行腔"疑议［M］//朱恒夫，聂圣哲. 中华艺术论丛：第14辑（戏曲音乐改革研究专辑）. 上海：复旦大学出版社，2015.

［134］祝肇年. 中国戏曲［M］. 北京：作家出版社，1962.

二、论文

［1］陈志勇. 晚清岭南官场演剧及禁戏：以《杜凤治日记》为中心［J］. 中山大学学报（社会科学版），2017（1）.

［2］邓门佳. 基于实验的广州话单字调声调变化分析［J］. 南昌教育学院学报，2014（5）.

［3］方建军. 商周乐器地理分布与音乐文化分区探讨［J］. 中国音乐，2006（2）.

［4］冯明洋. 岭南区域音乐文化研究导论［J］. 星海音乐学院学报，2013（3）.

［5］冯文慈. 汉族音阶调式的历史记载和当前实际：维护音阶调式思维的传统特点［J］. 中央音乐学院学报，1981（3）.

［6］冯自由. 广东戏剧家与革命运动［M］.//冯自由. 革命逸史：第2集. 北京：商务印书馆，1943.

［7］关意宁．关于音乐文化区域分布地图有效绘制问题的思考：以陕北说书为例［J］．星海音乐学院学报，2012（4）．

［8］韩槐準．谈我国明清时代的外销瓷器［J］．文物，1965（9）．

［9］何国佳．粤剧历史年限之我见［J］．粤剧研究，1989（2）．

［10］何怡雯，马达．音乐地理学视域下潮州大锣鼓生存空间探析［J］．歌海，2016（2）．

［11］贺莲花，马达．人文地理学视域下的梅州客家山歌初探［J］．广州大学学报，2015（12）．

［12］黄虎．陕西民间音乐的地域特征与生成背景［J］．星海音乐学院学报，2012（4）．

［13］黄锦培．广州声韵学（手稿，未刊）［J］．广州音乐学院学报，1983（12）．

［14］黄镜明．广东"外江班"、"本地班"初考［M］．//中国艺术研究院戏曲研究所，《戏剧研究》编辑部．戏曲研究：第22辑．北京：文化艺术出版社，1987．

［15］黄莉丽．客家人与采茶戏关系探微［J］．艺术评论，2008（12）．

［16］黄允箴．变宫的轨迹：民族传承的"旋律基因"探幽［J］．中国音乐学，2002（4）．

［17］黄允箴．汉族人口的历史迁徙与南方汉族民歌的色彩格局［J］．中国音乐学，1989（4）．

［18］黄允箴．论"采茶家族"［J］．中国音乐学，1994（1）．

［19］黄允箴．论北方汉族民歌的色彩划分［J］．中国音乐学，1985（1）．

［20］江静．区域音乐研究视野下音乐类"非遗"项目整体保护的可行性分析：围绕"非遗生态保护区"建设的理论思考［J］．艺术百家．2014（6）．

［21］赖雨桐．略论梅江文化与汀江文化的渊源关系［J］．广东史志．1998（1）．

［22］李晓．谈钢琴演奏结构感的培养［J］．星海音乐学院学报．1992（4）．

［23］李砚．地理环境与戏曲的扩散：对菏泽地方戏的音乐地理学探讨［J］．星海音乐学院学报，2012（4）．

［24］李砚．再探地理环境与民间音乐之储存关系：以菏泽地区民间音乐为例［J］．中国音乐，2015（2）．

［25］李雁．论广州话九声与粤剧唱腔的关系［J］．广州音乐学院学报，

1981（3）.

［26］李雁. 粤语声调与平声中心论［J］. 广州音乐学院学报, 1983（4）.

［27］梁威. 粤剧源流及其变革初述［M］//广州文史资料第四十二辑：粤剧春秋. 广州：广东人民出版社, 1990.

［28］林威, 马达. 文化地理学视域下雷剧艺术形成与生存探析［J］. 星海音乐学院学报, 2017（1）.

［29］刘建昌. 论山西三大梆子的共性与个性［J］. 中国音乐, 1999（2）.

［30］刘正维. 戏曲腔式及其板块分布论［J］. 中国音乐学, 1993（4）.

［31］罗映辉. 论板腔体戏曲音乐的板式［J］. 中央音乐学院学报, 1981（3）.

［32］马达, 毕淑婷. 音乐地理学视阈下广东汕尾渔歌生存缘由研究［J］. 艺术百家, 2019（4）.

［33］马达, 高群. 文化地理学视域下粤北采茶戏生存缘由研究［J］. 艺术百家, 2018（1）.

［34］马达, 贾思阳. 音乐地理学视域下白口莲山歌生存缘由研究［J］. 音乐探索, 2019（3）.

［35］马达, 李小威. 文化地理学视域下潮州筝派音乐风格形成缘由研究［J］. 艺术百家, 2016（2）.

［36］马达, 李小威. 中山咸水歌的生态环境系统解读［J］. 艺术百家, 2015（6）.

［37］马达, 梁倩静. 人文地理学视域下沙湾镇何氏家族广东音乐风格形成之研究［J］. 音乐探索, 2015（4）.

［38］马达, 骆丹. 音乐地理学视域下广东粤剧形成路径与生存缘由探析［J］. 艺术百家, 2017（3）.

［39］马达, 马梦楠. 文化地理学视域下广东汉乐的生存缘由研究［J］. 音乐探索, 2017（3）.

［40］马达, 杨华丽. 音乐地理学视域下中山咸水歌生存缘由研究［J］. 南京艺术学院学报（音乐与表演版）, 2019（4）.

［41］马达, 张珊珊. 文化地理学视域下潮剧与广东潮汕文化区的音地关系研究［J］. 艺术百家, 2016（4）.

［42］马骥. 秦腔的声腔与板式［J］. 当代戏剧, 1985（2）.

［43］苗晶, 乔建中. 论汉族民歌近似色彩区的划分（上、下）［J］. 中央音乐学院学报, 1985（2、3）.

［44］苗晶. 我国北方汉族民歌近似色彩区的划分［J］. 中央音乐学院学

报，1983（3）.

［45］南江. 粤剧与"过山班"［J］. 粤剧研究. 1988（2）.

［46］齐欢. 京剧传统唱腔各种板式的节奏运用［J］. 电影评介，2013（5）.

［47］乾隆二十四年（1759）两广总督李侍尧奏折［J］. 故宫博物院文献馆. 史料旬刊，1986（5）.

［48］乔建中. 论中国传统音乐的地理特征及中国音乐地理学的建设［J］. 中央音乐学院学报，1998（3）.

［49］乔建中. 论中国音乐文化分区的背景依据［J］. 中国音乐学，1997（2）.

［50］乔建中. 音地关系探微：从民间音乐的分布作音乐地理学的一般探讨［J］. 民族音乐，1990（3）.

［51］任俊三. 琼花八和历史拉杂记［J］. 南国红豆，2000（第2、3期合刊本）.

［52］宋俊华. 山陕会馆与秦腔传播［J］. 文艺研究，2006（2）.

［53］吴志武. 《新定九宫大成南北词宫谱》研究［D］. 上海：上海音乐学院博士学位论文，2007.

［54］夏野. 中国戏曲音乐的演进［J］. 音乐研究，1990（2）.

［55］冼玉清. 清代六省戏班在广东［J］. 中山大学学报，1963（3）.

［56］向文，蔡际洲. 湖北田歌结构的地理分布：地理信息系统（GIS）用于音乐学研究的初步尝试［J］. 黄钟（武汉音乐学院学报），2015（1）.

［57］谢醒伯，李少卓. 清末民初粤剧史话［J］. 粤剧研究，1988（2）.

［58］薛艺兵，吴艳. 江苏传统音乐文化地理分布研究［J］. 音乐艺术（上海音乐学院学报），2008（3）.

［59］杨高鸽. 中国音乐地理：晋陕黄土高原区［J］. 中央音乐学院学报，2015（1）.

［60］杨匡民. 湖北民歌音调的地方特色［J］. 音乐研究，1980（3）.

［61］杨匡民. 民歌旋律地方色彩的形成及色彩区的划分［J］. 中国音乐学，1987（1）.

［62］杨艳妮. 秦腔音乐板式纵横谈［J］. 当代戏剧，2002（2）.

［63］张珊珊，马达. 音乐地理学视域下的广东陆丰正字戏生存缘由研究［J］. 星海音乐学院学报，2016（1）.

［64］张晓虹. 汉水流域传统音乐文化形成的历史地理背景［J］. 黄钟

（武汉音乐学院学报），2016（1）.

［65］张正治. 京剧综合板式唱段的结构类型及其套式［J］. 戏曲艺术，1991（3）.